U0008813

獻給戴維・E・雪曼（David E. Scherman），他為本書起了名，並讓我有勇氣以此為主題寫作；也獻給蘇珊娜（Suzanna），沒有她，本書便無從誕生。

The Lives of Lee Miller

安東尼‧彭若斯／著
謝蘋／譯

黎‧米勒

 FACES PUBLICATIONS

目次

第一章　早年

1907–1929

黎‧米勒，時尚模特。黎‧米勒，攝影師。黎‧米勒，戰地記者。黎‧米勒，作家。黎‧米勒，古典樂迷。黎‧米勒，高級料理名廚。黎‧米勒，旅者。她悠遊於眾多世界裡。在各種身分裡，她勇敢忠於自我。

暴躁易怒與熱情無邊、銳不可擋的天分與令人絕望的脆弱，黎是極端矛盾的綜合體。她的性格有如亟欲脫韁的兇猛惡龍，終其一生黎都緊緊攀附其上，試圖駕馭之。偶爾惡龍得勝，黎墜入冰冷痛苦的深淵；但大多時候她驚險得勝，先制伏自己，接著克服逆境。她的每一次勝利都留下深遠影響。她熱愛學習新知、發揮創造力、和友人眾志成城，但興趣很快就轉移他處。有些「癮頭」——她如此戲稱自己當下沉迷的事物——僅是曇花一現，有些則持續多年。攝影排行眾癮中的第一位；她花了三十年著迷此道，窮盡攝影所蘊含的一切刺激快感，然後才棄之不顧。

黎的興趣涉略既廣且深，遠超出蜻蜓點水般的浮泛認識。一旦愛上某件事物，她就投入全副身心，毫不在乎這種奮不顧身會對自己或旁人造成何種後果。雖然黎擁有強大的學習能力，在她身上卻幾乎見不到師承他人的痕跡。她的眾多世界裡充斥著大師身影，然而她悠遊其間，自我本色分毫不染。她性格的核心特質於年紀極輕時便已成形定調，終其一生未變，而那是在她的優秀工程師父親，西奧多‧米勒（Theodore Miller）的監督下所形成。

西奧多‧米勒的先祖，是美國獨立革命結束後，定居於賓夕法尼亞州（Pennsylvania）蘭卡斯特（Lancaster）地區的德裔英國傭兵。他的父親來自印第安納州（Indiana）的里奇蒙（Richmond），是個砌磚工；西奧多的職涯卻從機械操作員起始，專責製造雲霄飛車的木輪。靠著固執與勤奮，以及透過國際函授課程取得的資格，西奧多的工作愈換愈好。後來，每次有人指控他頑固，他都會不屑地回答，頑固只是把決心應用在實際事物上。這種強烈的意志力、對任何機械和科技永不飽饜的好奇心，以及打破沙鍋問到底的人格特質，他的女兒無一不繼承。

大約在一八九五年時，二十多歲的西奧多下定決心要環遊世界；然而窘迫的旅費最遠只帶他到墨西哥的蒙特雷（Monterey），他在那兒找了份煉鋼廠的工作。不幸地，豪氣萬千的壯遊十分短暫。他感染傷寒，不得不入住當地醫院。一般來說，醫院病人的飲食由家人捎來；而形單影隻的西奧多有幸獲得煉鋼廠友人偶爾照料，附近修道院的善良修女也願意提供他吃食，即使他是個無神論者。

一等身體恢復到能夠旅行，他就立刻踏上歸途，回到美國。稍縱即逝的工作機會使他改變旅行計畫，先到紐約（New York）布魯克林（Brooklyn）的梅根泰勒自動排字機公司（Mergenthaler Linotype Company）當領班，接著跳槽到猶提卡落錘鍛造與工具公司（Utica

Drop Forge and Tool Company），飛快地升上總經理職位。猶提卡對他而言還有一大吸引力，那就是聖路克醫院（Saint Luke's Hospital）的一位加拿大裔護士——芙蘿倫絲・麥可唐諾（Florence MacDonald）。她是個溫暖又勤勉的人，父親來自加拿大安大略省（Ontario），是一位蘇格蘭—愛爾蘭裔的移民。他們拖了很久才湊成一對，因為在有充分能力提供未婚妻一個安穩的家之前，西奧多都拒絕考慮結婚。為了幫她排遣長達數年的等待期，西奧多說服她投入一項他自己最珍愛的興趣——攝影。她謹慎卻自信地裸著身體，成為一幅優雅的茶褐色肖像的主角，這種風格完全符合當時的流行。

在那時，紐約波啟普夕（Poughkeepsie）的拉瓦勒奶油分離機公司（De Laval Separator Company）正深陷缺工與罷工困境，聽聞在猶提卡有個年輕人擁有管理方面的耀眼長才，立刻前來挖角。西奧多一獲任該嚴苛勞工主管，就立即改善勞工薪資和工作環境，並把那些仍不滿足的工人開除。一九〇四年，經過一整年的遠距離戀情，西奧多在波啟普夕的工作日漸穩定，他和芙蘿倫絲便結婚了。不過她沒有馬上投入新的家庭生活——在猶提卡等待西奧多的那一年裡，芙蘿倫絲遇到另一個人，所以不確定自己是否嫁對了人。基於實用主義，西奧多送她回猶提卡確認心意。幾週後她回來了，對自己婚姻對象抉擇的疑慮已煙消雲散。

拉瓦勒分離機公司是當時鎮上最大、聲譽最好的企業，擁有約一萬一千名員工和龐大的銷

售管道。也許是公司人脈提升了這對年輕夫妻的社交地位，他們因此獲得美國革命女兒會（Daughters of the American Revolution）的殷勤關切。芙蘿倫絲獲邀加入這個由忠誠的美國人組成的菁英社交圈。她心懷感恩地接受邀請，一切看似順利，直到他們開始調查她的身家背景。不巧的是，芙蘿倫絲父母是加拿大人，曾和美國革命先烈對抗；雪上加霜地，西奧多的父母還是前來平定美國革命的英國傭兵。芙蘿倫絲的申請立刻遭到駁回，但這段插曲卻成為歷久不衰的家庭笑料。

一九〇五年，他們誕下第一個兒子強·麥可唐諾（John MacDonald），接著在一九〇七年三月二十三日，伊黎莎貝出生了。一開始她被稱為「莉莉」（Li Li），然後父母又改口叫她「泰泰」（Te Te），不過其他人一直稱她為「黎」。在她之後，艾瑞克（Erik）在一九一〇年出生。西奧多的天資和勤勉使他獲拔擢為勞工經理，全家人也搬遷到波啟普夕近郊的奧巴尼路（Albany road）上一座占地六十六公頃的小農場裡。

農場的管理工作交給了伊弗拉·米勒「叔叔」（'Uncle' Ephraim Miller）；他是加拿大人，雖然也姓米勒，但和米勒一家並無血緣關係。伊弗拉叔叔喜歡依照傳統方法行事，不像西奧多那樣喜歡創新。這實為不幸，因為雖然西奧多對他人的觀點向來寬容，但對拒絕與時俱進的人卻是深惡痛絕。伊弗拉叔叔被攆走，換上另一位較樂意接受新知的經理吉米·伯恩斯

（Jimmy Burns）。農場頓時成為試驗場，用來嘗試拉瓦勒公司研發的各種擠奶、分離奶油的新器具。

西奧多曾多次受他在斯德哥爾摩（Stockholm）的母公司派遣出差，他把握機會，盡其所能地遍覽斯堪地那維亞風情，悄悄累積各種新點子。斯德哥爾摩出差行程結束後的某個冬日，周遭謠言四起，說米勒先生發瘋了——有人看見他乘著幾塊末端尖銳的木板滑下山丘。這是首次有人將滑雪引介到波啟普夕，不久後，米勒家的三個孩子和一票鄰居玩伴就獲得西奧多為他們量身打造的雪橇。

農場是黎和兄弟們的大型遊樂場。他們的父親鼓勵他們盡情冒險，培養任何與科學有關的興趣。在強的督導下，他們在小溪邊蓋出水車，還沿著谷地打造了一條木製軌道，讓火車從一個山頭滑下山坡，再爬上另一邊的山頭。火車頭和煤水車的車輪是在拉瓦勒的工廠裡製造的，但火車本身沒有馬達。孩子們把火車頭拉到軌道頂端，跳上車後將輪子下方的木條抽掉，藉此驅動火車頭向下滑。在兩個坡度之間的平坦地面上，強用一截平行短軌道和兩組轉轍器做了一個會車處。這樣一來，火車頭和煤水車可以同時從軌道的兩端出發，只要有兩位朋友負責在千鈞一髮之際切換轉轍器，雙方就能避免迎頭撞上。

這些遊戲既危險又刺激，而且通常牽涉到某種應用科學。黎最鍾愛的玩具是化學實驗箱，

那是一組精巧美妙的儀器和化學製品。漫長冬日裡，她總是一連數日忙於混合化學藥劑、製造刺鼻氣味，而且親切地包容艾瑞克在旁礙手礙腳。不知不覺中，他們不僅為日後的攝影事業打下基礎，也磨練出並肩工作的技巧。攝影來到黎生命的方式一如其他事物——它是生活環境的一部分。西奧多在樓梯底下的窄小櫥櫃裡打造了一間暗房。他收藏的相簿都有附上仔細的註解，裡面裝滿了火車、戰艦、橋樑、水壩、公路或新奇事物的照片，例如攝於一九一〇年某場博覽會的古早雙翼飛機，上有「第一次在比空氣重的機器裡飛行」的說明文字。不過，和相簿中鋪天蓋地的黎的照片相比，那些以現代工程的豐功偉業為主題的相片實在不算什麼。黎生命中的任何大小事，諸如「莉莉滿三個月大」之類，西奧多都滿懷愛意地用張小小的快照記錄下來，並附上仔細繕打的文字解說。他用一幅幅小照片來滿足自己對女兒的溺愛（圖版編號1）。

上劇院看戲是西奧多和芙蘿倫絲不甚昂貴的共同嗜好，他們常常帶孩子一起去。將近五十年後，黎寫道：

我第一次看舞臺表演是在波啟普夕歌劇院看的。說來不可思議，但這一切都既真實又值得記憶——莎拉·伯恩哈特（Sarah Bernhardt）親自上陣[1]，在躺椅上

1 著名法國舞臺劇及電影演員（一八四四～一九二三），是最早的世界級明星之一，被稱為「神選的莎拉」。她也是捷克畫家阿豐斯·慕夏（Alfons Maria Mucha）許多作品的原型。（本書隨頁註若無特別說明，則皆為中文版譯註。）

演出「她最偉大角色的偉大段落」；此外，藝術性的裸女靜止不動，模仿著希臘雕像（面色鐵青、在聚光燈下顫抖）；開場短劇則是播放了一齣正宗的「電影」(Motion Picture)。七歲時，我近乎病態地著迷於「神選的莎拉」在沙發上垂死的戲劇。雖然聽不懂法語，但她扮演波蒂亞 (Portia) [2] 苦苦懇求的模樣著實令人揪心（為了展現這一幕，她的身體被垂直撐起）；裸女則帶來更多藝術性。開場時播放的膠卷「電影」充滿緊張刺激，一輛火車風馳電掣地駛過隧道和棧橋，攝影師則是真正的英雄，他把帽子反戴，還獲得一筆「買命錢」。火車在繞過峽谷時轉了一個大彎，火車頭射出的強光甚至照到了自己的車尾……速度感令人暈眩，每個畫面都在高速移動，在興奮的歡呼尖叫中，我把包廂欄杆上價值八美元的流蘇給扯了下來。[3]

七歲時，黎的母親一度生病，黎被托給住在布魯克林的家族友人照顧。黎住在他們家的那段期間，友人的年輕兒子正好從美國海軍返家休假。雖然他與黎接觸的具體情況細節已不可考，但可以確定的是，黎是性侵害的受害者，承受了無情的後果。返家不久，他們就發現黎感染性病。當時盤尼西林 (Penicillin) 尚未問世，唯一的治療方式是以氯化亞汞 (dichloride

2 波蒂亞是莎士比亞的劇作《威尼斯商人》(The Merchant of Venice) 中一角。

3 請參考書末作者註 1

of mercury）灌洗陰道。這項責任落在芙蘿倫絲肩上，因為她擁有護理專業。黎和芙蘿倫絲對此都備感痛苦。

為將無可避免的情緒創傷降到最低，芙蘿倫絲和西奧多向一位精神科醫師求助。他的建議是說服黎性與愛是分離的——性行為只是種肢體行為，和愛無關。藉著削弱「性」的重要性，他們希望能防止黎遭罪惡感反噬。這項措施的成效無從判斷，因為幾年後另一件悲劇也深深影響了黎。

青少年時期的某個夏日，黎情竇初開，和當地一位年輕男孩陷入熱戀。對她來說，他再完美不過——帥氣、幽默，而且和自己一樣酷愛冒險。一個炎熱下午，他們相約到湖邊划船。不知道他是意外落水還是出於玩鬧而跳進湖裡，但他突然心臟衰竭，當場死亡。終其一生，黎的心上都銘刻著這兩件事造成的傷痕。

為了幫助她度過這些黑暗事件，黎的父母盡其所能地寵溺她，因此毫不意外地，黎很快就學會占父母便宜。根據一個孩子的邏輯，她發現自己地位特殊，不僅不用做家事，其他家庭事務也總是讓自己稱心如意。

不論她在家中如何稱王，學校卻是另一回事。如果某個科目無法引起她的興趣，那麼無論怎麼脅迫她，她都不願學習。在家裡，黎可以為自己的興趣全心奉獻，但到了學校，她分毫

不肯屈服於權威。這些憤怒不耐轉化成一連串精巧且充滿朝氣的惡作劇，她也毫不意外地遭到一間又一間的學校踢出校門。

面對自己一手栽培出的年輕叛逆精神，西奧多左右為難，感到既自豪又疲倦。他持續尋找更嚴格的宗教學校，雖然他本人根本不信神。壓垮駱駝的最後一根稻草，是黎請某個一板一眼的同學吃下偷摻了醫療用藍染料的食物。那個可憐女生一看見自己亮藍色的尿液，嚇得幾乎抓狂。這實在令人忍無可忍，但她已再無學校可讀。黎再度被開除。

救援來自意料之外的地方：珂卡心思基夫人（Madame Kockashinski）是位波蘭裔獨身女性，她在普特南・霍爾私立學校（Putnam Hall Private School）教授法文時，黎曾短暫上過她的課。她提議由她和另一位同伴帶黎到巴黎，讓她浸淫在歐洲古典藝術和文化的教養裡。黎對這項提議熱烈贊成，西奧多和芙蘿倫絲的憂慮也很快得到安撫。畢竟，這或許可以解決黎學業中斷的棘手問題，況且有這趟旅行最蠱惑人之處在於讓黎到尼斯（Nice）完成學業。黎對這項提議熱烈贊成，西奧多兩位如此正直的監護人相伴，黎不太可能出什麼意外。

一九二五年五月三十日，米勒一家人都到紐約目送黎登上明尼哈哈號客輪（S.S. Minehaha）（圖版編號4）。黎早已心知肚明：要把兩位監護人耍得團團轉簡直易如反掌，而她隨即證明自己判斷無誤。客輪在布隆尼（Boulogne）靠岸後，珂卡心思基夫人的法文實

在太破，連一臺計程車都叫不到。鬧劇接連發生，黎事後回憶道：「他們在巴黎訂的第一家旅館竟然是家妓院。我的監護人花了五天才搞清楚這件事，但我覺得那裡棒透了！我一整天要不是掛在窗邊看那些恩客來來去去，就是觀察走廊上的鞋子多快就又換了一雙。」4

初訪巴黎的經驗讓黎目眩神迷，這正是她長久以來翹首盼望的契機。巴黎展現出的文化氛圍與她父母的拘謹盼望背道而馳，令黎不自覺地沉醉其中。等她一把這個城市摸熟，就立刻從兩位監護人身邊逃脫。

她很快就學會獨立生活，並向父母宣告自己要當藝術家。他們起初飽受驚嚇，後來才不甚情願地同意她進入梅濟戲劇技術學校（L'Ecole Medgyes pour la Technique du Théâtre）就讀，還為她繳了學費。這是一所由拉迪斯拉·梅濟（Ladislas Medgyes）5 和埃諾·戈德芬格（Erno Goldfinger）6 聯手經營的新學校，位在賽佛路（Rue de Sèvres）上。兩位創辦人之中，前者是才華洋溢的舞臺設計師，後者在日後成為知名建築師和城市規劃師。

黎的在校成績十分普通。此時她十八歲，熱愛交際，美麗絕倫的臉蛋正符合當時風尚，一心想要歡慶自己甫獲得的自由，而不是用功讀書。私底下，她正在學習如何當一個無拘無束、掌握自身命運的獨立女性。她所抵達的巴黎，是恣意享受「失落的一代」餘韻的巴

4 請參考書末作者註2

5 匈牙利裔藝術家（一八九二～？），一九二〇年代在巴黎為多間劇院設計舞臺。

6 匈牙利裔藝術家（一九〇二～一九八七）是現代主義建築運動的重要成員。

7 第一次世界大戰期間出現的藝文運動，因抗議戰爭之野蠻而起。其發源地在蘇黎世，但對整個歐美地區二十世紀的藝文發展皆有深遠影響。

8 以巴黎為中心、脫胎自達達主義的藝文潮流，盛行於一九二〇至三〇年代的巴黎。強調直覺、潛意識、出於巧合等元素，在視覺藝術、文學、音樂等範疇裡，發展出將矛盾的夢境與現實結合成「超越現實」的藝術技巧。

9 法國作家及詩人（一八九六～一九六六），超現實主義的創始人。

黎——法蘭西斯·史考特·費茲傑羅（F. Scott Fitzgerald）稱之為「長大了才明白眾神已死，諸戰方酣，種種信仰盡皆動搖的一代。」任性而活乃美德，尋歡作樂須盡興。

巴黎是藝術革命的溫床。因厭惡第一次世界大戰的殘暴而風生水起的達達運動（Dada movement）[7]，此時已讓位給超現實主義（Surrealism）[8]。安德烈·布勒東（André Breton）[9] 借用阿波里奈爾（Apollinaire）[10] 的話，稱超現實主義為「純粹的精神自動行為，意在透過口語、書寫或其他任何手段，表達思想的真實進程：它是思想的聽寫，不經由理性運作，也不受任何美學或道德的掌控。」超現實主義以夢境、幻覺和幻想為血肉，以自由至上主義為骨幹；黎找不到比這更適合實現個人自由的運動了。

那些日後被視為大師的藝術家，此時才正要嶄露頭角。喬治歐·德·奇里訶（Giorgio de Chirico）[11] 如夢似幻的風景畫標誌了時代之伊始。稍舉數例：詩人保爾·艾呂雅（Paul Eluard）[12] 與安德烈·布勒東，畫家馬克斯·恩斯特（Max Ernst）[13]、馬塞爾·杜象（Marcel Duchamp）[14]、安德烈·馬松（André Masson）[15]、伊夫·唐吉（Yves Tanguy）[16]、雷內·馬格利特（René Magritte）[17] 等人，都在這場衝破舊習、振奮人心的運動中少年得志。畢卡索（Picasso）[18]、布拉克（Braque）[19] 和米羅（Miró）[20] 則施施而行，他們的創作軌跡與超現實主義之作正好擦邊。

10 紀堯姆·阿波里奈爾（Guillaume Apollinaire，一八八〇～一九一一），法國詩人及劇作家，超現實主義先驅。

11 義大利藝術家及作家（一八八一～一九七八），他創立的形而上畫派（scuola metafisica）對超現實主義有許多影響。

12 法國詩人（一八九五～一九五二），超現實主義運動發起人之一。

13 德國畫家、雕塑家及詩人（一八九一～一九七六）。

14 法國藝術家（一八八七～一九六八），達達主義及超現實主義代表人物。

15 法國超現實主義畫家（一八九六～一九八七）。

16 法國超現實主義畫家（一九〇〇～一九五五）。

17 比利時超現實主義畫家（一八

超現實主義在攝影方面由曼·雷（Man Ray）[21]主導潮流；他是一個年輕的美國攝影師，但自視為畫家。除了風格強烈的肖像藝術外，他還創作一種不透過相機成像、他稱為「實物投影」（rayographs）[22]的攝影作品。做法是在感光相紙上排列各種物品，先進行曝光，再循一般手法沖印出相片。此類作品通常經過數次曝光，畫面中物品的黑白色調形成奇異夢幻的圖樣。這種透過隨意置列物體進行創作的手法使超現實主義者趨之若鶩，但攝影界大佬們卻對曼·雷冷嘲熱諷，稱他「不過就是個機靈的暗房小丑」[23]。

香奈兒（Chanel）[24]、帕圖（Patou）[25]和勒隆（Lelong）[26]一舉推進高級時裝的發展，他們創造出一種有著簡潔中性氣息、如運動服飾般的日常穿著。這種俐落活潑的造型就和珠繡緊身晚禮服同樣地適合黎，彷彿整股風尚都專為黎而生。舞臺上，佳吉列夫（Diaghilev）[27]和馬辛（Massine）[28]的俄羅斯芭蕾舞蹈團大受好評。尚·考克多（Jean Cocteau）[29]和克里斯蒂安·貝拉爾（Christian Bérard）[30]都是設計界的明日新星，雖然這時考克多是以詩作聞名。

葛楚·史坦（Gertrude Stein）[31]、艾茲拉·龐德（Ezra Pound）[32]、福特·馬多克斯·福特（Ford Madox Ford）[33]和恩內斯特·海明威（Ernest Hemingway）[34]在文學的星宇裡熠熠生輝。

難以確定這些留名青史的藝術界璀璨巨星究竟有沒有、或者有多少人真的曾與黎打過照

九八一～一九六七）。

18 巴布羅·畢卡索（Pablo Picasso），西班牙畫家、雕塑家、版畫家與作家（一八八一～一九七三）。

19 喬治·布拉克（Georges Braque），法國畫家與雕塑家（一八八二～一九六三），與畢卡索共創立體主義。

20 胡安·米羅（Joan Miró），加泰隆尼亞藝術家（一八九三～一九八三）。

21 美國畫家、攝影家（一八九〇～一九七六），主要在法國活動。

22 英文的 ray 同時有「光線」和曼·雷自己姓氏的意思。

23 請參考書末作者註3

24 嘉布麗葉勒·波納·香奈兒（Gabrielle Bonheur Chanel），又被稱為可可·香奈兒，法國時裝設計師（一八八三～

一九七一），知名時裝品牌「香奈兒」的創始人。

25 尚·帕圖（Jean Patou），法國時裝設計師（一八八七～一九三六）。

26 呂西安·勒隆（Lucien Lelong），法國時裝設計師（一八八九～一九五八）。

27 謝爾蓋·帕夫洛維奇·佳吉列夫（Sergei Pavlovich Diaghilev），俄國藝評家（一八七二～一九二九），俄羅斯芭蕾舞團的創立者。

28 雷昂奈德·馬辛（Léonide Massine），俄國編舞家及芭蕾舞家（一八九六～一九七九）。

29 法國詩人、小說家、劇作家和導演（一八八九～一九六三）。

30 又被稱為貝貝·貝拉爾（Bébé Bérard），法國藝術家、時裝插畫家和設計師（一九〇二～一九四九）。

面。不過，不論黎是否遇過他們本尊，她絕對深受這些二人的風流才氣吸引，他們的影響力肯定觸動了她。毫不意外，黎壓根兒不想回家，直到一九二六年的秋天，西奧多親自到巴黎來把她給拖回波啟夕。

農場生活完全無法與巴黎相提並論，因此黎開始實行她的離巢計畫，愈來愈頻繁地到紐約旅行，逗留時間也愈來愈長，最終順利進入藝術學生聯盟（Art Students League）就讀。學校課程主要與劇場設計、舞臺燈光有關，但對黎來說，重點是重新在大城市裡生活。她滿懷熱情地一頭栽進同學間的交際活動，應付得手忙腳亂。西奧多提供的經濟支援稱不上多，但已足夠她在東四十九街上的褐沙石連棟建築裡租一間小公寓。讓生活更加繽紛多彩的還包括：在紐約奇觀競技場劇院（Hippodrome Spectaculars）接受舞蹈訓練，在綜藝節目《喬治·懷特大爆料》（George White Scandals）35 中短暫現身，以及在一齣名為《大誘惑》（The Great Temptation）的夜總會節目中參與演出。

在國王木公園（Kingwood Park）的老家度週末時，黎會幫助西奧多沉浸在他最熱愛的攝影嗜好裡。他買了一臺立體相機（stereoscopic camera），可以在一張八十五公釐乘以一百七十公釐的硝酸鹽底片上同時拍攝兩張影像。透過裝有稜鏡的設備來觀看，印樣（contact print）36 會變得立體。橋樑及各種工程奇觀是常見的攝影主題，但裸女攝影才是他

祕而不宣的熱情所在。黎為他解衣無數次，有時在室內，有時在戶外；她的容色冷靜大方，

有時顯得莊嚴（圖版編號7）。只有在有其他女友相伴的裸體場合，她的自我意識才會在攝

影作品裡悄悄流露。

若不是發生那件扭轉一生的事件，黎可能就這樣漫無目標地浪擲青春下去。有天黎在紐約

街頭過馬路時，沒注意到有輛車正疾駛而來。千鈞一髮之際，一位路人將她拽回路邊，猛烈

的力道使得黎撞進他懷裡。這位救她一命的英雄就是白手起家的新興紙媒巨擘，康泰・納仕

（Condé Nast）38。黎在驚慌失措裡下意識吐出的連串法語，以及她一身歐洲款式的服裝，想

必勾起康泰・納仕的興趣。他和她交上朋友，介紹她到《時尚》雜誌（Vogue）當模特。她

迅即獲得成功，登上由喬治・勒帕普（Georges Lepape）39設計的一九二七年三月號封面。封

面背景是流光閃爍的曼哈頓（Manhattan），她從藍色鐘形帽下凝視著觀者，目光銳利而決

絕，與精緻張揚的衣著形成鮮明對比（圖版編號8）。

愛德華・史泰欽（Edward Steichen）40和德・麥爾男爵（Baron de Meyer）40都是世界上委

託費用數一數二高的攝影師。史泰欽也和康泰・納仕十分親近，又是《時尚》雜誌最重要的

攝影師，能被派去給史泰欽當模特簡直是件光宗耀祖的事。黎很快就定期在他的鏡頭裡現

身，也頻繁出現在《時尚》雜誌內頁和康泰・納仕旗下其他雜誌裡。對史泰欽而言，黎的外

31 美國作家與詩人（一八七四～一九四六）。

32 美國詩人（一八八五～一九七二）。

33 英國小說家、詩人、評論（一八七三～一九三九）。

34 美國作家（一八八九～一九六一）。

35 一齣長青的百老匯綜藝節目，演出時間橫跨一九一九至一九三九。

36 又稱為接觸樣張（contact sheets）。整捲底片沖洗完畢後，先將底片平放在感光相紙上，以放大機的燈源照射後直接沖洗，能獲得底片中所有影像的「縮圖」，攝影師可藉此決定將哪張底片進一步放相。由於是將底片直接接觸相紙上得到的樣張，因此稱為「接觸樣」，簡稱「印樣」。

37 知名紙媒出版集團「康泰・納仕」的創辦人（一八七三～

表非常適合用來表現二〇年代中期的風尚。她身材高姚，舉止從容，搶眼的輪廓與柔美金髮

正好與他明亮優雅的攝影風格相輔相成。她有種超然脫俗的氣質，而且極其上相。美好年代

（belle époque）41 的餘音逐漸被慵懶和狂放不羈的新興審美觀所取代，史泰欽將她拍得超齡

世故，也恰好吻合時代潮流。多年後，黎回想這段日子時說：「我當時實在是漂亮得過分。

我美若天仙，但心如魔鬼。」

另一方面，阿諾·根特（Arnold Genthe）42 是少數將黎拍成浪漫含苞少女的攝影師之一。

他替黎拍的低調性（low-key）肖像十分柔和，而且，也許因為他是出於愛慕而非為了錢而

拍，因此從黎身上拍出了其他攝影師都未曾捕捉到的細緻脆弱氣息（圖版編號6）。根特已

邁入古稀之年，但人們仍時常見他站在黎家公寓樓下，手裡緊握著三朵紅玫瑰。黎喜愛這位

睿智的老紳士，總是一連數小時聆聽他針砭藝文。她還和《浮華世界》（Vanity Fair）雜誌的

編輯法蘭克·珂寧席（Frank Crowninshield）43 建立深厚友誼；他也是一位言之有物的人，

有時被稱為「康泰·納仕的催眠師」。納仕覺得自己的舉止還不夠優雅老練，因此願意向珂

寧席學習他博大精深的理想品味。

除了這些學富五車的友人外，黎也和許多與自己同齡的人來往。在波啟普夕時黎就和貝

樂·凡德瓦特（Belle Van Der Water）及婭蒂達·華納（Artida Warner）很要好，但在藝術

38 法國視覺藝術家（一八八七～一九七一），創立眾多知名出版物，如《時尚》、《浮華世界》等。

39 美國攝影師及畫家（一八七九～一九七三）。

40 德裔法籍攝影師（一八六八～一九四六）。

41 十九世紀末至一戰爆發前的歐洲，尤其是法國，由於科技進步、經濟繁榮，社會進入一段繁榮、幸福的時光，中上階層在文化、藝術和生活方式上都有所躍進。

42 德裔美籍攝影師（一八六九～一九四二）。

43 美國記者和藝評家（一八七二～一九四七），因主持編輯《浮華世界》長達二十一年而聞名。

學生聯盟裡認識的檀雅‧拉姆（Tanja Ramm），才是她真正推心置腹的好友。檀雅的雙親來自挪威，她的絕美恰好在視覺上與黎形成對比——她擁有一頭烏黑秀髮及黑色眉毛。她們一起參加康泰‧納仕在公園大道（Park Avenue）一○四○號公寓裡舉辦的時尚派對。納仕隨興混合賓客名單，有如繪畫大師恣意混合調色盤上的顏彩。雜誌內頁幻化成現實，從商界大佬到劇場新星，派對上名流雲集，還有一大票像黎和檀雅這樣漂亮的俏妞點綴其間。

黎通常在國王木公園的老家度過週末，西奧多和芙蘿倫絲總是熱忱地接待她的朋友，尤其是女性友人，因為西奧多可以央求她們當他立體照片的裸體模特。後來他成為十分專業的飛行員，擁有數種不同的飛機，包括一架自轉旋翼機（gyrocopter）。偶爾黎和朋友會受邀登上飛機，在她家附近來場飛行巡禮，活動通常在飛機飛越她家屋頂時達到高潮。

儘管生活放縱不羈，一九二八年七月黎在靠得住（Kotex）衛生棉廣告上看見自己的照片時，還是飽受驚嚇。那是一張史泰欽替她拍的照片。史上第一次，模特照片被用在這種廣告上。當時人們非常忌諱在公共場合提到這類女性用品，若有女性膽敢以自己的形象為這種產品背書，無異於自貶身價。廣告鋪天蓋地出現在全國的時尚雜誌上——如此飽和的覆蓋率等同於今日的大型電視臺廣告活動。抗議信件灌進雜誌社和廣告公司，其中最強烈的抗議來自

黎的男友亞弗雷‧迪里亞格（Alfred de Liagre），他甚至為此去和康泰‧納仕對質。抗議無效——根據黎簽署的模特經紀合約，經紀公司有權如此做。廣告一路刊登到十二月，不過到了那時，黎已為自己引起的風波沾沾自喜。

對黎來說，紐約的功成名就只不過是打發時間。在大型模特工作室裡工作是挺刺激的，和政商名流及知識菁英打交道也挺有意思，但那都比不上從前在巴黎念書的逍遙日子。她現在二十二歲了，滿腦子想回到巴黎。史泰欽把她介紹給曼‧雷，康泰‧納仕把她引介給負責營運《時尚》雜誌巴黎工作室的喬治‧霍寧根海恩（George Hoyningen-Huene）[44]，還有一位時尚設計師提供她一份薪水微薄的小型研究計畫工作。緊緊抓著這些機會，又有檀雅保證同行，她訂下格拉斯伯爵號（Comte de Grasse）的船票。

黎和迪里亞格——他日後成為叫好又叫座的百老匯舞臺劇製作人——的愛情十分狂熱，有時愛得火熱，有時充滿煙硝。在雙方同意下，她也同時和一位名叫亞吉爾（Argylle）的加拿大裔年輕飛行員交往；也許因為這兩個男子是好友，協議才順利達成。黎啟程那天，他們擲硬幣決定誰可以去港邊送行。迪里亞格贏了，但當客輪沿哈德遜河（Hudson River）順流而下，亞吉爾開著他的珍妮雙翼飛機（Jenny biplane）低空掠過客輪，將艷紅的玫瑰花灑在甲板上，藉此扳回一城。任務完成後，他回到羅斯福飛行場（Roosevelt airfield）接一位學員。

44 德裔時尚攝影師（一九〇〇～一九六八），出生於帝俄統治下波羅的海東岸。

獨飛時，亞吉爾通常會從前駕駛座操縱飛機，但教課時則由學員坐在前駕駛座；這樣萬一學員驚嚇得動彈不得，飛行教練可從後方奪回操縱權。這一次，或許是受送別的激動情緒影響，亞吉爾的降落時間短得只夠學員爬進後駕駛座。起飛不過幾分鐘，飛機就墜毀了。亞吉爾和他的學生立即喪命。與此同時，黎已經興高采烈地投入甲板上的社交活動，渾然不知她的情人剛剛發生了悲劇。

第二章　超現實主義的巴黎

1929-1932

黎和檀雅在巴黎稍作停留，隨即搭上前往佛羅倫斯（Florence）的火車。在一位年長古董商的帶領下，他們遊歷了佛羅倫斯和近郊山城。黎的任務本身無甚意義，卻意外成為重要的催化劑。她必須一絲不苟地畫下文藝復興時期繪畫作品裡人物身上的衣著裝飾細節，例如帶扣、扭結、蕾絲等，然後將線描圖寄回美國，以供現代服裝設計參考。這項工作費神又枯燥，沒多久黎就嘗試用攝影取代。在今日，這近乎理所當然，但當時她手邊的器具只有一臺柯達（Kodak）折疊式相機和搖搖欲墜的三腳架。在微弱的光源下用低速快門拍攝近距離寫真，以攝影來說真是最困難的入門方式。但這也是典型的黎——面對一項新學問，她總想直搗黃龍。從各方面而言，委託人似乎都很滿意她的工作成果。

離開佛羅倫斯後，她們又前往羅馬，兩人在此分別。檀雅去德國訪友，黎則返回巴黎。她原想到巴黎繼續當時尚模特，但此時卻被另一個想法取代——她決定要成為攝影師。眾人緘認曼·雷是巴黎最秀異的攝影師。黎不做他的模特；她要做他的學生。

曼·雷的工作室位在康拜米耶街（Campagne Première）三十一號的一樓，那棟房子可說是全巴黎最醜的新藝術（Art Nouveau）1 風格建築。黎找上門，卻被門房告知曼·雷去了比亞利茲（Biarritz），不禁大失所望。黎焦灼的期待破滅了；事情必得現在就發生，才能引起她的熱情。；一個月後曼·雷回來時，她的大膽想法就會煙消雲散。她快快不樂地撤退到附

1 十九世紀末至二十世紀中期風行於歐洲及美國的藝術潮流，可在建築、室內設計、家具、織品等各式各樣的物品上見到，其特色是彷彿植物生長般具有流動感的線條，整體散發出活力和夢幻感。

近一家名叫「醉舟」（Bateau Ivre）的小咖啡館，點了杯加滿冰塊的茴香酒。突然，曼‧雷

出現了。

他幾乎是瞬間從迴旋樓梯頂端的地板上冒出來。他濃眉黑髮、身軀結實，看起

來像頭公牛。

我單刀直入告訴他我就是他的新學生。他說他不收學生，而且不論如何他正要

離開巴黎去度假。我說，我知道，我跟你去——我真的去了。我們同居了三年。

他們稱我為曼‧雷女士，因為法國人都是這樣說話的。[2]

實際上事情並沒那麼順利，因為當時曼‧雷仍和「蒙帕納仕的吉吉」（Kiki de

Montparnasse）[3] 同居。身為夜總會的舞者，她對情人的熱情和善妒都非常出名。好幾次吉

吉在餐廳裡怒斥曼‧雷，把盤子摔到他身上，場面十分難堪；但後來等她氣消後，反而對黎

頗親切。

除了都熱愛工程和科學外，曼‧雷和黎的父親還在許多方面驚人地相似。亨利‧米勒

（Henry Miller）[4] 在《在好萊塢追憶曼‧雷》（Recollections of Man Ray in Hollywood）中提

[2] 請參考書末作者註1

[3] 法國模特、歌手、舞者、畫家、演員（一九○一～一九五三）。又被稱為「蒙帕納仕女王」。與多位藝術家關係密切，戰間期活躍於蒙帕納仕街區，串連起當地藝文活動。

[4] 美國作家（一八九一～一九八○）。

到：「他總有辦法讓一切都變得很新鮮、很重要，或是引人深思……他能夠理解各種陌生的事物，因為對他來說沒有東西應該是陌生的……無窮的好奇心常領他進入遙遠的未知領域。他從來不只是畫家或攝影師而已，他是冒險家與開拓者。」5 這些描述放在西奧多身上根本恰如其分；當然，放在黎身上也是。

黎和曼・雷的搭檔成果豐碩：她讓他拍，他指導她。他們努力生活，努力相愛，但那不容易。即使身為最虔誠的超現實主義信徒，自由戀愛的基本信念仍然與嫉妒占有的直覺相悖。

在自由戀愛這方面，黎算是佼佼者。她對他人的性慾不妨礙她對現任情人的忠誠。她總是說，自己有權和任何對象上床，性怎麼可能影響她對伴侶的愛？一般來說，自由戀愛主義的教條是從男性視角建立的；黎揭露這當中的虛偽雙標，令她周遭的眾男士懊惱困惑。曼・雷曾寫下一段文字，描述在佩奇布朗伯爵伉儷（Count and Countess Pecci-Blunt）舉辦的盛大化妝舞會上發生的事，誠實的口吻中潛伏著一絲惱怒：

主題是白色，什麼服飾都行，只要是全白的就好。花園裡架設了巨大的白色舞廳，交響樂團藏在樹叢裡。

有人要我想些好點子來增加趣味。我租了一臺電影播映機，把它架在樓上，透

5 請參考書末作者註 2

過窗戶把影像投映到花園裡。

我找到一部手工上色的舊影片，是法國電影先驅梅利耶（Méliès）6 拍的。當那些雪白的人兒在白色舞池中成雙成對起舞，影片也投射在這片潔白布幕上——其他沒在跳舞的人則從樓上窗戶欣賞這一幕。效果頗怪異——影片裡的人物和面部五官都被扭曲了，但還是辨識得出來。我也在房裡架了一臺相機，用來拍這些賓客。

為了符合舞會主題，我穿了一身網球裝，帶著當時向我學攝影的學生——黎·米勒——當助手。她也打扮成網球選手，身著剪裁俐落大方的上衣和短褲，那是某位知名時裝設計師（瑪德琳·薇歐奈〔Mme Vionnet〕）7 特別為她設計的。她如此修長優雅，有著一頭金髮和一雙令人垂涎的美腿，因此不斷被人邀去跳舞，獨留我在那努力專心拍照。

她這麼受歡迎我很高興，但同時也感到心煩意亂；不是因為工作沒人分擔，而是因為妒火中燒——我愛著她。夜愈來愈深，我也愈來愈少看見她的身影。我心浮氣躁地處理器材，甚至沒辦法把影片好好播下去。最後我放棄拍照，下樓到吧臺區要了杯酒，接著離開舞會。在舞曲的空檔，黎三不五時跑來告訴我舞會有多

6 喬治·梅利耶（Georges Méliès），法國魔術師、演員、電影製作人（一八六一～一九三八），為早期電影的拍攝手法作出貢獻。

7 法國時裝設計師（一八七六～一九七五），與香奈兒·可可齊名，以斜裁出名。

好玩，而且所有男人都對她好殷勤。這是她第一次在法國名流圈裡登場。

黎學得很快。攝影的技術層面難不倒她，她把暗房作業的嚴苛要求視為挑戰，而不是繁瑣雜務。更重要的是，曼·雷予她信心發展自己的攝影風格，他身邊的超現實主義朋友圈也激發她的想像力。

由於她後來長年四處旅行，又古怪地蔑視自己的攝影作品，她的少作幾乎蕩然無存。從僅存的少數作品裡，可看出她以一種細膩、冷靜的優雅態度看待世界。這些照片直率又飽富洞察，超現實主義的影響則經常以巧妙的並置構圖呈現。她的風格如此純淨無瑕，使圖像得以言明自身。

大部分作品是先成像在小型的玻璃版上，然後才放大。根據黎對曼·雷工作室配置的描述，「暗房比一張浴室腳踏墊還小。裡面有一個上了防酸漆的木製水槽，一個用來顯影的大盆，上面接著一個大水箱，這樣水可以流下來沖洗照片。照片該如何定影、如何沖洗，曼的態度一絲不苟。」[8]

學徒期間，黎每隔一段時間就會暫時離開曼·雷，去《時尚》雜誌的巴黎工作室為喬治·霍寧根海恩當模特。霍寧根海恩出身俄羅斯貴族，現已成為知名時尚攝影師。他以對模特出

言不遜而惡名遠播，但這也構成環繞在他身邊的傳奇光環之一。對於他表現出的不友善態

度，黎頗不以為意，仍然熱情相待，結果成就了他們兩人長久的友誼。她在巴黎時一直都有

為霍寧根海恩當模特（圖版編號10）。雖然他不喜歡和別的攝影師共用模特，但他實在很重

視黎，所以對黎的行為睜一隻眼、閉一隻眼。

霍寧根海恩的成功關鍵之一在於他精通攝影棚打光的祕訣。黎和他一同工作時，迅速學會

了大部分的技巧。除了迷人的外表和極具好奇心的態度，黎還知道如何引導人對自己手上的

事侃侃而談。這些為霍寧根海恩當模特的工作檔期因此也更像私人家教，讓黎同時體會了

鏡頭前與鏡頭後的專業工作。接下來三年，黎聲名大噪，不論是在光滑發亮的時尚雜誌內

頁上，還是在藝術攝影出版品裡，她都時常現身。多年後，塞西爾·比頓（Cecil Beaton）9

提及那段時光，是這麼說的：「那時，另一位叫做黎·米勒的美國人……剪短了她的淡色秀

髮，看起來彷彿一位來自亞壁古道（Appian Way）的牧羊男孩，肌膚閃耀著明亮的光彩。看

她那精緻的朱唇、慵懶略帶倦色的杏眼和秀頎玉頸，此等美麗只有雕像差可比擬。」10

霍寧根海恩當時的助理霍斯特·P·霍斯特（Horst P. Horst）11是位俊美的德國青年，

剛開始拍攝他的第一件委託案；他請求黎當他的模特，以為成品增色。霍斯特讓黎手握鈴

蘭，認真琢磨出最好的角度（圖版編號9）。而當他驕傲地把沖印完的作品拿給黎看時，黎

9 英國時裝、戰爭攝影師，及舞臺、服裝設計師（一九○四～一九八○）。

10 請參考書末作者註5

11 德裔美籍時尚攝影師（一九○六～一九九九），他也是霍寧根海恩的情人。

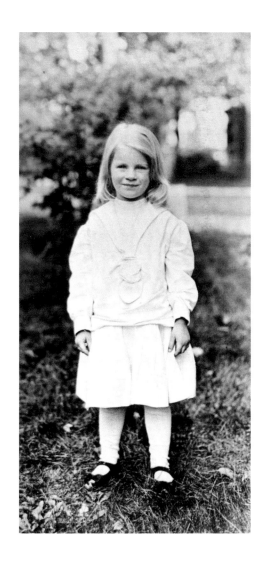

1. 黎，三歲五個月大，在紐約波啟普夕柯林頓南街（South Clinton Street）四十號當他父親的模特。一九一〇年。（西奧多·米勒）

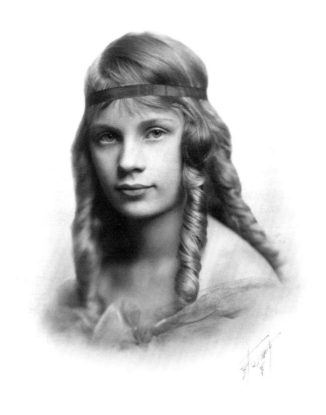

2. 黎，十一歲。一九一八年。（攝影者不詳）

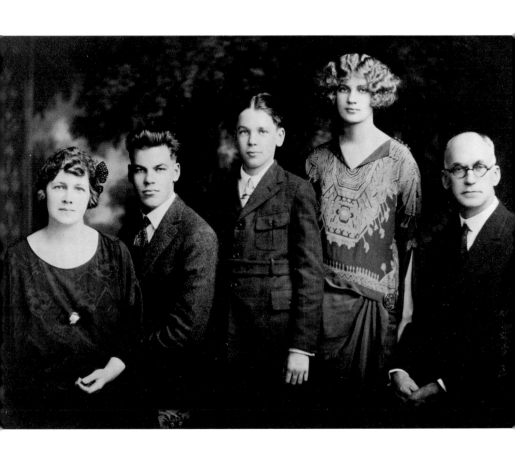

3. 米勒家族，一九二三年。由左至右：芙蘿倫絲、強、
艾瑞克、黎（十六歲）、西奧多。（攝影者不詳）

←5.黎。紐約，約一九二七年。
（尼可拉斯·穆雷）

4. 黎準備搭上明尼哈哈號客輪前往巴黎。
紐約，一九二五年。（西奧多·米勒）

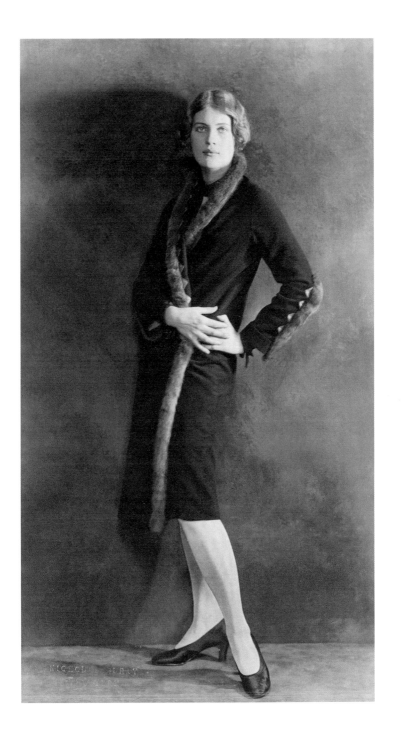

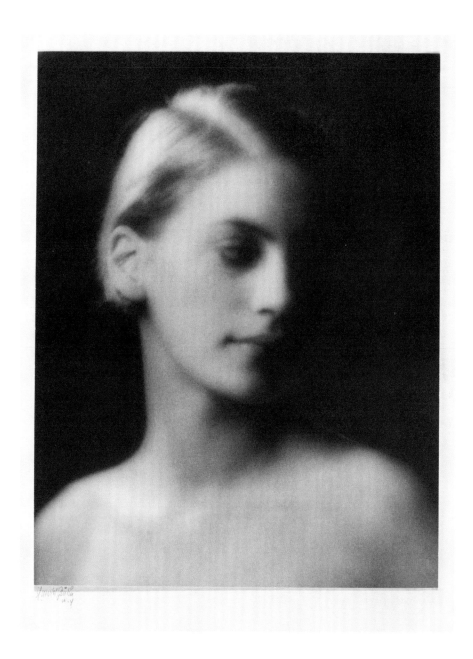

6. 黎。紐約，約一九二七年。（阿諾‧根特）

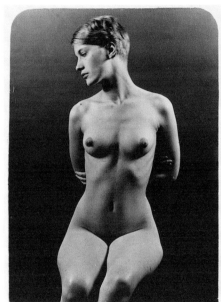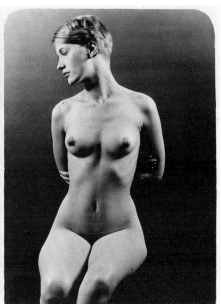

7. 由父親拍攝的黎的裸體研究,一九二八年七月一日,紐約波啟普夕國
王木公園。透過設備觀看時,這組相片會形成立體效果。(西奧多·米勒)

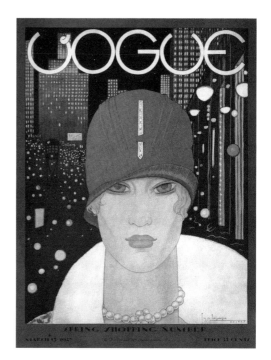

8. 美國版《時尚》雜誌，一九二七年
 三月號。由喬治‧勒帕普設計。

9. 黎。巴黎，約一九三〇年。
 （霍斯特‧P‧霍斯特）

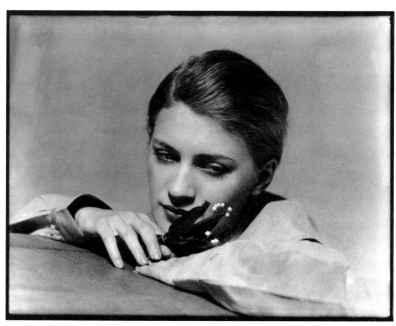

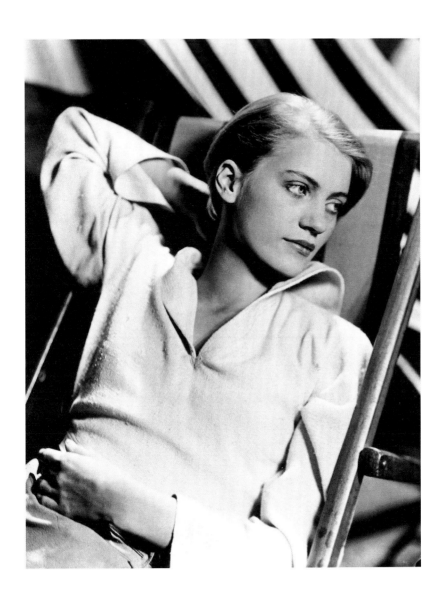

10. 黎。巴黎，一九三二年。(喬治·霍寧根海恩)

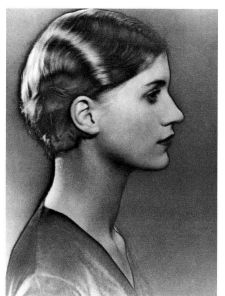 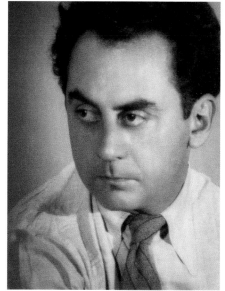

11. 黎的相片,以她和曼‧雷發明的中途曝光技巧所
攝。巴黎,約一九二九年。(曼‧雷)

12. 曼‧雷。巴黎,一九三一年。
(黎‧米勒)

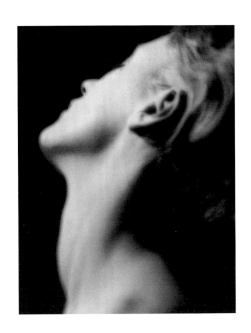

13. 頸，黎・米勒的肖像。巴黎，約
一九二九年。（曼・雷和黎・米勒）

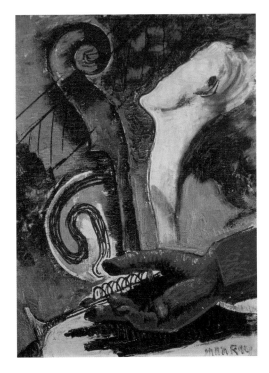

14.《藝術家之家》(Le Logis de l'artste)，曼・
雷，約一九三一年。在藝術家的工作室裡，
黎陳列在各種物品之間，她的脖子遭到劃傷。

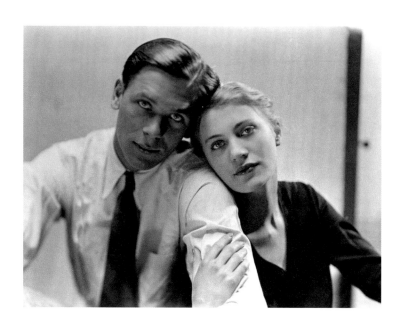

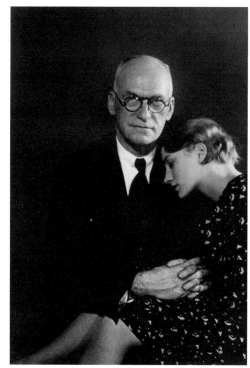

15. 黎和弟弟艾瑞克。巴黎，一九三〇年六月。（喬治・霍寧根海恩）

16. 黎與父親。巴黎，一九三一年一月。（曼・雷）

17. 黎和檀雅・拉姆在黎的工作室床上享受週日早餐。巴黎，
一九三一年一月六日。牆上掛毯的圖樣取材自曼・雷的照相
蝕刻（cliché verre）作品。（西奧多・米勒）

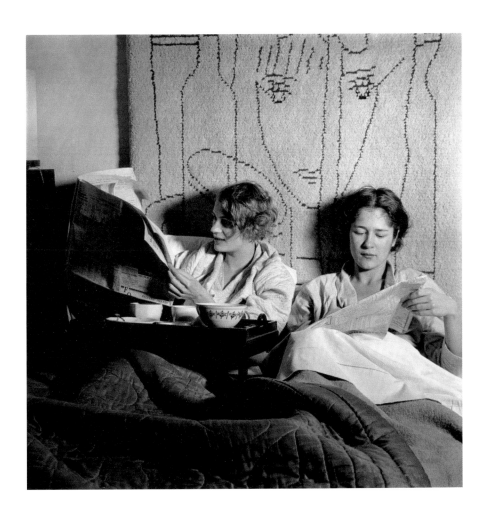

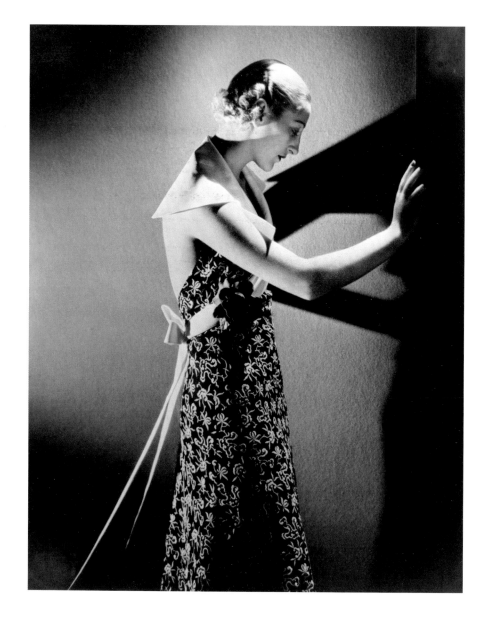

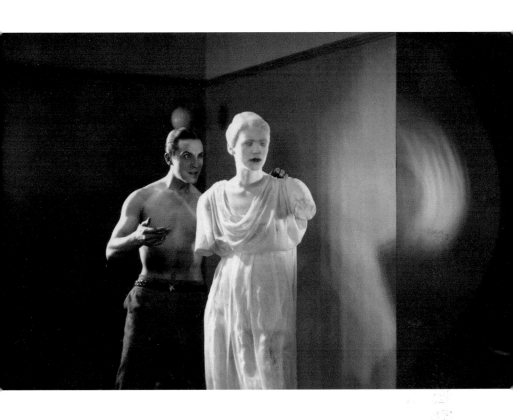

19. 恩利格·利維洛和黎。尚·考克多的電影《詩人之血》中的片段。一九三〇年。

20. 曼‧雷筆記本的其中一頁。　21.《等待摧毀之物》，曼‧雷。巴黎，一九二八年。
　　巴黎，一九三二年。　　　　　　　　　　（安東尼‧彭若斯）

22.《時間觀測台──一九三二至三四年的戀人們》，
　　曼‧雷。巴黎，一九三四年。（曼‧雷）

驚喜尖叫：「哇！我的老天！」霍斯特還以為黎在批評他，發誓這輩子再也不拍黎了。兩人的誤會還因為一件事而更加深化。幾週後，黎端著盤子走進工作室，盤上盛著一只乳房。

她剛才在醫院裡觀看一場乳房完全切除手術，遂向醫生要來被切下的乳房，用塊布罩起來，捧著它一路走回工作室。她打算把乳房當作超現實主義攝影的道具，在攝影棚裡擺拍照片。《時尚》雜誌法國版的主編米榭·德布諾夫（Michel de Brunhoff）完全嚇傻，旋即把黎和她帶來的乳房轟出去，但黎還是設法迅速拍了一張照。[12]

在曼·雷兩人都不太在意自己的作品被歸到對方名下，那是他們互相尊重的方式。為了挪出時間創作繪畫，曼·雷把很多委託案交給黎處理；不過黎說曼·雷只會把酬勞過低或自己不想做的案子讓給她。他們倆合作製作巴黎配電公司（Compagnie Parisienne de Distribution d'Electricité）的宣傳手冊。這本手冊總共只印五百本，由皮耶·博（Pierre Bost）作序，是用來送給頂級客戶的贈禮。後來黎回憶，「使用裸女……對公司來說有點太大膽，因為那是公家單位。有一晚我們向別人借了屋頂，拍了以協和廣場（Place de la Concorde）上的燈為主題的漂亮照片，後來才發現那些燈是煤氣燈，不是電燈！我們簡直嚇壞了。」[14]

他倆最為人知的共同成就之一是發明了中途曝光（solarization）[15]技巧（圖版編號11）。

12 請參考書末作者註6

13 法國小說家、編劇、記者（一九〇一～一九七五）。

14 請參考書末作者註7

15 指相紙上的感光材料因為過度曝光，導致明暗局部反轉。實務上，中途曝光的出現多半因為在暗房操作中，不慎讓顯影到一半的相紙再度曝光，之後再次經過顯影才定影。這種效果最早是在一八六二年由法國人安托萬·薩巴提（Antoine Sabattier）發現，因此又被稱作薩巴提效果（Sabattier effect）。

幾年前，曼‧雷曾見過一張史提格利茲（Stieglitz）拍的照片，它因為發生中途曝光而被拋棄。當時曼‧雷沒想到將這項技巧加以利用，直到黎遇上一場幸運的意外：

在暗房裡有東西爬過我的腳，我尖叫然後開了燈。我一直不知道那到底是什麼，也許是老鼠之類。接著我明白相紙全都再次曝光了——我本來正準備把顯影槽裡十幾張完成顯影的相紙拿出來，那是在黑色背景前的一位裸體女性的照片。

曼‧雷一把抓起相紙，把它們放到海波（hypo）16 裡，然後仔細端詳。尚未二次曝光時，原本整塊背景都是黑色的，但在以強烈燈光對相紙進行二次曝光、並且再顯影一次後，黑色開始向外擴散，而且恰好延伸白色裸體的邊緣……這原本是我的意外發現，但曼‧雷繼續著手研究如何調控二次曝光，使影像每次都能達成他要的效果。

中途曝光技法標誌了他們兩人在藝術上的緊密連結。

有一回，曼‧雷以黎的頭部為主題拍了張照片。這張低視角照片的焦點很柔和，主要針對頸部做了特寫。他對成果不甚滿意，便把底片隨手一扔。黎尋回這張底片，小心翼翼地調整

16 定影液的一種，其成分是硫代硫酸鈉。當相紙經過顯影液洗滌後，需再經過定影液將銀鹽溶解於水中，以達成定影效果。

細節、彌補缺陷，直到最後沖印出令她滿意的成果（圖版編號13）。曼‧雷看了驚為天人，但當黎宣稱這是她的作品時，卻立刻大發雷霆。這場劇烈又短暫的爭吵一如往常地以黎被趕出工作室作收。幾小時後黎回到工作室，發現那張照片被釘在牆上，照片中的頸部被剃刀劃開，傷口處噴出猩紅色的墨水。[17] 如同曼‧雷對生命中其他創傷的方式，照片中的頸部被透過創作來昇華這次爭執的經驗。在他的畫作《藝術家之家》（Le Logis de l'artiste）裡，柔嫩的頸子從雜亂無章的物品中向上伸展，那些令人眼熟的物品都是工作室裡的雜物。曼‧雷把黎的頭頸簡化成某樣物品，並將之囊括在視覺背景中，這也許揭示了曼‧雷本意之外的更多事物（圖版編號14）。

儘管黎為攝影師工作投入那麼多心力，黎最為人津津樂道的仍然是作為模特的形象，從前和今日皆然。曼‧雷最震撼人心的許多肖像和裸體作品都由黎擔綱入鏡，她因而打響名號。《雪球》（Boule de Neige）是曼‧雷早期的複合媒材作品之一，「一顆玻璃球裡裝滿了水，水中漂浮著一隻略大於真人尺寸的女孩的眼睛（黎‧米勒的眼睛），只要搖晃這顆球，眼睛就會被雪花捲起的風暴給覆蓋」[18]。

有家玻璃製造商以她的胸部為靈感來源，設計出一款香檳杯；《時代》（Time）雜誌做了一篇曼‧雷的專訪，搭配一張由黎所攝的曼‧雷照片。那篇文章的結論是：黎‧米勒「因擁有

17 請參考書末作者註9
18 請參考書末作者註10

全巴黎最美的肚臍而廣受歡迎」[19]。西奧多看了很不高興。他去信《時代》雜誌，指稱「該文對黎·米勒小姐有非常冒犯且不真實的引述」[20]，《時代》雜誌不得不刊出這封信，並附上編輯的致歉，自承文章是基於錯誤訊息而寫成。

此時黎擁有自己的公寓和工作室，就位在維克多·孔西德朗路（Rue Victor Considerante）十二號，距離曼·雷的工作室走路只要十分鐘。這棟高聳的二〇年代水泥抹面建築矗立在一條滿布舊石造房舍的街道尾端，與鄰近的蒙帕納仕公墓（Cimetière du Montparnasse）遙遙相望；街道的另一頭，貝爾福之獅（Lion de Belfort）雕像守衛著丹費爾—羅什洛廣場（Place Denfert-Rochereau）。如同許多位於蒙帕納仕的屋舍，這棟由六組獨立的複合式工作室組成的房子也是專為藝術家而設計的。黎不費吹灰之力就把她的那間改造得很符合攝影需求。她的設備十分基本：幾盞燈光，一捲背景紙，一間小小的暗房。若案子有更高規格的需求，她會借用曼·雷的設備。她用色彩繽紛的雪紡紗裝飾牆面，上面還嵌著彩色的德製留聲機唱片，看起來好像巨大的果凍喉糖。床的上方懸掛著一幅根據曼·雷的設計製作的掛毯（圖版編號17）。

黎很快就明白，自己肖像攝影的顧客是有週期性的。首先來了一輪皇室成員：柯奇比哈爾邦主夫人（Maharanee of Cooch-Bihar），瓦隆布羅薩公爵（Duke Vallombrosa），阿爾巴公爵

19 請參考書末作者註11

20 請參考書末作者註12

夫人（Duchess of Alba）。之後知識分子也來了，接著是他們的孩子，共來了十幾二十個。

然後，偶然之間，寵物肖像攝影成為大宗，雖然除了貓之外，黎什麼動物都討厭。這場寵物攝影熱潮始於某位知名的法國女性，她在自己接受拍攝的幾天後，回頭請黎替她的寵物蜥蜴拍照。黎拍了這隻小傢伙棲息在長柱花上的照片，大膽收取一百元的攝影費，與兒童寫真相同價格。

屬於自己的工作室讓黎獲得她渴望已久的獨立自主，而且縱使曼・雷通常在她家過夜，他們還是保有各自的生活步調和交友圈。接下來那個春天，檀雅・拉姆回到巴黎，在黎家住了幾週，同時開始替梅因布克（Mainbocher）[21] 當模特和實習助理。梅因布克本來是《時尚》雜誌的編輯，後轉任時裝設計師。

黎的弟弟艾瑞克在一九三〇年來巴黎玩，黎和曼・雷到港口去接他。他剛滿二十歲，這年紀恰好適合沉醉在美麗浪漫的法國。他對法國的第一印象會如此強烈，另一原因是在那艘從紐約出發的客輪上，艾瑞克才剛愛上他未來的妻子梅麗・斐西斯・洛蕾（Mary Frances Rowley）。她來自俄亥俄州，大家都叫她瑪菲（Mafy）。

黎最先帶艾瑞克和瑪菲去見的人之一是霍寧根海恩。他們一同在《時尚》雜誌工作室附近餐廳的戶外區享用午餐，艾瑞克記得那一天，「霍寧根海恩點了一杯香檳，結果送來的香檳

21 梅因・盧梭・布克（Main Rousseau Bocher），美國時裝設計師（一八九〇～一九七六）。

溫度太高，酒面累了一層厚厚的氣泡。他向服務生要來一塊起司，把起司細切成每邊不超過

兩公釐的小立方體。隨著他優雅地將起司塊投進香檳裡，那層氣泡便逐漸消去。接著，霍寧

根海恩平靜地飲下香檳。我想這就是所謂的高雅教養。」22 用完午餐後他們回到工作室，霍

寧根海恩慷慨地替他們拍照，黎和艾瑞克、艾瑞克和瑪菲各合照一張，最後是瑪菲的獨照

（圖版編號15）。

黎交了很多超現實主義圈子的朋友，但她不願涉入他們之間的齟齬。尚‧考克多（Jean

Cocteau）讓黎在電影《詩人之血》（Blood of a Poet）23 中擔綱女主角時，這群朋友紛紛抗

議，曼‧雷更因嫉妒而和尚‧考克多大吵一架。黎是湊巧獲得演出機會的。有一晚，在「屋

頂上的牛（Boeuf sur le Toit）」夜總會裡，考克多高調地詢問朋友，電影裡的雕像角色應該

找誰來試鏡。黎立刻跳了起來，說自己根本就是為這個角色而生的。她很快就說服了考克

多。對曼‧雷而言，這大概是雙重的難堪——他也是個導演，卻發現這部電影的資金來源是

自己的前老闆斐孔‧夏‧德‧諾瓦耶（Vicomte Charles de Noailles）。考克多與曼‧雷的嫌隙

持續了數月，但黎仍然兀自投入拍攝。

電影的妝髮造型幾乎沒能替黎的容貌增色，角色也無甚可發揮之處，但她的螢幕形象仍然

有壓倒性的強烈力量。在第一幕裡，她心甘情願被綑綁起來，營造出無臂雕像的效果。紙漿

22 請參考書末作者註13

23 這是一部前衛電影，講述一位詩人無意間令一座美麗的雕像有了生命；他愛上雕像，卻惱於無法掌控她，於是將她摧毀。結果雕像非但沒被摧毀，反而幻化成人形，以牌局向詩人挑戰，並贏了詩人。詩人舉槍自盡，雕像牽著聖牛莊嚴地離開。

製的雕像頭髮是用奶油麵團來固定在她頭上的，結果它迅速融化，從額頭上潺潺流下，把她的石膏斷臂弄得污漬點點（圖版編號19）。接下來的玩牌橋段裡，她可以正常活動雙臂，不過劇情非常平鋪直敘。在拍攝結局那幕時出現了難題：雕像要在一頭公牛的陪伴下離去。他們把一頭巨大的牛暫時從屠宰場牽來攝影棚。這隻牛少了一隻角，所以道具組還幫牠做了隻假角裝在頭上。接著，他們遲遲無法讓牛在對的時機移動。他們在牛的頭上綁鐵絲，想在關鍵時刻拉拉牠，鼓勵牠往前走。但牛沒打算聽話；他們一收緊鐵絲，牛就猛烈抵抗，不僅踩爛了布景，還一頭把黎給撞飛。挫折之下，一位助理開車到鄉下尋找救兵。他帶回一位懂得駕牛車的人。這人站在舞臺邊緣，下達一連串彷彿咕嚕的指令，巨獸立刻乖乖聽命。

多年後，黎回憶：

劇本改來改去。那個叫做狂野班嘉（Feral Benga）的黑人爵士舞者扭傷了腳踝，不得不扮演一個跛腳天使……比起原本的設定，考克多更愛這個點子，但大家對此各有詮釋。恩利格·利維洛（Enrique Rivero）背上的星星是考克多畫上去的，用來蓋掉一塊疤……他之前被情婦的老公開了一槍。玩牌那一幕重拍了十九次之後，利維洛把紙牌撕爛，因為這樣就不可能拍第二十次了……他趕著參

加一場派對。

她也在《時尚》雜誌裡寫道：

如果傳統上詩和傑作總誕生於閣樓或監獄一類的污穢之地，如果混亂和誤解是詩人之宿命，那麼這部電影是蒙受祝福的⋯⋯處處是吉兆。攝影棚裡聽不到警笛聲──全巴黎的二手床墊都被我們拿來隔音了。那些床墊裡長滿了舊床墊裡常出現的蟲，我們幾乎要被蟲子吞了，渾身發癢但堅忍不拔。玩牌那幕的華美水晶大吊燈在千鈞一髮之際送抵，但它被分拆成三千個有編號的小包裝，每個零件都用無酸紙包裹起來。

接著，電影拍好時，

教會大發雷霆，電影的出資人受到壓力，好幾年膠卷都擺在倉庫裡生灰塵⋯⋯。製作過程中的任何閃失或意外，考克多都善加利用，將之化為即興創作。

他儒雅、敏銳、親力親為，完全知道自己要什麼，並且為此全力以赴。他有時嚴詞威逼，有時循循善誘。每個與電影相關的人都受他啟發，從清潔工到收稅員，大家都充滿幹勁。我們優雅地參與了一首詩的誕生。[24]

公牛重新踏上前往屠宰場的歸途，《詩人之血》同時得到嚴厲的非難和熱烈的好評。但黎再也沒有參與電影演出。「我真的不會演啊。」有人問起時，她會這麼回答。也許實情是，對她來說逢場作戲根本就是天性，所以要在他人指導下刻意演出反而很困難。不論如何，她時她成功結合時尚和攝影這兩種藝術，並在自己的攝影作品中擔綱模特。隨著商業導向的攝影壓力與日俱增，黎在超現實主義攝影方面的作品日漸減少，但她仍維持著極有價值的人脈網絡。

黎繼續追求她的攝影事業。她不僅名聲已確立，而且多虧那些在時尚產業現場的第一手工作經驗，她常常接到帕圖、夏帕瑞麗（Schiaparelli）[25]、香奈兒之類的頂級客戶的案件。有的聲勢日如中天——她變得更有名也更受歡迎。

朱利安・烈維（Julien Levy）[26]是一位藝術交易商，後來曾在他經營的紐約麥迪遜大道（Madison Avenue）藝廊替黎舉辦攝影首展。他描述一次與黎的會面：

24 請參考書末作者註15

25 艾莎・夏帕瑞麗（Elsa Schiaparelli），義大利時裝設計師（一八九○～一九七三），創立知名時尚品牌「夏帕瑞麗」。

26 紐約知名畫廊「朱利安・列維畫廊」（Julien Levy Gallery）的創辦人（一九○六～一九八一），在一九三○至四○年代曾經手許多重要超現實主義藝術品。

那天早上，我到了不久後，攝影師黎・米勒也出現了。她突然現身，在我前頭引領著我走過哈斯派大道（Boulevard Raspail），看起來如此地明亮，渾身散發著耀眼金光。黎無處不閃閃動人。她精神昂揚，她的思緒和攝影藝術都明媚不已，連一頭金髮也那樣光彩照人。她的髮型俏麗得恰到好處，充滿線條感卻不僵硬，精巧細緻但不呆板。她不是那種令人哼唱「金髮女郎為什麼……」（pourquoi les femmes blondes...）27 的女人，而是讓人滿懷熱忱地唱出「在我美麗的〔金髮〕戀人身旁……」（Auprès de ma blonde...）28 的金髮尤物。我迷上了她，約好當晚在騎士夜總會（Jockey Night Club）再次見面。

一九三〇年的十二月，西奧多安排他的瑞典公差之旅取道巴黎，以便與黎會合。他們在斯德哥爾摩的大飯店（Grand Hotel）共度聖誕，西奧多也趁機請女兒做模特，拍了些裸女立體相片習作。新年時他們回到巴黎待個幾天，西奧多和曼・雷竟整天都混在一起。這對組合乍看出乎意料，但曼・雷對機械的熱情和西奧多對攝影的熱愛一拍即合，兩人有聊不完的話題。西奧多對曼・雷的創造力印象深刻。在他發明的各種工具中，最超群時代的是一只三腳架，它的中軸可藉機具和齒輪抬升。曼・雷也是第一個想到把低壓電燈泡接上電源，以做出

27 這首歌曲於一九三三年在巴黎發行，歌詞反映出當時人們對不同髮色之女子的刻板印象，其中金髮女子被和美麗、輕佻、無聊等特質做連結。

28 這是一首起緣於十七世紀的經典法國民謠，描述了一個人與他心愛的女人在一起時的幸福感受。

明亮的泛光照明效果的人。

關於這段插曲，令人印象最深的並非西奧多與曼‧雷如此融洽，而是西奧多在女兒心中的地位是如此堅不可摧。照片裡，黎將頭倚在父親肩上，正好向我們證實，在她生命中所有男性裡，父親無疑是她最深愛的那一位。她像是全然託付般地將頭埋進父親肩膀，神情如睏睡的小狗，表明了這裡是她覺得最安全、最柔情似水，也最令她快樂的地方（圖版編號16）。

終其一生，她都缺乏與愛人建立穩定關係的能力。曾有許多時刻，她都衷心盼望親密關係能延續，但不知怎的，總是發生一些事情，讓兩人都無法對關係感到心滿意足。

黎反復無常的性格使曼‧雷痛苦不已。他努力不被她的風流韻事傷害，但事態遠超過他能容忍的範圍。在她那些暫時行蹤成謎、通常引發後續激烈口角的時刻裡，他曾寫信傾訴自己的真心：

我一直極其愛妳、萬般妒忌地愛妳；這份愛使我對其他事物不再那麼熱情，因此作為補償，我試著憑己之力給予妳各種機會，讓妳展現自己身上一切的有趣之處，以證明這種愛是正當的。妳看似愈能展現妳自己，我的愛就愈正當，我對自己的失去就愈不後悔。事實上，對我來說，這是種更令我滿足的自我實現。妳總

是與我妥協——直到這個新元素出現（此處曼‧雷乃指一位叫做齊齊‧斯維爾斯基〔Zizzi Svirsky〕的室內裝潢師，他是俄國難民，黎曾與他有段短暫戀曲）。他給了妳錯覺，讓妳以為自己終於獲得自由，不再是我的裝飾品。我試著把妳視作那個使我完整的人，但這讓妳分心，使妳猶豫不決、失去自信，因此妳渴望靠自己的力量安撫自己。但妳只是讓自己陷入另一人更微妙且更必然的掌控中。我能預見妳成為那些環繞著齊齊的女人之一——逐漸失去生機的無助花蝴蝶，直到不再堅持任何理想，放任自己隨波逐流，隨著新奇事物團團轉；心中毫無底線，成為他人手中的棋子，因為缺乏穩固的連結而疲累不堪，除了壞品味外什麼也不剩。妳很清楚，打從一開始，只要是可能對妳有益或使妳感興趣的任何事，我都傾力相助，即便必須冒著失去妳的風險——至少我的干涉都是事後才出現，而且在導致我們分手前就消失殆盡。這樣我們才能輕易和好；因為，每一場爭吵及和好都是通往最終決裂的階梯，而我不想失去妳。

黎的聲名替她掙來好些報酬豐沃的委託案，她因此到倫敦出差好幾回。她到愛爾斯翠電影製片廠（Elstree studios）替派拉蒙影業（Paramount）的電影《伊斯坦堡》（Stamboul）拍攝

宣傳照，刊登在一九三一年七月一日發行的《放映機》（The Bioscope）雜誌。她也替六月十

日出刊的英國版《時尚》雜誌拍攝英倫夏季運動套裝系列，且她自己也為時裝品牌洛蒂爾

（Rodier）出鏡，演繹網球系列套裝。曼・雷常寫信斥責她不忠，不論那是否屬實；又求她應

該永遠和他在一起，結婚也好，不結婚也罷，或是給予些實用的攝影技術指導。某封信裡，

他歡欣地宣稱康泰・納仕的新藝術總監，梅赫梅・費米・亞嘉（Mehemed Fehmy Agha）[29]，

對他的攝影作品頗感興趣：

　　他覺得我只用泛光打出三到四個色調，然後印刷在粗糙紙面的做法是未來主

流——他受夠史泰欽的那一套了。他好幾次提到妳第一次在《時尚》雜誌的作

品，還希望妳回來學習我的風格。他帶走一份法國配電公司的宣傳手冊，可能要

在《浮華世界》雜誌的名下再版，還帶了一張倒置（中途曝光）照片離開，就是

模特把頭枕在粗糙紙面上、手臂從旁舉起，妳說看起來很神祕的那張。不管怎麼

說，美國的攝影取向正在改變，妳跟我一定要在今年秋天前做好萬全準備，才能

轟動市場。亞嘉似乎認為我回美國發展的時機已經成熟，大家都喜歡我、懂我在

拍什麼，但我覺得在出現確切的提案之前，不該貿然行動。

29 俄裔土耳其設計師，美國現
代出版業先驅（一八九六～
一九七八），為康泰・納仕旗
下的許多刊物樹立版面設計的
標準。

除了信件，還有頻繁的電話攻勢。有天清晨，黎躺在派克巷 (Park Lane) 一間旅館的床上

和身在巴黎的曼‧雷講電話，房間突然劇烈震動。「有地震！」她尖叫。「別蠢了，」曼‧雷

回答，「英國沒有地震。」那天是一九三一年六月七日，倫敦確實發生了微震，但與即將搖

撼曼‧雷生命的大地震相比，那場微震不算什麼。

檀雅‧拉姆介紹黎認識一位名叫艾齊茲‧埃羅宜‧貝 (Aziz Eloui Bey) 的埃及人。艾齊茲

住在維拉‧薩伊德路 (Villa Said) 上的安納托爾‧法朗士 (Anatole France) 30 故居二樓，而

他美麗的切爾克西亞裔 31 妻子寧美 (Nimet) 則住在三樓。曼‧雷、霍寧根海恩和霍斯特都

已經認識寧美了，她高傲、充滿貴族氣派的外表吸引他們請她作模特 (圖版編號34)。她名

列「世界最美五位女子」之一。「應該的，」艾齊茲說，「她整天都在臉上塗塗抹抹。」這些

迷戀她的愛慕者蒙獲她斜倚在躺椅上召見時，講話比較不刻薄。

沒有人（尤其是曼‧雷）能料到，這位溫和寡言、不太起眼，而且比黎年長將近二十歲

的埃及人會對黎產生終身影響。不知是碰巧還是刻意，艾齊茲和寧美在聖摩立茲 (Saint

Moritz) 32 的寧美小木屋別墅度假時，黎也出現了。艾齊茲的交友圈裡也包含查理‧卓別林

(Charlie Chaplin) 33。卓別林漸漸喜歡上黎；這時他剛製作完《城市之光》(City Lights)，黎

30 法國小說家（一八四四～一九二四），曾於一九二一年獲得諾貝爾文學獎殊榮。

31 切爾克西亞位於黑海東北岸的北高加索地區，曾經是受歐洲多國（包含俄國在內）承認的獨立國家，於一七六三至一八六四年的俄土戰爭中被俄國征服，該片土地上百分之九十的切爾西亞人皆逃亡或遭到屠殺。

32 位在瑞士阿爾卑斯山上的度假小鎮。

33 英國喜劇演員、導演（一八八九年～一九七七），奠定了現代喜劇電影基礎。

幫他拍了幾張照片，有些嚴肅，有些搞笑。

在眾人來得及反應之前，艾齊茲已熱切地愛上了黎，而黎對他也是。回到巴黎後，曼·雷和黎旋即爆發劇烈爭吵。曼·雷故意讓眾人知曉他有把手槍，但沒人說得準在瘋狂狀態下他會把槍口指向自己、黎，或是她的新情人。曼·雷對死亡的著迷是眾所皆知的，因此大家的確擔心他會把威脅付諸實行。在那段期間創作的其中一幅自畫像裡，曼·雷的臉上流露著徹底挫敗的神情，手裡握著手槍，頸子上纏繞著繩索。一連數週，他要不是狂亂地瘋言瘋語，就是陷入槁木死灰。他把一張從筆記本撕下的紙片寄給她。整張紙滿滿都是狂亂的墨水筆跡，不斷重複寫著「伊黎莎貝伊黎莎貝黎伊黎莎貝伊黎莎貝」，幾乎把底下的鉛筆塗鴉給淹沒（圖版編號20）。那塊塗鴉是她的嘴唇和雙眼，神情看似冷漠。紙的背面寫著「天秤永遠不平衡怎麼付出都不夠諸如此類諸如此類，愛你的曼。」這張摺起的筆記頁裡還夾了一張黎的眼睛的照片，略大於真實尺寸，照片背面用紅色墨水寫著：

附註：一九三二年十月十一日：

永遠尋找備案的一隻眼睛

不死不滅的物質……

永遠被擱置

被耍得團團轉……

置身於困境……

騷動必須持續——我永遠是備胎。

MR

艾齊茲利用穆斯林信仰給予丈夫的特權和寧美解除婚姻關係，但信仰中應遵循的離婚儀式卻付之闕如。身處這團炙烈情感風暴的中心，黎的想法搖擺不定。她還未釐清自己對艾齊茲的感情，也沒料到他會如此倉促反應。她當然很喜歡曼‧雷，但稱不上是愛他。其他大大小小的風流韻事使她更加困惑。徬徨四顧，舉目所見都是為她痴迷的男性，每個人都使盡吃奶力氣想將她套牢。

她只有一個選項——繼續前進。

黎猶記亞嘉對她的作品有興趣，謹慎地考慮搬回美國。她還收到《浮華世界》雜誌副主編阿諾‧弗利曼（Arnold Freeman）的鼓勵，這似乎增強了她到紐約另起爐灶的成功機會。

一九三二年十一月，她頗感遺憾地收掉巴黎工作室，回家了。

曼・雷起初傷心欲絕。接著，他替狂暴的失落感找到出口。他把先前的一件作品——《等待摧毀之物》（Object to be Destroyed）——拿來利用；那是一座節拍器，擺舵上黏著一隻眼睛。他把那隻眼睛置換成從黎的肖像上剪下的眼睛，然後將整件作品畫下來，彷彿是為了萬一有人摧毀了這件作品，還能按圖重建。34 在畫作的背面他如此寫道：「圖說：從那個曾愛過但看來不再愛的人的肖像上剪下的眼睛。把眼睛黏在擺舵上，調整舵塊拍出期望的節奏。朝忍耐的極限持續邁進。拿起鐵鎚，瞄準目標，試著用一次重擊摧毀一切。」黎覺得這像在用草人插針詛咒她。

完成這件作品似乎帶給曼・雷一點安慰，但對黎的思念總是悄悄來襲。有一次，曼・雷的前任情婦吉吉在他白色衣領留下紅唇印，他以之為靈感，開始在橫幅達二點四公尺長的巨大帆布上創作，並把畫掛在床的正上方。他斷斷續續花了兩年才完成這幅畫，取名為《時間觀測臺——一九三二至三四年的戀人們》（Observatory Time – The Lovers 1932–34）。畫面上是巨大的雙唇漂浮在空中，下方則是盧森堡花園（Luxembourg Gardens）35 近郊兩座觀測臺，其圓頂恰似一對乳房（圖版編號22）。起初的構圖採用的是吉吉宛如玫瑰花瓣般豐潤的雙唇，水平地陳列空中；過了幾個月，這雙嘴唇逐漸變成黎的——更細，更長，更具有感官性，且角度微傾。彷若一對緊緊相依的愛侶，正向清晨的寧靜藍天自由飛去。

34 在一個演講中，作者說曼・雷後來把這件作品送去展覽，結果有個怪人真的拿槌子把這件作品捶爛。雖然作品毀了，但展品是有保險的，窮困的曼雷因此獲得一大筆賠償金。他用這筆賠償金重做了一件一模一樣的作品，把它改名為《不可摧毀之物》（indestructible object）。

35 位於巴黎第六區，緊鄰蒙帕納仕。依照圖中地理位置，曼・雷的工作室就在這雙嘴唇的正下方。

第三章　時尚之都——紐約

1932-1934

一九二九年華爾街股災（Wall Street Crash）帶來的後座力，使得各種形式的創業在三〇年代初期都非常困難，尤其是像時尚攝影工作室這樣白駒過隙的產業。還好，黎有不少具影響力的朋友。她和康泰‧納仕的關係確保了她至少手握一張打進商業圈子的入場券，但她還需要創業資金。在這方面，她與上流社會建立的情誼回報了她兩位「天使」：克里斯提安‧霍姆斯（Christian Holmes）和克里夫‧史密斯（Cliff Smith）。

霍姆斯是弗萊希曼酵母公司（Fleischmann Yeast）的繼承人，他母親讓他在華爾街開了一家證券經紀公司。他通常搭快艇通勤往來長島灣（Long Island Sound）和曼哈頓，司機會在曼哈頓等候，送他去公司。霍姆斯對攝影頗感興趣；黎成立工作室後，他常常花大把時間泡在她的工作室裡，東摸摸西看看。他的天使夥伴是花花公子克里夫‧史密斯——西聯匯款（Western Union）[1] 的繼承人之一。他們兩人共同贊助黎‧米勒一萬美元的資金，還幫助黎在一棟六層樓建築裡下兩間公寓，位置就在無線電城音樂廳（Radio City Music Hall）往南一個街區的東四十八街八號。這兩間公寓都位在三樓，中間由一座小廚房相連。黎把其中一側當作自己的生活空間，另一側則改造成工作室。

她的弟弟艾瑞克是最恰當的助手人選，他之前已為德國攝影師東尼‧馮‧霍納（Toni Von Horne）工作了好一陣子——霍納的專長就是時尚與廣告攝影。黎用每月一百美金的薪水僱

1 成立於一八五一年，當時主要業務為收發電報。現今總部位於美國科羅拉多州丹佛市，主要業務為國際匯款。

用了他。一開始，艾瑞克從他父親那學來的工程技能是他最大的貢獻。他蓋了一間暗房，

又監製了一整組柏木水槽，其寬度和深度可容納標準尺寸的十乘八吋底片。接著他替攝影棚

搭建好各式道具和背景，也安裝了照明燈。出於對創新的一貫熱愛，黎的照明燈線路是做成

隱蔽式的，開關則是由遙控開關板操控——這很不容易，因為當時的大尺寸相機和慢速膠卷

必須搭配龐大的燈組和粗電線。隱蔽線路是出於實際考量，因為黎承接的案子大多是肖像攝

影。她設法讓被拍攝的對象盡可能保持自然、放鬆；雖然自己熱愛科技產品，但她知道機械

器具和設備可能令人緊張分心。或許出於相同理由，黎「用捲成長管狀的七彩薄紗裝飾窗

戶，看起來像一排聖誕長襪。落地窗也搭配相同色調的窗簾。」2

黎僱用了潔琪‧布勞恩（Jackie Braun）當助理，幫她管理書籍；另外，只要有人能幫忙，

她就絕不願親自打掃，所以黎也馬上聘了一位廚師兼管家。那是位年輕又朝氣蓬勃的黑人女

孩，她為顧客、來訪的投資人及員工準備的午餐非常好吃，午餐立刻成為工作室日常生活的

重心。沒有別人在的時候，黎和艾瑞克會在工作室的牌桌上吃飯。他們會鉅細彌遺地講些關

於手術、開刀或噁心寄生蟲的故事，盡力摧毀對方的胃口，奪取對方的食物。兩敗俱傷也沒

關係，因為攻勢愈凌厲，他們的樂趣就愈大。

艾瑞克很快就主宰了暗房，並在黎的指導下成為沖印高品質照片的專家。他還記得⋯

2 請參考書末作者註 1

一開始的時候很辛苦，因為黎非常堅持照片一定要很完美。她會進來暗房檢查照片，一把抓起那些只有極細微瑕疵的成品，將它們撕去一角。她永遠能挑出照片的毛病，也許是某個我原本完全漏看的地方，但只要一修正，整張照片就大大改善。我每次都覺得非常神奇。暗房工作從來就不是優雅地用鑷子夾著相紙沾沾水之類的事。我們必須整個人投入其中，用指尖搓洗相紙表面，有時還得對它吹氣，藉著溫度加強某塊區域的色調。我們有大量的化學藥劑，用來調配出標準的獨門配方，有時這些藥劑成品十分危險。我們在惡臭瀰漫中嗆咳得結結巴巴，指尖也染成棕色。回想起來，如果當時有工作安全督察，我們肯定要關門大吉。[3]

一九三二年二月二十日到三月十一日，黎的首場展覽在紐約的朱利安‧烈維藝廊登場，當時她人還在巴黎。在這場名為「歐洲現代攝影家」的特展裡，她名列二十位參展者之一，與以下這些藝術家齊名：瓦爾特‧黑格（Walter Hege）[4]、赫馬‧勒斯基（Helmar Lerski）[5]、彼得‧漢斯（Peter Hans）[6]、茅里斯‧塔霸（Maurice Tabard）[7]、羅傑‧帕里（Roger Parry）[8]、烏玻（Umbo）[9]、莫侯利‧納吉（Moholy-Nagy）[10]以及當然的，曼‧雷也在列。當年年底，黎在相同地點舉辦了第二場展覽，這次她的聲望更熾。展覽從十二月三十日

3 請參考書末作者註2

4 德國攝影師、裝飾藝術家、導演（一八九三～一九五五）。

5 以色列裔瑞籍攝影師、演員（一八七一～一九五六）。

6 德國攝影師（一八九七～一九六〇）。

7 法國攝影師（一八九七～一九八四），超現實主義攝影的主要成員。

8 法國攝影師（一九〇五～一九七七）。

9 奧托‧馬西米連‧烏貝爾（Otto Maximilian Umbehr），德國攝影師、記者（一九〇二～一九八〇）。

10 匈牙利畫家、攝影師（一八九五～一九四六）。

持續到一月二十五日。展廳空間有一半分配給查爾斯・霍爾（Charles Howard）[11] 的繪畫和素描，另一半則全用來展出黎的攝影作品。法蘭克・珂寧席為她寫了一篇展覽啟事，以潔白墨水優雅地印在窄長的薔薇色紙上。

　　四年前，黎・米勒離開美國，啟程前往法國……在二十歲出頭的花樣年華。如今她回來了……一位成就卓越的秀異攝影家。這四年裡她住在巴黎學習攝影藝術。在那兒，她與法國藝術前鋒——超現實主義藝術家及其攝影方面的大將曼・雷——有直接的接觸，因此她很快從學徒階段進入攝影創作階段。在法國藝術創作環境裡，她得以不受傳統攝影所侷限，而在千千萬萬種主體中照見藝術之可能性。她的鏡頭時常關注地景、建築、花卉、街景、靜物；廣告主題與肖像寫真俱進。

　　她的工作室近日在紐約甫成立。在此，她將運用自身感性與圓熟技藝，在這項她慧心獨具的領域上繼續發展。

　　攝影作品一直都不太好賣。不論在當時或後來的幾十年裡，攝影都絕少被視為藝術；朱利安・烈維如此致力於收藏攝影作品並舉辦大膽前衛的攝影展，可說是僅見的異數。超現實主

11 英國畫家（一八九九～一九七八）。

義繪畫和雕塑獲得眾人青睞，但超現實主義攝影從未得到公正評價。四十五年後，烈維大部

分的攝影收藏仍舊待售，但他是真心喜愛攝影，因此絲毫不煩憂。他後來把藏品捐給芝加哥

藝術博物館（Art Institute of Chicago），為世上最優秀的一九三〇年代攝影收藏貢獻棉薄之

力——這是烈維的典型願景。[12]

由於攝影藝術未蒙認可，絕大部分意欲追求成就的攝影師都被迫過著雙重生活。黎、曼・

雷和許多人都發現，不因龐大帳單而坐困愁城的唯一方法，是堅決且通常低調地接受商業案

件，所得酬勞再用來追尋藝術性的自我表達；當然，商業案件總是受益於藝術作品的創造

性。

在新工作室裡，黎的商業攝影工作起步得很緩慢。大蕭條（the Depression）愈演愈烈，

她在歐洲時尚界的人脈萎縮不少，先前談好的合作案大多也無疾而終。康泰・納仕的出版帝

國陷入危機，時裝與美妝產業也開始樽節開銷。真正幫助黎度過初期危機的，反而是黎在攝

影界的那些老朋友，尤其是彩色攝影先驅尼可拉斯・穆雷（Nickolas Muray）[13]，時常分派

委託案給她。[14] 對攝影師而言，只有口碑相傳的推薦才算數，因此頭幾個月的冷清對黎來說

想必很難受；那時口碑尚未傳開，案子也還沒進來。最早的接案是一系列廣告攝影，拍些香

水、鞋款、絲襪、飾品、美妝等不太有趣的產品。接下來的案子來自《時尚》、《哈潑時尚》

12 請參考書末作者註3

13 匈牙利裔美籍攝影師、擊劍運動員（一八九二～一九六五）。

14 請參考書末作者註4

（Harper's Bazaar）、《浮華世界》；阿諾・弗利曼透過這些雜誌繼續支持黎的工作。有時黎也一邊親自擔任模特，一邊指導艾瑞克如何掌鏡。這些作品就攝影技術層面而言很完美，有些甚至堪稱高雅，但仍舊帶著一絲不自然的造作氣息。這些是黎的藝術風格和商業風格分歧最大的一段時間，兩者絲毫沒有相得益彰。一直到一九三三年，她開始接到一大票肖像攝影的客戶，禁錮在她想像力之上的鎖鏈才鬆脫。

她的第一個拍攝對象是「麥克・羅曼諾夫王子」，美國移民歸化局稱他為為哈利・F・格古森（Harry F. Gerguson），他因非法入境美國和使用假頭銜而遭到通緝（圖版編號27）。他曾是歐羅巴客輪（S.S. Europa）上的偷渡客，而黎就是搭這艘德籍客輪回到紐約。格古森「在巴黎服完偷渡的監牢後，於十二月九日獲釋。法國當局請他離境......他顯然搭了第一班客輪離開——一艘設備和乘客名單都正合他意的客輪......據傳他曾透露，在客輪上時自己曾跟在瑪麗蓮・米勒（Marilyn Miller）的身後逛大街。」15 瑪麗蓮・米勒是位音樂喜劇明星，和黎沒有血緣關係。黎在船上遇見格古森，覺得他有趣得令人無法抗拒——她總是受古里古怪的人吸引。她用這種方式交上的朋友並非每個都像「麥克王子」這樣啟人疑竇，即使事實上他更像個冒險家，而不是騙子。她安排他在國王木公園的老家藏了幾天，接著他就溜去加拿大，以便正大光明地合法入境美國。回到美國後，他把假造的口音操練得爐火純青，

15 請參考書末作者註5

找到了一份登喜路公司（Alfred Dunhill）的銷售工作。

後續上門的顧客則完全是不同類型。百老匯女演員瑟琳娜・羅伊爾（Selena Royale）和克蕾兒・露絲（Claire Luce）的肖像照，帶著那個時期典型的冷靜又浪漫的優雅格調。英籍德國電影明星莉莉安・哈維（Lilian Harvey）的身材和容顏如此完美，使她看來就像一只美麗的陶瓷娃娃（圖版編號29）。她的演藝事業如日中天，因此回來工作室拍了好幾次肖像，這樣經紀人就能拿著照片去誘惑那些好萊塢製作人。這系列作品裡，最引人注目的照片之一是美國女星肯黛兒・黎・葛蘭瑟（Kendall Lee Glaenzer）的肖像。黎讓她穿得一身漆黑，身旁襯著一座插著金屬花朵的花瓶，使她看來就像是花朵所缺乏的靈魂幻化成真（圖版編號28）。

黎最重要的肖像客戶之一是強・豪斯曼（John Houseman）；他是位年輕商人，原本在小麥生意上賺了大錢，卻在一九二九年的市場崩盤中賠個精光。在自傳中，他描述：

在黎・米勒的公寓裡通宵打牌，賭注微不足道。驅動我的不是對賭博的熱情，而是對女主人的單相思⋯⋯。她有個固定牌搭——就是牌打得最好的那位（指強・羅德〔John Rodell〕，一位文學經紀人）——我對他眼紅得要命。我不計代

價地想把她從他身邊搶走。於是有天晚上，我穿上白色緞面長禮服，護送她去公園賭場（Casino in the Park），在那兒摟著她，隨艾迪・杜琴（Eddie Duchin）的音樂起舞。我的當週生活費銳減四分之三。隔天早上，我回到路易斯・格朗蒂（Lewis Galantiere）16 的房間，聽著施納貝爾（Schnabel）17 的貝多芬（Beethoven）奏鳴曲，等待另一陣風來灌飽我的船帆。18

當強・豪斯曼的風帆確實灌飽時，他確保有些風也充實了黎的帆。在一九三三年鋪天蓋地的寒冬裡，他一手製作並執導的戲劇製作卻一支獨秀。這齣歌劇由「現代音樂之敵與友」（The Friends and Enemies of Modern Music）贊助，劇名喚做《四聖徒三幕劇》（Four Saints in Three Acts），可稱之為超現實主義歌劇。劇本來自葛楚・史坦的一首詩，並由維吉爾・湯姆森（Virgil Thomson）19 配樂。在湯姆森的堅持下，這齣劇的演員都是黑人，彩排則在哈林區（Harlem）第一三七號街上的新教聖公會聖菲力堂（Saint Philip's Episcopal Church）進行。黎到場拍了幾次劇照。豪斯曼、湯姆森和一位年輕即頗負盛名的編舞家斐德瑞克・阿胥頓（Frederick Ashton）20 則到黎的工作室拍攝肖像（圖版編號25，26）。這齣劇的首演同時也是艾佛利紀念劇院（Avery Memorial Theatre）的開幕首演，那間劇院位於康乃狄克州

16 美國著名翻譯家（一八九五～一九七七），與一九三〇年代的巴黎文學界關係非常好。曾與強・豪斯曼合作撰寫百老匯喜劇。

17 阿圖爾・施納貝爾（Artur Schnabel），奧地利鋼琴家、作曲家（一八八二～一九五一）。

18 請參考書末作者註6

19 美國作曲家、樂評（一八九六～一九八九）。

20 厄瓜多裔英籍芭蕾舞者、編舞家（一九〇四～一九八八）

（Connecticut）哈特福郡（Hartford）的沃茲沃思學會（Wadsworth Atheneaum）裡。它是少數令知識分子滿意、而評論家也瘋狂著迷的作品。

得益於與這齣歌劇的連結，黎的工作表裡塞滿了來自紐約上流社交圈與知識菁英的肖像攝影客戶。「被黎拍照」成了人們樂於在雞尾酒派對上拿來說嘴的事，尤其是當一群人之中有些人預約不到的時候。出版商唐納·弗利德（Donald Friede）、文學評論家路易斯·格朗蒂和沃茲沃思學會會長齊克·奧斯丁（Chic Austin）齊聚拍照，那張照片拍得既寫實又討喜。無數社交名媛前來拍照，要求自己無神的雙眼必須被拍得明媚動人，其中赫蓮娜·魯賓斯坦（Helena Rubinstein）[21] 構成最大的挑戰。黎幾乎沒有辦法為她剛硬的俄羅斯臉蛋增添任何優雅氣息。拍攝過程一塌糊塗，她抱怨東抱怨西。但黎非但沒有被她嚇倒，過一陣子反而說服了她。她們成為朋友，雖然那份肖像照從此不見天日。

黎也不忘拍攝那些引起她好奇的人，不論對方有沒有錢支付攝影費用。喬瑟夫·康奈爾（Joseph Cornell）[22] 是位超現實主義藝術家，大家都當他是布魯克林區（Brooklyn）來的可憐小瘋子。他每隔兩三週就出現在工作室，帶著他最新的創作——通常是用壞掉的洋娃娃零件拼成的某種詭異組合，精巧漂亮地堆疊在玻璃鐘罩裡。黎欣賞他，也很鼓勵他，還替他和他的作品拍照（圖版編號30）。

21 波蘭裔美國企業家（一八七〇～一九六五），知名化妝保養品牌「赫蓮娜」創辦人。

22 美國超現實主義攝影師、雕塑家（一九〇三～一九七二）。

凡此種種，引起了媒體的注意。「米勒小姐的攝影方式十分耐人尋味，」有篇報導說：

她一天只拍一組照片。從來不多於一組……。每組拍攝都耗時數小時。如果她的拍攝對象還沒吃飯，肚子餓，米勒小姐會提供午餐。若感到疲憊，她讓他們在躺椅上小憩，一旁的茶几上提供飲料、香菸、三明治小食。她不喜歡顧客和朋友一起來，因為「他們會帶來一種『觀眾情節』（audience complex），或讓人掛上『美術館式微笑』（gallery smile），這兩種都很不自然」。「和媽媽一起來的小孩是最難處理的顧客，」米勒小姐直言。「大部分的母親都會指使小孩刻意做這做那，要小孩『做你昨天很可愛的那個表情嘛』。」「一張好的肖像照得花時間來磨，」米勒小姐繼續解釋。「我一定要和對方聊天，挖掘出他們內心的想法。即使這是一張要送給祖母、丈夫或妻子的照片也是如此。」「年輕男生永遠搞不清楚自己到底想要看起來像個拳擊手，還是像克拉克·蓋博（Clark Gable）[23]」，她這麼說。「有點年紀的男人常希望你把他們拍得炯炯有神、人像呈現出某個特定角度，或拍出他們聽說很受女人喜愛的『墨索里尼[24]下巴』（Mussolini jaw）。男人通常比女人更不自在。女人已習慣被凝視。」米勒小姐認為攝影這項職業特

23 威廉·克拉克·蓋博（William Clark Gable），美國電影明星（一九〇一～一九六〇），電影《亂世佳人》（Gone with the Wind）主演。螢幕形象是「深情的壞男人」。

24 貝尼托·墨索里尼（Benito Mussolini），義大利政治家，法西斯主義創始人（一八三～一九四五），曾任義大利最高領導人。

別適合女性……。「我認為女性比男性更容易在攝影上成功」，她告訴我。「女性的反應比男性更快速，更能靈活變通。我也認為女性獨有的直覺能幫助她們比男性更快理解顧客的性格……。當然了，一張好的攝影理應如此：：不是趁對方不經意時拍下照片，而是在對方最接近真實自我的時刻按下快門。」[25]

黎和艾瑞克第一次利用三色分離負片（three separation negatives）來探索彩色攝影時，整個過程把他們折騰得很慘。他們使用的是十乘八吋的相機，目標是利用三張黑白底片，在黃、紅、藍三種濾鏡下分別進行三次曝光，每一次曝光前影像都先謹慎地套準。

如此一來，負片上顯現的不同灰色調就可用來製作三色分離負片。這在當時是拍攝彩色攝影的標準流程，不過通常由一整個團隊執行，使用的則是動畫攝影機。

黎和艾瑞克感到棘手的並不是技術性的問題，而是攝影主題的問題——他們拍的是香水廣告。他們把香水瓶放在鏡子上，瓶身四周用一個邊長大約十公分的方框給框起來，框上還纏繞著活生生的梔子花。在炙熱的燈光下，葉尖和花苞迅速萎去、位移，使得連續曝光所得的影像無法套準。艾瑞克如此回憶：：

好險我們沒有藝術總監，不然我們八成到現在還沒拍好。我們一切自立自強，

25 請參考書末作者註7

而這件事就是那種黎會跟它拚了的事情。黎想偷懶時可以懶得讓人受不了，但在緊要關頭時，她絕不放棄。我們幾乎不眠不休地連續工作了二十四小時，很少停下來吃東西或上廁所。

後來，我們在拍照前一刻才把梔子花從冰箱裡拿出來，噴上水霧保濕，然後把它輕手輕腳地放在鏡子上，以免留下水漬。底片都就定位了，我們才開燈曝光第一張底片，接著咻！咻！迅速更換底片和濾鏡，曝光第二和第三張。這個嘛，我們最後終於大功告成，拍出非常、非常成功的作品。26

雖然在工作上密切合作，黎和艾瑞克的社交圈卻從來沒有重疊。黎習慣將生活劃分成不同區塊。到了晚上，她會再度開啟她的社交生活——打牌打到走火入魔、去看歌劇或電影，或參加一些艾瑞克從沒去過的狂野派對。艾瑞克會踩著步子走過好幾個街區，回到廉價旅館的陰暗單人房裡，整個晚上拼組飛機模型，或是到無線電城音樂廳消磨時間。這是比較謹慎的做法，因為沒有幾個人能一邊忍受黎的瘋狂步伐，一邊有效率地工作。另一方面，艾瑞克心裡也牽掛著別的事——到了一九三三年八月二十二日，他和瑪菲結婚了。

對艾瑞克和他的新娘來說，住在曼哈頓的開銷高得令人咋舌，因此他們不得不住到長島

26 請參考書末作者註 8

（Long Island）上的法拉盛區（Flushing）。艾瑞克得搭地鐵通勤，早晚各一小時。能夠從事自己喜歡的事業，而且在事業起步之初就成家立業，這種成就感補償了他工作上的種種辛勞刻苦。

就在工作室的前景一片看好時，一位寡言的埃及紳士抵達紐約，準備替埃及國家鐵路的設備採購案進行協商。在黎的家人眼裡，艾齊茲只是黎那一大票朋友中的其中一位。誠然，他的到來引發了一場節食運動，讓黎在某間健康農場關了一週；但平常黎三不五時就會節食一下，這不算是什麼怪事。就算黎帶他到國王木公園的老家拜見父母，又陪他在農場裡四處閒晃，也實在沒什麼大不了——每次強‧羅德來訪，黎都這麼做，其他友人的到訪也是。因此，當有天下午黎打電話給母親，問她「你喜歡艾齊茲嗎」時，他們對即將到來的驚喜毫無準備。芙蘿倫絲回答：「我幾乎不認識他呀，但他看起來挺好的——嗯——我的確喜歡他。」

「太好了，」黎說，「我今天早上跟他結婚了。」第一道手續是在曼哈頓某間登記處辦理的，在場主持手續的官員十分雞婆地告訴黎，她和一個黑人結婚頗不明智，更何況他是個外國人。黎對此慷慨陳詞了一番，讓這個差勁的傢伙大吃一驚，趕緊把文件辦好。這對伴侶在紐約的埃及皇家領事館得到較得體的對待。他們依循伊斯蘭法律結婚，那一天是一九三四年七月十九日。

黎答應要去開羅（Cairo）展開新生活，發了封電報給曼‧雷，問他要不要來紐約接手她的工作室。「妳的燙手山芋妳自己處理」，他回覆。艾瑞克滿懷悲楚地在熱燙的紐約酷暑裡收拾黎‧米勒工作室。先前，在大蕭條的陰影下，工作室的生意依然興隆，從各方面來說都蒸蒸日上。艾瑞克和瑪菲把他們的大半未來都押在這間公司上，但如今艾瑞克還太資淺，也沒有足夠的人脈獨立經營工作室，他們不禁感到悲涼。雪上加霜的是，一旦脫離由名聲和位高權重的好友撐起的保護傘，外面的真實世界極度缺乏工作機會。黎怎麼忍心一舉拋棄自己所有的成就和前景，全然不顧那些已投入大量心力來幫助她的人？答案存在於黎性格的核心特質：對她來說，上路永遠比抵達更重要。

著手進行新計畫令人興奮。當各項計畫齊頭並進時，當她忙著學習、在新天地裡開疆闢土時，她是全心投入的。改變——隨心所欲地更改目標和使用新技術——讓她保持高昂鬥志。

等到工作室建立起來了，各項業務也步上軌道時，她就失去了可供突破的邊界。；她對專心把事業做好、當個成功的攝影師之類的事一點也沒興趣。遇到工作淡季或無聊乏味的案子時，她會一連數日賴在床上，形容枯槁。她最大膽的決策都沒有經過仔細盤算，而是盲目依靠直覺來決定。更深層的驅動力則是對掌握自身未來的渴望。但在當時時代的限制下，一個女人幾乎不可能擁有自決權。根本而言，她想要冒險、刺激，想要擁有自由，想要擺脫責任和常

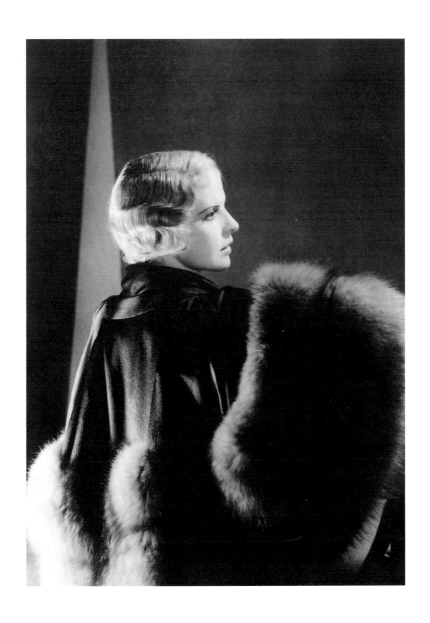

23. 海莉耶・霍克托（Harriet Hoctor，芭蕾舞者）。
黎・米勒工作室有限公司，紐約，一九三三年。（黎・米勒）

24. 強‧羅德,他是文學經紀人,也是黎的男　25. 維吉爾‧湯姆森,為《四聖徒三幕劇》作曲。
　　友之一。紐約,一九三三年。　　　　　　　　　　紐約,一九三三年。

26. 強‧豪斯曼,《四聖徒三幕劇》的製作人。　27. 「麥克‧羅曼諾夫王子」哈利‧F‧格古森。
　　紐約,一九三三年。　　　　　　　　　　　　　紐約,約一九三二年。

(以上皆為黎‧米勒所攝)

28. 肯黛兒 ・黎・葛蘭瑟。黎・米勒工作室有限公司,紐約,一九三三年。(黎・米勒)

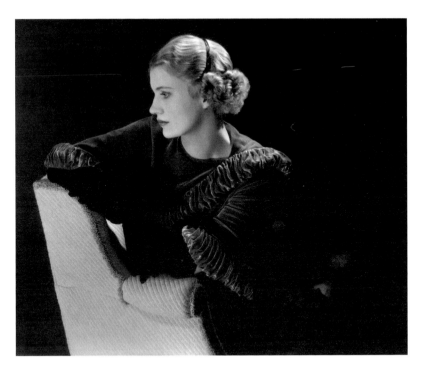

31. 爲一篇關於髮帶的時尚產業文章自攝
肖像。紐約，一九三二年。（黎‧米勒）

29. 莉莉安‧哈維，電影明星。紐約，一九三三年。
底片經過中途曝光後沖印。（黎‧米勒）

30. 喬瑟夫‧康奈爾，超現實主義藝術家，和他的
作品一起合照。紐約，一九三三年。（黎‧米勒）

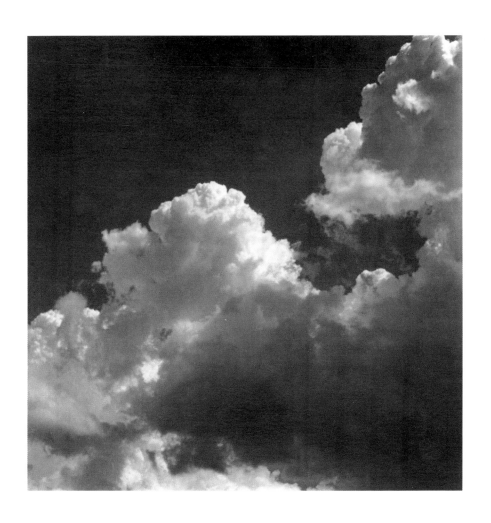

32. 到尼加拉瀑布度蜜月時，黎拍的洶湧白雲。一九三四年七月。（黎·米勒）

33. 艾齊茲·埃羅宜·貝，正在釣魚。埃及，約一九三五年。（黎·米勒）

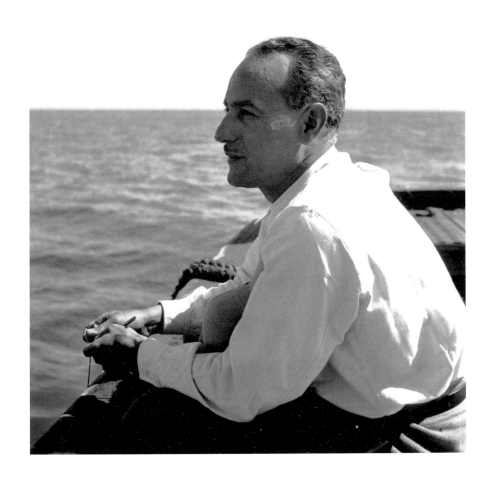

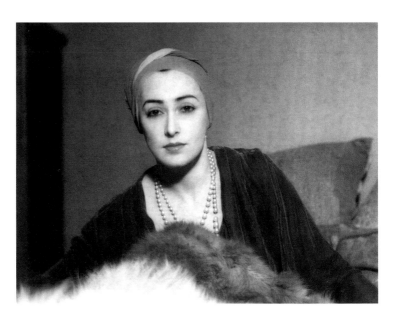

→
34. 寧美・埃羅宜・貝,艾齊茲的第一任妻子。巴黎,一九三一年。(黎・米勒)

↘
35. 艾齊茲的房子。開羅吉薩島。(黎・米勒)

↓
36. 瑪菲・米勒。開羅,一九三七年。(黎・米勒)

↑
37. 黎。埃及,一九三五年。(攝影者不詳)

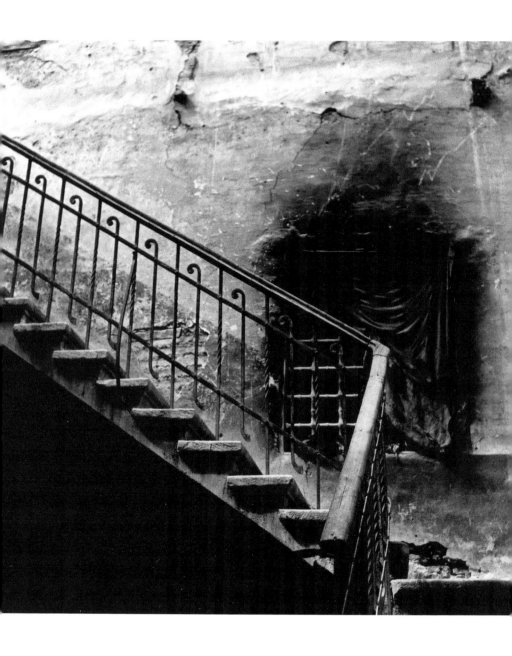

38. 樓梯。開羅，約一九三六年。（黎·米勒）

39.「空間的畫像」(Portrait of Space)。埃及西瓦附近,一九三七年。馬格利特於一九三八年
在倫敦看見這幅照片,後世認爲這激發他創作出名作《吻》(Le Baiser)。(黎·米勒)

40. 繫纜樁。埃及亞歷山大城，一九三六年。（黎・米勒）

41.「遊行隊伍〔沙漠裡的爪痕〕」(The Procession)。
埃及紅海安蘇卡納 (Ain Sukhna)，約一九三七年。(黎・米勒)

42.「雲之工廠〔棉花堆〕」（The Cloud Factroy）。艾斯尤特，埃及，一九三九年。（黎・米勒）

43. 大金字塔尖眺望。埃及，約一九三八年。（黎・米勒）

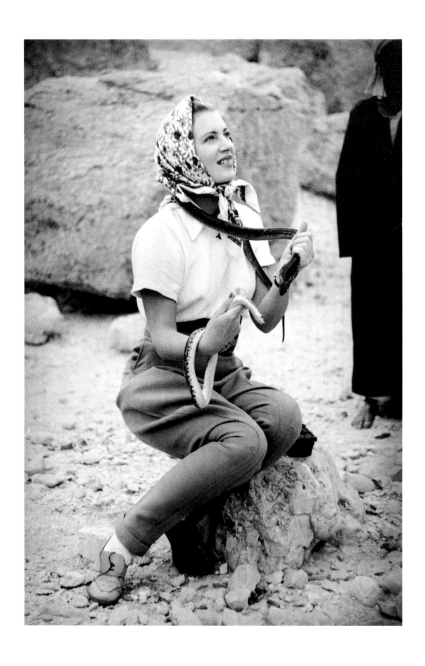

44. 黎的第一堂弄蛇課。埃及，一九三八年。（蓋伊・泰勒〔Guy Taylor〕）

規。她想要拍照，也想要旅行，但她生來既不有錢，又不是個男性，只能透過像艾齊茲這樣的人來實現理想。

他們的蜜月旅行在尼加拉瀑布度過。黎拍攝了青空中翻騰咆哮的高聳雲層，看起來彷彿比下方暴落的水花更加驚濤裂岸（圖版編號32）。當黎回想自己的大膽直覺是如何導致她拒絕了朋友、家人和事業成就，和一個她幾乎不了解的男人遠颺到世界盡頭時，這些彷如神靈顯現的亂雲急雪影像，是否反映了黎心靈深處最私密的想法？

第四章 埃及，第一段婚姻

1934-1937

敬愛的兩位：稱呼您們為父親母親，我仍然感到害羞。主因是母親太年輕了，而父親雖然容貌嚴肅，但夜裡開車時就像路霸一樣瘋狂。一個必須照料大家族的人不會貿然涉險，何況這個大家族由一位知名飛行員、一個剛開始為人生打拚的年輕男孩、一位身在遠方的女孩，以及一個家務繁重的妻子所組成。

爸爸，可否請您開在馬路上正確的那一側，尤其在過彎時。我真的非常擔心。

不過，讓我先告訴您黎的近況。首先，我們經歷了一場大洪水，有紀錄以來的最高水位。所幸我們在尼羅河畔的家沒有受損，但某些地區有大面積的淹水，導致蚊蟲大軍的侵襲。天氣一路穩定無風，完美地助長了蚊子孳生；開羅的下水道也因水壓過大而損壞。因此，我帶黎到亞歷山大城（Alexandria）去，那裡有些朋友邀請她過去住。她在那玩得很開心。每個人都好喜歡她，讓她感覺賓至如歸。她很懶散，只到海裡玩了兩次，雖然我們每天都特意帶上換洗衣物出門，整

開羅

總經理辦公室

國家鐵路、電報和電話

天待在朋友的豪華濱海小屋裡。我們每天都帶午餐過去。千百年來，那兒的生活都如此舒適愜意。

舉例來說，我們會在三點或更晚一點吃午餐。然後打橋牌或撲克牌直到體力不支在桌上睡著。若我提議去海裡游泳，大家會跳起來說：「不行！我們現在要午餐啦！」「現在」指的通常是兩小時以後。然後，吃飽飯當然不可能下水游泳。然後，打牌時大家都不敢隨意聊天，只管專心喊自己手上的牌。然後我們會出發去夜總會，但最後又跑到某人家跳舞或打牌。

我們決定回開羅去，雖然那裡很無趣，大家都不在。接著黎不得不打傷寒疫苗，這讓她頗不安。疫苗的免疫反應滿溫和的。她發了兩天的燒，身體有些不適。她第一次身體不舒服時，我也想接受注射，讓她感覺不寂寞。但我只是想想而已。

上週她和那些二度假回來的朋友見面時，受邀參加一場晚餐派對。他們都好喜歡黎，但這也難怪。就算我能對她等閒視之，若要我從一整群人之中選出一個特別明亮耀眼的人，我也會選她；彷彿其他人都因某種殘缺而處於劣勢，只是旁邊一群可有可無的人。

The Lives of Lee Miller　68

我的下一步很可能是成為國務次卿，這可能造成另一場輿論。這不會比我目前的職位更差。我孜孜矻矻工作了二十年才達到這樣的職位。

我想帶黎看看典型的鄉村房子。因此我們拜訪了一間距離我們大約一百六十公里遠的棉花農場。為了好好玩牌（而不是好好參觀作物），大家當然也辦了一場派對。我在那的朋友借了一間帶衛浴的房間給我們，十分舒適。

我們真的吃太多了，週末大概胖了至少半公斤。黎拍了駱駝、袋裝棉花和成千上萬隻的鴿子，那些鴿子是為了製造糞肥而養殖的。我們玩得很盡興，除了凶狠的蚊子讓黎非常難受。蚊子加上長達一百六十公里遠的車程，差點毀了我與她之間的美好情誼；兩者之一就夠她抓狂了。埃及不是美國，我們不可能每隔三十公里就停下來找間舒適的旅館睡覺。我們也沒帶任何可以滅蚊的工具，無法將它們除之後快再享受美景。我們只能睡在蚊帳裡面，或是邊開車邊咒罵所有其他的用路人。

我們下個月會搬到位在吉薩（Giza）的房子裡。黎喜歡那間房子，但看到前房客對牆壁和木構裝潢做的好事時，她簡直嚇傻。為了掛照片，前房客在每一吋牆面上都釘了釘子，甚至連橡木鑲板都不放過。房子得大幅整修，但我們現在不太

想花錢。我們不得不搬家，因為今年冬天黎需要邀請朋友來玩。她已經受邀參加超過二十場派對了，而這還會持續一整年。

黎想要買匹馬，所以我正在找一頭小馬給她。等我找到了，我們會在沙漠裡騎牠。我會騎一頭驢子或駱駝跟在她旁邊，到時再寄照片給你們看。

黎很快樂。當然，考慮到她躁動不安的性格，要順遂無事地安頓下來並不容易，出現某些反應在所難免。都是些小事，像是突然覺得無聊之類。她沒在工作了，腦袋總得忙點什麼事，才能打發時間。類似的情況很少出現，而且一會兒就消失了。等她從紐約的緊繃生活中完全復原後會好些的。我會永遠照顧她。

我對艾瑞克至感抱歉。害他丟了工作著實令我心碎。我會試著在這裡幫他找事做。請代我詢問他是否原則上同意此安排。可能會是水泥廠或空調公司的代理商工作。

我會定期寫信給您。致上我所有的愛與熱忱。

艾齊茲[1]

一九三五年夏天，開羅的天氣濕熱難耐，即使在蔭影下都高達攝氏三十八度。黎和艾齊茲決定到聖摩立茲避暑，再開車到倫敦。到了聖摩立茲，他們才明白溫度降低也會帶來問題。

寧美小木屋別墅

聖摩立茲，一九三五年八月六日

親愛的爸爸：

我們抵達這裡已經兩週了。這個高原的海拔肯定超過一千八百公尺，我們不確定到底有多高。不過，我們覺得很高。每次試著走上山坡我們都氣喘如牛，而且無時無刻都凍得發抖。

黎決定好好表演她對氣溫驟變有多敏感。整整一個禮拜，她的背都上演著神祕的疼痛。

德籍醫師講起話來含糊不清，彷彿嘴裡塞了塊海綿，總之他說可能是腎臟出問題，得等分析結果出來才知道。

等待期間，背痛突然消失了，簡直跟它出現時一樣莫名其妙。有天晚上她痛到

呼天喊地，我給了她一顆阿斯匹靈（aspirin）。十五分鐘後她已經在跟我打比齊克牌（bezique）。隔天疼痛又找上她，我又給她一顆阿斯匹靈。這只卑鄙的疼痛令人孰不可忍，所以它決定搬家到更平靜的地方。我是離黎最近的宿主。在兩場大雨之間的放晴日子，我去打了高爾夫球，所以疼痛找得上我。這只給黎帶來短暫的歡樂。

如今我們身強體健，但無聊得發慌。

這裡的超高物價讓觀光客望之卻步。有能力通過這道高消費篩網的人極少，而且通常又老又苛薄。為了激怒那些人，我們決定上街時在別人面前只往下坡走，以免氣喘吁吁。遇到要上坡時我們就避人耳目，或是搭車。我們顯得自在逍遙，這樣別人就會對這個又冷又溼的荒涼鬼地方抱持更多偏見。

這個國家真是深陷危機。想想看：我就不說包心菜了，這在埃及是給驢吃的，你真該看看牠們聞到包心菜時的表情。但在這裡，一顆瘦得跟甜瓜差不多大小的包心菜就要六十分錢！──連豆子都買不到，因為沒有人富有到買得起豆子，或是一杯錢就要價一塊錢的巧克力。我只說一個例子，一頓的煤炭在這要三十塊錢，而木材必須被當作高價品對待，放在店裡展示販售。當一地的夏天氣溫只要有攝氏

十度就稱得上溫暖時，你可以想像政府得替它的人民操多少心。政府裡大多數人似乎都是飯店管理者。這些腦滿腸肥的人寧願去死，也不願以三到四塊的價格出租房間。我們想去釣鱒魚，但根本行不通。光是釣餌就要兩塊，因為貨物運輸太貴了。

我不知該怎麼做好。賣掉這間別墅，珍重道別永不回來。為了養它，去年我就算沒來住也得付三千塊。看到這裡的情況，我覺得埃及政府真是宛如天使。

我們會在這裡待到月底。

接著會去柏林（Berlin）。也許我們會在那處理一些房子的事。我們會把車留在巴塞爾（Basle）然後搭火車過去。接著我們會去倫敦。至少在那待十天。向媽媽和您致上愛意。

艾瑞克和瑪菲在哪？以及永遠在開飛機、看起來很像凱末爾的強。[2]

艾齊茲

黎的附註：

我現在全身僵硬、肢體不聽使喚、行動遲緩，因為我人生第一次打完九洞的高

2 土耳其國父穆斯塔法‧凱末爾‧阿塔圖克（Mustafa Kemal Atatürk）對航空業充滿熱情和遠見，終其一生都大力支持土耳其發展國防航空，曾斷言「未來就在天空裡」。

黎到埃及後與家人通信的全部內容就只有這則附註，直到數月後她從開羅寄信給艾瑞克。

爾夫球。

愛和數不盡的吻——黎

親愛的艾瑞克——

這一週來我坐在這讀一本爛偵探小說而不是寫信給你，雖然寫信給你是要緊事——而且從幾年前就具有社會意義。

這一年我過得超級健康快樂，時間被一週六小時在美國大學（American University）的化學課以及每週三個下午的阿拉伯語課給填滿了。也打了一堆橋牌和撲克。我超懶得整理家務，根本不想管，家裡亂成一團——當然會亂成一團——的時候，我跟別人一起哈哈大笑。

艾齊茲跳槽了，他辭掉鐵路的工作，變成MISR銀行的科技顧問，這工作很讚也很有趣，但壓力很大。另外，家裡的人，也就是艾齊茲和他的兄弟凱末爾，一

起開了間空調公司——和紐澤西（New Jersey）的克立冷公司（Carrier Company）共同聯營。冷氣看起來是個大有前景的生意，因為電影工作室、新銀行和皇家汽車俱樂部（Royal Automobile Club）都已經裝了。這裡目前有一位工程師，但我們還要徵人。艾齊茲和我想到可以找你。每年克立冷公司那邊會培訓六或八名工程師，如果你有興趣受訓的話，就可以來我們在開羅的公司上班。我們自從來這裡後就一直把你放在心上，雖然先前也有些工作機會是你可以勝任的，但都不像這個這麼前景看好。我不想要把你找來了，結果只是讓你繼續庸庸碌碌。

關於在埃及的生活——我認為是很適合你倆——位在市中心的公寓只要五磅，聘一個僕人只要三磅。食物比美國便宜得多，而且各國殖民地人口眾多，應該可以交到不少志同道合的朋友。以我來說，我的交友圈都是玩牌的，艾齊茲的都是愛運動的。這裡從不下雨——所以全年都可以打網球、高爾夫——游泳——風帆——壁球甚至板球——老天保佑！——也可以獵鴨子——冬天可以獵鵪——在蘇伊士運河裡釣魚或到沙漠裡探險。語言也不成問題，因為沒有一個外國人學阿拉伯語超過十天，反正英文到處都通。所謂的戰爭風險只是個笑話，鬧革命也不會比紐約計程車司機罷工嚴重，而且革命已經結束了。

我不知道你對攝影還有興趣嗎——還是像我之前一樣痛恨它。問問瑪菲對這項提案的意見，看她比較喜歡這樣，還是比較喜歡當攝影師的妻子——我懂當攝影師的感覺——非常糟。以前我在工作室有哪天不用處理鳥事的嗎？

今年直到聖誕節，我甚至連一捲底片都還沒拍完——大概拍了三張，但我懶得沖洗。不過我去耶路撒冷（Jerusalem）玩了一天，靈感湧現，拍了大概十多張很不賴的。剩下的都是屎。我找到一家小店可以沖印照片，品質還算滿意，所以我又開始拍照了。有個人很好的美國男生來這裡為中東地區建立新的柯達克羅姆膠卷（Kodachrome）3處理廠。我們去一個村莊拍照——不幸地我開車時好像輾過了一個人還什麼的——你瞧，如果你在這個國家裡開車撞到人，大家都預設你該落跑——事實上領事總是說「撞了就跑」——事後還有報導——所以這件事毀了那趟旅行，艾齊茲不讓我再去了，除非我身邊有嚮導什麼的——但總之照片很讚。

寫這封好幾千頁的信的中間我跑去玩了一場撲克牌，手氣很好——只是當時我坐的位置有點冷，結果著涼了，沒辦法參加昨晚辦在希臘大使館的舞會，今天也整天躺在床上——我整個人病懨懨的，就算有人叫我去打橋牌我也

3 柯達公司於一九三五年推出的彩色幻燈底片，二〇〇九年停產。國家地理雜誌（National Geographic）著名照片「阿富汗少女」（Afghan Girl）即是用柯達克羅姆膠卷拍出來的。

不去。

我想要再去睡一會兒，然後寫封信給媽媽——信不信由你。

愛你的黎

下面這封給父母的信的起頭如此草率，可能是因為信的第一頁已經遺失了。信件可能寫於

寄送清單——馬上寄——

· ——幾副鱈魚角（Cape Cod）牌的打火機，用來點壁爐的。

· ——一大堆玉米——用來做爆米花的——（不是拿來種的）還有用來製作爆米花的金屬盒子——別管那些木頭把手，它們很難寄，但很容易找到替代品。

· ——很多很多的金黃短穗（Golden Bantam）甜玉米種子——我上次從倫敦買來的很貴，品質又良莠不齊。

・——一瓶酪乳（Buttermilk）錠。

請把所有的發票或帳單附給海關。

瑪菲，請學會如何把花生烘得像「紳士牌」（Planters）的那樣。

我猜他們把花生拿去油炸再灑鹽調味——但他們是怎麼去掉那層淡紅色薄膜的？

我之前去了耶路撒冷，後來又去了。我之前在床上躺了兩個月——沒有很嚴重，但真的欲振乏力，累到什麼人什麼事都不想管——你還記得我之前在紐約的狀況嗎？所以我趕緊到聖地（Holy Land）[4] 去找蘇戴克醫生（Dr Zoudek），他棒透了。我做了整個療程，艾齊茲或喬巴尼醫生（Dr Chorbagni）會替我打針，或是我自己來。——療程包含每週一次的皮質醇（Cortigen）——絨膜促性腺激素（Prolan）——和 Ovex 驅蟲藥。我每樣治療都做，八週後再回診觀察療程需要繼續。在這裡的每個人都對腺體專家或生物化學家有點嗤之以鼻——他們聽都沒聽過腺體——認為我需要的只是一點新鮮空氣或那些糟糕的「歐洲人療法」——即使如此我還是去做治療，結果回來後整個人煥然一新，現在應該有一大票人也都要去治療了吧。

單透過信件我無法描述甚至討論巴勒斯坦（Palestine）——光想到就心酸——

我的猶太好友們投入的大筆金錢都付諸流水了——他們錯得多離譜。你只要好好瞧一瞧那些荒蕪的地方，就會非常不理解為什麼打從摩西（Moses）時代以來，每個人都這麼想要得到那個腐敗的國家。

艾瑞克在上一封寫給艾齊茲的信裡非常無禮——我希望他在收到我寫的大約十四頁的信後有所悔悟。他們的啟程日好像會延後——我很不高興，因為這樣他們就不會在天寒地凍中抵達埃及，也就不會相信我說的話，直到隔年天氣又變冷。請想像生活在這樣的國家：人們會天真地自欺欺人說冬天很溫暖，但昨晚氣溫才攝氏零度，而室內溫度最高也只有十五度——我們家就是這樣，即使家裡有暖爐和小油爐。大家似乎都認為一年得兩次流感、中間夾一個不會好的感冒和慢性腰痛是很正常的。

如果我寫這種信能讓你們開心，那很好——但我想你們應該寧願耳根清淨，也不想聽我在這發牢騷。

代我向梅納（Maynard）叔叔及其他家族成員問好。我猜我的兩個姪女是超級麻煩鬼，我覺得我們的母親活該，誰叫她總是說她想要抱金孫——然後希望我完

成她的夢想。

但是──拜託回答我──萬一我不小心或是奉上帝或人類的旨意製造了一個小寶寶，我可以把他寄養在美國嗎？──幾年就好──因為這裡對小寶寶來說根本是地獄──而且我會無聊到瘋──頭五年吧──總之這應該不太可能發生。

愛你們的黎

厭倦感悄悄入侵了黎的生活，就像敵方派來的滲透者，在不知不覺中煽動她的不滿。若黎真的想揮灑創意，將自己的潛力完全發揮出來，那麼她需要的刺激遠比她以為的多。終其一生，她似乎都無法靠自己創造出目標。一旦開始一項計畫，她可以挖掘出源源不絕的內在動力，但踏出第一步才是最困難的。當起始的火花未能順利點燃，抑鬱就會躡手躡腳地潛入她的靈魂。

艾瑞克在克立冷公司完成職訓後，和瑪菲登上一艘開往亞歷山大城、中停亞速爾群島（Azores）的美籍客輪。船艙裡停著一輛雪佛蘭（Chevrolet）轎車，是他們以艾齊茲的名義購買的。依據艾齊茲在信上的指示，艾瑞克還買了價值三百美元左右的獵槍子彈，各種規格

都有，藏在汽車後座下。這件事讓艾瑞克和瑪菲極度焦慮，因為走私違禁彈藥到一個剛遭受革命和暴亂蹂躪的國家似乎非常愚蠢。船才剛離開紐約就遭遇可怕的強風，使他們更加驚恐。航程的頭四天所有旅客都必須待在船艙內，整艘船隨著浪濤上下翻騰，海水在地板上四處流溢，行李從束帶中蹦脫，在濕漉漉的船艙裡打滾。停靠亞速爾群島（Azores）的計畫取消，客輪在一九三七年三月四日駛抵亞歷山大城。

艾齊茲承諾他會在碼頭迎接他們，幫忙加速轎車通過海關，但現場連個人影都沒有。艾瑞克和瑪菲急切地趴在欄杆上看著其他乘客陸續下船通關。一張大網將車從船艙吊起，放在碼頭上，四周都是圍觀讚嘆的人。隨著等待時間拉長，艾瑞克祈禱車子可以在熱氣蒸騰的空氣中蒸發。伴隨著逐漸高升的憤怒和挫折感，他的心裡浮現了在埃及監牢裡度過一生的黑暗畫面。

幾個小時後，艾齊茲若無其事地漫步而來，對於遲到一句道歉也沒表示。艾瑞克和瑪菲深深沉浸在得救的情緒裡，不但沒有對他大發雷霆，還心甘情願和他一起去海關。他們三人在一位肥滋滋埃及官員的辦公室裡坐下，不得不嚥下一杯甜膩的粗劣咖啡，交換冗長的客套話。接著艾齊茲站起身，從皮夾裡抽出幾張鈔票遞給那位官員，他們就踏上往開羅的路了。

通往開羅的路沿著沙漠而建，是當初占領區的英國人蓋的，離尼羅河僅有數公里之遙。即

使是見多識廣的美國人，也對這片廣闊的平原驚嘆連連——空氣乾燥至極卻富含各種氣味，例如牛糞燃燒後的刺鼻煙味和異國料理的撲鼻香氣；四處可見騾子和駱駝，但到了三角洲地帶卻見到一片鬱鬱蔥蔥——沙漠的強悍之美令兩人大開眼界。到了開羅，他們穿過一座橫跨尼羅河的巨大磚石橋來到吉薩島，然後沿著公路蜿蜒了將近一公里。這片土地上星羅棋布著獨棟屋舍，各個隱身在高大的圍籬後方，而艾齊茲的豪宅也側身其中（圖版編號35）。黎當然就在這棟豪宅裡，髮色一如以往金亮、杏眼猶若從前湛藍，她伸出雙臂緊緊擁抱他們，激動得又叫又跳，接著又突然恢復平靜，淡淡地歡迎他們到來。

這幢房子擁有大理石地板、橡木鑲板和充足的空間，很適合座落在倫敦郊區某個優雅的社區。屋裡有幾名幫傭；黎有一位專屬的佣人叫做艾妲（Elda），是位來自南斯拉夫（Yugoslav）的年輕女子，比起員工，黎更把她當作朋友。廚房裡有位阿拉伯裔大廚坐鎮，他受的是義式廚藝訓練，能做各式各樣的菜餚。他的「可蘭經」（Koran）是一本阿拉伯語版本的法國烹飪鉅著，作者是一位叫做「阿里巴巴」（Ali-Bab）的人。他被名字所吸引，沒意識到那只是某個法國人的化名。

艾瑞克立刻上工，因為法魯克國王（King Farouk）[5] 的登基典禮迫在眉睫，克立冷公司正忙著在議會院裡裝冷氣；萬一沒有準時安裝完，公司就完蛋了。和這群由蘇格蘭籍的彼特‧

5 穆罕默德‧法魯克（Muhammad Fārūq），埃及國王（Muhammad Fārūq），埃及國王（一九二〇～一九六五）為穆罕默德‧阿里王朝的第十任統治者，一九三六年至一九五二年在位。

格雷（Peter Grey）帶領的埃及工程師一起工作，艾瑞克的工時如此之長，以致他完全沒時間社交或參加那些永不止歇的派對。對於艾瑞克面臨的困境，艾齊茲始終置身事外，態度疏離到他整個人消失在亞歷山大城，忘記幫艾瑞克談薪水支付的事。他就這樣身無分文地苦撐了好幾個月，直到黎不得不出面干預，要求事情趕緊解決。

一拿到薪水，艾瑞克和瑪菲立刻在開羅市中心向一位拉瓦辛伯爵（Comte de Lavoisin）租下一間單身公寓，把家安頓好。黎贈送的喬遷之禮是位叫做穆罕默德（Mohammed）的佣人。他是一位來自上埃及（Upper Egypt）的年輕人，本性純良，只是先前為英國官員服務的工作經驗使他感覺有些嚴肅。很快地瑪菲就因為嚴重的痢疾和出血而病倒，她臥床一個月，期間由穆罕默德悉心照料。

和艾齊茲一起去的那些小旅行，例如那場折騰人的棉花農場之旅，讓黎意外地嚐到沙漠旅行的滋味；她想要進行時程更長、路線更危險的旅行。沙漠旅行是門藝術，需耗時多年才能精熟；但冒險的念頭一掃黎的鬱悶心情，她開始積極規劃。她僱了一位導遊：一位蘇丹士兵，車上裝有太陽羅盤；除此之外她還找來一群朋友，他們自己有四臺車。每位參加者都要準備一部分的食物，而黎負責準備水和飲料。

遠征隊出發前往紅海（Red Sea）腹地的聖安東尼與聖保羅修道院（monasteries of Saint

Antonius and Saint Paul）。第一天下午，他們深入沙漠地帶；到了大約下午四點，大夥兒停下來紮營，導遊則繼續往前探勘路線。此時大家都已喝光自己水瓶裡的水，紛紛向黎索取補給水。她從車上搬下一個巨大的保冰容器，看起來絕對夠喝，但當發現那裡面裝的是滿滿的冰鎮馬丁尼（Martini）調酒時，大夥兒立刻哄然大笑。他們一團和樂地邊吸飲調酒邊等待嚮導回來。由於酒精的作用，他們脫水得愈來愈嚴重，時間卻好像愈走愈慢。當一團沙塵終於宣布導遊的卡車駛近時，他們都已經快渴死了。導遊的後車廂裝著緊急儲備——好幾個月沒人碰過的兩瓶水。費了好大一番勁兒，他們終於撬開瓶蓋，大口沉醉在毫不新鮮的鏽味水裡，彷彿他們喝的是來自木桐‧羅斯柴爾德（Mouton Rothschild）酒莊[6]的葡萄酒。

首度出師就遭逢災難絲毫沒有使黎卻步，她的沙漠之旅反而愈挫愈勇——雖然參與同遊的夥伴也愈來愈少。有些旅行只有幾天，有些則持續數週；目的地包括遠方綠洲、沙漠遺蹟和紅海邊上的游泳祕境。黎的旅行不若芙瑞雅‧史塔克（Freya Stark）[7]那樣銳意探尋未知之地，也不像威福瑞‧塞西格（Wilfred Thesiger）[8]那樣敢於涉險，但這些旅行仍然極富開創精神，充滿冒險元素，從規畫到執行都令人興奮不已。

雖然旅行能排遣黎的煩悶，但這些壯遊從未完全使她滿足；來自歐陸的呼喚是那樣強烈。對巴黎的渴望有時會意外衝破心中壓抑，像令人五臟翻攪的鄉愁那樣將她吞沒。有時這些感

6 法國梅多克（Médoc）地區的知名葡萄酒莊。

7 義裔英籍旅行家、作家（一八九三～一九九三）。

8 英國探險家、作家、軍官（一九一○～二○○三）。

受超乎她所能承受，她會墜入憂鬱深淵，就連艾齊茲的萬般柔情也無法拯救她。眼見這場阿拉伯美夢已化為夢魘，解方似乎只有一個。帶著艾齊茲無限寵溺的祝福和慷慨的財務支持，黎在一九三七年初夏從埃及搭飛機前往馬賽（Marseilles）。接著，她就跳上前往巴黎的火車。

第五章　逃離埃及

1937-1939

黎在佣人艾姐的陪同下抵達巴黎，到德賈爾王子飯店（Hôtel Prince de Galles）登記入住，又打電話聯繫了幾位老朋友。那天晚上剛好有一場超現實主義的化裝舞會，是由一位巨賈的名媛女兒——羅沙（Rochas）姐妹舉辦的，黎立刻受邀參加。超現實主義藝術家在哪，整個巴黎就在哪。馬克斯‧恩斯特化身乞丐，染了一頭藍髮；曼‧雷‧保爾‧艾呂雅和米歇爾‧雷希斯（Michel Leiris）[1] 都穿著古怪的服裝。女孩們多半用各種巧妙的飾物來妝點自己，一點點材料就能達成搶眼的效果。在他們之中，黎是唯一一位身著墨藍色傳統長袍的人。每個人看到她都高興極了，歡呼著摟她，責問她怎麼可以離開這麼久。這是她與曼‧雷近五年來的第一次接觸，在聚會的喧囂中，他們言歸於好，再次成為朋友。

就像再次回到缺席已久的人際圈時經常發生的那樣，一旦初相見的興奮感消退，人們就會發現自己陷入無所適從。當黎站在華麗的壁爐旁，神情疏離地注視著這群人時，朱利安‧烈維出現了，旁邊還有一個褲管沾滿油漆的乞丐。朱利安向大家介紹這個妝容恐怖的傢伙，他的右手和左腳漆成亮藍色，讓整個人看起來更加難看。這個人身形精瘦，黑髮碧眼，渾身散發著那個時代特有的明亮熱情，無疑是位英國人。他就是若蘭‧彭若斯。對於自己與黎的第一次會面，他曾如此描述：

1 法國超現實主義作家、民族學家（一九〇一～一九九〇）。

她金髮碧眼，思路敏捷，似乎很享受她的優雅與我遊民般駭人外表之間的強烈對比。令人墜入情網的觸電感發生在第二次會面。羅沙先生一大早從紐約回到家，派對因而散會，他很不樂意自己家被拿來招待超現實主義藝術家。我問馬克斯他是否認識一位叫做黎・米勒的絕世美女。「認識啊，」馬克斯回答，「明天我們請她吃飯吧。」[2]

在馬克斯家舉辦的晚宴非常成功。黎的美麗和活力點亮了整個晚上。她不按牌理出牌的超現實主義式機智、關於埃及的奇絕故事和對一九二〇年代巴黎的回憶讓每個人都酣暢淋漓，聚會直到深夜方休。開懷的笑聲此起彼落，就著燈光，酒瓶在不同酒杯之間一次又一次地流轉。第二天早上，在和平飯店（Hôtel de la Paix）的小房間裡，黎在若蘭的懷裡醒來。刮鬍子時，若蘭手一滑，鋒利的剃刀劃破了她的手。傷口流了很多血，需要縫合，但黎一笑置之，說他們現在血濃於水了。接下來幾個星期，黎只偶爾回自己的飯店打個盹、換衣服，然後再和若蘭一起出遊。展覽、戲劇、超現實主義藝術家聚會、派對——對黎來說，這就像在沙漠中找到了清涼的泉水。

若蘭和馬克斯・恩斯特前往英國安排馬克斯在梅鐲藝廊（Mayor Gallery）[3] 的展覽時，

2 請參考書末作者註1

3 位於倫敦的藝廊，一九二五年由佛雷迪（Freddy Mayor）和道格拉斯・庫柏（Douglas Cooper）所創。

黎留在巴黎。接著，大約兩週後，黎把艾姐留在巴黎，自己與曼‧雷和他的馬丁尼克裔（Martiniquaise）女友艾迪（Ady）一起出發。他們乘船到南安普敦（Southampton），再搭火車到普利茅斯。若蘭在那裡和他們會合，開著福特V8把他們接走。途經楚洛（Truro）後，他們的車開進康沃爾地帶（Cornish）常見的花崗岩乾砌石牆小徑，兩側視線都被石牆給擋住了。又開了大約十五公里，他們通過農場大門，沿著路徑蜿蜒進入一片綠意起伏的牧場。楚洛市鎮在遠方依稀可見，而橫跨他們眼前的是楚洛河的寬闊波濤。「羔羊灣」（Lamb Creek）[4] 矗立在高聳的山毛櫸樹之間，它緊貼在水邊陡峭山坡的一側，彷彿深怕潮水會打濕它的腳。

這座彷彿脫胎自浪漫主義小說封面的喬治亞式漂亮房子，是由若蘭的兄弟貝庫斯（Becus）所擁有，他正在拉布拉多海岸的一艘帆船上當三副。趁著他不在，若蘭把房子租下來一個月。保爾和努詩‧艾呂雅伉儷，以及馬克斯‧恩斯特‧蕾奧諾拉‧卡琳頓（Leonora Carrington）[5] 這對伴侶都已經在那兒了；接下來的幾週裡，隨著赫伯‧里德（Herbert Read）[6]、E. L. T.梅森斯（E. L. T. Mesens）[7]、艾琳‧亞加（Eileen Agar）[8] 和喬瑟夫‧巴德（Joseph Bard）[9] 的到來，超現實主義的勢力不斷壯大。這群超現實主義者之間的辯論如火如荼，期間穿插著蘭茲角（Land's End）一日遊、尋訪僻靜小溪和風動石、到迷人的康沃

[4] 指的不是河灣本身，而是若蘭的兄弟所擁有的房子。

[5] 英裔墨西哥超現實主義畫家、小說家（一九一七～二〇一一）。

[6] 英國藝術史家、詩人、評論家（一八九三～一九六八）。當代藝術學院（Institute of Contemporary Arts）的共同創始人之一。

[7] 比利時超現實主義藝術家、作家（一九〇三～一九七一）當代藝術學院（Institute of Contemporary Arts）的共同創始人之一。

[8] 英裔阿根廷畫家、攝影師（一八九九～一九九一）。

[9] 匈牙利作家、編輯（一八八二～一九七五）。

爾酒吧飲酒作樂和熱烈的性愛。

黎的享樂主義簡直放縱到了極致，而艾齊茲也察覺到了。他在信裡寫道：

埃及航空俱樂部

親愛的，

你的信讓我想起一隻被關在馬廄裡太久的純種馬。牠一獲得自由，就立刻撒蹄狂奔。

然而，我不覺得你會想一直過這種由滑稽的長串名單湊成的狂熱生活。這串名單我只識得幾個名字；對我來說，它看起來好像農民戲院（Cinema Agriculteurs）裡某部電影的字幕。

我很高興你離開了巴黎，也離開了那間飯店。多麼燒錢的地方！只用來睡覺！

現在你不需要艾妲了，你最好寫封信給她，讓她回來這裡。如果她想的話，半路上可以去拜訪父母。不用費神寄錢給她，我明天會給她寄張支票。她在這裡比較好，因為我想在亞歷山大城買間公寓。我覺得我不過去找你好了。我在這裡等你

回來。你已經快把兩百英鎊花光了，所以我會把我的旅費寄給你，這樣對你比較好。你瞧，我們的業務很忙，我總覺得我不該在手邊還有三件安裝案待辦的時刻離開辦公室，而且亞歷山大城的皇家電影院（Cinema Royal）還有另一個大案子。

你可以待到八月再回亞歷山大城，到時我們再搭快艇出去玩。霍金森（Hopkinson）一家也會在那裡，所以我們可以一起打發時間。順帶一提，我打算加入帆船俱樂部。

玩得開心，親愛的，但別玩過頭⋯⋯。你知道的，開羅十分無聊，所以我支持你為了自己著想而離開，即使你不在身邊，我感到很孤獨沮喪。

<div align="center">我深深愛你，艾齊茲</div>

在羔羊灣一個月的假期結束後，大家各奔東西，不過幾週後又在法國南部穆然（Mougins）的地平線大飯店（Hôtel Vaste Horizon）重聚。在這裡，畢卡索是眾人焦點，他幾天前才和朵拉・瑪爾（Dora Maar）10 一同抵達。離開巴黎前，他剛完成了《格爾尼卡》（Guernica），

10 法國畫家、攝影師（一九〇七～一九九七）。

而無論大家是否談論這件事，西班牙內戰的悲劇都與穆然的狂歡形成了強烈對比。

畢卡索無法過不工作的生活，通常他早上都在畫畫。

雖然他的靈感來自生活，尤其來自詩和朵拉，但他大多數的繪畫是在沒有模特的情況下完成的。有一天，他先畫了保爾·艾呂雅，畫裡她打扮成阿萊城姑娘（Arlesienne）的模樣，而且竟然正在給一隻貓哺乳。接著，他宣布他為黎·米勒畫了一幅肖像畫。黎的側臉出現在明亮的粉紅色背景上，她的臉龐是不帶立體感的黃色色塊，有如太陽般鮮明。兩隻微笑的眼睛和綠色的嘴畫在臉的同一側，她的乳房彷如船帆，飽漲著愉悅的微風。這幅肖像和黎驚人地相似。黎的人格特質——活潑旺盛的生命力和水靈靈的美麗——完美地結合在一起。這幅畫像雖然與傳統肖像畫截然不同，卻無疑將她描繪得淋漓透澈（圖版編號45）。[11]

若蘭以五十英鎊買下這幅肖像畫，將它送給了黎。幾週後，她的「假釋」結束了。她堅持將這幅畫裝進行囊，在馬賽登上一艘開往亞歷山大城的船。對若蘭來說，這不是永久的道別，因為他們還有許多半夢半真、匆促成章的未來旅行計劃等著實現。

11 請參考書末作者註 2

她回到家這件事讓艾齊茲大喜過望，辦了場有一百多位朋友參加的盛大派對，艾瑞克和瑪菲當然也出席了。畢卡索畫的肖像作品掛在大廳的牆上，每個進入大廳的人都一定得經過它。黎派瑪菲逗留在畫作附近，要求她仔細竊聽客人的評論。派對還沒舉辦時，關於黎為某個知名藝術家當模特的消息就四處流傳，大家自然都假定那會是幅傳統肖像畫。看到這幅畫，賓客們都驚呆了。隨著眾人逐漸酒酣耳熱，會場上許多人都聲稱自己閉著眼睛也能畫出更好的作品。黎早料到大家會這麼說，她抓準時機唰地打開一扇門，門後是另一個房間，裡頭整齊陳列著顏料、紙張和筆刷。「太好了！」她挑釁地說。「讓我們看看你們到底畫得如何。」這場派對成功得不得了，因為所有客人都拿起畫筆大肆塗抹，把自己的晚禮服弄得一團糟。

享受了幾個月的自由逸樂後，開羅的社交生活──黎描述它是「黑色緞面珍珠套裝」──令她厭惡。在派對上玩心電感應或通靈透視一類的幼稚遊戲、到哲吉拉（Gezira）體育俱樂部的泳池邊開晃一整天，諸如此類的事物變得甚至比她出國旅行前更加難捱。身為美國人，黎擁有特權，而特權帶來的撫慰其實比黎以為的更多，因為這讓她──不同於其他外籍女性──獲得更多社交自由，得以進入像雪佛大飯店（Shepheards Hotel）的湯米酒吧（Tommy's bar）一類的地方。黎和瑪菲被稱為「那兩個美國女孩」，她們的自由常常令人眼

紅。「你們兩個的話就沒問題，」其他人嫉妒地抱怨，「你們是美國人，沒有人會管你們做什麼！」

毫不意外地，愈來愈多流言蜚語開始繞著黎打轉。黎喜歡放肆的感覺，所以那些下流的閒話於她如浮雲，但艾齊茲和其他親密友人也遭到中傷，令她很難過。

有時她設法利用同樣的八卦管道扭轉局面。例如，曾有位年輕的軍人喜歡在出其不意的情況下綑綁、毆打女朋友，以此作為性愛的前戲。有次在過程中他情緒太過激動，使對方遭受重傷，而她正好是黎的朋友。黎和兩位自願幫忙的朋友以執行任務的名義，將他誘拐到亞歷山大城一間海濱別墅。在那裡，他們把他綁起來好好教訓了一番，揍得他鼻青臉腫。接著，為了確保他的傷勢得到許多同情慰問，他們散布謠言，說他被不明人士襲擊。他申請轉調到更安全的職位。

到沙漠旅行是唯一能讓黎擺脫社交圈的事。艾齊茲很少陪她一起去。他比較喜歡釣魚，而且他的工作壓力也愈來愈沉重。黎現在自己有一輛車，那是輛功能強大的帕卡德 (Packard) 敞篷車，堅固耐用，承受得起顛簸路況。旅行團由精挑細選的朋友組成，例如商人蓋伊‧佩雷拉 (Guy Pereira) 和妻子黛安 (Diane)；英國大使館的亨利 (Henry) 與艾莉絲 (Alice)‧霍金森夫婦；以及愛爾蘭衛隊的隊長賈爾斯‧范達樂 (Giles Vandaleur)。他們不

僅善於旅行，且十分謹言慎行。沙漠旅行帶給人奇異的解放感，若讓這種自由解放之事傳遍

整個開羅，對誰都沒好處。賈爾斯走得與黎尤其近。她喜歡他用巧妙的愛爾蘭智慧無情地取

笑她，也喜歡他把一切事物都變成笑話的能力。

有次在前往盧克索（Luxor）的路上，這群人遇到了弄蛇人穆薩（Moussa），他是幾週前

遭蛇咬死的「大穆薩」（The Great Moussa）之子。霍金森能說一口流利的阿拉伯語，他發現

此人的特殊長才是將蛇從藏身的岩縫中引誘出來。霍金森和團裡其他人把弄蛇人帶到巨石後

方，讓他脫掉內衣，確保他沒有把蛇藏在衣服裡。接著，這群人選擇了一塊他們確定沒有蛇

的區域。穆薩的笛管奏出嗡嗡的單調旋律，幾分鐘之內，蛇從四面八方窸窸窣窣爬了出來。

黎大為驚奇，要求學習弄蛇的祕訣。弄蛇人告訴她，依照師徒相授傳統的話，一個人需花上

許多年才能精熟此道，但作為暫行措施，他要她鄭重發誓絕不傷害蛇。然後，為了證明咒語

的效力，他撈起一條粗壯的眼鏡蛇，搭到黎的肩膀上。牠心滿意足地憩息在那兒（圖版編號

44）。12

在另一次前往紅海沿岸溫泉的旅行中，整群人遇上猛烈的沙塵暴。他們前往軍隊哨站，躲

在一間蒼蠅嗡鳴如雷響的破敗小屋裡，而風暴就在他們四周咆哮肆虐。夜裡，霍金森病得很

重，渾身哆嗦發冷。他們只能在他身邊放滿裝了熱水的礦泉水瓶，試圖替他保持溫暖。黎明

12 弄蛇人的原文是 snake charmer，作者在此稱這種咒語為「具有相互效力的咒語」（mutual efficacy of this charm），因「咒語」並非單純由一方施加在另一方身上，而是具有交換性質：你保證不傷害我，我也保證不傷害你。在此情境下，黎的發誓也是種「施咒」。

時，風暴已經減弱到可以開車前往蘇伊士。車子的烤漆都被飛揚的風砂刮掉了，只剩下光禿禿的金屬兀自發亮。醫院診斷霍金森得了胸膜炎，要他臥床數週。

也許是埃及與英格蘭的翠綠形成鮮明對比，黎又開始拍照了。其中許多只是朋友在船上或泳池邊閒坐繫帶來的刺激；不管原因是什麼，黎又開始拍照了。直接拍攝埃及及本地人的照片很少，也許因為他們明顯不願被拍，而黎尊重隱私。整體而言，這一時期的作品以風景和建築為大宗。這些照片不止是驚奇的旅行紀錄而已；一次又一次，照片裡包含了奇特的並置或觀察，使照片有了第二種視角。超現實主義眼中的詩意恆常地貫穿其間，將村莊裡泥磚屋頂上的植物變成臉上的頭髮（圖版編號46），或讓窪地納圖（Wadi Natrun）修道院的白色圓頂比乳房更具感官性，使得其中的獨身禁慾僧侶的身分顯得更加諷刺（圖版編號47）。就連那些乍看之下除了構圖完美外並無特殊之處的建築照，也展現出高度的感知能力和象徵意義。一塊被風侵蝕的岩石豎立著，有如疲憊斑駁的陰莖（圖版編號49）；寺廟門口因石塊堆疊成柱狀而顯得擁擠，也具有類似的性象徵（圖版編號48）。一捆捆的棉花化作壓縮的雲朵，和束縛著它們的捆帶戮力抗衡，幾縷棉絮逃脫出來，重新加入天邊夥伴的行列（圖版編號42）。

若蘭捎來信件，確認他們一九三八年春天會在雅典重逢，使黎精神為之一振。約定的時刻

來臨時，黎在亞歷山大港邊將她的帕卡德大車裝到船上，並在格蒂・維薩（Gerti Wissa）和她兄弟的陪伴下登船。維薩家族——這個古老的科普特（Coptic）基督教家族來自艾斯尤特（Asyut），他們世代種植棉花，和艾齊茲是老朋友。格蒂是一位青春洋溢的十九歲少女，她以埃及隊隊長的身分前往布達佩斯（Budapest）參加國際橋牌錦標賽。船收起纜繩，艾齊茲在岸邊溫柔地揮手告別。令人意外的是，他們道別的話音剛落，黎的外遇對象賈爾斯・范達樂就突然從暗處冒出來。他早聽說她要搭船遠行，剛好自己有假期，便決定和她同行。從那一刻起，為期四天的航程就成了一場放蕩的派對。

到了雅典，黎和賈爾斯在嚴酷熱浪中入住布列塔尼大飯店（Hôtel Grand Bretagne）。幾天後若蘭傳來電報，宣布自己即將從馬賽搭乘商船抵達希臘，賈爾斯識相地搬了出去。

若蘭稱他的著作《長路更闊》（The Road Is Wider Than Long）是「巴爾幹半島影像日記」，在書中他寫道：

在淺嚐古代和現代希臘的瑰麗奇觀之後，我們離開了小酒館、迷人小島和海灘，向北方內陸前進，沿路欣賞偏遠的村莊、山脈、葡萄園和橄欖園。我們在偏僻的地方紮營，在樹影婆娑下喝牧羊人用自家羊奶釀製的涼爽酸奶來提神。

拜訪完薩索斯島（Thassos）的小樹林，我們一路開車橫越保加利亞（Bulgaria），直抵羅馬尼亞（Roumania）。我們立刻被布加勒斯特（Bucharest）那逐漸頹朽的精緻美感所吸引。那裡的茶館賣著魚子醬，每輛馬車的車伕旁都坐著一位小提琴手……。可惜這些沿途美景都戛然而止，我不得不把黎留在布加勒斯特，搭乘東方快車（Orient Express）回家。途中，一則關於政治現況的快訊正在慕尼黑（Munich）等待著我。為了慶祝張伯倫（Chamberlain）[13] 對希特勒（Hitler）的綏靖訪問，慕尼黑火車總站的拱頂周邊飄揚著千上萬面納粹（Nazi）旗幟。

若蘭離開後，黎仍留在布加勒斯特。她在未發表的手稿中繼續描述旅行，這可能是她在一九四六年寫的：

某些地區的異教習俗通常與基督教儀式混雜在一起……當一位哀傷的母親將付給卡戎（Charon）[14] 的一分錢放在孩子的嘴裡時，牧師轉過身去……又把他綁在棺材裡，這樣他就不能回來纏著她了。她必須為死者哀悼三天……許多農民都擁

13 亞瑟・內維爾・張伯倫（Arthur Neville Chamberlain），英國政治人物（一八六九～一九四〇），曾任英國首相。以綏靖主義的外交政策聞名。

14 希臘與羅馬神話中，負責將亡魂擺渡渡過冥河的船夫。

有創作即興詩的天賦，在詩歌中，請求孩子不要離開這個世界和請求孩子切勿化為鬼魂重返人間的句子交替出現。

一九三八年我與哈利·鮑納（Harry Brauner）[15]一同在羅馬尼亞四處漫遊，從而知道了這些事情。他現在在大學裡擔任音樂史教授和羅馬尼亞民俗研究所所長。我是從希臘一路穿越保加利亞抵達布加勒斯特的，正打算繼續前往華沙（Warsaw），沿路上只隨身帶著一疊嚇唬人的介紹信來保護自己。皇室、獨裁者和黑市交易商……黑色緞面配珍珠的上流社會和大地主。巴黎的超現實主義畫家朋友維克多·鮑納（Victor Brauner）[16]寫了封信給他弟弟。真是萬幸，我從手提袋裡把它抽了出來。其他信從來沒派上用場。他的弟弟哈利是一位音樂家和音樂史研究者，此時正忙著收拾行囊，打算與一位叫做蕾娜（Lena）的藝術家、一臺錄音留聲機和一位脾氣古怪的法西斯老教授一同出發，在他的國家進行為期三個月的周遊之旅。他們打算靠著有一班沒一班的火車、搭便車和徒步來旅行。我有一臺曾經超級閃亮的銀灰色帕卡德，阿拉貝拉（Arabella）[17]，但無事可做。我們跟著吉普賽人前進，走過一個又一個營地……我們跑遍全國參加婚禮……遇上有人施行巫術或從穀倉驅魔時，我們一連數日待在當地……當我徹夜開車，

15 羅馬尼亞民族音樂學家、作曲家、音樂教授（一九〇八〜一九八八）。

16 羅馬尼亞超現實主義畫家、雕塑家（一九〇三〜一九六六）。

17 黎把她的車取名為阿拉貝拉。

為了趕上黎明時刻在羅姆人遺址舉行的巫術而大腿抽筋，我們會一瘸一拐地從車裡跳下來，在車頭燈前像準備去獵頭皮的美洲印第安人那樣跳舞……吟唱著「噢嗚，莫莫……奧里米卡，朵朵朵……」或同聲唱和著古老的馬其頓歌曲「敦貝」（Tun Bey）。我們睡在農家的床上，手工編織的床單上堆滿羽毛被，每一次翻身都會刮傷皮膚。跳蚤在床單上開運動會，在我們的腳踝和腰部咬出整圈粉紅色傷口。我們豪飲大量的烈酒和酪乳來補充水分。我們用攝影記錄下布科維納省（Budkovina）那些長著高聳尖塔的教堂外的濕壁畫，並以研究所的名義接收了許多玻璃彩繪聖像（under-glass ikons）。教堂也許不會摧毀這些玻璃彩繪聖像，但會為了郵購目錄上那些俗艷油亮的「豪華全套」塑膠聖像而將它們棄之不顧。

在某些特定地區遇上麻煩……四個輪胎都被刺破好幾次，有一回車頂的帆布被割開，好讓手臂可以伸進來偷竊……沒有食物可果腹，沒地方睡，沒油可加，沒有回應的電話交換臺，沒有熱情款待，沒有善意。

音樂、節慶舞蹈、婚禮或葬俗、祈雨或求孕或令土壤豐沃的咒語，以上種種在某些極小的地區可能是固有傳統，但只要跨過一條河或一座森林，就完全不為人所知。在吉普賽人的降雨儀式中，男孩和女孩穿著樹葉串成的衣裙，有如夏威夷

人。他們一邊唱著遠古的祈禱歌謠一邊蹦蹦跳跳，而成年人則向他們潑水。農民的儀式令人想起那些與最古老的希臘文學一樣久遠的儀式。純潔的兒童（十歲以下）在木板上捏出一只濕潤的浮雕泥娃娃。它的眼睛是藍色的龍膽花，嘴巴是猩紅的花瓣。泥娃娃有明確的性徵。它的邊緣鑲上鮮花，旁邊盛滿水果，由兒童抬至這片乾旱平原上離他們最近的殘餘水域。乘著搖曳的燭光和特定禱詞，這只象徵著他們自己的祭品被放在水面上，逐漸漂遠，因溺水而犧牲。

啟程回開羅前，黎已經計劃好下一次旅行。這次她的同伴是英國大使館的三等祕書伯納德・博羅斯（Bernard Burrows）[18]。黎在今年稍早時認識了他，他們一起去紅海旅行了幾次，但這次的冒險要雄心勃勃得多。她的帕卡德大車阿拉伯貝在巴爾幹半島之旅後就毛病連連，因此他們將伯納德的福特汽車從黎凡特海岸（Levantine coast）運到貝魯特（Beirut）。

在這段期間旅行十分不便，因為巴勒斯坦地區的阿拉伯起義（Arab revolt）使得平民的移動遭受限制。他們的路線是先到敘利亞（Syria）西南方的大馬士革（Damascus），接著向北穿越沙漠到達帕米拉遺址（ruins of Palmyra），再到阿勒頗（Aleppo）滑幾天的雪，才返回貝魯特。

18 英國外交官、英國駐北約大使（一九一〇～二〇〇二），一生耕耘英國與土耳其的外交關係。

伯納德是一位古典學者，他對古代流風遺跡的熱情使眼前的古城廢墟宛若重生。他把歷史當作冒險故事來講，讓荒涼的土地上充滿戰役、圍城和消逝的文明，只是如今全都遭沙漠吞噬。他還天生有著一名優秀旅伴該具備的其他特質：對於計畫和導航經驗豐富，善於以外交手段應付頑固的官員。和他在一起很有趣，而且他愛上了黎。然而，這趟旅程對黎來說不太盡興，因為她的良心突然受到襲擊。

新皇家飯店

貝魯特 一九三八年十一月十七日

親愛的艾齊茲——：

我在這——經過幾天荒謬的滑雪——下雪——凍僵——和各種玩樂。這裡的風景和天氣千變萬化，就和這裡的宗教和民族種類一樣。沙漠——農作物與高山——舒適與不適——有趣與無聊。因為我自己的心態，一切都令人感到悵然若失——我無法直接討厭或喜歡任何東西，因為我感覺自己像是裂成兩半那樣破碎不堪，我的潛意識一直發出警訊，不論醒著或睡著都吵鬧不休，而我對此根本束

手無策。我沒法像以前在吉薩時對狗吠聲——或像你新的那座花俏時鐘或修剪草坪的園丁——那樣塞住耳朵就好——無處可逃——最糟的是我是個懦夫，寧可躲在遠方解決問題，把該處理的細節拋諸腦後。我在這裡應該更容易把「回來」說出口，心理上也更能接受這件事。對你來說應該也更容易講出你還要不要我——為什麼要我——到底該怎麼要我——面對面的話，很可能會太害羞說不出口，而且大概會被眼淚或我的歇斯底里給淹沒——或是被那些瑣碎的鬥嘴給遮掩（哪個朋友如何或幾點吃午餐之類）。但人很難知道自己想要什麼——我感覺你最想要的就是不用再處理我或是與我有關的麻煩，當然是以問心無愧的方式，擺脫任何責任枷鎖，心思不再被我霸占。但是，無論是出於心腸軟還是誤以為我有可能被改變，你都對於我是毫無價值的妻子——甚至是伴侶——這件事視而不見。

至於我，老實說我不知道自己想要什麼，除非它是魚與熊掌兼得的。我想要兼具安全感與自由的夢幻組合，情感上我需要完全專注於工作或某個我愛的男人。我想我最該做的第一件事就是獲得自由或創造自由——這讓我有機會再度專注在某件事上，但願這樣安全感會隨之而來——就算沒有，至少這些掙扎會讓我清醒

地活著。

目前我已經回到貝魯特，重新嘗試解決簽證和身分的僵局。——除非你希望我回埃及，和你真正地好好談論你的或我的或我們的未來計畫——否則我會去美國或歐洲……

再見，親愛的——祝你好運，直到我回來，就算我不回來也是。

愛你的黎

黎確實回到艾齊茲身邊。他和藹、溫柔、深情地歡迎她回來，儘管事實很明顯，這段婚姻已經無可挽救了。一次又一次，他想方設法解決黎內心的騷動，從不讓自己的憤怒宣諸於外，但再多的寵溺縱容似乎都無法平息她的不安。這深植在她的本性裡，不可動搖。

黎再次試著把自己消融在社交圈裡。在埃彭男爵（Baron Emphain）家舉辦的奢華晚宴，以及他美麗年輕的美籍妻子歌蒂（Goldie）稍稍引開了黎的注意力。宴會嘉賓由開羅的各國人士薈萃而成，不時會出現像芭芭拉‧赫頓（Barbara Hutton）[19] 這樣的世界知名人物。用餐的廳堂裝飾實在太過華麗，看起來彷彿電影場景一樣。餐桌的陳設金碧輝煌，每張座位後

19 美國社交名媛、慈善家（一九一二～一九七九）。

面都都站著一位穿制服的男僕。晚餐後總有豪奢的雞尾酒宴席，接著埃彭男爵會吹響法國獵號——這是請所有賓客上車前往夜總會的信號。

一九三九年初春，黎和維薩一家待在艾斯尤特時，若蘭·彭若斯出現了，帶著一副金手銬和《長路更闊》的手稿當作禮物。他以攝影師身分陪同埃及古物學家貝莉兒·德蘇特（Beryl de Zoëte）[20] 來到埃及，當時她正在研究埃及民間舞蹈。

在艾齊茲的幫助下，我們計畫再次利用黎強悍的帕卡德大車進行一場探險之旅。在黎的嫂嫂瑪菲以及攝影師老友喬治·霍寧根海恩的陪伴下，黎和我出發前往西瓦（Siwa），這是一座不為人知的孤立綠洲，位在開羅以西約八百公里遠的地方。沿著一條模糊難辨的小徑，我們開過壯麗的風蝕懸崖。在一大片椰棗樹林上方，西瓦的宏偉建築群出現在眼前。我們花了兩天沉浸在綠松石色的溫暖湧泉裡，和政府當局喝甜茶；這些人都是艾齊茲的朋友，所以也就是黎的朋友。之後我們才回到和藹可親的艾齊茲身邊。[21]

即使在偏遠的西瓦，戰爭的烏雲也逐漸聚集。據說有一群偽裝成阿拉伯人的義大利人正在

20 英國芭蕾舞者、舞蹈研究者、東方學者（一八七九～一九六二）。

21 請參考書末作者註3

繪製沙漠地圖，埃及政府受到英國政府的壓力，必須限制外國人的旅行。事實上，若蘭·彭若斯說的「艾齊茲的幫助」指的是為了讓霍寧根海恩得以進行探險之旅，艾齊茲事前在有關當局所施展的各種影響力。

西瓦不只是個普通的綠洲小鎮而已。這個社群因遺世獨立而擁有極其特殊的文化。此地的原住民薩努西族（Sanussi）有著紅髮碧眼。男性與男性結婚並不罕見，而且完全合法。男孩到了適婚年齡，就在頭上剃一塊記號。女孩年滿十三歲就可以結婚了，她們會配戴銀質牌飾做為信號。

黎一行人住在政府的一家招待所。那附近有一個溫泉，黎和瑪菲向男人借了短褲，赤裸著上身就跳了進去。當地官員不但沒有被激怒，反而對她們深深著迷，整趟住宿期間都殷勤款待他們。在旅行的最後一晚，為了表彰這群貴客，政府官員頒發了椰棗酒的分配許可證給他們。這個非比尋常的事件令大家很高興，但道別派對卻演變成一場歇斯底里的爭吵，與會貴賓不得不把自己鎖在房間裡。

若蘭回到英國後，黎為了尋求喘息空間，和伯納德進行了更多的沙漠之旅（圖版編號52）。他們完成了一場極具野心的綠洲之旅，接連探訪法拉法綠洲（Farafra）、巴哈里雅綠洲（Bahariya）、達克拉綠洲（Dakhla）和俗稱「大綠洲」的哈加綠洲（El Kharga），往返里程

長達一千五百公里。在另一段旅行裡，他們沿著紅海海岸南下到沙法加港（Bur Safaga），回程則沿著內陸的尼羅河回去。但這種旅行給黎的滿足感變得傾刻即逝。她的旅行「癮頭」終於耗盡了。

到了六月，她決定永遠離開埃及。艾齊茲給了她一大筆資產投資組合，以確保她的財務安全。他仍然深深愛著她，但也深深知道，現實是他不可能帶給她快樂。她的要求足以令絕大多數人抓狂，但他是如此寬容慷慨，從未阻撓她的去向。就在六月二日，他前往塞德港（Port Said）向她莊重地道別，她則登上奧特蘭托號客輪（S.S. Otranto）前往南普敦。

黎幾乎沒有為別離感到哀傷。自從西瓦之行以來，她和若蘭·彭若斯之間一直熱切地魚雁往返，而現在，黎就要投入他的懷抱了。

摘錄自黎的日記：

又來了，我竟然又拖了一個禮拜才開始寫日記，而且還是在我在等待屁股裡的甘油栓劑溶解的時候──這種排除食物的方法真是令人緊張得要命──食物也是從上禮拜開始累積的──所以都先大致清理一番。

第一天——抵達：

一開始看見尼德爾斯（the Needles）的時候下著大雨，心裡焦躁不安——沒想到若蘭出現在海關。我們充滿渴望地看著對方，感覺入關手續漫長得像是永無止境。眼眶泛淚地通過海關，碼頭上有輛勞斯萊斯被充當計程車使用，它是世上最古老又最大臺的勞斯萊斯，讓我們印象深刻。不知道若蘭是否真的跟警察說我病了。在酒吧吃了三明治，去倫敦的車開了好久，整天喝太多白蘭地，感覺要脫水了。——馬上和曼·雷在星辰（Etiole）共進晚餐——都在和梅森斯聊天，他給人很多啟發。——大家都回到漢普斯特（Hampstead）——曼也在那兒過夜。——做愛——睡覺、吃早餐，去看畢卡索在倫敦藝廊（London Gallery）的展覽，吃午餐，曼的飛機從多徹斯特（Dorchester）起飛，那裡的女廁管理員簡直就像一位公爵夫人——跟法國那些彷彿當過老鴇或妓女的女廁管理員相比——總是圓滾滾、笑咪咪的，很友善。濕冷得要命。但在佛雷迪·梅鐸那裡看了若蘭的展覽——和佛雷迪更新了近況，還想起很多回憶。

摘錄自六月二十一日寫給伯納德・博羅斯的信件的副本：

親愛的⋯⋯天才快要亮，我已經去獵完獅子回來了。連著兩天忙著在倫敦見老朋友——和曼・雷吃晚餐，他為我多待一天——隔天早上看了四場畫展——然後穿過一片濕潤的綠意去到康沃爾，在那划船、打撞球，天南地北大聊特聊。

我們驅車趕往瑪爾帕斯（Malpas），乘著小船嘟嘟嘟地出航——穿過水位非常低的泥灘——在岸邊吃午飯，周圍環繞著鳥類和天鵝，牠們看起來好像史前怪物。大家想辦法讓船回到河口，對船又推又拉，等著潮水把我們從底部抬起來。

每個人都很努力，除了我；我在忙著睡覺、喝酒、上廁所和打發時間。和沙漠旅行時的我真是有趣的對照，那時我自己做所有工作，操各種的心。規劃那些旅行時我一直都超級緊張——而且擔心我的客人是不是一直都像昨天的我那樣無憂無慮。

回去的路上我們經過巨石陣，才發現上路的這天剛好是日照最長的一天——你知道的，德魯伊教徒（Druids）[22]、祭壇上的陽光射線和惡魔崇拜。我們在埃姆斯伯里（Amesbury）的一家酒吧裡過夜，那裡離主幹道很近，所以惡魔崇拜者

22 德魯伊教是一種現代信仰，主張與大自然和諧共處，其起源可追溯至近現代早期的浪漫主義運動。

騎著法力高強的掃帚呼嘯而過的聲音聽起來更加恐怖刺激。在破曉前的淡藍色細雨裡──有幾千個人正在引首期盼──愚蠢地裹著羽毛毯，穿戴著護目鏡──馬褲──貂皮大衣，而我舒舒服服地披著我的聖地外套（Holy Land coat），幸災樂禍地看著他們。很多人看起來像是有模有樣的惡魔崇拜者──有些人像是被小精靈收買──騎掃帚而來的女巫，還有一位身穿皮衣、一頭灰長髮、臉上有點鬍渣的奇妙巫師（是個女的！）。結果沒有日出。絕望又沮喪的民俗學家們忙著尋找他們的車子避難，長長的斗篷拖在滿地的泥濘裡。二十位年輕小伙子隨著口琴樂聲圍成圓圈之類的──突然跳起古老的英格蘭民俗舞蹈，彷彿在幾乎雨雪霏霏的情況下跳來跳去很正常似的。

至於我，我最後在一家叫做朵莉・薇儂（Dolly Vernon）的小咖啡館吃早餐，身旁都是為了躲避倫敦車潮而提早出發的卡車司機──一間嬌小的農舍，旁邊停滿英國最大的卡車，裡面擠滿了最強壯的男人。從貨物的形狀看起來，有些卡車應該載著獨角獸──和打靶場──還有輛卡車後面連著一臺拖車，上面載著的絕對是尼斯湖水怪露出湖面的上半截脖子──拆成一節一節的──準備載到南部的海灘上拼裝起來。

他們幫我們鄰居花園裡的每棵玫瑰樹都撐了把黑色絲綢雨傘，我覺得這真是太有創意了，我也應該為社區貢獻一隻螢光綠貓咪──三十隻手繪蝸牛和一對尾巴上長著哨子的中國鴿子。我已經朝著牧師鄰居的安哥拉（Angora）閹奴[23]扔口香糖球，但我還會在同一天犯下所有其他非英國作風的人道行為，這樣防止虐待動物協會（S.P.C.A.）只能傳喚我出庭受審一次。

我不太相信聯邦（伯納德曾熱情地寫過這項運動，該運動立基於對大西洋國家聯邦〔Federal Union of Atlantic countries〕的倡議，以反對獨裁統治和防止戰爭；這項運動在美國和英國都有支持者），儘管這些非常理想主義的倡議社群不得不一試再試──而你似乎對朋友的子孫的未來福祉抱持崇高的責任感──這個國家正要開始承受一些很不崇高的事──因為戰爭威脅和那些幫派混混（指希特勒和墨索里尼），很多人逃難而來……。我覺得你只當一個失敗事業的倡議專家很可惜──那個怪異黨派的常任祕書──「愛好和平的人」。

但是，如果你一頭栽進去──不論成敗，你是自願蹚這場渾水，而不是因為外交因素身不由己──充滿虛偽善意和卑鄙手段的外交因素。我在口出惡言，潑你冷水──也許講得太尖酸了，但我覺得你正站在茱麗葉的陽臺上欣賞風景，可是

23 原文是「Rev. Neighbour's Angora eunuch」，也許指鄰人已結紮的寵物。

你的茱麗葉是個水性楊花的蕩婦，她根本不想跟你牽牽小手，也沒興趣一起登高望遠。

你瞧，親愛的，我才不會為什麼事全心奉獻，因為我當不了誰的指望。事實上我竭盡全力當個毫不負責任的人。告訴我做這件費勁事兒的理由或步驟或意義——等我幡然領悟後我就會變成反對派——或者電話接線員，還是我當個令疲憊政客陷入絕望的傢伙就好？

<div align="right">你的黎</div>

黎和若蘭當初到希臘和羅馬尼亞偏遠地區旅行的動機之一，是想要見證、記錄下那些尚未被汽車和「文明」的入侵給摧毀掉的生活方式。現在，同樣出於戰爭入侵的威脅，他們想要再見一次那些身在歐洲的朋友們。他們帶著若蘭的福特V8越過英吉利海峽，向南行駛，與馬克斯·恩斯特和蕾奧諾拉·卡琳頓相處了幾天，住在他們位於阿爾代什河畔聖馬丹（Saint-Martin-d'Ardèche）的舊農舍裡。對於即將到來的災難，馬克斯徒勞無功地做了防禦工事：在牆上裝飾了幾隻混凝土雕塑成的守護怪物。但都無濟於事。幾週後，他被帶到一個專門拘禁

敵方外國人的拘留營裡。蕾奧諾拉在經歷了可怕的苦難——包括被關進瘋人院——之後，從西班牙逃到了墨西哥。

若蘭和黎在安提伯（Antibes）找到了畢卡索和朵拉·瑪爾，並花了幾天時間享受海灘和咖啡館。接著戰爭轟然爆發；希特勒入侵了波蘭。面對鐵錚錚的現實，甚至連最堅定的享樂主義者也停下來思索。黎有很多選擇，最明顯的選擇就是回美國，但她還是決定和若蘭一起回到英國。他們沿著鄉間小道穿越整個法國，一路上鄉村教堂敲響警鐘，農民和他們的馬匹擠滿了道路，正在前往軍隊徵用營地。

在聖馬洛（Saint Malo），他們不得不將車子交給汽車協會，搭客輪前往南安普敦，接著搭上火車，在震天價響的空襲警報聲中抵達倫敦。在漢普斯特的唐夏丘（Downshire Hill），若蘭家的屋頂上方飄著防空氣球（barrage balloons）[24]，信箱裡躺著一封來自美國大使館的信件。信件內容措辭強硬，言明除非黎登上下一艘前往美國的船，否則他們將不再對她的安全負責。黎把信撕碎，她相信，接下來的冒險若錯過就可惜了。

[24] 二戰期間用作空中防禦的大型氫氣球，旨在防止敵軍低空攻擊。這些氣球在地面上形成屏障，迫使敵機飛得更高，也更易受到高射炮火的攻擊。防空氣球能有效保護關鍵基礎設施和平民免受敵軍空襲。

第六章　「嚴酷的榮光」：戰時倫敦

1939–1944

黎一點時間也沒浪費，立刻去《時尚》雜誌工作室毛遂自薦當攝影師。一開始是熱臉貼冷屁股。她已經五年沒有從事攝影工作，而現在《時尚》雜誌工作室以明星攝影師塞西爾·比頓為首，大家人手充裕，沒有缺額。但這種拒絕只讓黎更加堅持不懈，她日復一日出現在工作室，盡可能提供各種協助，不要求支薪。有些資深員工當然十分不滿，但她還是和大部分人都交上朋友，尤其是和工作室老闆希薇亞·雷丁（Sylvia Redding）。到了一九四〇年一月，隨著部分工作人員入伍服役，已經有個空缺可以給她了。《時尚》雜誌的總編輯哈利·約紹（Harry Yoxall）[1] 替她向內政部外國人事務部（Home Office Aliens Department）申請工作許可，但她沒有接受每週八英鎊的薪水，寧願繼續做自由工作者。幾週後，這條略有施恩意味的電報從紐約傳來：

西聯

電報

黎·米勒 《時尚》雜誌

倫敦紐龐德街一號

1 英國出版商、康泰·納仕集團董事長、英國版《時尚》雜誌創始人（一八九六～一九八四）。

很高興你想加入我們別把你的智力花在基礎上敏銳品嚐事物藝術價值最後會讓

你成為好攝影師別再把你的試用照片遭受的批評寄過來

納仕

第一年的委託案都很簡單。偶爾會有名人肖像照，或雷克斯‧哈里遜夫人（Mrs Rex Harrison）和麥可‧雷格雷夫夫人（Mrs Michael Redgrave）的攝影案件，因為她們的穿衣風格堪稱模範。但更多時候只是無聊的手提包、配件飾物系列照，這些物品被稱為「本月之選」，通常用來搭配廣告促銷。時尚的範圍則被限制在較不迷人的主題上，例如孕婦服裝和兒童服裝。這是平淡卻踏實的勞動，而且因為有羅蘭‧豪普特（Roland Haupt）的作伴而變得可堪忍受。羅蘭是個英印混血兒，時常遭到比頓輕視。他加入《時尚》雜誌時做的是暗房技師，後來在沖印相片上展現出過人天賦，黎非常欣賞他。因為某種白血病，他逃過了入伍令。黎喜歡鼓勵他發展自己的才華，也常常把自己不想做的枯燥委託案交給他。她去歐洲時，豪普特已經在拍時尚攝影了。後來他靠自己的努力成為一位攝影師，還獲得《攝影郵報》（*Picture Post*）的委託案。

戰時的英國版《時尚》雜誌（通常稱為 Brogue）給人一種與時代的暴虐頗不協調的違和感。雜誌裡對戰爭隻字未提。書頁上教養高尚、衣著優雅的女士們和閃電戰的恐怖完全沾不上邊。即使《時尚》雜誌的辦公室在一九四〇年十月遭到戰事破壞，從雜誌上也找不到蛛絲馬跡；也許因為工作人員是典型「泰山崩於前而色不變」的英國人，不管發生什麼天大的事都不能延後出刊。《時尚》雜誌的紙樣部門（pattern house）遭到炸毀，無法等閒視之，黎因此受派拍攝廢墟。

由於實行配給制，出版公司會基於一九三八年英國紙張使用總量的百分比，獲得一定的紙張配額。這個比例會根據可用紙張的總量做調配，但這個數字曾一度跌到僅剩百分之十八；因此文章都被大幅刪改，每一期的生產量也能十分有限。《時尚》雜誌是透過訂閱方式販售，而且每一份都經過客製化，所以在接下來的八年裡，《時尚》雜誌都沒有出現在零售報攤上。事實上，發行部門有一份候補名單，只有在某位訂閱者死亡後，名單裡的人才能遞補上去。

唐夏丘的生活很適合黎。房子很舒適，由年邁的蘇格蘭管家安妮・克雷門茨（Annie Clements）打理得井井有條，她對屋中人潮的變化有著驚人的容忍度。黎一直很愛歷史，尤其喜歡讀關於中世紀圍城的書籍。戰爭初期大家不得不為物資短缺做準備時，她完全知道最

重要的是什麼。她避開了排隊買糖和麵粉的隊伍，直奔福南梅森百貨（Fortnum & Mason）的香料櫃檯。不管別人怎麼勸說，她都不信那些裝滿奇香異草的巨大香料籃只是展示品。

她召來經理，懇求他把香料全都賣給她，一點也不留。「歷史上所有著名的攻城戰裡，守軍都會吃老鼠；如果我得吃老鼠，那也得是下足了香料的老鼠！」她解釋道。從此以後，唐夏丘的所有食物都用香料充分調味。安妮·克雷門茨做的傳統水煮鱈魚再也不是同個檔次了。

若蘭·彭若斯除了擔任迷彩服裝方面的講師外，也義務擔任空襲守衛。閃電戰剛開始的某天晚上，黎和他一起巡邏。那是一個美麗的月夜，但碼頭正遭受猛烈攻擊。從漢普斯特看過去，阡陌縱橫的探照燈、爆破著火花的高射砲和熊熊大火映照出的火光組成一幅令人驚嘆的景色，搭配上槍砲和飛機震耳欲聾的轟鳴聲，效果更加驚心動魄。彈藥在他們四周砰砰作響，就在這極其凶險的時刻，黎一把抓住若蘭的手臂，將他拽到眼前。她眼裡閃著狂喜，喘著粗氣問，「哦！親愛的！你難道不興奮嗎？」

若蘭的確沒那麼興奮。他在屋前的花園裡挖了一個小型防空洞，又把防空洞的室內空間妝點成粉紅和藍色的風格。可能是為了掩人耳目，它的外觀是一座小墳的模樣，可以通過地面洞口和狹窄的木製臺階進入。它的避難效果值得懷疑，但給人一種安心感。空襲發生時，

黎、若蘭和家裡其他人都擠進防空洞裡。裡面沒辦法睡覺，所以大家無休無止地打牌、玩拼字遊戲（Scrabble），或是玩黎的萬能靈丹妙藥——縱橫字謎（crossword puzzles）。在某次特別猛烈的轟炸中，黎的貓咪「計程車」（牠獲得這個名字，是因為每次停電時不管怎麼叫牠，牠都不會出現）從半掩的門口衝了進來。這個可憐的小傢伙嚇得一屁股坐在牌桌上，拱著背，尾巴像瓶刷一樣炸開來。尾隨在後的另個東西出現在臺階頂端，恰好被爆炸的瞬間閃光給打亮——原來追著貓咪跑的是一隻小老鼠。

唐夏丘最早的訪客之一是羅蘭已分居的妻子瓦倫婷（Valentine）[2]，她是一位超現實主義詩人和作家（圖版編號56）。她試著從喜馬拉雅山回到加斯科尼（Gascony）的父母家，但戰爭爆發，將她困在倫敦。若蘭毫不掩飾自己和黎的關係，所以瓦倫婷很抗拒和她見面。他們的初次見面安排在若蘭家附近一間名為共濟會軍團（The Freemason's Arms）的酒吧裡。若蘭遲到了。黎先抵達酒吧，因為看過照片所以認出了瓦倫婷，她想辦法主動和她聊天。當若蘭抵達時——

瓦倫婷跳了起來，說她很高興我終於出現了，因為她聽說黎・米勒——她當然不想見到她——可能隨時會到。「可是，」我驚呼，「你正在聊天的人就是黎

2 瓦倫婷・布艾（Valentine Boué），法國超現實主義詩人、作家、拼貼畫家（一八九八～一九七八）。她雖然和若蘭離婚，但戰後的人生有一半的時光都和若蘭及黎住在同一個屋簷下。

啊！」瓦倫婷下意識地大聲回答：「哦！但她很棒啊！」這個意外充滿吉兆。如果這件事經過精心設計的話，她們的反應就不可能如此誠懇了。這是一段親密的長期友誼的開端，使我驚奇，也使我感到極大的快樂。[3]

事實上，這段友誼遠沒有若蘭想像的那麼親密。他自己如此深愛著這兩個女人，所以從來沒想過她們會不相愛。黎和瓦倫婷之間的關係，與其說是友誼，不如說是暫時停火。黎對瓦倫婷始終慷慨大方，而瓦倫婷則保持著疏遠的禮貌。

當瓦倫婷的旅館被炸毀時，黎堅持要她搬進唐夏丘家頂樓的空房裡。她在那裡度過最劇烈的轟炸，平靜地創作超現實主義詩歌。一年多後，她投效自由法國軍（Free French Army）[4]並到阿爾及爾（Algiers）服役。

有天晚上，黎和記者凱瑟琳・麥科根（Kathleen McColgan）兩人獨自在家。她們開心地喝得酩酊大醉，爬上床倒頭就睡，卻被屋頂上的刮擦聲吵醒。黎掀開遮光窗簾，想看看發生了什麼事。她試著看穿窗外深濃如墨的黑暗，突然發現黑暗竟然觸手可及，化作整團柔軟的流體湧入房間。防空氣球緩緩降落，工整地覆蓋住房子。超現實主義之夢藉著防空氣球成為現實。接下來的整個晚上，大家都在幫助氣球操控員控制情況，把氣球弄到花園裡。直到天光

3 請參考書末作者註1

4 自由法國軍於第二次世界大戰期間由夏爾・戴高樂（Charles de Gaulle）將軍所創立，是一支由法國流亡政府所領導的軍隊。該軍隊的成員來自法國殖民地、海外領土和流亡人士，他們與同盟國聯合作戰對抗納粹德國及其盟友。

微亮，一群筋疲力竭的人在前門排成一列，像抓住一條巨蛇那樣抓著捲起來的氣球。沒有任何鄰居覺得這奇異的景象有什麼大不了的。這棟房子裡的各種瘋狂派對和怪誕事物已經讓它變得不太稀奇了。

若蘭‧彭若斯出身於嚴格的貴格會家庭，傳統上認為極其正式的舉止是不可或缺的社交禮儀，但若蘭很喜歡黎為一群來自社會各界的友人都會前來相聚；而且隨著戰事持續，有愈來愈多黎的同僑加入聚會，例如攝影師戴維‧雪曼（Dave Scherman）。[5]

我立即被分派到陷入窘境的《生活》（Life）雜誌倫敦分部，而且很快就遇到大名鼎鼎的黎‧米勒。當時我才二十五歲，只是個傲慢自大的毛頭小子，卻有幸受若蘭邀請，到他在漢普斯特的家裡做客。那裡的牆上掛滿了複製畫，在我眼裡這些絕對都是一流的名家之作：畢卡索、布拉克、米羅、唐吉、德‧奇里訶、布朗庫西（Brancusi）[6]、賈科梅蒂（Giacometti）[7]、透納德（Tunnard）[8]、馬克斯‧恩斯特、雷內‧馬格利特，還有很多若蘭自己的作品。但黎很有耐心地和我解釋，這些並不是複製品。它們都是真跡，而且這些只是少數若蘭想要擺在身邊

5 即戴維‧E‧雪曼（David E. Scherman），美國攝影記者（一九一六～一九九七）。

6 康斯坦丁‧布朗庫西（Constantin Brancusi），羅馬尼亞裔法國雕塑家、攝影師（一八七六～一九五七）。

7 阿爾伯托‧賈科梅蒂（Alberto Giacometti），瑞士畫家、雕塑家（一九○一～一九六六）。

8 約翰‧透納德（John Tunnard），英國畫家、設計師（一九○○～一九七一）。

的作品——他的主要收藏都安全地藏在得文郡（Devon），不受閃電戰侵擾。

這棟房子令人難以置信，若蘭和黎的定期晚宴也是如此。賓客名單看起來就像現代藝術圈、媒體業、英國政界、音樂界甚至間諜活動的名人錄，雖然很多年後大家才知道間諜的部分。共產主義者、自由黨人和保守黨人彼此交融，熱絡地把酒言歡，這種友好景象後來再也沒見過了。[9]

黎開始和兩位美國同胞合作出版一本書。相比之下，她那些無趣的委託案顯得加倍乏味。《嚴酷的榮光：烽火倫敦攝影集》（Grim Glory: pictures of Britain under fire）的目標讀者是美國大眾，旨在揭露閃電戰之下的苦難。這本書的編輯是恩妮斯汀・卡特（Ernestine Carter）[10]，美國廣播公司的艾德・莫羅（Ed Murrow）[11] 為之作序：

這些照片來自一個深陷戰爭的國家。它們誠實不欺——對我們這些不斷報導英國遭受戰火轟炸磨難的人來說，這是日常景象。這些英國人用他們柔弱的老屋頂，以及他們的身軀和意志換取生存。這本小書讓您一睹他們的戰鬥。不知怎的，每一晚他們都能戰勝恐懼；每天早晨，他們都如常上班。

9 請參考書末作者註2

10 美裔英國記者、作家、編輯（一九○六～一九八三）。

11 美國廣播記者、戰地記者（一九○八～一九六五），哥倫比亞廣播公司（CBS）著名播音員。

這些照片都經過精心挑選。我想請您看看柯芬翠（Coventry）一座敞開的墓

地——破碎的屍體上布滿棕色塵土，彷彿是暴躁的孩子隨意拋棄的布偶；有數對

溫柔的手正將它從家中地下室抬起。這本書讓您免於目睹更駭人的生死之交，但

它們正在英國日日上演。[12]

出版商的說明中寫道，「黎‧米勒小姐的照片乃專門為本書而攝」；不過事實上是先有了

照片，接著才啟發了這本書的編纂。這是黎最有創造力的時期之一。自三〇年代初期在巴

黎和紐約的日子以來，她都未曾拍出如此深具洞察的照片。她的眼光是詩意的超現實主義

者之眼，在每幅景象中都看到了不同層面的解讀方式。從表面上看，標題為〈雷鳴頓無聲〉

（Remington Silent）的照片是關於一臺毀壞的打字機；潛意識裡，破碎的機器敲打出一篇

關於戰爭如何毀棄了文化的滔滔雄辯（圖版編號59）。最簡潔的鏡頭往往最具有說服力；它

們承載著無法以其他方式表達的真相。這些照片裡埋藏著深深憤怒。但是，在對邪惡大聲

控訴的同時，她的鏡頭裡也閃現慧黠。她拍下遭到炸毀的非聖公會禮拜堂（Nonconformist

Chapel），成群結隊的磚石從門口傾瀉而出[13]；人體模型除了頭頂的大禮帽外一絲不掛，在

空蕩蕩的街上努力招計程車；兩隻無比驕傲的鵝在巨大的銀蛋前擺姿作態，展示牠們收養

的防空氣球（圖版編號58）。如果《嚴酷的榮光》沒有出版，很難想像其中某些照片會如何

12 請參考書末作者註3

13 conform 一詞的本意是「遵照」，因此非聖公會也可照字面譯為「不守規矩的禮拜堂」；然而，就算是對聲稱自己不守規矩的禮拜堂而言，大口吐出磚石瓦礫的行徑還是太叛逆了些。

進入公眾視野，因為它們的攝影語彙遠遠領先時代。這本書廣受好評，紐約的斯克里布納（Scribners）出版社同時出了精裝版。在大西洋的兩端，媒體都給予了熱烈評價。其中，〈向文化復仇〉（Revenge on Culture）這張照片裡，那位被鐵條割斷喉嚨、遭磚塊壓傷的落難美人尤其引起全世界媒體的關注（圖版編號60）。它被轉載了無數次，甚至出現在阿拉伯報紙的頭版。

黎經常不滿意那些和她的照片一起並陳的文字。她覺得有些撰稿人寫得太過煽情，降低了照片的影響力，使報導達不到誠實和老嫗能解的理想效果。最糟的是，這些文字缺乏與讀者之間的親密感，行文窒礙，閱讀起來很費勁。黎是個大書蟲。即使只是不經意地匆匆瀏覽過某篇文章或某本書，她也能言之鑿鑿地長篇大論一番。她的這種能力曾讓朋友們頗為惱火。她能將各種事實、數字和觀點過目不忘地統整在腦海裡，有需要時就立刻提取出來，在激烈辯論中準確發出致命一擊。她最喜歡的作家包括史坦貝克（Steinbeck）[14]、海明威和詹姆士・喬伊斯（James Joyce）[15]；但其實下至廉價小說上至文學經典，她都來者不拒。她要的是既有天賦和想像力又能論理清晰的作品。

黎的信件總帶著一種直白的敘述風格，她的第一篇文章就源於此。這是她寫給父母的一封信：

14 約翰・史坦貝克（John Steinbeck）美國作家、戰地記者（一九〇二～一九六八），一九六二年曾獲得諾貝爾文學獎。

15 愛爾蘭作家、詩人（一八八二～一九四一）。

聖誕節前夕至今，我們獲得了閃電戰中最不尋常的短暫寧靜——這讓我們有機會稍微活得像個人樣——而不是整顆心一直懸在崩潰邊緣——焦慮又疲憊——挫折又憂煩。之前我可能已經詳細描述過了——每次我都被迷信或徒勞感給阻止，彷彿就算我寫了，等你們收到信時，厄運一定也已經降臨在我身上，或是那些擔憂早已煙消雲散了之類的——少數寄達你們手上的那幾封信或我努力記下的隻字片語，都無可救藥地錯得離譜——它們只反映出條忽即逝的驚恐、故作堅強、麻木或憤怒，有時候甚至只是喝醉了或太多愁善感而已。

在九月的頭幾天之後——感覺好像一隻軟殼蟹——我們還沒有任何防空作業時，只要我們在白天的空戰中占了上風，大家就會欣喜若狂。其實沒有那麼值得高興，因為連著三個月我們每晚都處在地獄般的壓力裡——每天白天都走瘋狂至極的路線去上班——去數辦公室今天來了幾隻鼻子，看大家是否都有活著摳過來——如常工作變成我們的驕傲——工作室每天都開張，沒有一天關閉——雖然被炸了一次、失火兩次——隔壁建築物還冒著煙我們就繼續上工了——濕木頭燒焦的恐怖氣味——火藥的臭味——消防水管還掛在樓梯上，我們不得不赤腳涉水進去——小餐館在野營用瓦斯爐頭上做餐點——自己裝水去沖馬桶，然後誰若

剛好家裡有瓦斯、電力和水這項神聖組合，他就可以把底片和印樣帶走，晚上在家工作，事實上我們就睡在廚房走道上，有時候一次來了十幾個朋友，要嘛那個人的家被炸了——或是看到定時炸彈只好避開——或只是覺得漢普斯特「比較安全」。

很久以後，她在寫給艾瑞克和瑪菲的信中回憶道：

我永遠不會忘記美妙的伊德娜‧翠絲（Edna Chase）[16]（《時尚》雜誌美國版編輯），她是我們的女元老——女神——品味、決斷和優雅的形塑者——在漫天轟炸中發了電報給我們，說她注意到我們沒戴帽子，而且她不贊成我們在腿肚後方畫一條線假裝自己有穿絲襪——（英國在戰爭期間都沒有尼龍，直到美軍送上大禮，把尼龍運進來）——我那天剛好負責管理辦公室，雖然回信給老闆不干我的事，但我還是用自己的名字回了封電報：「我們沒有配給券也沒有尼龍絲襪」。

過了一個禮拜，每位員工都收到三雙絲襪。

16 伊德娜‧伍曼‧翠絲（Edna Woolman Chase），美國編輯（一八七七~一九五七），長期擔任美國版《時尚》雜誌的編輯。

一九四一年到一九四二年的冬天，大量的美國人湧入英國：

黎眼睜睜看著她那些執不可忍的同胞們捲菸草、享用罐頭食品、蘇格蘭威士忌、衛生紙，以及那些飽受困擾的英國人好幾年未曾得見的好貨。她新結交的美國記者朋友已經簽約成為美國陸、海、空軍三軍的戰地記者。

他們在薩佛街（Savile Row）買嶄新的軍服，並在美軍福利社（American Army post-exchanges，簡稱 PXs）購物，它讓後來才出現的超市都相形見絀。他們顯然也在為再次奪回歐陸做準備，且對此並不太掩飾。這兩種現象──到處都是衛生紙但自己連一張也拿不到，以及眼見十年來最重大事件一觸即發，但自己恐怕不得其門而入──簡直要把黎·米勒給逼瘋，直到我們有人建議她──這個來自波啟普夕的正港美國佬──也去向美軍申請戰地記者資格。她當了二十年的外國人，從沒想過自己可以這麼做。[17]

儘管有些人抱存偏見，認為女性從事戰地記者工作可能會侵犯男性固有領域，但黎還是成功申請上了。工作室的日常工作仍需完成，但現在，黎有機會和動力去尋找自己的衛生紙、

17 請參考書末作者註 4

駱駝牌（Camel）香菸和精彩故事。副總司令辦公室（Adjutant General's Office，簡稱AGO）通行卡是一把魔法鑰匙，讓她得以進入禁區，一窺刺激事物。她當上攝影記者的第一篇報導與美軍護士有關，文中她特別關注護士對自身角色的感受，並對她們讚賞不已。過一陣子，她發現若與戴維‧雪曼合作，彼此都能更順利完成任務。他和她一起去了蘇格蘭，協助拍攝英國皇家女子海軍（WRENS）進行「適航性與半遠洋」（Seaworthy and Semi Seagoing）任務的訓練和執行。這些成果以連續四開頁的形式發表在《時尚》雜誌上，文字則由萊斯蕾‧布蘭琪（Lesley Blanch）[18] 撰寫。這些照片後來集結成攝影集《鏡頭下的皇家女子海軍》（Wrens In Camera），由霍利斯與卡特出版社（Hollis and Carter）出版，頗受好評。

黎和戴維合作報導的下一個故事，是關於領土輔助部隊（Auxiliary Territorial Service，簡稱ATS）裡的女性，她們在倫敦北部操作探照燈砲臺。當黎和戴維正用鏡子從探照燈的光束借一點光來幫這群女性打光時，空襲警報突然響起，大家都比預期的更興奮。砲臺立刻採取行動，也立刻遭到敵方空襲槍手的掃射。這篇文章以跨頁形式刊登在《時尚》雜誌的英國和美國版上，探照燈的光束劈開一整片墨夜背景，黑暗中砲臺的輪廓依稀可見，令人十分驚艷（圖版編號61）。黎喜歡艾力克斯‧克羅爾（Alex Kroll）設計的版面，但向《時尚》雜誌英國版的編輯奧黛麗‧威瑟斯（Audrey Withers）[19] 提出異議：

[18] 英國作家、歷史學家、旅行家（一九〇四～二〇〇七）。

[19] 英國記者、編輯（一九〇五～二〇〇一）。

45. 黎的肖像，畢卡所畫。法國穆然，一九三七年。

46. 綠洲城鎮。埃及，約一九三九年。(黎‧米勒)

47. 聖母教堂的圓頂，艾－阿德拉（Al-Adhra），代爾埃索里亞尼修道院（Deir El Soriani Monastery）。埃及窪地納圖（Wadi Natrun），約一九三六年。（黎‧米勒）

48. 堵住的入口，紅色修道院（Red Monastery，位於狄艾‧阿哈瑪魯〔Deir al-Ahmar〕）。埃及蘇哈杰（Sohag），一九三九年。（黎‧米勒）

49.「原住民／公雞石」(The Native / Cock Rock)。
埃及西部沙漠 (Western Desert)，一九三九年。(黎‧米勒)

50. 「在路上〔拖車上的牛〕」（On the Road）。羅馬尼亞，一九三八年。（黎・米勒）

51. 墓地裡的冷杉,用來標誌墳墓位置。羅馬尼亞哥日 (Gorj)
波洛夫拉吉 (Polovragi),一九三八年。(黎・米勒)

↗
52. 伯納德·博羅斯正在替床墊充氣。埃及紅海,一九三八年。
(黎·米勒)

→
53.「無題〔腿;瑪菲·米勒、未知、喬治·霍寧根海恩、若蘭·
彭若斯〕」。埃及西瓦死亡之丘(Gebel Mawta),一九三九年。
(黎·米勒)

↑
54. 載滿補給物資的駱駝。埃及,一九三六年。(黎·米勒)

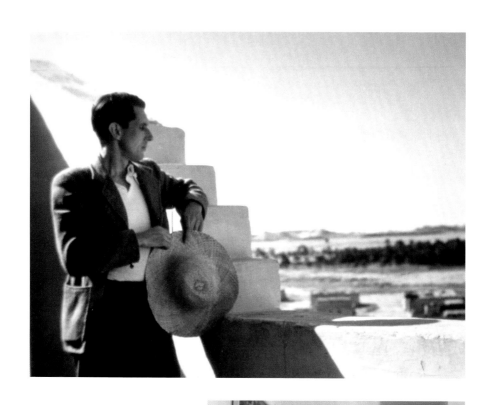

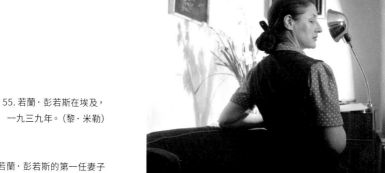

55. 若蘭・彭若斯在埃及，
一九三九年。（黎・米勒）

56. 若蘭・彭若斯的第一任妻子
瓦倫婷，攝於漢普斯特唐夏丘。
一九四二年。（黎・米勒）

57. 戴維・雪曼、黎和若蘭・彭若斯。漢普斯特，一九四三年。（戴維・E・雪曼）

58.「巨『蛋』成就」。(Eggceptional
Achivement) 在《嚴酷的榮光：烽火
倫敦攝影集》(一九四一年出版) 中，
圖片說明是：下了一顆銀蛋的鵝。倫
敦，一九四〇年。(黎‧米勒)

59.「雷鳴頓無聲」。(Remington
Silent) 錄自《嚴酷的榮光》，一九四〇
年。(黎‧米勒)

60.「向文化復仇」（Revenge on Culture）。
錄自《嚴酷的榮光》，一九四〇年。（黎・米勒）

61. 領土輔助部隊（ATS）探照燈操作員，北倫敦，一九四三年。戴維・雪曼用一面鏡子照亮他們的臉。幾分鐘後，探照燈砲台加入作戰，因遭到空襲而陷入火海。（黎・米勒）

62. 亨利・穆爾，閃電戰時他在倫敦地鐵霍本 (Holborn) 站裡素描。當時他正在接受吉兒・克萊吉 (Jill Craigie) 的紀錄片《出於混亂》(*Out of Chaos*) 的拍攝，這部片記錄了許多戰爭藝術家的工作。一九四三年。（黎・米勒）

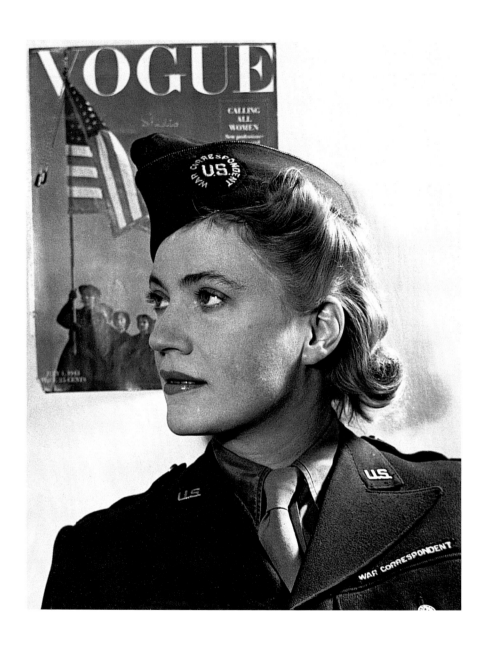

63. 在《時尚》雜誌的黎。倫敦，一九四三年。（戴維‧E‧雪曼）

看到紐約版《時尚》雜誌的〈夜生活〉這篇文章，我想我應該值得比常用的「隱藏作者姓名」更明確的掛名方式？——畢竟是我（1）想出這個企劃（2）為了做出它熬夜整整一個月（3）在倫敦的經費這麼少也沒抱怨（4）想讓紐約辦公室知道他們的小戰地記者的確做了一篇戰爭報導——因為他們可能想指派更多類似的工作給我。

《時尚》雜誌對待黎和戴維另一篇報導的方式，也令他們大為光火。那是一篇關於藝術家亨利·穆爾（Henry Moore）20 在倫敦地鐵防空避難所進行素描，以及他在赫特福德郡大哈德罕（Much Hadham in Hertfordshire）工作室的創作記事（圖版編號62）。這篇報導的篇幅甚長，執行起來很不容易。當時雙城影業（Two Cities production company）正在製作電影《出於混亂》（Out of Chaos）21 的作品，其中包含史丹利·斯賓塞（Stanley Spencer）22、格雷罕·薩瑟蘭（Graham Sutherland）23 和保爾·納許（Paul Nash）24，黎也幫他們拍攝了肖像。照片獲得的空間太小，位置很不起眼，搭配的文字敘述也很貧弱。在給奧黛麗·威瑟斯的同一

20 英國雕塑家（一八九八～一九八六）。

21 藝術家出於委託或出於自發，以各種形式的說明性或描述性手法記錄下戰爭的第一手經驗，這樣的藝術家被稱作「戰爭藝術家」。

22 英國畫家（一八九一～一九五九）。

23 英國藝術家（一九〇三～一九八〇）。

24 英國超現實主義畫家、攝影師（一八八九～一九四六）。

份附註中，黎猛烈抨擊：「……它花了我們五個工作天，更別提那些舟車勞頓、種種不便和取得資料的辛苦，我還冒著小人可能趁我不在倫敦時搶走我工作的風險——結果我的照片被送去製版，上面連我名字的縮寫都沒有就算了，竟然還讓某位女士（萊斯蕾·布蘭琪）來寫介紹電影的文字？如果這篇報導是集體報導，我舉雙手贊成這樣處理——但如果是我——明明就是我——為這些付出心力，那我很反對。」

黎對「小人」趁虛而入的顧慮可能沒有現實依據。事實上，所有任務都經由奧黛麗·威瑟斯仔細分配，而且工作室裡攝影師的數量只恰好足以完成所有工作。首席攝影師是諾曼·帕金森（Norman Parkinson）[25]，不過他除了工作外還醉心於照料位在科茲沃（Cotswolds）的小農場，所以沒有構成威脅。

塞西爾·比頓是另一回事。黎討厭他，覺得他自負、技術差又愛炫耀反猶態度，令人反感。有天晚上她大發雷霆，在大量威士忌的推波助瀾下，她做了一個他的蠟像模型，然後扎針詛咒他。

第二天，消息傳來，比頓搭乘的達科塔運輸機（Dakota）在從蘭茲角起飛時墜毀。報告上說沒有倖存者。黎懊悔不已，抽泣著說她只想稍微傷害他而已，而不是直接要他的命。幾週後，當他毫髮無傷地出現時，她幾乎感到很高興能見到他。

《時尚》雜誌的其他同事成了黎一輩子的朋友，包括奧黛麗·威瑟斯。黎尤其對總編輯蒂米·奧布萊恩（Timmie O'Brien）情有獨鍾。他們第一次見面時，《生活》雜誌的艾略特·艾立瑟馮（Eliot Elisofon）和美國中士吉米·杜根（Jimmy Dugan）哄騙蒂米出借公寓來辦派對，因為他倆被薩伏依飯店（the Savoy）給踢出大門。派對的名目是慶祝一根巨大的豬肝香腸（Leberwurst）獲得解放，它是艾立瑟馮在芬蘭執行任務時偷來的。黎和若蘭是眾多賓客之一，他們擠進狹小的馬廄公寓（mews flat）26，參加這場搞得很盛大的派對。大多數人都喝醉了；黎的表現比一般人好，她不僅醉了，還消失了。蒂米發現她身體不適躲在樓下的小廁所裡，立即拿了一杯酒給她。「我喜歡你，」在取得蒂米的許可後，黎一邊說，一邊讓自己在地板上舒服一些。「大多數人會給我咖啡，但你不一樣！」隔天早上，豬肝香腸造成的傷害比宿醉還大。它旅行得太遠，有點變質，每個吃了它的人都發生短暫而猛烈的腹瀉。

《生活》雜誌中的影像大膽而寫實，促使其他攝影師放棄在棚內替模特擺姿態的攝影風格。祿萊福萊（Rolleiflex）27雙反相機和所謂的微型相機（miniature camera），即三十五毫米徠卡相機的出現，讓人得以擺脫笨重的工作室攝影機。更快的鏡頭和更高的感光度讓人更容易捕捉動態，而最後一股推力是工作室的空間不足。時尚攝影走上街頭，黎和托妮·弗瑟爾（Toni Frissell）28引領潮流。

26 出現在十八世紀以後的倫敦，是給富裕人家的馬伕及其家庭成員居住的小屋舍。通常位在氣派別墅的背面，有祕密通道能通往主人的房子。

27 祿萊福萊是德國弗蘭克與海德克（Franke & Heidecke）公司於一九二〇年代推出的相機品牌，也是在所有雙鏡頭反射相機（Twin-Lens Reflex）中最受歡迎的一款。這種相機因其獨特的設計而聞名，包括腰部水平取景器和兩個鏡頭，一個用於拍攝照片，另一個用於對焦。

28 美國攝影師（一九〇七～一九八八）。

世俗的日常景色突然出現在一九四一年春季的《時尚》雜誌裡，成為眾人認可的時裝背景。在今日的時尚攝影脈絡下，任何風格的影像組合都已司空見慣，也幾乎沒什麼尚未跨越的邊界，因此很容易忽視這種從工作室到外景的巨大飛躍，曾帶來多大的影響。現在黎對倫敦已經熟門熟路，有能力為攝影作品挑選出色的場景。她用相同的技巧在火車站、亞伯特音樂廳（Albert Hall）、優雅的街區、友人的花園取景，也多次在唐夏丘二十一號的室內外拍照；若蘭收藏的畫作為她的作品增添意想不到的格調。這些照片做到了寫實與寫意之間的極佳折衷，但同時又是時尚產業的完美襯托，充滿了新潮流的振奮感。

在美國，大環境裡較不存在風格轉向的壓力，但康泰・納仕儘管畢生擁護工作室攝影，仍然認識到這股趨勢對產業頗有助益。他生命中寫的最後幾封信裡，有一封是給黎的，當時她寄了幾份的作品給他。信件的日期是一九四二年八月十七日，也就是他去世前一個月，他如此寫道：「這些照片比以往更加生動，背景更有趣，打光更動人也更真實。你主動採取戶外快照的策略，解決了工作室遭遇的棘手困境。」[29]

到了一九四四年，《時尚》雜誌採用的攝影作品大部分都由黎拍攝，每個月約有五到六篇專欄的照片出自她手。這些大多是精緻的時尚攝影和肖像，拍攝瑪歌・芳婷（Margot Fonteyn）[30]、綜藝劇場明星席德・菲爾德（Sid Field）、詹姆士・梅森（James Mason）、羅

29 請參考書末作者註5
30 英國芭蕾舞者（一九一九～一九九一）。

博・紐頓（Robert Newton）、鮑伯・霍普（Bob Hope）和阿道夫・孟朱（Adolphe Menjou）等人，還有女演員法蘭斯瓦・羅瑟（Françoise Rosay），或像亨弗瑞・詹寧斯（Humphrey Jennings）[31] 這樣的老友。照片裡，亨弗瑞正在倫敦碼頭拍攝電影《莉莉・馬琳》（*Lili Marlene*）。但黎還是很不滿足。黎感到心煩。為一本給上流菁英讀的雜誌拍些漂亮衣服的照片，感覺很虛偽。她懷疑她的巴黎朋友們每天都冒著生命危險支持地下抵抗運動；與之相比，時尚似乎根本微不足道。

敵軍的轟炸不再像雨點那樣橫掃英國。儘管很明顯歐洲的反攻即將發生，但沒人知道發生的確切時間或方式。閃電戰提供了腎上腺素和明確目標；相較之下，幾乎不存在任何關於反攻的準備工作。為了填補這種空洞，黎找到了另一項挑戰：為她的照片撰寫文字敘述。她的第一篇圖文報導的主題是老友艾德・莫羅。有天早上，黎到他家拜訪他，拍他在桌前辦公的模樣，還要求他確實打字，這樣才能拍出以真實動作為基礎的肖像照片。他在打字機上敲出以下這些：

　　這是黎・米勒……她正在拍照……雖然整件事其實都是假的，但我現在得裝作自己正在辦公，不能只是隨便虛晃兩下……但至少這讓我們在早上就能來一杯

31 英國紀錄片製作人（一九〇七～一九五〇）。

……真是很讚的南方習俗……也可能是愛爾蘭習俗啦……因為在愛爾蘭，人們早上都喝大半杯愛爾蘭威士忌來提神……珍妮特（Janet【莫羅】）可能在燙她的黑色洋裝……猜她會穿它吃午餐……但願今晚可以不用去看那場電影……黎有男朋友……他們一直開趴踢……黎說理論和實踐是兩回事……黎來拍照時還理順了電路線……該問她有沒有帶鉗子……現在黎和珍妮特在大聊八卦……她們很快就會聊到自己看誰最不順眼……黎不喜歡財大氣粗的土豪……她想要將他們都裹上麵粉……我還是看得到黎，但她看得到我嗎……噢喔……這些吟遊詩人在唱一首歌，是關於某位作古已久的英王的……桌上有高爾夫球……肚子裡都是威士忌，人生夫復何求……我不知道黎會下廚……

經過一番死纏爛打，奧黛麗‧威瑟斯終於願意把撰寫文字的工作交給黎，結果黎卻發現寫作遠比她以為的要痛苦孤獨許多。以下段落來自她的第二版草稿，裡面充滿了刪掉的起頭、岔題和無疾而終的鋪陳：

這裡很少人認識艾德‧莫羅。我們認識他──我們了解他，喜歡他，尊重他。

他是我們新聞界的明星。他的看法經常被引用，不論是被收音機前的聽眾引用——或者被本地媒體視作權威意見，遠從紐約引用外電消息——但他住在倫敦。

不知何故，他構思報導的方式似乎異於常人——這不是說他能得出特別驚天動地或特別溫馨的結論——而是他對事實的陳述並沒有私心，從來無意操弄觀者感受，因此總是能公正適切地切中主旨。

他似乎完全不擔心偏執或偏見——事實上他不喜歡考慮人的這一面。他不害怕發表舊聞，例如他會親自探訪空軍基地，然後用自己的話描述，即使他知道昨天有人已經做過一樣的事——因為他自己從未說過或做過這件事，僅憑這件事實，採訪就具有效力；而且因為他只報導他見過、理解、認識、經驗過的事物，用自己的語言說明，也不追求誇張華麗的辭藻，而是簡潔地解釋事件經過——採訪具有效力，因為除了他之外，沒人能做到。

他不提高聲調，不尖叫，也不加快語速——他沒有講故事的技巧，也沒有演員的語氣停頓和速度調節——他的手稿上沒有漸強、漸弱、慢板或撥奏標記。他發自內心寫下的一字一句，就是他的肺腑之言——並用誠實無欺的方式說出來，這

使他如此受你們所有人的喜愛。

他覺得這是種精巧的遊戲，就像是讀出偉大人物在字裡行間隱藏的寶物，將它破譯出來。例如，當他受命評論首相的演說時，這項任務就成了一場精巧的尋寶遊戲——不只是揀一個或幾個可當頭條新聞的詞組，而是精挑細選出既能乘載事件背景，又能傳達言外之意的那一個詞彙。還是他到底說了什麼鬼？諸如此類吧，我剛剛才編了尋寶遊戲這個說法——搞不好他覺得我胡說八道。

順道一提，我對廣播最懂的就是什麼時候該把它關掉，然後這棟該死的大樓鬧鬼，我每隔十分鐘就花五分鐘起身檢查到底是誰在我身後走來走去，真是氣死我——這輩子再也不做的事情再添一筆——絕不要待在這間辦公室裡寫東西。

莫羅的報導最令黎欽佩的那些特質，就是她為自己設定的目標，而她最後也達到了這些目標。最終稿是一篇詼諧精巧的七百五十字報導，原本異想天開的部分被砍掉，對事實的敏銳觀察則重新編排成流暢練達的段落，其間穿插著誠摯的友善對話帶來的親密感。從她隨稿件附上的信中可以看出，在嫻熟表現的背後，她的信心薄得像張紙。

親愛的奧黛麗，

這真是大錯特錯──畢竟我可是花了十五年左右的時間來學習拍照──你懂的，一張照片勝過千言萬語，結果我在這裡自毀前程，假裝自己是作家，而且我模仿的那些作家早就老掉牙了。

我不是因為發現寫作是種技藝而驚異難過──我早就知道寫作很難──而是因為我竟然天真愚蠢到接下這個任務，我明知自己會挫折得痛不欲生，卻還是魯莽到不自量力挑戰它，想辦法把各項事實和點子整理成篇，艾德‧莫羅奉送給我很好的素材，這方面我很幸運。

我會隨信附上我寫的內容，以及其他筆記。我把它們託付給你了──以作家而言堪稱失格的作品，去和其他人對某人做的訪談擺在一起……但恐怕現在沒人可以回頭去訪問艾德或珍妮特了……我已經搞砸我們手邊的所有資源。而且我也耗盡他倆樂意撥冗給我的時間和耐心……就算他們再顧及禮數，也擠不出更多受訪的意願了。

　　　　　　　　　　愛你的黎

在此同時，黎對科技的迷戀使她再度對彩色攝影感興趣。這件事的催化劑是俄羅斯色彩專家和物理學家普蘭斯柯伊（Planskoi），他在一九四三至四四年的冬天訪問倫敦，與黎結為好友。彩色反轉（colour reversal）的技術仍處早期階段，普蘭斯柯伊是該領域的領導者之一。因為在柯達擁有人脈，他可以取得幾近無限量的底片和化學藥劑，而黎也毫不客氣地利用這些資源來提升自己的技術，還順便掠奪他對彩色攝影的知識。

大多數的月份，雜誌都會刊登著名的全版彩色照片，而這成了黎的固定任務。一九四四年六月，雜誌封面採用了黎拍的彩色照片。模特的姿勢和打光都完全依循傳統，連一點古怪之處也沒有。當初那些充滿想像力的曲折跳躍給了《嚴酷的榮光》如此豐富的層次，如今都被彩色照片的格式規定給壓制。彷彿是為了彌補攝影上的表達障礙，她的作家之力已經蓄勢待發，準備就緒，隨時可以上路了。

第七章　自我之戰

1944-1945

諾曼第登陸[1]突然就發生了，而六週後的七月底，黎搭上一臺達科塔運輸機，前往位在諾曼第的美軍戰地醫院。這趟的任務是為在後送醫院工作的護士拍攝一組靜態圖像報導，她們負責照顧從前線送來的傷兵。五天後黎返回英國時，已經完成兩間野帳醫院和一間前線死傷急救站的報導。除了約三十五捲底片外，她還回傳一份將近一萬字的報導，這篇報導奠定了她未來一年半在《時尚》雜誌重點專題的主導地位。

我抓起一個裝滿閃光燈燈泡和底片的袋子，爬上一輛指揮車，他們會載我們再往前線方向深入十公里，抵達一間戰地醫院。戰地醫院是距離駁火區最近的擁有齊全配備的單位。身受重傷的士兵無法承受十公里的路程，撐不到後送醫院的話，就會被送來這裡。每一位傷患都是生死交關，救護車只要接到一、兩名傷兵就趕緊啟程，而不是集滿一車的傷患才送來。他們被從術前帳、X 光帳或實驗室轉送到手術臺上，上頭還掛著血漿瓶——像一艘靜默而幽暗的護航艦，上方漂浮著一只氣球。

在灰藍色的黃昏中，砲兵交火時的閃光像夏日的無聲閃電，而隆隆炮聲則帶來緊迫交加的伴奏。這裡的步調比後送醫院更緊湊——醫生和護士甚至更疲憊，心

1 諾曼第登陸發生於一九四四年六月六日，又稱 D-Day，是盟軍對德國占領下的法國進行的一場重大登陸作戰，目標是開闢西線戰場，反攻納粹德國。該作戰涉及數十萬士兵，以海、陸、空三軍聯合作戰方式展開，最終成功占領諾曼第，為盟軍在歐洲戰場取得了重大勝利。

知到了半夜血漿就會告罄……

這些傷兵並非「披著閃亮鎧甲的騎士」，而是渾身污穢不堪、容色萎靡挫折──而且一臉困惑。他們被從營部救護站送來，身上裹著簡便的戰地敷料、止血帶、血漬浸透的吊帶──有些人已經筋疲力竭、奄奄一息（圖版編號65）。

一位活脫像拉斐爾畫裡走出來的醫生轉向擔架上的傷患。他被擺在幾根翻倒的樹幹上。他的左手手臂向外伸，上面連接著血漿瓶──沾滿塵土的臉龐蒼白而扭曲──他的左手肘被整個刺穿了，當醫護人員幫他裝上吊帶時，他混濁的目光突然變得清晰，意識清醒起來，腿被包上夾板時痛到齜牙裂嘴。

《時尚》雜誌的編輯十分驚艷。他們在十一月號上全文刊載，以雙跨頁的形式刊登了十四章照片，當期還另外收錄四張黎的平民專題攝影，包含瑪歌·芳婷美麗的肖像照。黎貢獻的稿件讓英美兩地的《時尚》雜誌得以對戰事有所參與，同時驅散了雜誌員工的罪惡感和挫折感，因為他們覺得自己的工作似乎毫無意義。奧黛麗·威瑟斯形容這篇文章是「開戰以來令我最感到振奮的報導經驗。我們是全天下最不可能刊出此類報導的雜誌，在一片光滑發亮的時尚專題中，它顯得如此不協調。」

禁錮著黎天賦的束縛解開了，而她先前經歷過的一切，現在都水到渠成，指向共同的方向。先前不時發作的歇斯底里消失得無影無蹤，證明了那只是因為心靈無法獲得滿足。對典麗外貌的執著和對美饌瓊漿的脫俗品味也煙消雲散，現在她只穿皺巴巴的戰鬥服，對軍用口糧或更劣等的伙食甘之如飴。打牌、閒扯淡、拍照、玩字謎、寫信、遠遊、渴切迷戀刺激、對社交環境的高度適應力、鋼鐵的意志和奔騰的熱情──這些全部鎔鑄成巨大豐沛的創作成果。對黎來說，現在她心裡只在乎一件事：回到前線。

在與夏季假期人潮以及來自倫敦的難民潮奮戰一番後，黎搭上美國海軍坦克登陸艦第三七一號，夜航至法國。在經歷戰火蹂躪後，美軍民政團隊進駐聖馬洛，致力加速恢復當地民眾的日常生活；而她接受美軍公共關係處的派遣，到聖馬洛進行相關報導。船艦原訂從猶他海灘（Utah Beach）登陸，半途卻改至奧馬哈海灘（Omaha Beach）靠岸，結果在漲潮卸載時不幸擱淺。一位水手扛著黎涉水上岸，所有船員在岸上為她列隊歡呼。

搭便車前往鎮上後，她才發現聖馬洛仍處在熱戰中，與官方資訊完全相反。德軍指揮官馮‧奧拉克上校（Colonel von Aulock）堅信援軍即將到來，美軍將會節節敗退。他誓言與弟兄死守市政堡要塞（Fort de la Cité）；這座碉堡由巨岩深鑿而成，四周又有塞贊波爾（Cézembre）、大貝嶼（Grand Bey）、聖瑟凡（Saint Servan）等較小的堡壘環繞，對進攻

方——美軍第八十三師——而言，這必然是場浴血苦戰。黎很快明白自己是方圓數里內唯一的記者，現在獨享這場戰事。民政團體正為難民問題焦頭爛額，他們把宿舍一角借給黎存放攝影器材，而黎就從這個小小基地不斷出擊，進行採訪。有時她會放下相機，動手幫助那些洪水般湧進的傷患、驚恐的市民或被德軍釋放的俘虜。

在戰鬥中的某些關鍵時刻，黎爬上一個位於飯店蜜月套房內的瞭望哨。一篇給《時尚》雜誌的文章草稿裡，她記下一場空襲：

……電話那頭的男孩說，「他們聽見飛機來了」。我們等著，然後聽見飛機在空中轟鳴而過，就像我之前在英國類似情況裡聽過的那樣。這一次，他們把炸彈投到距離我六百公尺外的碉堡掩體裡。他們很準時——轟炸開始了——砲彈發出恐怖的破空咆嘯聲，拉直身軀，躍入碉堡——致命打擊——有一瞬間我還看得清楚情況——接著漫天煙塵吞噬了一切——向上直衝，有如巨大的蕈菇——高高聳立的黑煙劈開背後的層疊白雲。我們所處的房子陣陣顫慄，礫石碎片穿過窗戶飛進來——更多炸彈落地，震天價響，火光四射——濃煙滾滾。第三波攻勢！整座城鎮在爆破聲中搖搖欲墜——炸彈造成大量破壞——我們等著下一波攻擊。

這是新型祕密武器燒夷彈（napalm）[2] 被投入戰場的頭幾場戰役之一。黎的照片傳到《時尚》雜誌時，英方審查員把記錄著燒夷彈襲擊的檔案一把抓起，毀掉那些可能曝光軍情的相片。

環繞著碉堡的陡峭裸岩上發生了一場可怕卻徒勞的步兵突襲。

我們所處的建築物和周遭其他面向碉堡的房子現在都遭到射擊——砰砰作響——打在我們的窗戶上方——然後是隔壁——子彈在陽臺下方爆炸——詭異的啾啾聲——還沒聽到槍響就先感受到衝擊——掃射聲不斷響起——像是交火了幾百回——我們所在之處上演著槍林彈雨。

機關槍的火光從掩體末端噴射而出——士兵臥倒——跌跌撞撞地爬進彈藥爆炸後留下的坑洞裡尋求掩護——有些人匍匐前進，有些被掃射火力逼得躲到左側死角，有個人站上頂端。他是如此巨大。他堅毅的背影在掩體與碉堡之間的天空鑄出一抹黑。那是騎兵軍官在揮舞著軍刀，示意其他人前進。他的動作召來了死神，而他手抵著碉堡倒下。

2 又稱作凝固汽油彈，其成分大多為膠狀汽油。這種彈藥除會滲入人體皮膚造成嚴重燒傷外，還會快速大量消耗掉周遭氧氣。燒夷彈因在韓戰、越戰中被美軍大量使用而惡名昭彰。

自古以來，風景如畫的聖馬洛小鎮牢牢屹立在小巧的岬角上，如今已被碉堡砲火炸成石礫。

煙囪高聳，吐出濃濃黑煙，因它腳下的房舍殘瓦仍在燃燒。

憔悴的貓寂寥地悄聲穿過街頭。浮腫的馬匹無法掩護牠身後已死去的美國大兵——花瓶佇立在窗邊，但房間已失去四壁。蒼蠅和黃蜂在散發著死亡酸腐味的地下室逡巡穿梭。更多碎裂磚瓦隨著隆隆砲聲滾落街頭。我躲在德國佬[3]的防空洞裡，蹲在土牆下方尋求掩護。我不慎踩到一隻斷手，忍不住咒罵德國人。這個小鎮曾經如此美麗，他們卻用齷齪醜陋的行徑破壞它。我也好奇，我從前熟識的朋友都去哪兒了；他們之中，有多少人不得不墜落叛國——多少人被擊斃或挨餓或遭逢其他困厄。我撿起那隻斷手，把它狠狠拋到街上，然後沿著原路衝回去，在崎嶇鬆動的碎石堆上跌跤，腳踝扭傷，雙腿也被刮擦得一片血淋淋。老天，這真是糟透了。[4]

在一連串的突襲、砲擊和沒日沒夜的轟炸後，馮・奧拉克上校承受不住更多的燒夷彈，向

3 原文是 kraut dugout，意思是酸菜頭。

4 請參考書末作者註 1

美軍八十三師的斯皮迪少校（Major Speedie）投降。黎這時已是軍隊裡非正式的吉祥物，獲允近距離拍下馮・奧拉克不太體面的退場。她在報導的結尾寫道：

記者像禿鷹一樣一湧而上，甚至有人從黑恩（Rennes）遠道而來。法國百姓已經開始想辦法搬回自己的家了。我沒有走去碉堡附近看那個揚起手臂的男人——原本想去碉堡頂端看那些士兵曾經匍匐爬過的路徑，結果也延後了行程。我後來一直沒去。美國國旗已在碉堡上迎風飄揚，這樣就夠了。戰爭遺棄了聖馬洛——也遺棄了我。

投降過後不久，黎就被美軍公共關係處的一位官員給逮到了。她違反委任條約進入作戰區採訪，立刻被送到黑恩軟禁起來。這對黎來說是因禍得福。被拘留後，她先連續睡了幾乎二十四個小時。接著她奮發圖強，在打字機上敲敲打打了三天三夜。這篇超過萬字的報導刊登在《時尚》雜誌一九四四年十月號，搭配大量跨頁圖片。

此時她已經準備好動身了，記者的下一場競賽是報導巴黎解放。她趁公共關係處鬆懈時偷偷溜走。靠著搭便車和一路施展花言巧語，她在解放日當天趕抵巴黎。條條大道都擠滿了歡

呼的群眾，人們向每一輛車熱烈揮手，鼓譟著親吻每一個身穿軍服的人。坦克部隊和自由法

國（Free French）的步兵仍然在與誓死抵抗的德國士兵奮戰，但儘管偶爾爆發的駁火暫時沖

散了人群，卻沒有澆熄歡慶的氛圍。巴黎是世界時尚之都，黎的鏡頭自動從戰鬥轉到了連身

洋裝上。

街上到處是令人目眩神迷的女孩子，騎著自行車──或爬到坦克上──習慣

了英國的實用和樽節後，她們的身影對我來說既怪異又迷人──傾瀉而下的裙

擺──纖細的腰線……美利堅大兵們驚嘆不已──城市裡滿是翩翩飛舞的可人

兒──還以為巴黎野女人的傳聞成真了──他們最後才搞清楚，不管是好女人壞

女人──開放快活的或是保守拘謹的──天真無邪或是妖豔嫵媚的女人，她們全

都故意穿得燦爛奪目，營造出絢麗繽紛的生活風格，目的是嘲笑那些三日耳曼蠻族

的女人──她們笨拙嚴肅──穿著灰撲撲的制服（德軍裡的女性被叫做「灰老

鼠」）。如果德國人或法國維琪政府的人剪短髮──法國女人就留長髮──如果

每條裙子預計該用掉三公尺的布──她們就浪擲十五公尺給僅僅一條裙──減省

原料和勞力等同於支援德軍──她們的責任是揮霍，而不是節儉。

黎心上的頭號大事是拜訪故友，她第一站來到奧德翁廣場（Place de l'Odéon），找到了畫家克里斯蒂安・貝拉爾和芭蕾舞團經理伯利士・寇克諾（Boris Kochno）[5]。等他們擁抱夠了，黎就和寇克諾一道去畢卡索的工作室（圖版編號67）。他們將對方緊擁入懷。畢卡索宣稱：「我見到的第一位盟軍士兵——竟然就是妳！」他說她成為士兵後，已經變得和七年前在安提伯畫的那幅由粉紅色和黃色構成的肖像畫極其不同，他得再畫她一次。在附近的酒吧裡，黎把軍用口糧加進午餐裡，配著大量的葡萄酒和白蘭地吞下。畢卡索想要大聊特聊英國畫家和那些失聯人士的八卦。聽見若蘭・彭若斯參與製作迷彩服，他尤其樂不可支，說若蘭一定會做出「馬克思兄弟」（Marx Brothers）[6] 的那種戲服。還有更多的聚會等著黎⋯⋯

我找到保爾・艾呂雅——他在一家書店的儲藏室裡打電話——沒看清楚是誰走進了陰暗的小房間裡，揮揮手要我安靜。接著他看見我身上的制服，愣了一下。他已經很久沒和一位「士兵」自在地相處了。我靜靜站在那兒，看著他的手不斷發抖。自從一場氣胸手術後，他的手總是劇烈顫抖。我們之間幾乎無從說起——關於天氣一類的蠢寒暄——幸運的是，伯利士・寇克諾也和我一起來了，他幫助我們化解僵局。我們回到公雞皮毛的笨事，例如我是怎麼追蹤到他的——

5 俄國詩人、舞蹈家（一九〇四～一九九〇）。

6 「馬克思兄弟」是一群美國喜劇演員，彼此五人皆是親生兄弟，常在歌舞劇、舞臺劇、電視、電影中演出。

寓——先前門房曾矢口否認聽過艾呂雅或其他房客的名字——努詩也在那，削瘦蒼白卻咧嘴而笑的努詩，她仍帶有滑稽的亞爾薩斯口音，一頭濃密鬈髮和漂亮的側臉。她骨瘦如柴，身子單薄纖細，眉毛比手臂還寬，鬆垮的裙子被髖骨拱出兩座尖尖的山，襯衫掩不住疾病和生活困乏的事實。只有她的燦爛笑容和盈盈皓齒如舊。我們盡聊些不著邊際的胡話，一部分出於情緒激動，一部分因為生活的實情過於荒謬。

幾天後黎回到畢卡索的工作室，發現他正在沖澡。等待他的同時，黎看見窗臺上擺著一株番茄樹。這棵樹花葉茂盛，結出許多豐碩香甜的番茄，這些番茄成為環繞牆壁懸掛的十三幅畫作的主角。黎突然非常想吃新鮮水果，便伸手摘了一顆，送進嘴裡。她吃下一顆又一顆，直到樹上只剩最後一顆番茄。這顆番茄有些發霉，但黎還是咬了一口。當她舔著手指時，畢卡索出現了。他震驚得啞口無言。黎驚恐地看著他的臉色由白色迅速漲成深紅色。他緊握雙拳，憤怒不已，痛苦地轉過身去一會兒，才又回過來面對她。畢卡索的怒氣消退得一如它來時那樣快，接著他們熱烈擁吻和捏揉對方的臀部。

連年戰禍讓畢卡索、亞拉岡（Aragon）[7]、艾呂雅和考克多之間的宿怨消融殆盡；此時他

7 法國詩人、小說家、編輯（一八九七～一九八二）。

們攜手合作，由畢卡索為詩人的作品配上插畫。就在解放的幾週前，當數百名加入德國「反布爾什維克軍團」（anti-Bolshevik legion）的法國人上街遊行時，考克多因不願向法國國旗敬禮，被毆打至近乎失明。黎在羅沙家裡遇到他，不久後寫信給奧黛麗‧威瑟斯：

我們深深相擁——就算最近兩週掉了十公斤，我還是足夠強壯——可以把他從地上抬起來。他看起來好得不得了，而且外表年輕得超乎我想像——他不那麼神經兮兮，也不再悲觀消沉或滿腹牢騷了——五年前我離開巴黎時，他就是那副德性……他覺得在世道紛擾之中，自己只能寫寫劇本之類的——但最後他完成一首新的詩作《蕾歐娜》（Leone），大約六百節。

文士飯店（Hôtel Scribe）是盟軍媒體的大本營，黎立刻就在四一二號房安頓下來（圖版編號71）。房間的落地窗外是個小陽臺，剛好適合存放十幾桶汽油。身為記者，這些汽油對她而言至關重要。房間本身看起來就像個攻擊火力的補給室。各種規格的武器和裝備從衣櫥和抽屜傾瀉而出，一盒盒的軍用口糧疊在一盒盒的樂意干邑白蘭地（Rouyer's cognac）旁，上面覆滿閃光燈泡的大紙盒。房間角落裡危顫顫地擺著一組七拼八湊的燈光設備，看起來幾

乎破爛到不能再用了。到處都是成堆的戰利品，從蕾絲花邊到皮革、納粹徽章或印有德國軍徽

的浮誇銀器，應有盡有。物品本身實用與否毫不重要，因為必要時刻它就能用來換得其他物

品，或是當作送給客人的紀念品。

大部分時候黎都把浴室當作暗房實驗室，在那裡嘗試沖洗安斯可反轉片（Ansco reversal

film）。雖然彩色底片在當時已經十分普及，但在戰時卻不能使用，因為審查員不會准許攝

影師將底片送到商業暗房沖洗。安斯可底片附有套件組，使用者可自行沖印相片，但實際操

作起來曠日費時又容易失敗。

在這一片狼籍的正中央是一張小桌子，上面有臺破舊的攜帶式艾赫墨迷你打字機（Baby

Hermes），黎就用它寫作新聞稿。寫作從非易事。每回黎想開始寫作，都得先費盡洪荒之

力來集中思緒。她會先花好幾個小時進行她所謂的「廢物行程」，埋頭做遍各項無意義的瑣

事，就是不做眼前真正重要的事。截止的死限愈是靠近，那些無聊小事就顯得愈是要緊。

她會做愛、上酒吧喝個爛醉、找人吵架、睡覺、大聲咒罵、哭泣等，事實上她寧願做任

何事情，也不願好好幫文章起個頭。她花好幾個小時發明神話人物，用雙語雙關（bilingual

puns）8替它們取些爛名字。媽佛（Ma Foi）9和怕得垮（Pa Dequoi）10是一家之主。他們

的表親離奇電波（Nicky Tepa）11是電話接線生，女婿善仙脫線（Sammy Tegal）12是個大懶

8 牽涉到兩種語言的雙關語；在某一種語言的單詞或片語中，其發音很接近另一種語言中的另一組單詞或片語，由此構成笑點。在以下的雙語雙關翻譯中，為求閱讀通順，譯者並未完全照原文字面及雙關意義來翻譯，而是根據相關音義，另外發想出一些詞彙，以求拼出一篇在中文語境中勉強有意思的故事。

9 Ma Foi 在法語中是常見的感嘆詞，意近於「媽呀／我的老天」，但它字面意思是「我的信仰」。

10 Pa Dequoi 在法語的意思是「為何？」

11 法文雙關是 ne quitter pas，意思是「別掛斷（電話）」。

12 法文雙關是 ça m'est égal，意思是「隨便都好」、「我不在乎」。

13 法文雙關是 haricot vert，意思是「四季豆」。

蟲，而他倆和大粒蒼蠅頭（Harry Coverre）13 是知交——他是個主廚。媽佛和怕得垮養了三

隻貓，老大是普帝餓（Poussez Fort）14，牠大言不慚地統治著尻已讀（Cat Ildee）15 和愛唱

歌的希臘貓尻習奴（Cat Inapaxinou）16，但普帝餓從來沒有征服過家族狗王多烏貴（Dogui）

17。然後，俄國人當然也得出場。姐妹花布提也芭（Ilnya Pasdequoi）18 和瑟既絲空（Ilnya

Plusdetout）19 總是做著虛無的雙人表演，讓一廂情願的夫奇帕斯看我毋（Vouki Passez-

Samovar）20 沮喪不已。然後當然必須有個由知名記者組成的記者團，包括《太陽報》（The

Sun）的焦布朗（Brown）21、《泰晤士報》（The Times）的遲比翰（Behind）22、《標準晚報》

（The Evening Standard）的夏華尹（Lowering）23，以及《亞特蘭大憲法報》（The Atlanta

Constitution）的崔仁老（De Biliating）24。

種種拖延慣性如同自我笞打，用意是讓兵臨城下的死線壓力替補上她所缺乏的決心。接

著，在最後一刻，她會日夜通宵黏在打字機前，佐以大量的白蘭地助陣。隨之而來的文字流

暢愜意，掩蓋了寫作過程中的痛苦。最後的文章總是顯得詼諧又奇思連篇，充滿膽識和精闢

的觀點，令人難以相信這是如此自我折磨之下的產物。

這種磨難時常重演，而在過程中，戴維·雪曼始終堅定地支持著黎。她在聖馬洛降城時見

過他，接著開心地發現他也出現在文士飯店，而且搬進和她相連的房間裡。他們一起進行許

14 法語裡的意思是「用力推」，但也有「全力以赴」的意思。

15 法語雙關是 qu'a-t-il dit，意思是「他說什麼？」。

16 雙關是 Katina Paxinou（卡提娜·帕西努），她是希臘籍電影明星及舞臺劇演員，曾獲得奧斯卡獎。

17 開頭三字母「d o g」是狗的意思；它的法語雙關是d'orgueil，意思是「驕傲」。

18 il n'y a pas de quoi 在法語中的意思是「不客氣」、「不值一提」。

19 il y a plus de tout 在法語中的意思是「什麼都沒有了」。

20 這句雙語雙關用來自法語流行歌曲〈對我視而不見的你〉（Vous qui passez sans me voir）中的一段歌詞；另外，Samovar 一詞也指俄式茶炊具。

21 Brown 既是常見的姓氏，也有「烤焦、曬傷」的意思。

多報導；在黎最痛苦難耐的那些時刻，是戴維時而安慰、時而砥礪著她，讓她最終得以度過。除了愛以外，他們之間若沒有熱切的同袍情誼做基礎，戴維不可能撐過種種磨難。他曾形容，在黎的創作過程中身處現場，就像把自己的大腦緩慢地餵進絞肉機裡那樣。這著實是黎的特殊能力之一：在被她折磨得最慘的人身上激發出愛與奉獻之情。

文士飯店雖曾不幸被德國陸軍新聞團（German Army Press Corps）占領，但好處是他們留下了精良的通訊設備。數間房裡塞滿了最新式的電報和無線電機具，工程師不費吹灰之力就將線路從柏林改連到倫敦。雖然黎老是發電報要求奧黛麗‧威瑟斯幫她把多的軍服、鞋子、留在唐夏丘的旅遊指南或幾盒棉條寄來，她也立刻發現這種便利會侵犯她的獨立自主。《時尚》雜誌的編輯可以隔空指導她如何報導，其中有些要求令黎頗不開心。她短暫逃到羅亞爾河（Loire）畔的波芎西（Beaugency），報導兩萬名德軍向八十三師的夥伴們投降的事。她也搶先報導了在路易‧亞拉岡的公寓裡舉行的會議，莫里斯‧雪佛利耶（Maurice Chevalier）[25]在會議中洗清自己遭受的通敵指控。但她並沒有閃躲最重要的任務：幫助米樹‧德布諾夫重振法國版《時尚》雜誌（又稱作 Frogue），並報導大設計師們在解放後舉辦的頭幾場時裝秀（圖版編號68）。

巴黎占領期間，德布諾夫勉強倖免於難，但他的兒子在解放前夕遭納粹逮捕槍斃。黎在一

22 《泰晤士報》原文的字面意義是「時間」，behind 則有「遲到」的意思。

23 lowering 是「正在下降」的意思。

24 這個字的雙關字是 debilitating，意思是「使人變得衰弱」。

25 法國歌手、演員（一八八八～一九七二），曾獲得奧斯卡獎。

封給奧黛麗‧威瑟斯的信裡寫道：

在（一九四○年法德之間的）停戰協議之下，德布諾夫主動停刊，但他仍想辦法在不需經過敵方協助或准許的情況下出版了四期──在巴黎搜集材料，到郊區製版，把印刷版裝進手提箱裡帶到蒙地卡羅（Monte Carlo）──在非占領區印刷並派送，讓刊物漸漸滲透進入巴黎，把那些德國佬惹得大發雷霆。

黎很願意協助德布諾夫，但她痛恨以犧牲自己的工作為代價來幫忙蒐羅轉發別人的工作成果，尤其當她並不同意他們的偏見時。處理委任稿件、四處張羅藝術家負責插畫、把成果發回英格蘭等種種差事落到她頭上。她先前攢積的人脈在此時無比珍貴，而只要一有機會，她就委請貝恩納‧布洛薩奇（Bernard Blossac）26 和老友貝貝‧貝哈創作插畫。就在為這些事忙得焦頭爛額時，她突然發現塞西爾‧比頓已經抵達巴黎。他發現自己似乎錯失良機，於是爭取得了一份《時尚》雜誌的任務，到英國大使館裡工作，還像個大領主一樣在城裡四處閒晃。黎勃然大怒，特別是當他開始把她當辦公室小弟使喚。

報導時尚令人備感壓力。既然巴黎已脫離納粹壓迫，全世界都引頸期待巴黎人替時尚界帶

26 法國時尚插畫家（一九一七～二○○三）。

來的新風貌。有些時尚品牌的主理人正遭受致命的通敵指控；也有些人因擔心摯愛遭到報復而不願太過張揚，例如索蘭芝（Solange）[27]，她的丈夫仍受納粹監禁。

在一九四四年十月初的時尚沙龍後，黎在報導裡寫道：

時尚變得簡約了，是的，簡約，但並非簡化。巴黎仍然有點兒瘋，無可壓抑的旺盛情緒透過張揚的大紅用色，以及對尺寸過大的暖手筒等無用之物的渴望展現出來。為求明晰，在看過大部分的時裝系列後，《時尚》雜誌決定呈現更合身的時尚造型。外套和裙裝更加筆直。大衣的寬下擺與荷葉邊設計減少了。腰線仍然非常貼身，沿著身體曲線自然收腰。值得一提的是，在午後的大衣和洋裝上，幾位知名設計師皆選擇一種無腰帶、寬肩、強調女性身材的公主線剪裁與收緊的腰部。

一連數頁都是諸如此類的摘要，從方方面面談論各系列作品的特色，最後如此結論：

總結而言，巴黎這位令人傾心的「睡美人」過去四年雖陷入充滿夢魘的沉睡，

27 索蘭芝・達揚（Solange d'Ayen），法國記者與時尚編輯（一八九八～一九七六）。

但此時正緩慢而確實地甦醒。她的心中有歌，嘴角有著微笑，開始辛勤紡紗，為勤奮的軍人和職業婦女製作魔法斗蓬——這些人至少能擁有數小時的閒暇時分，暫時放下攻敵必克的重擔，假裝自己是柔媚又脆弱的女性。[28]

絕大多數時刻，黎都在十分困難的情況下拍攝時裝照，因此不難理解為何她對伊德娜·伍曼·翠絲的回饋感到如此震驚。奧黛麗·威瑟斯在電報中引用了愛德娜的意見：「愛德娜批評傳回時尚快照時裝模特尤其廉價促求更多攝影棚優雅照片和有教養女性和優秀插畫無法置信這是法國高級時裝照。」

黎回信給奧黛麗：

我覺得伊德娜非常不公平——這些快照是在最困難糟糕的情況下拍攝的——模特願意在午餐時段挪出二十分鐘已經是極限——她們絕大部分在拍攝時還沒完全定裝——或是下午五點後在停電的房間裡拍攝——就著面向庭院的窗戶透進來的薄弱日光——附近有暴民喧囂鬧事而少得可憐的光線遠在長廊的另一端。任何對於高雅仕女的要求期待都不切實際得可笑。誰來告訴伊德娜這裡還在打仗。

諸如此類不明究理的投訴加速磨耗巴黎的耐性，讓她更想追上八十三師的弟兄，回到真實世界。在她可以付諸行動之前，她先到布魯塞爾報導尚沙龍，接著回英國一趟，在唐夏丘和若蘭・彭若斯過了一個喧鬧歡騰的聖誕假期。回到巴黎後，第一項任務是拜訪一位被《時尚》雜誌形容為「法國在世最偉大的女作家」的人。

爬上全巴黎最黑暗的樓梯，摁一只斷電而沉默的門鈴——敲門敲到指關節都麻木後，食人魔柯蕾特（Colette）[29]的忠實奴隸波琳（Pauline），跌跌撞撞地穿過一條沒開燈的走廊，到門口向外一瞄，辨認來者，並且確認自己也同意對方來訪，因為若波琳不同意的話對方就別想再來了。

冰冷的光線穿過高高的窗戶照射下來，柯蕾特的一頭蓬鬆鬈髮宛如光暈。房裡十分燠熱，她床上披覆的金茶色毛皮閃耀奢華光芒，而她永遠在講電話（圖版編號70）。她摘下那副怪異的粗框眼鏡，甩開電話，拽著我的手讓我在床邊坐下，同時繼續溫柔地責備在隔壁房的女人，她微弱的聲音從房門流瀉進來。終於……她會把打字機還回來——還會申請去利摩日（Limoges）的交通事務，然後明天會來喝茶。明天見囉！

29西多妮・加布里葉・柯蕾特（Sidonie-Gabrielle Colette），法國作家、演員、記者（一八七三～一九五四），曾獲諾貝爾文學獎提名。

柯蕾特轉向我，說：「那麼，妳想做什麼呢？」她的聲音粗澀，手卻非常溫暖。她的眼睛閃著澄澈的靈光，和房裡散落的無數水晶球和玻璃飾品相互輝映。

奧黛麗‧威瑟斯一直敦促黎寫一篇關於「解放的紋樣」的報導，希望這樣能阻止黎總是下意識關注血腥暴力之事。黎的成果是一篇敏銳洞察的評論，搭配犀利的難民照片，刊載在一九四五年一月號的《時尚》雜誌。

解放後的紋樣不該只是無意義的裝飾花邊。這裡頭有對酒當歌的歡快波紋，有無拘無束的萬千色彩，但也有毀滅和破壞。有重重問題與錯誤，碎裂的心願和失守的諾言。有一廂情願和低落效率。「睡美人」悠悠轉醒後，有睡眼惺忪的呆滯。王子已經披荊斬棘，攻入蛛網密布的城堡，種下他的甦醒之吻。所有人都醒來，跳著小步舞曲，從此過著幸福快樂的生活。

故事在此打住，但並不該如此。是誰刷洗鏽得發綠的平底鍋？是誰換好井裡腐朽的鏈條？置物架上積滿灰塵嗎？櫥櫃乾淨嗎？是誰把床底下聚集的「灰塵小羊」給掃出來？甦醒後的世界必定一團混亂。因突如其來的睡眠而中斷的爭吵，

在醒來後有繼續嗎？他們有沒有繼續探聽鄰居之間的閒言閒語？送奶工有在窗臺上留下一排牛奶嗎？儲藏室裡有新鮮的萵苣和雞蛋嗎？王子可能也解決了上述問題，補齊了所有備品吧，還是他只要只要親一下就天下太平？……我在盧森堡（Luxembourg）見過解放後的艱辛。

黎繼續陳述某個國家因過於弱小而慘遭蹂躪。她提到納粹占領期間多如牛毛的愚蠢屈辱，像是不可說法語，若不慎用法語說出「日安」（bonjour）或「謝謝」（merci）會遭罰十馬克。法國姓氏需改成最接近的德國姓氏，咖啡館（cafés）被迫改用德文標示（Rathskeller）。知識分子、教師和律師被當作叛徒處決。任何藉口都可用來對平民百姓施行報復，而猶太人早就被抹煞殆盡。

戰時及解放後的種種困苦，黎都以明晰且飽含同情的筆調予以報導，但這仍非她最想寫的那種新聞。和剛經歷激烈軍事衝突的步兵相處時，她才最感到自在。

出發前，我對這座城市（盧森堡）一無所知，除了滂沱大雨外我什麼都看不見，直到一臺吉普車呼嘯而來。我認出車身上的數字。幾秒後，我已站在街上

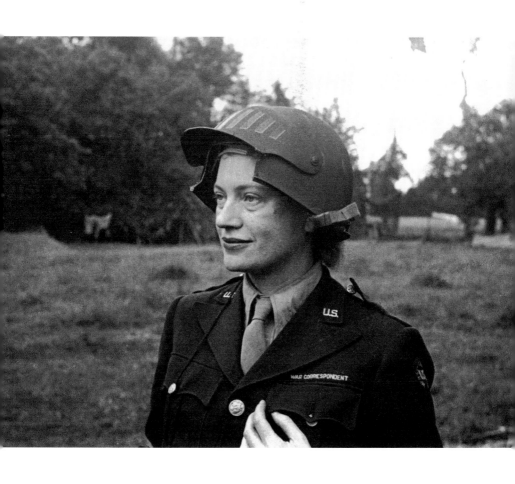

64. 黎戴著一頂特殊頭盔，那是向隸屬美軍的攝影師唐・賽克斯（Don Sykes，一位中士）借來的。法國諾曼第，一九四四年。（攝影者不詳）

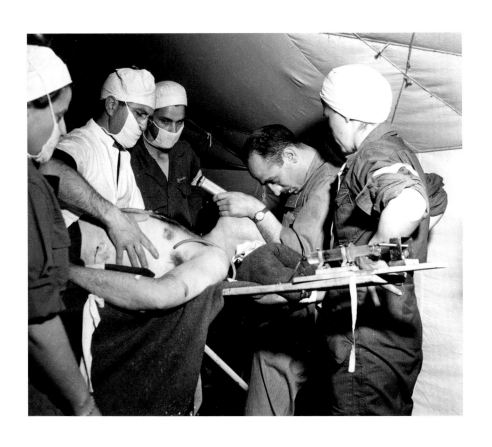

65. 垂死之人——但經過仔細救治後撿回一命。第四十四號後送醫院，
法國諾曼第布里克維爾（Bricqueville），一九四四年。（黎‧米勒）

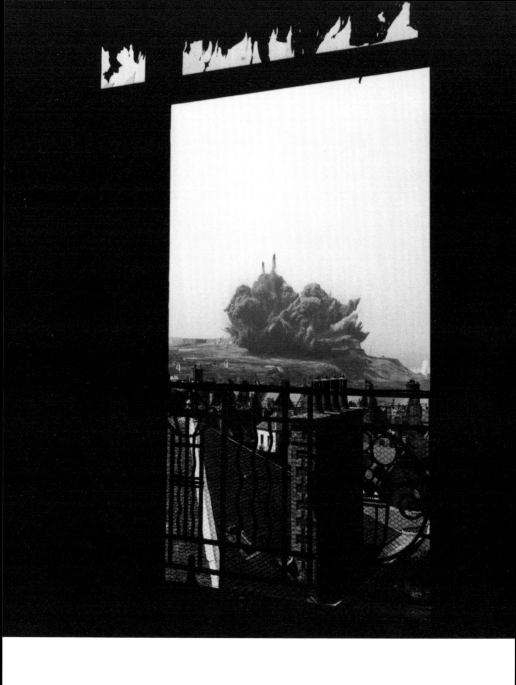

66. 碉堡陷落。高空轟炸，法國聖馬洛，一九四四年。（黎·米勒）

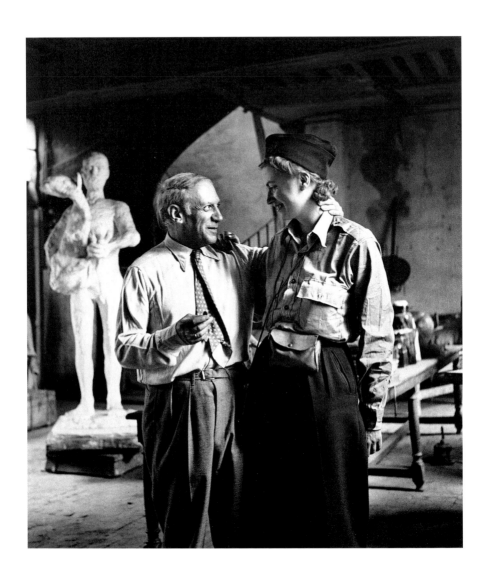

67. 巴黎解放期間，畢卡索與黎在畢卡索的工作室。一九四四年八月。（黎・米勒）

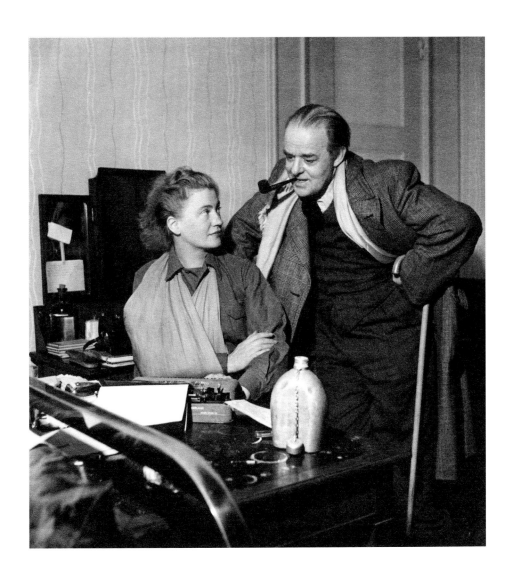

68. 黎和米榭・德布諾夫，法國版《時尚》雜誌的編輯。巴黎，一九四四年。（戴維・E・雪曼）

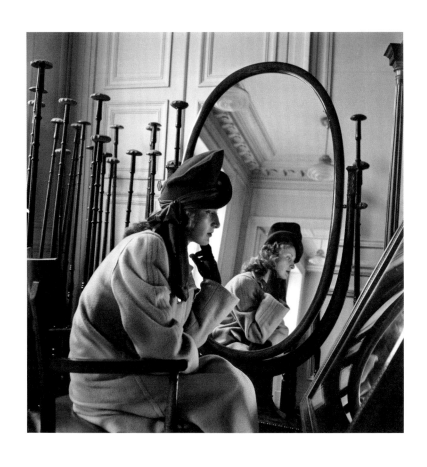

69.「羅斯・德斯卡（Rose Descat）設計的暗紅色呢帽高高地隆起，帽緣則緊密貼合—巴黎喜歡這種線條」。巴黎，一九四四年。（黎・米勒）

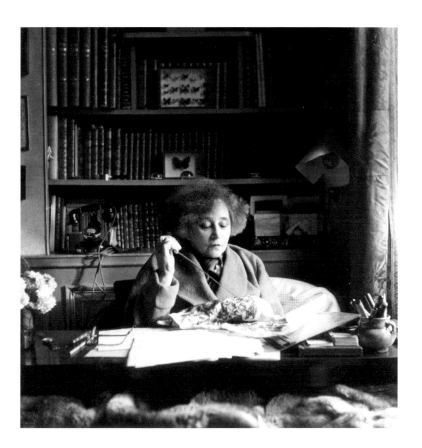

70. 柯蕾特，七十一歲，在她位於波酒來路（rue de Beaujolais）九號的公寓裡刺繡。巴黎，一九四四年。（黎・米勒）

71. 文士飯店。巴黎，一九四四年。（黎・米勒）

↑73.美國坦克兵和步兵在亞爾薩斯的農家院子裡紮
營。一九四五年。（黎‧米勒）

→72. 美國和摩洛哥的後備軍團抵達亞爾薩斯省的
科爾馬，準備加入戰鬥。一九四五年。（黎‧米勒）

74. 死去的士兵。黎寫道:「這是個好德國人——他死了。動脈
鉗掛在他破碎的手腕上。」德國科隆,一九四五年。(黎·米勒)

75. 副市長的女兒（蕾吉納‧里索 [Regina Lisso] ），市政廳，德國萊比錫（Leipzig）。盟軍攻下萊比錫時，她和雙親都自殺了。黎寫道：「……她有一副特別美麗的皓齒。」一九四五年。（黎‧米勒）

76. 宛如人間煉獄的集中營，不可遺忘，不可
原諒。德國布痕瓦爾德，一九四五年。

77. 彩虹連的美軍軍醫和一位死去的達豪囚犯，一九四五年四月三十日。一些士兵
無法相信苦難的嚴重程度，以爲集中營是己方捏造的可怕政治宣傳。

78. 希特勒的房子 [貝格霍夫] 遭到納粹親衛隊縱火。戴維‧雪曼當時和黎在一塊兒，他稱這為「第三帝國的火葬柴堆」。德國巴伐利亞（Bavaria）上薩爾茲堡（Obersalzberg），一九四五年。（黎‧米勒）

79. 黎在希特勒的浴缸裡。攝政王廣場二十七號，德國慕尼黑，一九四五年四月三十日。
（黎‧米勒與戴維‧E‧雪曼）

80. 黎。倫敦，一九四三年。（戴維・E・雪曼）

一一掃視開過眼前的各類車輛，辨認上頭的標誌。我看見一臺我認得的，然後像交通警察一樣伸手攔截。

那是第八十三師三三九團的軍醫伯格（Berger）和隨軍牧師。我又找到了歸屬。克拉比爾上校（Colonel Crabill）說：「我們以為你自從波芎西之後就缺席了。」中士們則說：「女士，每次您出現，就會有事情發生。」

上將問我找到了什麼比和他們在一起更好的差事。我跟他說巴黎時裝——瘋狂的開幕式——華麗鋪張的次級品。他對著我沾滿泥濘的靴子和濕透的連帽外套上下打量，然後說，「說不準那樣比較好或比較差，但一定非常不一樣。你最好待在我們身邊。」

憲兵們說：「拿掉妳的紅領巾，把鋼盔戴好。不然上將要唸妳了！」[30]

從此之後，巴黎對她而言實在太過乖順。不論她多麼熱愛時尚，無止盡追逐時裝沙龍的未來令人望而生畏。她說服奧黛麗・威瑟斯讓她再度隨軍採訪。有些諷刺的是，戴維・雪曼先前一直在佩斯特（Brest）報導血腥衝突，此時卻被《生活》雜誌派去採訪春季新裝。黎動身前往的是下著漫天大雪、深陷泥淖與困惑的亞爾薩斯省（Alsace），那是戰爭中領土爭奪得

最激烈的地區。隨著美軍奮力挺過萊茵河（the Rhine），科爾馬（Colmar）沖積平原上整潔繁榮的中世紀小農場和村莊正在被撕裂。路上擠滿了超載的農用馬車，成千上萬的難民——老弱婦孺——跌跌撞撞地前行，尋找任何可能的食物和安全避難所。

就如同其他戰役，這場戰爭裡的一般記者沒有義務像他們的攝影師同事一樣甘冒風險。他們可以安全地待在戰區數公里外的媒體營區裡，透過新聞發布會議或支援團體搜集素材。攝影師獲取照片的唯一途徑是涉入戰場。值得留意的是，黎的祿萊福萊相機不配備任何長焦鏡頭、自動捲片裝置或內建式測光計。在壓力下，每一次操作曝光都是出於直覺。為彌補每卷底片只能拍十二張照片，以及為避免故障風險，黎用兩臺相機交替著拍。這讓撰寫底片標題成了一場惡夢，但也多次拯救她免於失敗。

衝突有大有小，從巡邏隊之間的激烈交鋒，到坦克與大砲的大規模集結攻勢都一應俱全。兩項普遍存在的因素使情況更加惡劣：刺入骨髓的凍寒，以及德軍的後方就是萊茵河，退無可退的他們只能背水一戰。美軍和自由法國並肩作戰，其中不少特遣部隊成員來自摩洛哥、法國外籍兵團（French Foreign Legion）、阿根廷、俄國、匈牙利或西班牙。黎有自己的吉普車，能在不同部隊間自由移動，從斯特拉斯堡（Strasbourg）一路向南邊的科爾馬推進。村莊不斷收復、又被敵軍攻下，又再度收復，這些戰役裡不存在暖陽般的解放狂喜，只有無止

境的奔勞拉鋸和人命傷亡，讓一切都苦澀難嚥。黎訪遍了每一處戰壕。先前的經驗讓她非常理解這些堅苦卓絕的大兵，也因此獲得他們的認可。她為《時尚》雜誌一九四五年四月號撰寫並拍攝了〈穿越亞爾薩斯戰役〉（Through the Alsace Campaign）一文（圖版編號72、73）。

我永遠不會再那樣感知黃與灰了——目睹砲彈在雪地周遭爆炸的同時，也看見替補士兵毫無血色的臉龐顫抖不已，他們容色蠟黃，因巨大的恐懼而形如槁木死灰。他們偷偷摸摸行動，手指笨拙如木，直瞪著前方不得不穿越的野地。大雪覆蓋著地上的無辜隆起物，令野蠻的彈坑顯得柔軟；大雪也將敵軍和前一批試圖穿越野地的士兵裹了起來。新的爆炸坑噴濺出一圈黑色的土塊，氣味嗆人。壕溝裡面色如蠟的德軍屍體凍結成英雄的姿勢，而新來的男孩像其他人一樣踩著腳。他們已麻木得感覺不到寒冷。大部分的人都把一隻腳繞在另隻腳上，彷彿很害羞……一個中尉倚靠著樹，搗著他被割傷的臉，在樹幹上留下血淋淋的手印，又繼續往前走。他爬下壕溝，倚著邊坡坐下，手掩著肚子，就這麼坐了一會兒。經過他身邊的士兵和他說話。他要他們繼續前進。有個士兵停了下來，接著返回磨坊。守衛帶著兩個德國俘虜抬來擔架，但他已經斷氣了。他們把他放在路邊，用

些東西蓋住他。守衛和俘虜向他致敬，便回到磨坊……我們究竟為人群和孩童們創造出如何的返祖現象（atavism）[31]？他們清晨時從地窖探出頭來，看見陌生人坐在穀倉的院子裡吃粥；「噪音」之後，陌生人就血流殆盡死在雪地裡。

回到文士飯店的基地後，黎交了稿，又重新評估現況。現在歐洲遍地是記者，競爭激烈，而軍方提供的物資和設備原本就已吃緊。黎轉職到美國空軍轄下，因為現在美國空軍在歐洲的角色已較不吃重，所以願意提供更好的福利給記者，以換取媒體關注。黎現在擁有空運底片和快件的優先權，而且能全權決定自己想去哪兒。但她完全沒有把日常採訪的精力轉到空軍活動上，而是持續關注陸軍，因為陸軍苦幹實幹的精神才是她最欣賞的。

戴維‧雪曼剛用十二萬法郎買了一輛一九三七年的大雪佛蘭，車身噴上規定的橄欖綠色，引擎蓋上印著巨大的白色美國星星，擋泥板上則有《生活》雜誌字樣。他們啟程前往托爾高（Torgau）報導美軍與俄軍在易北河（the Elbe）畔的會師。根據史達林（Stalin）[32]、邱吉爾（Churchill）[33]和羅斯福（Roosevelt）[34]在雅爾達（Yalta）取得的共識，俄軍將不得進一步深入歐洲，因此兩軍在此正式會師。

托爾高因此成為眾家媒體記者的車隊爭相前往之地。黎跳上一輛重型武裝吉普車，和來自

[31] 指後代身上出現祖先遺傳特徵的現象。這可能是因為祖先的基因仍然存在於後代的染色體中，但在中間世代被抑制了。「返祖現象」也可用來描述人類社會中某些行為、觀念或文化現象的捲土重來，這些現象在過去可能已被視為過時，但在現代又再次出現和流行。

[32] 約瑟夫‧史達林（Joseph Stalin），政治家、軍事家（一八七八～一九五三），曾任蘇聯最高領導人。

[33] 溫斯頓‧邱吉爾（Winston Churchill），英國政治家、外交家、作家（一八七四～一九六五），曾任英國首相。

[34] 富蘭克林‧德拉諾‧羅斯福（Franklin Delano Roosevelt），美國政治家（一八八二～一九四五），曾任美國總統。

第六十九師二七三步兵團H連的四名大兵一起走了另一條路。吉普車呼嘯著行經小鎮，居民誤以為是恐怖的俄軍來襲，紛紛倉皇作鳥獸散。流離失所的人們高聲歡呼，全副武裝的德國士兵悄悄躲了起來。托爾高的荒蕪街道殘破不堪，此時卻被兩列朝相反方向前進的難民給擠得水泄不通。波蘭人和俄羅斯人試著向東邊的家園邁進，其他人則搶在紅軍到來之前逃往西邊。俄軍指揮站裡有官方的揮旗和握手儀式，不過黎很幸運，搶在其他記者之前拍到照片。不久後，伏特加開始從瓶口流瀉而出，每個人都喝得酩酊大醉，在激烈的擁抱、歡呼、大吼大叫中對著空氣開槍。

俄國女兵的身材曲線特別凹凸有致，讓美國大兵看得目不轉睛。她們不願向大兵透露自己的祕密，卻立刻對黎敞開心房，因為她們也對黎的身材感到好奇。在黎受邀到她們的宿舍後，她們紛紛寬衣解帶，露出驚人的厚重胸罩和粗壯肩帶。黎也脫下自己的制服作為回報，她們驚奇地發現她竟然不穿內衣，還對黎的胸前不具「天賦」深表同情。在伏特加早已席捲全場後，媒體團仍然一波波湧進托爾高。黎和戴維知道自己已經拍到最好的照片了，正準備離開，此時《紐約先驅論壇報》（New York Herald Tribune）的瑪格麗特・希金斯（Marguerite Higgins）[35] 才剛抵達。她向戴維抱怨：「為什麼每次採訪我才剛到，你和黎・米勒就已經要走了？」

35 美國戰地記者（一九二〇～一九六六），曾獲普立茲獎。

往南行的路上，戴維和黎遇到一群美國大兵，他們正在洗劫一座葡萄酒倉庫。黎和戴維只想要喝甜的，所以揀了蘇玳貴腐甜酒（Sauternes）和幾支利口酒。黎也「解放」了幾箱覆盆莓啤酒；為了節省車內空間，她把啤酒裝在先前用來儲水的軍用汽油桶裡。整趟行動中她都把汽油桶藏在車裡——因為汽油比黃金還珍貴，大家並不意外她如此嚴密護衛汽油桶。讓人驚訝的是，她不時津津有味地把汽油桶捧起來痛飲一番。隨著桶內覆盆莓啤酒的水平逐漸下降，她把手邊有的酒通通拿來灌滿汽油桶，直到桶裡的味道變得令人不敢領教，但酒精濃度顯然超群絕倫。[36]

紐倫堡已被帕頓將軍（General Patton）的軍隊拿下，他還宣稱「收復慕尼黑就像去撒泡尿一樣簡單」。黎和戴維緊跟著帕頓將軍的腳步來到第六軍團的媒體營地。前《生活》雜誌記者迪克‧波拉（Dick Pollard）是公關人員，他幫黎和戴維將底片以最速件寄回英國。他也告訴他們，第四十五師的彩虹連當晚就要去解放達豪（Dachau）集中營。

彩虹連和瞭望塔上的納粹親衛隊短暫駁火後，拿下了集中營。隔天一大早，黎和戴維是第一批進入集中營的人。有些三承受不住眼前景象的同袍立刻陷入歇斯底里和瘋狂嘔吐的脆弱狀態。黎先前的經驗讓她對戰爭中極度恐怖的事物具有一定程度的情感防衛，而她的主要反應是拒絕相信眼前景象。起初她陷入麻木和沉默，完全無法接受屠殺的規模是如此巨大，殺戮

又是如此恣意妄為。這種情緒反應也出現在目睹布痕瓦爾德（Buchenwald）集中營的某些大兵身上。他們對慘絕人寰的政治與種族罪行毫無心理準備，一開始還以為集中營只是同盟國捏造出來的荒謬政治宣傳（圖版編號76、77）。有些在駁火中倖存的親衛隊守衛被囚犯親手分屍。有些納粹守衛換上囚服假冒成囚犯，但都立刻被揪了出來，因為他們健康的外觀會出賣自己。僥倖被憲兵逮起來的那些守衛通常會在牢裡痛哭流涕，卑躬屈膝地請求憐憫。他們大多是受傷或殘廢之人，因而獲得軟禁的優待。

氣味——噩夢般可怖的黏滯腐臭氣息——是當初參與解放行動的人心中最揮之不去的記憶。他們說，那惡臭幾乎是有形的，讓人覺得自己的餘生都不可能擺脫那種味道。他們也回憶起堆疊如山的屍體（圖版編號76）。那堆是男人，這堆是女人小孩。大規模處決和大規模飢餓的證據無所遁形，因為火葬場的燃料在五天前就用完了。營區空曠處絕大部分都覆滿屍體和垂死之人，他們毫無遮蔽地倒臥在屎溺和嘔吐物中。從霍亂到斑疹傷寒，各種想像得到的疾病四處橫行，年齡和性別都不是使人免於暴行的庇護，而只是對

一條分岔鐵路的終點通向集中營，囚犯在嚴格執行的單程旅行中抵達這裡。有些列車的車廂數量過多，分岔鐵道停不下，車廂因而留在集中營外面。那些死於最後一趟行軍之旅的對這些嚴重營養不良的身體造成致命威脅。

人，他們的屍體就堆在鐵道旁，但鎮上居民聲稱自己對集中營的用途絲毫不知情。

黎的怒火促使她不斷按下快門。「我懇求妳相信這是真的」，她在給奧黛麗‧威瑟斯的電報裡這麼寫著，希望能讓世界正視這項暴行。她在囚犯之間穿梭移動，引來囚犯深深著迷。她故意穿著寬大的軍服來讓自己的性別不顯眼，但唇膏和幾縷迷途的金髮總是洩了她的底。

他們驚奇又崇拜地盯著她。想起自己口袋裡還有幾條巧克力軍糧，她十分不智地把軍糧掏出來分享。戴維把她從隨之而來的混亂之中拖了出來，之後他們就形影不離地一起行動。在某間小屋裡，他們想拍一張空的床鋪，但每張床都已塞滿了重病的人。那些可靠的囚犯搜遍整個小屋，找出一個剛剛斷氣的人。他們把屍體拖出去，以便將簡陋的床板露出來。囚犯們低著頭虔誠禱告了一會兒，接著邀請戴維和黎進來拍照。

美軍指揮官立刻對達豪的情況作出反應。一輛輛卡車被派往慕尼黑，接著各類民生衣物和寢具很快就被運送進集中營裡。所有可用的醫療設備和民用醫療病床都被徵用，但食物卻是另一回事。許多囚犯的胃已經嚴重萎縮，只能吃下幾口稀粥；任何更營養的東西都會引發嚴重嘔吐，甚至致死。

那天晚上在慕尼黑，黎和戴維設法進入了第四十五師指揮站的一間軍方宿舍，它就位在攝政王廣場（Prinzregentenplatz）二十七號。從外觀看來，這棟街角老房子裡頂多住著商人或

退休牧師之類的人士，實在不像是可能發生重大獨家新聞的地方。延續著外觀上的普通，房內的傢俱和裝潢也十分邋遢，顯示屋主應該只是家無恆產、坐領乾薪的人。只有銀器上的納粹卍字標記和希特勒名字的縮寫花紋洩露了祕密：這是希特勒的巢穴。這間庸俗的房間就是第三帝國首領的住處，曾舉行過與張伯倫、佛朗哥（Franco）[37]、墨索里尼、戈培爾（Goebbels）[38]、戈林（Goering）、拉瓦爾（Laval）[39]及其他重要人士的會議。

與希特勒房間相連的幕僚房裡架設著精密的電話交換機，而且線路還連接良好，於是黎與戴維找來一位說德語的美軍官員格雷斯中校（Lieutenant Colonel Grace），請他撥打電話給城裡仍屬德軍占領區域的接線員。他要求與貝希特斯加登（Berchtesgaden）占領區連線，期待從首領那裡得到隻字片語。電話響起，線路的另一頭有個聲音接起話筒。接著，顯然因為他們答不出正確的通關密語，電話立刻被掛掉，線路也被切斷了。

黎迫不及待地跳進那只具大的浴缸，她已經好幾週沒有好好洗個澡了。戴維替她拍了張照，照片裡她沾滿泥濘的軍靴就擺在腳踏墊上（圖版編號79）。後來他們拍了張惡搞照片：美國大兵斜臥在希特勒的床上，邊讀《我的奮鬥》（Mein Kampf）邊講野戰電話。這張照片獲得滿版刊登在《生活》雜誌上，成為戴維職業生涯的高峰之一。黎拿走親筆簽名版的《我的奮鬥》、寫給溫特女士（Frau Winter）——希特勒的清潔婦——的感謝信以及各種小東西

37 法蘭西斯科．佛朗哥（Francisco Franco），西班牙政治家、軍事家、法西斯主義者（一八九二～一九七五），曾任西巴牙最高領導人。

38 約瑟夫．戈培爾（Joseph Goebbels），德國政治家（一八九七～一九四五），曾任第三帝國總理。

39 皮耶．拉瓦爾（Pierre Laval），法國政治家（一八八三～一九四五），曾任法國總理。

作為紀念品，包括一張希特勒的照片；她要求指揮站的每個人都在上面簽名。

瓦瑟堡大街十二號（Wasserburgerstrasse 12）位在三個街區外，是希特勒情婦愛娃・布勞恩（Eva Braun）的獨棟灰泥別墅。裡頭的小房間都布置得一絲不苟，不帶任何個人風格，彷彿所有物品都是從同一間百貨商店買來的。只有浴室顯露出屋主的個性：櫃上擺滿了藥品──黎說是「慮病症患者的病房」。她如此寫道：「我在她床上打了個盹。在一對魂歸西天的男女的床上睡一會兒，真是既舒服又有點可怕。如果他們已死的消息是真的，我會很高興。」[40]

第六軍團媒體營的迪克・波拉建議黎和戴維儘速前往薩爾茲堡（Salzburg），因為由「鋼鐵麥克」奧丹尼爾（'Iron Mike' O'Daniel）率領的陸軍第三師第十五團正準備攻下希特勒的阿爾卑斯山要塞。它位在貝希特斯加登，人們說它堅不可摧。他們得開一整天的崎嶇山路，半途中雪佛蘭一度滑出路面，必須用軍用推土機拖回。過了一會兒，他們遇見一群美軍大兵，正在射擊一輛一九三九年賓士（Mercedes）敞篷車的車窗。戴維說服他們停下來；作為交換，黎願意和他們合照，以便刊登在他們家鄉的報紙上。根據車內手套箱裡的文件，這輛車屬於一位叫做富德樂（Futterer）的匈牙利籍空軍軍官。戴維認為這臺車不再具有官方用途，便「解放」了它，將它取名為羅德米拉（Ludmilla）。羅德米拉陪伴戴維很多年，最後

在紐約的汽車零件分解廠裡壽終正寢。

面對美軍第三師，堅不可摧的要塞不堪一擊。短暫交火後，納粹親衛軍團放火燒了希特勒的小屋「鷹巢」（Eagle's Nest），接著遁入周遭森林（圖版編號78）。戴維和黎抵達現場時，夜幕正緩緩降臨，熊熊火舌從「千年帝國」的火葬柴堆上噴竄而出。他們爬上建築物後方的山，為彼此用手電筒探路。到處都是美軍大兵。「你那邊下面有幾個人？」來自山腰的聲音吼道。「四個在趁火打劫，一個在開槍，長官。」回答的聲音幾乎淹沒在磚石倒塌的轟鳴聲和大火的劈啪爆裂聲裡。隔天大家才發現房屋及地下掩體的大部分區域都毫髮無傷，但這批搶匪立刻對此著手進行處理，東西很快就被洗劫一空。最先消失的物品是希特勒收藏的大批葡萄酒、香檳和威士忌，儘管希特勒聲稱自己是厭惡酒精與菸草的健康狂熱者。在山脈內部，數公里的隧道將生活區域和圖書館、電影院、廚房和餐廳等區域相連，其中還包含一間儲藏室，存放自歐洲各地搜刮而來的珍寶。黎和戴維拍好照片，接著便挑選起紀念品。戴維拿了德文版的莎士比亞（Shakespeare）全集，書頁上蓋著希特勒的藏書章；黎取走一件華麗的巨大銀托盤，上頭有著希特勒名字縮寫花紋和納粹符號。這件銀器後來變成黎倫敦家裡的飲料托盤。

媒體總部設立在附近城鎮羅森海姆（Rosenheim）的學校校舍裡。就在黎和戴維忙著整理

底片和撰寫報導時，一位士兵走進來說道：「我想你們可能會想知道，德國剛剛投降了——歐洲的戰爭結束了！」黎抬起頭看了他一眼，手邊打字機的噠噠聲響幾乎未停。「謝啦。」她說。接著她的手指停了下來。「該死！」她大叫。「我文章的第一段被毀了！」

第八章　歧路打滑：奧地利

1945

對黎和她的記者同事而言，停戰以後的那段時間是極為難受的反高潮。先前激勵著他們勇往直前的張力憑空消失了。黎驅車穿越德國前往丹麥報導丹麥時尚和社交圈，「被困在憎恨和厭惡的牢籠裡」。她在工作之餘拍攝的照片都非常優美：寧靜的大地，農田，哥本哈根趣沃利樂園（Tivoli Gardens）裡愉快嬉戲的人潮與熱鬧的市集。彷彿在刻意尋找視覺上的解毒劑，以緩解先前的巨大恐怖。黎的寫作更真實地揭露了心靈狀態：她交上長達八千多字的三份草稿，而奧黛麗·威瑟斯不得不對之進行大幅刪修，上下文才能連貫。

在倫敦，《時尚》雜誌熱烈歡迎黎的回歸。他們為她舉辦午餐宴會，總經理哈利·約紹發表致詞，熱情地讚揚她的工作成果和勇氣：「除了她，誰能將畢卡索與美國大兵寫得一樣出色？誰能長驅直入聖馬洛的垂死，又見證時尚沙龍的新生？還有誰能前一週報導齊格菲防線（Siegfried line），下一週便報導最新的臀部剪裁曲線（hipline）？」他繼續向奧黛麗·威瑟斯、她的助手格蕾絲·揚（Grace Young）、藝術部門和工作室致敬，但他忍不住暗示是《時尚》雜誌主動派黎去拍下戰爭景況──這不是真的。

黎和若蘭的關係因黎經歷眾多變化而緊繃。他們仍相愛，但黎的劇烈情緒起伏遠超過兩人的理解。這根源於基本原則的衝突：他想要剪斷她的羽翼，把她留在家裡，但她不肯。她會說「我不是灰姑娘，我不可能把腳硬塞進玻璃鞋裡」，把若蘭的自由主義理念拉扯到極限，

要求他理解那些連她自己都無法理解的動機。衝突與張力逐漸高升，到了八月底終於爆發。

在一場尖刻激烈的大吵後，黎摔門離去。

回到巴黎，她被一場極其嚴厲的精神自我傷害給擊潰，積累已久的疲勞更加劇了情況。好長一段時間裡，她都重度依賴苯甲胺 （benzedrine）[1] 來提振精神。每天早上，藥物和濃咖啡發揮效用後，她的身體便進入崩潰邊緣。夜裡，若沒有大量酒精或安眠藥來鎮壓感官，她就會神經緊繃得無法入眠。在有些早晨裡，那隻邪惡、黑暗、長著翅膀的惡龍緩慢地拍著翅膀迴旋在她的腦海裡，她無從抵抗，只能一整天躺在床上哭泣。

幸好戴維一直在身邊——他充滿耐心，願意理解她；然而，雖然他天性幽默，卻也受類似的問題困擾。多虧了戴維的幽默感，黎才沒有把自己的腦漿給轟出來。他能夠把身邊所有事物都變得好笑，而且還拉著黎參與笑點，逼她也自我嘲笑一番。漸漸地，惡龍被趕回巢穴，進入淺淺的休眠。儘管困難重重，她仍重新取回一些平衡。這封信想必寫於她心靈較平靜的時刻：

親愛的若蘭：

我沒有忘記你。每晚我能抽出時間、有興致寫信給你時，我總想，明天我就會

知道最終的答案，或明天我就從低潮中爬起，或從浮躁裡降落，或什麼的——然後我就可以寫更前後連貫的信給你，其中包含某些決定——我到底是要留在這，或是筋疲力竭地回家。那個想像的時刻從未來臨。這麼多年來，你早已熟悉。我的文字要不是不是腹瀉就是便秘。

當侵略發生時——決定所造成的影響本身就是極大的釋放——我所有的精力和先前的想法都宣洩而出；我把工作做得又好又穩定，而且但願是既誠實又能服眾的。現在我飽受某種失語之苦——從前當我必須勇敢起來時（就像你知道我在閃電戰時是多麼懦弱），我做得到而且的確做了。現在這是個嶄新而幻滅的世界。

一個和平但充滿著無恥騙子、毫無正義和榮耀的世界——沒有人會為這樣的世界而奮鬥。

聖誕節期間，有天早上我因為達蘭海軍上將（Admiral Darlan）被暗殺的消息而驚醒。你記不記得，我的病突然就好了？有人帶來一副棺材，然後我開始大笑？從那時開始一切都沒事了，因為我知道我們根本不是在為任何人想要的任何結果而努力，而且那根本不重要，因為我們就只是一直在撐著而已。接著我看到那些傢伙，灰的、血紅的、焦黑的。男孩們因氣憤而蒼白或因疲憊而發青或有時

因為恐懼而顫抖，我覺得遺憾至極，因為戰爭根本毫無意義——我非常憤怒。

一如我正在努力對抗的，有非常非常多人受到「和平」的驚嚇而痛苦不堪——這甚至不包括那些從軍隊歸來的男孩，他們發現自己對有如慈母般的軍隊深深依賴不可自拔——心靈成長過旺，無法適應妻子或社會，開始酗酒或厭世。這是因為當今四處噴濺的齷齪爛泥令人不耐——對比軍中同袍相對乾淨且真正高尚，或是滾滾紅塵裡的平凡小人物，做著卑微的爛工作因為他們認為這能幫助打勝仗——他們買著債券，這樣他們聲名狼籍的政府在付完戰爭貸款後還能繼續運作下去——許多家庭仍然連口糧都不夠吃；他們的窘迫讓那些油光滿面胃口大開的貪婪混帳的咖啡裡可以擠上更多鮮奶油。歷史上從來沒出現過比他們更混亂、更墮落、更偷拐搶騙樣樣來的人。

我的房間和關係都糟得無可救藥，我無力收拾，但它們一直籠罩著我，令我沮喪。保爾沒有接電話，畢卡索也沒有，朵拉也沒接——整個城鎮都停止運作，商店關門，不只八月，連整個二戰對日戰爭勝利紀念日 (V.J. Days) 和聖母升天節 (Assumption days) 什麼的都是。我明天早上，星期六清晨，要去奧地利旅行，百無聊賴，生無可戀。戴維在等著我一起出發，因為他知道他若不動身的話，我

會永遠陷在這裡。

愛你的黎

惡龍取得勝利，因為黎在接下來七個月裡沒有寄出這封信或任何隻字片語給若蘭——這份沉默險些毀了他對她的愛。黎對他的忽視，源自於此時她只視他為茫茫情海裡的過客之一。她無疑非常喜歡他，但對於兩人的未來，她沒有做出承諾。黎試著讓戴維和她一起加入某個在美國的攝影計畫團隊；這也證實了她對若蘭的態度。戴維認為這會破壞她和若蘭長期穩固的關係，所以拒絕了黎。

黎的第一站是薩爾茲堡。這裡一片喧囂，來自法國、英國、美國和蘇聯的士兵一批批湧進城裡參加音樂節。[2] 光鮮亮麗的旅館搖身一變成為流離失所者的過渡營地，十或十一種語言喋喋不休地漫天飛舞。美軍馬克‧克拉克將軍（General Mark Clark）接待五十名蘇聯步兵為座上嘉賓，他們目瞪口呆地看著眼前景象，並給予指揮家萊因哈特‧鮑加特納（Reinhardt Baumgartner）英雄式的熱烈歡迎。音樂會的組織工作大部分落在年輕的芭芭拉‧勞爾（Barbara Lauwer）身上；她是捷克人，平時更擅長進行英勇的間諜和破壞行動。許多表演者

2 薩爾茲堡是音樂神童莫札特的原鄉，自一九二〇年起，每年於七月下旬至八月底舉辦盛大的音樂節以茲紀念，迄今只有一九四四年因納粹影響停辦一年。

曾對納粹提供過音樂以外的服務，她不得不一一剔除；但即使如此，她還是成功組建出一支強而有力的樂團。鮑加特納已經流亡到瑞士，必須去邊境確認他的身分，才能將他接回來；也必須讓其他躲藏起來的音樂家明白，對猶太人的迫害已經結束了。食物供給是最大的問題之一，但他們最後說服了有關當局音樂是粗重的體力活。到了音樂節尾聲，你可以從街上行人的臉龐看出哪些人為了一口飯而唱歌。3

音樂打破了民族主義的藩籬。每次音樂演出時，在那麼幾個小時裡，法國、蘇聯、美國和英國占領軍之間的分界被暫時遺忘。一位全身掛滿勳章的俄國人和一位幾週前逃離紅軍包圍的匈牙利貴族地主分享樂譜。大家沉醉在韓德爾（Handel）4 宏偉純淨的《彌賽亞》（Messiah）裡，或因莫札特（Mozart）5 而心動神馳時，十數種民族說的十數種語言都沉靜下來。音樂無所不在，與音樂相關的行話成為薩爾茲堡的通用語。

黎愛上了歌劇，尤其是歌劇明星。在音樂節裡風靡全場的表演者是蘿絲・施懷格（Rosl Schwaiger）6；她來自當地的貧困家庭，但她父親盡辦法將她送進莫札特音樂大學（Mozarteum）。在給《時尚》雜誌的手稿裡，黎描述施懷格是「一個偽裝成熟的嬌滴滴的小女孩，圍著粉紅色的披肩，頭髮盤在頭頂，穿著絲襪而不是短襪。我聽過她唱《後宮誘逃》（Abduction from the Seraglio）7 裡的布隆倩（Blondchen）。她擁有一切天賦——演技、個性

3 請參考書末作者註1

4 喬治・弗里德里克・韓德爾（George Frideric Handel）德裔英籍巴洛克音樂作曲家（一六八五～一七五九）。

5 沃夫岡・阿瑪迪斯・莫札特（Wolfgang Amadeus Mozart），奧地利作曲家、鋼琴家（一七五六～一七九一）。

6 奧地利歌劇花腔女高音（一九一六～一九七〇）。

7 莫札特創作的三幕歌唱劇，一七八二年於維也納首演，故事敘述西班牙貴族貝爾蒙特（Belmonte）在僕人佩德里歐（Pedrillo）的幫助下，前往土耳其總督的後宮營救被海盜擄走的未婚妻康士坦茲（Konstanze）和女僕布隆倩（Blondchen）。

和令人吃驚的女高音歌喉。」施懷格帶黎去參觀麗奧帕德王冠堡（Leopoldskron Castle），那是馬克斯·萊因哈特（Max Reinhardt）[8] 的故居，能眺望湖景（圖版編號81）。他們覺得炸毀的花園和緊閉的窗戶非常適合浪漫派歌劇，施懷格還在廢墟中輕快地唱著詠嘆調。

羅馬尼亞出生的瑪麗亞·契波塔莉（Maria Cebotari）[9] 在《後宮誘逃》中以大無畏的勇氣演唱康士坦茲（Constanze）一角，即使她的影星丈夫古斯塔夫·迪賽（Gustav Diesel）不幸心臟病發，她一連數夜都隨侍在側。

瑪麗亞·契波塔莉提議到聖沃夫岡（Saint Wolfgang）小鎮著名的白馬驛站（White Horse Inn）[10] 走走。她想也不想就爬進武器運送車的帆布車頂，蜷縮在內，撐過充滿急轉彎和急煞的五十公里路程。她非常興奮，因為平民極少有機會旅行。我一直以為歌劇明星都很寶貝嗓子，會在不合時宜的時刻漱口，但她毫不在意狂風捲起飛沙走塵，吹亂自己的頭髮。她的個性就和她的歌喉一樣溫暖。[11]

為了方便英國和美國士兵理解，赫曼·艾雪（Hermann Aicher）的提線木偶說起了英文（圖版編號82）。表演者都躲在地板下演唱輕歌劇。有齣滑稽的演出改編自儒勒·凡爾納

8 奧地利劇院及電影導演（一八七三～一九四三），於一九二〇年共同創立薩爾茲堡音樂節。

9 羅馬尼亞女高音、演員（一九一〇～一九四九）。

10 《白馬驛站》最早是一齣基於真實故事改編的舞臺劇，一八九七年在柏林上演後大受好評。後續又經過多次改編及搬演。故事原發生在沃夫岡湖附近一間旅館，編劇改寫時將地點改為較知名的白馬驛站。白馬驛站如今是座四星級飯店，由家族第五代經營。

11 請參考書末作者註3

（Jules Verne）[12]的作品，講述有個人受邀搭乘太空火箭旅行。

隨著一聲巨響和陣陣火花，火箭在一公尺寬的舞臺上呼嘯而過，勾起去年我身處砲彈轟炸現場的記憶。火箭降落在一顆詭異的星球上，花朵都在說話跳舞，星球上的居民看起來像甲蟲。蜥蜴般的乾扁生物頭骨發綠，肋骨突起，一邊爬來爬去一邊發出嘎嘎叫聲……這是齣喜劇，但我沒有笑。火箭是必須嚴肅以待的事物，蜥蜴怪物看起來就像達豪裡的人。

在薩爾茲堡待了十天後，黎前往維也納（Vienna）。因為害怕遇到據說在偏遠地區打劫的搶匪，黎請求弗雷德・瓦克納格（Fred Wackernagle）同行。他是一位記者，為美軍資訊服務分部（US Army Informational Services Branch）工作。在林茲（Linz）東邊，他們出示了證件，收到一張華麗的珍珠灰卡，上面用流暢的斜體字寫著他們的名字，看起來很像某個勢利藝廊開幕式的邀請函。穿過小路，有條小橋跨在小溪上，那裡有座檢查哨。兩名會講俄文和德文的美軍士兵站在其中一側，兩名蘇聯守衛站在另一側。通過美軍這邊的檢查時，他們通常會講些俏皮話：「女士，您是司機還是護士？」或是「說吧女士，您覺得那臺車還能撐

12 法國小說家、劇作家、詩人（一八二八～一九〇五）。現代科幻小說的重要開創者之一。

多久不解體？」「小姐，幫我拍張照，登在報紙上！」看見黎的後車廂裡的行李疊得老高，

又說「東西這麼多，真像個娘們！」

受管制的道路上只有寥寥幾個路標，以步兵徽章的藍底色襯著白色的神祕字

母——看起來像燭臺，像床架，又像把英文字母上下左右顛倒後拼湊在一

起形成的咒語。主要城鎮的交叉路口上，俄羅斯交通憲兵揮舞紅黃旗幟，打著難

以理解的訊號來指引車流，然後以美國人用餐時把刀叉對換的複雜手法[13]向駛過

身邊的汽車巧妙地行禮。靠近維也納的路上，每經過一個髮夾彎，路口的號誌人

員就會行一次這種精巧的禮，但我無法回禮，因為開一輛滿載行李的車過大彎，

需要動用兩隻手一起操作。

維也納分成五個占領區：蘇聯，法國，美國，英國，以及最混亂的國際共管區。隨之而來

的是各種愛國主義作祟下的伎倆，其中最狡詐的是把整座城劃分成三種時區，導致黎辦事情

時，永遠都提早或遲到了兩個小時。混亂的時區讓官僚體系獲得最大發揮。所有許可證都必

須一式四份——每個國家各一份——但有些許可證的時效太短，還來不及到下個國家的辦公

13 原文是 Great American Knife And Fork Switch Over When Eating。在十八世紀的法國，若在餐桌上想將食物切塊，較正式的禮儀是先用右手握刀、左手握叉，切完食物後將右手刀子放下、再將左手叉子移到右手，才開始食用。這套餐桌禮儀在十九世紀被美國人繼承並沿用至今，但法國人早已拋棄這項禮儀。

室完成會簽就過期了。

所有旅館都被軍隊接管了，不論什麼等級的旅館，門口都站著配有刺刀的某國士兵。四處繚繞著輕柔的音樂——對飢腸轆轆的人來說毫無用處。食物配給相當嚴格，而且幾乎無法取得魚和肉類，營養不良和相關疾病在平民中四處蔓延。美軍一如既往地擁有充足補給，但其他國家沒那麼幸運。為了突破困境，有些積極進取的俄國士兵在美景宮（Belvedere Gardens）半乾涸的裝飾水池旁搭起條紋遮陽篷，試著撈捕魚獲。他們很快捕到滿滿一桶活跳跳的鯉魚，但最後兩隻鯉魚脫逃出來，直到一名士兵拔出手槍射殺了牠們。

最糟糕的是藥品和醫療資源的短缺。這些資源只限軍隊使用；其他光鮮亮麗、設備齊全的民間醫院裡擠滿希望渺茫的病患。尿布和繃帶還可以用裹在飛機零件外層的柔軟牛皮紙替代，但盤尼西林卻沒有替代品。黎拜訪了一家兒童醫院，隨後發電報給奧黛麗·威瑟斯：

我花一小時眼睜睜看著一個嬰兒死去。初見到他時，他全身都是深藍色的。他是盈滿著華爾滋的維也納之夜的那種深藍色，和達豪骷髏身上囚服的深藍條紋相同，和史特勞斯（Strauss）[14]《藍色多瑙河》（Danube）裡饒富幻想的深藍色相同。我以為全天下的寶寶看起來都一樣，但那只限於健康的寶寶；垂死的寶寶各

14 小約翰·史特勞斯（Johann Baptist Strauss），奧地利作曲家（一八二五～一八九九）。

個不同。他不是兩個月大的嬰兒，他是骨瘦如柴的角鬥士。[15]他喘著氣，努力奮鬥，掙扎著求自己的生，而醫生、護士和我只能站在旁邊觀看。束手無策。在這間美麗的兒童醫院裡，牆面載滿童謠，窗戶不裝紗窗，病床如此白淨乾爽，手術儀器都閃閃發光但藥櫃空空如也，除了看著他死之外別無他法。他齜著還未長牙的尖銳牙齦，緊握拳頭抵禦死亡的攻擊。這只幾未盈掌的寶寶為他唯一擁有的東西——生命——而戰，彷彿生命值得奮戰，彷彿醫院門外沒有其他上千個病患苦苦等待一張病床，等著打這場他們註定要輸的仗。

黎怒火中燒。她的筆記本裡，鉛筆筆尖刮穿內頁：「這是個愚蠢、昏庸、可笑的城市——它不邪惡，不缺德，也不是場悲劇。不配求生之人的命運才叫悲劇，萬惡納粹饒獲正義可不是。」

在混亂得令人沮喪絕望的國際共管區裡，住著一位和藹可親的老人，他的名字是尼金斯基（Nijinsky），是位身心症患者。納粹對這樣的精神病患執行所謂的安樂死政策，迫使他的妻子在整個戰爭期間都將他藏起來（圖版編號85）。他困惑的感官正在習慣重獲散步或上咖啡館的自由。在同一封電報裡，黎如此形容他：

15 古羅馬競技場上的鬥士，其身分是奴隸，以在競技場上殊死搏鬥提供羅馬帝國公民樂趣。

他就像個善良又沉默的遲緩兒童，和護士一起到公園去，坐在那兒想自己的事；他的太太羅茉拉（Romola）則在現代維也納的各種挫折中掙扎，法規、冗長隊伍、驅離、許可證申請、以物易物和勒索都因四個國家的文書工作而加倍。他們在號稱中立的匈牙利被攔下時，正要啟程前往美國。德國人來的時候，他們本來要被送進集中營，但想辦法讓自己改判軟禁。他們一直等到蓋世太保（Gestapo）[16] 疏於監控時，才逃到索普隆（Sopron）躲起來，直到熱戰和盟軍的空襲轟炸找上他們。

整條街上只剩他們的房子還屹立不搖。激烈戰事嚇得尼金斯基魂飛魄散，以致於他在聽見俄國人的聲音時興奮不已，忘記自己其實害怕制服。他頭一次開口講話，還繞著野營火堆跳舞。士兵看見偉大的尼金斯基太太竟然沒穿鞋都嚇壞了，於是從隔壁屋子的殘骸下搶來一張紅皮沙發，還為她湊了一雙涼鞋。不是特別高檔的鞋，但乘載著她到處奔走排隊，畢竟維也納的現代生活就是由奔走和排隊構成的。

就某方面來說，黎待在維也納是在打發時間。她想要去任何難以抵達的地方。事實證明，即使有奧黛麗·威瑟斯的介入，黎仍然不可能取得前往莫斯科的簽證，所以她把目標換成隔壁的匈牙利。在隆冬之中前往巴爾幹半島十分違反常理，但這可能令人更想進入這個大體而言門扉緊掩的國家。黎的清關文件拖了數週還沒辦好。她來回在各種軍事單位之間等候，通常會被告知又有其他器材需要申報，所以接下來三天得再去五個不同的辦公室辦事情。

為了陪伴自己度過這些漫長無聊的時刻，黎養了一隻小貓，是她從水溝裡救出來的。牠叫做「瓦魯」（Varum），黎總是把牠裝進制服上衣裡，隨時帶在身邊。瓦魯擁有所有貓咪都具備的無窮魅力，知道何時該出場博君一笑，而牠總是能在那些沉悶的官員身上創造奇蹟——除了一次例外。當瓦魯大步走過蘇聯代表團一位上校的辦公桌時，有扇門砰地關上。

經歷了那麼多槍林彈雨，瓦魯把關門聲和不愉快的事件聯繫起來；牠拔足狂奔，撞倒華麗的墨水瓶，墨水立刻灑得滿桌都是。上校跳了起來，像頭公牛那樣咆哮，大門被撞開，一個全副武裝的哨兵衝了進來。瓦魯一眼就看清情勢。全世界唯一安全的地方就是黎的懷裡，所以牠飛踏過整個桌面，全速向前衝。墨水四處噴濺，牠盡力衝刺，向黎跳去。黎完全不顧沾滿墨水的黑爪子和怒吼的上校，把牠一股腦塞進上衣裡，趕緊逃之夭夭。

等待通行許可的日子裡，她要不是和其他記者「打鬧」，就是沉迷在她的歌劇新嗜好裡。

歌劇明星伊嘉・澤芙莉德（Irmgard Seefried）[17] 帶她去參觀慘遭祝融後的歌劇院遺址。整間歌劇院都燒毀了，因為舞臺上方的屋頂最先著火，導致整個前臺就像個大壁爐一樣燃燒。澤芙莉德站在聽眾席廢墟外的一塊木板上，唱起了《蝴蝶夫人》（Madame Butterfly）[18] 裡的詠嘆調。聲響效果仍然令人驚艷，錘子的敲擊聲和滾落的石塊造成戲劇性的對比（圖版編號83）。

旅行許可終於核發下來時，種種胡鬧都得停止。對於重新上路這件事，黎不太確定自己究竟是感到高興還是遺憾。十月二十五日這一天，她不顧所有人的意見，和兩名乘客及瓦魯坐進雪佛蘭裡，開過整片荒野，抵達匈牙利邊境。

17 奧裔德籍女高音（一九一九～一九八八）。

18 義大利作曲家賈科莫・普契尼（Giacomo Puccini）創作之歌劇，一九〇四年於義大利米蘭首演。

第九章　最後一隻華爾滋‥東歐

1945-1946

根據黎寫給一位維也納友人的信件可知，經歷重重險阻成功抵達布達佩斯這件事讓她非常有成就感。我們始終不知道這封信的收信者是誰，但這不重要。可能是另一封黎沒有寄出的信，也可能她本來就不打算寄——這只是她記錄冒險和整理思緒的方式。

四五年十月二十五日星期四晚上

親愛的拉夫（Ralph）：

你們真該賭一把，而且要加碼下注賭我到底能不能抵達目的地——賠率到底是多少？路好長，而且已經荒廢了，守衛說我是那天唯一一路過的旅客。

這場冒險可以拍成一部好電影，其中包含武裝俄國衛兵從兩側包夾住我們的橋段。其中一臺車衝到我們前面打橫，把我們擋下來。我根本不知道自己闖過了一個檢查哨。一個超級粗魯的流氓把我的兩個乘客拖出車外，接著在槍口下被押進其中一輛他們的車裡。流氓坐到我的副駕駛座，對我吼「開快點」和其他方向指引。他的大左輪手槍抵得我的肋骨很不舒服，而且瓦魯很調皮，我好幾次都得伸手把牠抓回來，搞得身旁那位守衛更生氣。通常我盡可能開慢一點——路況非常

糟，所以在他堅持要我開快點的時候，我撞到一塊凹凸不平的路面，急煞，把他的鼻子狠狠摁在擋風玻璃上，這讓他接下來十公里收斂了一些。在去了布魯克（Bruck）幾棟不同建築後，我們終於在某個總部下車，受到一位上校、一位少校和其他各式各樣人物的接待。大家都超級有禮貌，但對我們的組合非常疑惑：一個美國司機，一個得了黃疸的匈牙利少校，和一個為紅十字會（Red Cross）工作的奧地利廣播藝術家。

一個超級帥氣迷人的中校抵達現場，接管全局。他的英語說得比我們還好，非常有幽默感，而且頭腦靈活。經過一番交叉詢問，搞清楚為什麼我——一個委任戰地記者——會被派來當司機而不是祕書一類的之後，我們開始討論電影和新出版的書。他對奧地利的電影業超有興趣，可能會馬上開始試著調職到維也納去。

我的文件都很齊全，除了貝茲少校（Major Betz）那封文情並茂的信——因為他用的紙實在太爛了，沒人相信這真的是美國政府的授權書。我們解釋這是因為太多一式三份的要求造成了紙張短缺，然後就離開了。

到了匈牙利前線，他們檢查了藝術家的匈牙利護照。當時天色昏暗，時間已經很晚了。連續好幾個小時，多瑙河都像道幻影一樣蜿蜒在側，直到布達佩斯城在

81. 維也納籍歌手蘿絲‧施懷格站在「浪漫派歌劇的完美場景」
——麗奧帕德王冠堡前方。一九四五年。（黎‧米勒）

82. 赫曼・艾雪的提線木偶。薩爾茲堡，一九四五年。（黎・米勒）

83. 歌劇明星伊嘉・澤芙莉德在燒毀的維也納歌劇院裡唱
《蝴蝶夫人》詠嘆調。一九四五年。（黎・米勒）

84. 正在邁向死亡的小孩。在光鮮亮麗的維也納兒童醫院裡，所有設備一應俱全，除了藥。
一九四五年。（黎‧米勒）

85. 維也納的華斯拉夫‧尼金斯基和他忠心妻子羅茉拉。他有精神疾患,她曾經把他藏起來,因為害怕他會淪為納粹「安樂死」政策下的一縷亡魂。一九四五年。(黎‧米勒)

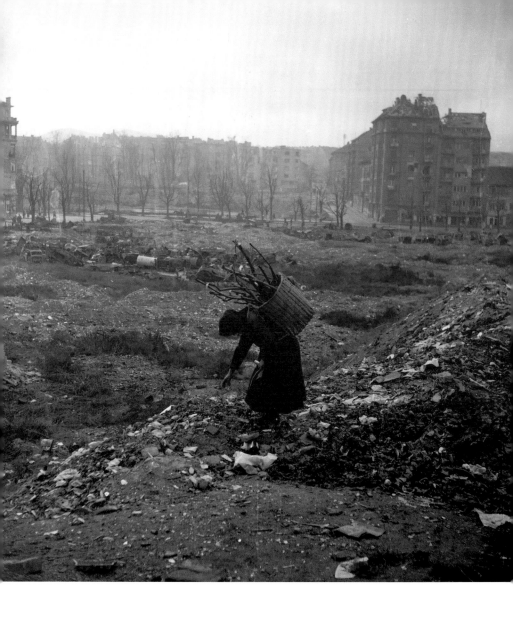

86. 撿拾木柴的老婦。「血之地」（Field of Blood，又
稱 Vérmez o），布達佩斯，一九四五年。（黎‧米勒）

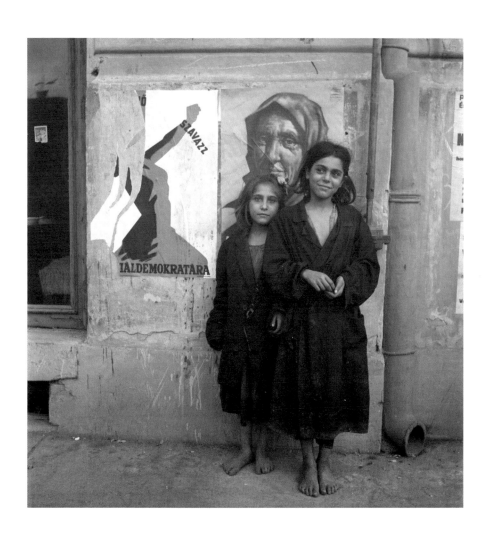

87. 匈牙利無家可歸的少女。
一九四五年。（黎‧米勒）

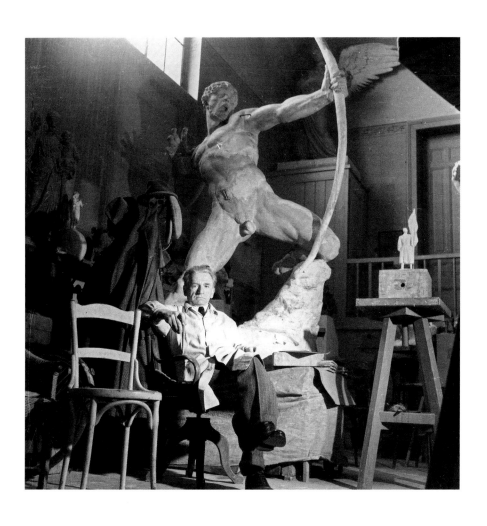

88. 西吉斯蒙‧德斯楚的工作室,「最知名的雕塑家」。
布達佩斯,一九四五年。(黎‧米勒)

89. 黎在梅佐科維什被逮捕時，正在拍攝的「奇妙的老夫人」。
一九四六年。（黎・米勒）

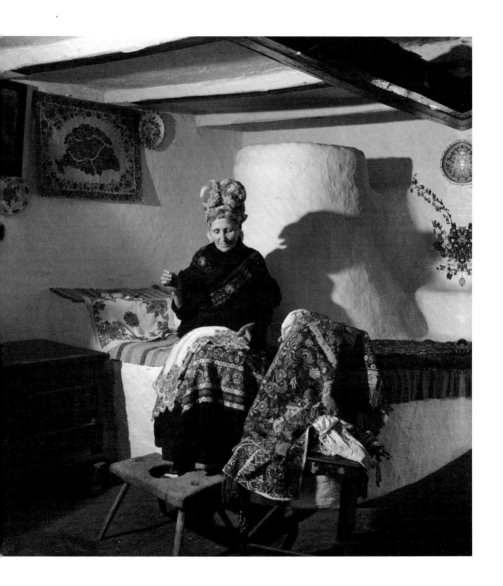

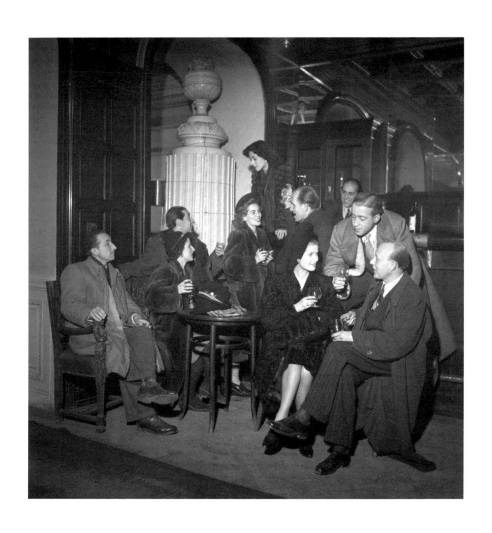

90.「公園俱樂部，布達佩斯社交名流的麥加」。
布達佩斯，一九四六年。（黎‧米勒）

91. 拉索羅・巴德西，匈牙利的法西斯主義前總理，與執
行槍決的憲兵隊。布達佩斯，一九四六年。（黎・米勒）

92.「錫比巫之眼」（The Eyes of Sibiu）。小廣場（Pia a Mică），
羅馬尼亞錫比巫，一九四六年。（黎・米勒）

93. 一千名美國空軍被埋在西奈亞的墓園，他們在普洛耶什提空襲行動中喪生。
一九四六年。（黎·米勒）

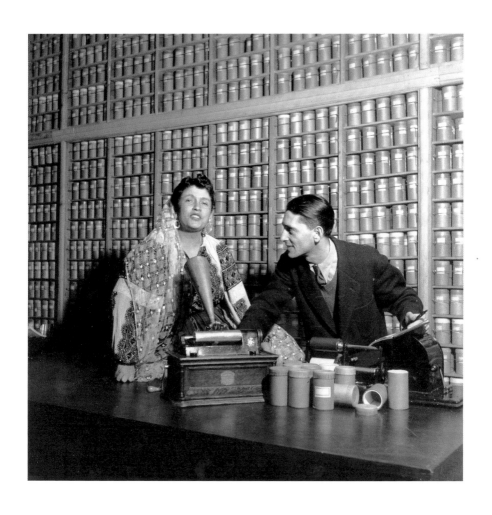

94. 哈利‧鮑納（音樂學家）和瑪麗察（Maritza，全名是瑪麗亞‧盧圖瑞蘇
〔Maria Lătăreu〕，她是一位羅馬尼亞民俗歌手）。滾筒中裝著鮑納在布
加勒斯特大學搜集的民俗音樂錄音帶。一九四六年。（黎‧米勒）

95. 羅馬尼亞的埃列妮（Elena，又稱為海倫）太后。佩萊什宮
（Pele Palace），羅馬尼亞西奈亞，一九四六年。（黎・米勒）

96. 黎接受羅馬尼亞跳舞熊的按摩。她說這是「唯一能緩解肌
纖維織炎的療法」。一九四六年。（哈利・鮑納與黎・米勒）

水的另一邊肅然升起，彷彿一座嵌滿珠寶的聖像。我開車開得好厭倦，三個人都擠在前座。

整天都壓力很大，布里斯托飯店很恐怖——空蕩冷清，陰暗潮濕，瀰漫著一股溼石膏和老鼠大便的氣味。我的同伴堅持要幫我找個更好的住處，所以我們答應飯店晚點回來，就離開了。瓦魯一整天都很可愛，療癒了許多人的心，直到晚上都還精力充沛。等到我們開到阿斯托利亞（Astoria）飯店時，我才發現牠不見了。我最後一次看見牠是在離開布里斯托飯店時，那時牠還在我的座位上。我像臺消防車一樣往回急轉彎，希望能在茫茫車頭燈中看見那雙小小的綠色眼睛。牠躺在人行道上，很明顯已經死了——毛都澎起來，身體拱著，就像以前牠假裝自己是戰士時那樣。有整整五分鐘我甚至哭不出來，但當我終於哭了時，那眼淚既是因為失去寵物的哀痛，也因為累積了好幾週的挫折終於來到爆發的臨界點。

阿斯托利亞飯店把我安排到一間連床單都沒有的空房間，隔天早上你的鬧鐘把我叫醒。前一晚我把我的紅色領巾（納粹舊旗子）鋪在枕頭上，這樣至少我是睡在自己的髒污上；結果因為哭了整晚，旗子顏色剝落，印在我的鼻子和眼睛四周。雖然如此，幾位憲兵邀請我到他們的俱樂部用早餐，結果十分美好。吃完一

份炒蛋之後，我又吃了三顆荷包蛋。咖啡很棒，奶油貨真價實，吐司不是有點焦黑的熱麵包而已。那些談話很振奮人心。負責通行證的中士說他們已經等我們好幾週了，我到底跑哪去了？海格上校（Colonel Hegge）說我不能住在阿斯托利亞；所以我現在在這間修道院裡，一邊聽著隆隆電車聲，一邊寫信給你。

跟你說一下，我回來繼續寫這封信之前，先去用了晚餐，又到公園俱樂部（Park Club）喝了一杯。和一位穿著便服的英國女記者走在街上，我感覺自己像蕾絲邊。我手插口袋，裡頭握著我的小華瑟手槍；身為別人的保護者，感覺很怪。

美軍軍團的首席上校也在酒吧裡，在一陣玩笑中，他揭露了他真實政策的陰沉基礎。他說記者干擾了他和代表團的工作——記者來這裡只是為了狩獵一些轟轟烈烈的鏡頭，惹了一大堆麻煩。參議員更糟，有時候一天就花掉五千美元——但至少他們不會像記者一樣在酒吧裡打架。

他認為根本沒人在寫報導，記者只是利用自己的身分四處遊玩。他很高興自己已經把通行證的問題交給俄羅斯人處理，這樣俄羅斯人就可以順心如意地把所有人擋在門外——事情該死地就是這樣。同時他承認，俄方的上校已經受夠了花費

大筆心力把名單上的三十六個人都一一清關，准許他們過來，但最後只有一小部分人真的出現。事實上，這幾個禮拜我到底都去了哪……？這個嘛，我很高興我有來，但我的遲到看起來彷彿都是我自己的錯，因為幾週前我沒有當場給那頭老公牛一點顏色瞧瞧，然後擅自出發。還有，我想念你。

愛你的黎

匈牙利法西斯軍隊和他們的德國盟友被切斷後援，躲在布達佩斯孤注一擲地抵抗俄羅斯人。他們被趕回布達（Buda）古老的土耳其堡壘，在接下來長達七週的圍城裡，從堡壘下方的地下室和隧道裡進行最後一次防禦。這些骯髒又通風不良的堡壘裡早已擠滿難民；他們在衝突之初就逃來這裡，一心祈求戰事幾天就會結束。多瑙河上連結布達和佩斯的橋樑都已炸毀，用以替代的臨時橋樑也頻頻被浮冰沖走。[1]

黎為《時尚》雜誌撰寫的草稿有部分並未刊登，裡頭如此寫著：

城堡區（Var section）的城牆裡，匈牙利富貴名流家族的優雅宅邸就座落在瘦

1 文中描述的布達佩斯圍城戰爭發生在一九四四年十二月到一九四五年二月，不過黎抵達時已是一九四五年十月底了。

長的街上。砲火和策略性空襲將皇宮和許多人的家園摧毀得面目全非，在加冕教堂（coronation church）身上燙出傷痕。一間名叫魯茲姆（Ruszwurm）的小甜點店更是遭受轟炸。過去四分之一個世紀以來，魯姆茲的百年紡紗糖花束和婚禮浮雕不屈不撓地抵禦住流言蜚語和腐敗的陰霾，而部長與宮廷官員的妻子們、叛徒和少數信仰正直的男子們，則圍著茶杯和邀請名單展開激烈爭論，試圖毀棄民主和地理疆界，以及同儕的事業生涯。

黎下榻的慈悲修女天主教修道院（Sisters of Mercy Catholic Convent）位於斯蒂芬尼亞街（Stefánia Ut）上。它已經成為美國記者的非正式媒體營；《生活》雜誌的強・菲利普斯（John Phillips）和《星條旗報》（Stars and Stripes）的賽門・博金（Simon Bourgin）都已進駐。黎認為自己需要一位恰當人選的口譯和助理，而布達佩斯的傑出攝影師貝拉・哈密（Bela Halmi）的工作室似乎就是尋覓恰當人選的好地方。她發現攝影大師早因盤根錯節的不明指控而入獄，這段期間工作室是由他的兒子羅伯特（Robert）[2]負責營運。當黎登門拜訪時，他正在靜靜地下西洋棋；黎後來戲稱他「棋斯皮」（Chespy）。他先前從捷克斯洛伐克（Czechoslovakia）的德國戰俘營裡逃脫，但躲藏的房子在布達佩斯圍城戰時遭到轟炸，差點

2 羅伯特・哈密（Robert Halmi），匈牙利攝影師、導演（一九二四～二○一四）。

丟了性命。他會說流利的烏克蘭語、俄語、匈牙利語和英語，而且個性非常機靈敏捷，所以比別人更有辦法自由旅行。在當時，脖子上掛著相機的人通常不受歡迎，因此後面這項特質特別有用處。

多年後，哈密回想起這段往事：

黎的報導標題是〈圍城後的女性時尚〉。俄軍和德軍的戰事讓大半個城市化為廢墟。報導通篇都在胡說八道：我找到這些女生，發現他們身上任何一塊破布都很時尚。這些女生這麼漂亮，時不時尚根本就沒差。我整天都跟黎混在一起。沒有迷上她。對一個年輕的匈牙利人來說，她太陽剛啦。她大部分時候都穿著鬆垮垮的軍褲，而且她真的喝太多了。她是非常出色的攝影師，完全知道自己在做什麼。她什麼都不怕。要不是俄國人以為她是男的，她應該早被強暴幾百次了。她的幽默感很頂尖。那是她個性裡最棒的部分之一。我們成了好朋友，每晚她喝醉了，我就扛她回住處。修道院裡的人不太好相處──黎送修女們口紅和絲襪，院長瑪姬‧施拉赫塔（Margit Schlachta）對此強烈反對。她說「修道院裡不可以這麼做。」我說我們又不知道。有天早上一位修女走進黎的房間，發現她躺在床

上，然後我騎在她身上幫她按摩背部，簡直抓狂。我每天早上都這樣做。她發現這樣她的宿醉醒得比較快，所以喜歡我做這件事。施拉天早上都這樣做。她發現這樣她的宿醉醒得比較快，所以喜歡我做這件事。施拉赫塔說「修道院裡也不可以這麼做」——當然是用匈牙利語。「真抱歉，我不知道，我從來沒住在修道院裡過。」我告訴她。

黎住進修道院將近一個月後，救了幾個被俄羅斯人逮捕的匈牙利難民。她把難民安置在自己的房裡，然後搬去跟博金和菲利普斯住。院長氣瘋了，她屬聲尖叫：「我們挺過了米洛斯[3]，撐過納粹和共產黨，但你們這些人真是孰不可忍！」當有個記者被抓到在房裡召妓時，不可避免的事情終究發生了⋯他們通通被趕了出去。

布達佩斯的社交生活圍繞著公園俱樂部展開（圖版編號90）。這間令人目眩神迷的避風港曾是世上最奢華的俱樂部之一，屬於匈牙利貴族的掌上珍寶；但現在這些人被剝奪了一切，除了頭銜外一無所有。他們得依賴掌事者，即聯盟控管委員會官員的邀請函，才能進入他們從前獨享的堡壘。多虧瘋狂的通貨膨脹讓匈牙利帕戈（pengo）貶得一文不值，大約一百位以美金酬薪的美國人突然發現自己成了匈牙利新貴中的菁英。欣賞奢侈品的美國人和緬懷奢侈品的貴族們自然一拍即合。不幸以帕戈支薪的英國人和幾乎沒領到薪水的俄羅斯人，日子

3 指霍希・米克洛斯（Miklós Horthy）：匈牙利王國軍人、政治家（一八六八～一九五七）。他於一九二〇至一九四四年擔任匈牙利王國攝政，實質統治匈牙利。

就沒那麼滋潤了。

匈牙利知識分子和失根的享樂主義者都熱切追求公園俱樂部的邀請函。誘人之處不僅在於飽餐一頓，或是享受「雙喬治樂隊」（Two Georges）的精彩表演——全布達佩斯的樂隊都嫉妒他們，因為他們能演奏美國空運來的最新樂譜；更重要的是，在服務生的共謀下，他們有機會賣掉最後一只金煙絲盒，或是最終把鑽石耳環轉手出去，以換得令人垂涎的美金。

週五晚上的常規晚宴是大家最熱衷爭取的活動，因為那是受邀參加週末狩獵的最後機會。自從全城的餐館都開始販售狩獵資格，這項運動已變得商業化。只有最傑出的槍手才會受邀，不然花超過兩顆子彈射殺一頭獵物很不划算。狩獵活動就辦在那些剛被剝奪財產的人的大莊園裡。伯爵或男爵見到新地主是很平常的事，而那些人幾個月前還是他的僕人。意識到命運總是有可能再度逆轉，這些新地主會向前僱主深深鞠躬道歉：「請原諒我侵犯了你的財產——請原諒我——我夢想著你回來的那一天。」對於下一次權力更迭，這是份值得投資的保險。

在鄉間，由於農民拒絕用農作物換取毫無價值的貨幣，所以糧食生產近乎停擺，城裡的人大多改採以物易物。若想購物，就得背一大籃東西出門，再背一大籃東西回來。一公斤的鹽，一件偷來的制服，幾個空罐子，從遭拘禁的人家裡搶來的一些物品，都能用來交換食

物。城市裡的底層階級日子最艱苦（圖版編號86）。鄉村農夫回到自給自足。有一技之長的工匠處境最好。

貴族除了少數搶救下來的傳家寶外，唯一的資源就是他們的智慧和韌性。數世紀以來的財富動盪使他們培養出硬頸精神。強‧菲利普斯形容這些人「童年時期的保母要他們赤腳跑過蕁麻，要是哭了就得挨揍。現在他們到處應徵穩定工作，他們的太太也是。太太們變成酒吧服務生或計程車司機，穿著貂皮大衣去上班，直到把大衣脫手賣掉。」[4]

然而黎對那些男人非常不以為然，她將他們的日常活動如下列出：販毒、拋棄懷孕女友、黑市交易、竊取國家盤尼西林庫存、得了性病還和自己或別人的老婆上床、指責政治敵手以便令他們嘟噹入獄。關於女人，她則這樣描述：

女人念嚴格的學校長大。她們學會勇氣、毅力和堅定的價值觀。許多法律令女性身無恆產，所以女孩們自人生第一次為玩具哭泣起，就知道自己必須為擁有的一切奮戰。她們被英籍保母欺負，因為保母永遠把熱水瓶留給男孩。她們出外打獵時摔斷骨頭，或自己懷孩子，或無聲地哀悼。她們是忠實的妻子，看起來好美。

4 請參考書末作者註1

現在一切都有了回報。剩下的那些男人似乎都坐在銀行和辦公室裡懷疑工作的意義。他們在政府部門的政治陰謀中沉浮，或繼續坐在倒閉的產業裡擔任董事，年薪還不夠付一個月的電費帳單。實事求是又邏輯清楚的女人知道，若不把自己的手弄髒，什麼事都不會成。所以她們捲起袖子，把戒指一個個拔掉又賣掉，開始幹起活兒。帕洛‧阿瑪西伯爵夫人（Countess Pal Almassy）以擁有好馬而聞名，騎術也享譽國際，她就靠著管理馬兒重建瑪格麗特橋（Margit Bridge）來養活自己。六個月後的現在，她已擁有兩支馬隊，還雇了位司機。在凍寒的黎明裡，她幫馬兒套上馬具，餵飽牠們，接著帶牠們到多瑙河畔搬運建築石材和磚塊。

城市裡許多咖啡館和餐廳的員工都是從前的優雅人士。店家讓公爵夫人和伯爵夫人負責送餐和洗碗；一開始可能只是為了某種虛榮高傲的理由，但不久後這些人就證明了自己的價值，因為她們深知何謂服務周到，而且不以服務他人為恥。

到了冬天，這些工作令人尤其依戀：工作環境溫暖，一天供一餐，還能和客人朋友聊八卦。布達佩斯女服務生及保母工會的註冊登記簿讀起來就像《哥達年鑑》(Almanach of Gotha) [5] 一樣，而這些女人在與雇主實際相處過後，開始意識到那些恐怖的「工會」革命分子也許有些可取之處。

5 一本關於歐洲皇室和貴族的名冊兼傳記，最早於一七六三年出版。從一七八五年至年出版。德國哥達的賈斯圖斯‧珀斯（Justus Perthes）出版社每年皆出版一本《歌達年鑑》。中斷五十四年後，英國出版商強‧甘迺迪（John Kennedy）於一九九八年接續出版迄今。

伊麗莎白・烏爾曼男爵夫人（Baroness Elisabeth Ullman）騎著自行車運送她阿姨做的瑪芬蛋糕，嘉布里耶・愛斯特哈齊公主（Princess Gabrielle Esterhazy）現在則在傢俱運送業任職，先前圍城期間還運用她的附蓋馬車運送食物。

第一次世界大戰後，喬瑟夫・泰萊基伯爵與伯爵夫人（Count and Countess Joseph Teleki）的財產在歷經銀行倒閉和通膨後蕩然無存。伯爵成為一間起司工廠的董事，退休時雖然健康堪慮，但樸素的生活過得還算舒適。現在他們再度破產。他們走上好幾公里的路到起司工廠，然後跟跟蹌蹌地挑著扁擔，在城裡挨家挨戶地兜售。沒有人——至少他們自己不——覺得這樣很可憐：一個耳聾又風濕的老人家，和一個瘦骨嶙峋的老太太，竟然得再次從底層開始努力。[6]

著名藝術家和科學家也絲毫無法倖免於厄運。黎拜訪了艾伯特・聖喬奇（Albert Szent-Györgyi）[7]，他曾藉著對維生素 C 的研究獲得諾貝爾獎，現在卻忙著張羅自己和員工的基本食宿，而不是把精力投入研究實驗。為了支撐實驗室，他不得不開業經營黑市交易。雕塑家西吉斯蒙・德斯楚（Sigismund de Strobl）[8] 的狀況好些，因為同盟國需要許多戰爭紀念碑，尤其是蘇聯，他們特別喜歡那種高高的柱子上擺著勝利形象的款式（圖版編號88）。

6 請參考書末作者註2

7 匈牙利生物化學家（一八九三～一九八六）。

8 匈牙利雕塑家（一八八四～一九七五）。

為了到城外尋找刺激，黎和棋斯皮到梅佐科維什（Mezo" kövesd）一遊。這個小鎮在東北邊，以豐富多彩的刺繡農人服飾出名。十月和十一月是一年之中特別繽紛的時節。收穫已經安全地入倉儲存，日照愈來愈短，農人的閒暇時間愈來愈長；年輕人開始將心思放到結婚上頭，因此求愛和婚禮四處可見。未婚女孩尋覓著丈夫，每逢夜裡、週日或假日，他們時常四人或六人結伴遊街。藉著漫遊覓得心上人的女孩很快就被傾瀉如瀑的白流蘇層層包裹，腰間還繫上彩色緞帶。婚宴延續數日，四處遊走的吉普賽樂團也出席婚禮，帶來浪漫感性的音樂、詩歌和風俗。

黎在村莊裡自由自在地到處攝影，棋斯皮則從旁協助。她寫道：

我正在和一位非常奇妙的老「夫人」（我終於有一次用對這個字了）聊天，她頭上戴著粉紅色的大絨球頭飾，身穿黑色喪服。她坐在小火爐上頭，向我展示她為當地女性手繪的花朵圖案，好讓他們在冬天的休耕期裡刺繡，只是現在沒有線可用——然後我就被逮捕了（圖版編號89）。

滿身塵土的俄國士兵提著斑鳩槍[9]，衝了進來。他不斷大吼「DAH VYE! DAH VYE!」，意思是「過來」；在俄軍的黑話裡也是「把你的手錶或槍或什麼的交上

9 原文是 banjo-gun，可能指二戰時期蘇聯使用的衝鋒槍。這些槍配有「彈鼓」（例如 PPSh-41），外型近似斑鳩琴（banjo），因此黎稱之為「斑鳩槍」。

來」的意思。第一次聽見俄國士兵相互交談的經驗很嚇人。他們使盡力氣，用丹田向對方嘶吼，彷彿在對劊子手下達開鍘指令。我第一次聽見他們用這種方式進行友善禮貌的對話時，出於本能就地尋找掩護，準備躲避槍戰。結果他們是在聊前一晚玩得很開心，相約下次再一起去看戲。

我被帶到省政府所在的米斯科爾次（Miskolc），接下來幾天都在指揮部徘徊。我坐在一間樸素的房裡接受偵訊，上頭掛著史達林的相片；不同階級、親切度和所屬軍團分部的官員都來訊問，然後要我繼續等。大家都既禮貌又有耐心，還給我抽菸腳捲得老長的美味香菸。有人看守我，但我沒蹲牢房，而是住在不錯的飯店裡，房價以戰前匯率的帕戈計價。我教負責守我的官兵玩「香菸燒幣」遊戲，就是在玻璃杯外包一層紙巾，放上錢幣，接著用香菸在紙巾上燒出洞來，直到硬幣最後跌進杯子裡。因為手邊沒有火柴，我們把用硬幣可以玩的各種版本都玩完了。我們玩怪獸塗鴉接龍遊戲——在紙上畫一顆頭，把它遮起來，然後交給下個人畫身體。匈牙利紙牌戲讓我好迷惑，因為他們的牌卡上有我沒見過的鈴鐺和其他符號，而且牌卡是圓形的。

我想破腦袋也不知道自己做錯了什麼。這樣會被流放到西伯利亞嗎？我的相機

會被扣留嗎？我會不會被匈牙利驅逐出境？

黎一被逮捕，棋斯皮就立刻趕回布達佩斯。他對這種情況再熟悉不過，完全知道該怎麼應付。在工作室裡，他快手快腳偽造了一份通行證。通行證絕對要看起來很隆重，所以他用紅紙卡做封面，裡面放了張黎的照片，還用偽章蓋了很多稍顯斑駁的官方印鑑。裡頭的文字聲明黎獲准自由旅行及拍攝兒童。

這讓米斯科爾次的守衛大開眼界，他們從沒見過如此貴重華麗的紅色通行證，於是趕緊釋放了她。事到如今，雙方的關係已如此融洽，導致他們對於把黎抓起來拘留了這麼久感到尷尬不已。黎在手稿裡繼續寫道：

幾天後我回到我的犯罪及逮捕現場，禮貌地拜訪我的綁匪。他們見到我非常高興，替我舉辦派對，還帶我上戲院。我們在餐館裡跳舞，向我們的總統、總理、國家英雄及不在場的朋友舉杯祝酒了幾千回。我們向對方形容自己的國家，批評自己的敵人，隔天醒來宿醉得好慘。[10]

10 請參考書末作者註 3

幾天後，天未透亮的清晨裡，黎和強・菲利普斯在冰冷的廳堂裡集合，隔壁就是拉索羅・巴德西（László Bárdossy）的死牢。他是匈牙利的法西斯主義前總理，即將以戰犯的身分遭處絞刑。監獄裡停電了，他們在一盞燻得焦黑的破油燈下無止盡地等著。黎的手稿中未發表的部分寫道：

憲兵示意我們出來時，我見好幾百人的喃喃低語聲，氣氛十分肅穆。那些人獲准見證絞刑，正在遠處等著進入刑場。他們以為時程延遲代表自己看不到這場表演了。院子裡幾乎是亮的——在這種天氣之下，在這些高牆之間，院子不可能更亮了。整個刑場的設置都變了。侍衛沒有豎起屋樑般的大木椿，而是抵著磚牆堆起沙袋（圖版編號91）。他們改變心意，決定讓他享有被支行刑隊處決的殊榮。人群蜂擁而入，攀上窗臺——搬來大石塊和推車，搭成一個看臺。接著是漫長的等待。

幾個拿著卷宗的官員來到我窗戶下方的桌子。接著，伴隨著牧師和幾位憲兵，以及群眾的嗡嗡耳語聲，一位自命不凡的矮小男子從黑漆漆的拱門中走出來。他穿著被捕時的同一套燈籠褲斜紋軟呢西裝，高筒鞋和翻邊白襪子。他的肢體

僵硬，鳥喙般的灰臉抬得老高。他聽從審判長的話，走到沙包前方，揮手拒絕把眼睛蒙上。四個自願行刑的憲兵站成一直線，等著一聲令下就開火。他們距離他不到兩公尺。巴德西開口演說，聲音尖銳刺耳：「上帝保佑匈牙利免於這些搶匪的惡行……」我覺得他還想繼續說下去，但一陣此起彼落的射擊砲火讓他驟然而止。衝擊力把他撞向沙袋，他旋轉半晌，向左倒下，腳踝整齊地交疊著。

兩公尺外的槍聲還傳到他耳裡，他就已經死了。一直站在旁邊的牧師為他跪下祈禱了十分鐘。他得了重感冒，不斷伸手到綴著蕾絲的袖口掏一條破爛手帕。獄醫聆聽光裸而沉默的胸膛。一只串著鏈子的金色小十字架，擺在三個彈孔的其中一個上方。第四顆子彈貫穿了他的臉頰，他們在上面蓋了一條手帕。在我常去的花香咖啡館（Café Floris）裡，人人都在談論絞刑。「這不是很可恥嗎！對一個傑出睿智的首相，用普通罪犯的方式處決？」我喝了一大口酒，說：「沒事啦，他最後是被槍斃的。」「不是！他是被吊死的！」然後他們就繼續編故事。進階版裡，他遭到槍殺，痛苦地掙扎了四十分鐘。既沒有赦免，媒體也禁止拍照。於是刺繡工們愈來愈加油添醋。總有一天，他會被描繪成偉大的英雄，而我會走在一條恭敬地命名為「巴德西」的路上，去見證某位民主領袖的死刑。我放棄了，

聖誕節和新年就在公園俱樂部的一連串狂歡派對之中度過了，記者和他們的貴族小跟班都喝得爛醉。強・菲利普斯是用手指吹嘹亮口哨的高手，他回憶起在新年夜裡，自己做了件從沒做過的事：用黎的手指頭吹口哨。輕佻行徑之下永遠潛伏著悲劇；黎和同事無可避免地涉入人道救援，試著弄來盤尼西林、為病童捐血、幫難民變出通行證或是營救牢裡的人。戰爭不再是圍繞著遭轟炸的難民或受苦士兵打轉，也不再充滿著英勇的斬獲或失敗。它現在是無數可憐百姓正在承受的巨大苦難，即使是心靈最麻痺的人，也不可能不去試著減輕這些人的痛苦。

不論是黎或菲利普斯，他們似乎都搞不清楚，自己在巴爾幹半島四處遊蕩到底是為了什麼。「都是我那該死的腳癢，」黎寫信給戴維，「它們就是不讓我停下來。」黎繼續下一段旅行的「藉口」當然是《時尚》雜誌的工作，但哈利・約紹對此卻非常不安，因為黎的開銷帳單不斷湧入，但交回的可用素材卻只有涓涓細流。事實是，黎在逃避她自己。

羅馬尼亞是她的下一處溫柔鄉。一月底，她依依不捨地向棋斯皮告別，和菲利普斯一起坐上潔麥瑪雪佛蘭（Jemima the Chevrolet）穿越匈牙利廣闊的東南部平原，菲利普斯的司機賈

爾斯・T・舒茲（Giles T. Schultz）開著另一臺破舊的吉普車隨行。路途上，有些地方的地勢極其平坦，天地之間沒有任何可供辨認的景物，綿延的地平線在他們四周圈成一個完美的圓。車在廣袤的土地上緩慢前進，好像一片掛在空中的大圓盤裡，有隻甲蟲漫不經心地沿著子午線爬行。到了羅馬尼亞邊境，沿途地景逐漸起伏，接著變換成林木蓊鬱、山峰連綿迭起的外西凡尼亞山脈（Transylvanian Alps）[12] 北麓。她在《時尚》雜誌的文章裡寫道：

我緊瞇雙眼，凝視這片白雪皚皚的平原與巍峨高山，和群山之上的湛藍天空。

這裡曾經叫做羅馬尼亞，接著一陣遲來的暴雪抹去它的名諱。不論如何，這座喚做外西凡尼亞（Transylvania）的省份，身世有些曖昧不明：每場戰爭都把它畫在匈牙利的國界裡。現在它又是羅馬尼亞了，就和我一九三八年拜訪這裡時一樣。

我對羅馬尼亞十分狂熱。他們屬於拉丁裔，所以只要你懂法文或義大利文，那羅馬尼亞語是可以理解的，或至少可閱讀，只要把字尾的「iuls」去掉。萬一你讀不懂，每家店的門上都畫著簡單又活潑的圖案，標誌著豬肉排、香腸、帽子、手套、錘子、鋸子和犁，店裡有什麼就畫什麼。農人的衣著上繡有當地傳統

12 又稱南喀爾巴阡山脈（Southern Carpathians）。

圖樣，還在羊皮外套上縫著花束和購買日期。在市集裡，你能從他們繡在外套上的花紋，或領巾的顏色和織法，判斷他們來自哪個村莊。他們的音樂不斷迴環往復，節奏就和他們的服飾一樣明亮歡快，而習俗則更是奇特。

耀眼的荒野中沒有路標。匈牙利語的地名路標已被取下，羅馬尼亞語的卻還沒掛上。我可能是遊蕩在俄羅斯、密西根（Michigan），或巴塔哥尼亞（Patagonia），而不是在外西凡尼亞緩慢前行。路況惡劣至極——時而積著深雪，時而出現強風刮拂的結冰彎道。我們打算在錫比巫（Sibiu）留宿，但直到夜幕降臨，我們都還沒抵達目的地。

我記得錫比巫是個很神祕的小鎮。街道上穿插著階梯，建築物下有拱廊，傾斜的屋頂上開著小窗戶，像是在凝視著、窺探著，又像在盤算著什麼的眼睛。腦袋裡正想著錫比巫這些邪惡的眼睛，我在陡峭的彎道上打了個長長的滑，最後在一片向下傾斜的雪坡裡衝向錯誤的方向。

在雪佛蘭急速犁過路的邊緣、撞倒樹叢、最後以瘋狂的角度煞住的當下，強·菲利普斯記得黎冷靜地說：「強，發生這種事，我真是很抱歉。」他們幾乎動彈不得。一隊俄羅斯士兵

差點就成功用卡車把他們拖回路上，但卡車後來快要翻出路面，他們不得不放棄。車幾乎快解體了，但他們還是把最值錢的東西移到吉普車上，出發去求援。等他們回來時，雪佛蘭的車窗都被打破，裡面的東西都不見了。衣服、口糧、地圖和汽油消失無蹤，但最糟的是四個輪胎也不翼而飛。他們留了幾個俄國士兵看守這堆殘骸，一群人便撤退到錫比巫。

黎在文章裡繼續描述：

真是場徹底的災難。我的腦海中湧現出一些妙方，但之前實在太累，車子方向盤又狠狠撞擊我的肚子，無法想到這些。在吃了戰爭以來一直放在口袋的兩顆安眠藥後，我才終於睡著。有一大堆方法可避免或減輕這場意外，任何一種都綽綽有餘。我不該聽從不用掛雪鏈的意見。有人警告我們天黑後不要繼續上路，我們應該在當地警方那邊裹著毯子將就一晚。我不該想著錫比巫的邪惡眼睛，而是專心開車。我應該把汽油和行李卸下來，讓車子輕一點。我應該要挖出雪地下的土壤，再把土撒到雪面上。我應該要把行李全部搬上吉普車。吉普車去求援時，我應該要待在車上的。這些無窮無盡的錦囊妙計都沒有在我最需要的時刻出現，它們只來得及給我一個不成眠的夜晚。[13]

13 請參考書末作者註 5

隔天早上，他們在錫比巫殘破的計程車之中找到一臺舊款雪佛蘭。他們用一小時一點五美元的價格租用它，然後拆下四顆輪子。當天稍晚，在重重風險和努力不懈之下，他們把借來的輪胎裝上去，再將它開去一間倉庫。黎把車子用千斤頂抬起來，接著就正式放棄了它，將它丟在那間倉庫裡。她在文章中忽略了一件事，那就是這臺車其實是戴維·雪曼的。好幾個月後，美軍代表團的尤金·帕普博士（Dr Eugene Popp）買下這臺車，匯了一千五百美金給戴維，而戴維對於這個售價頗為不滿。帕普真誠勤奮地修繕這臺車，最後只賣了美金兩百五十元。

黎在布加勒斯特第一個想找的人是哈利·鮑納。她上一次見到他是在戰爭前夕的倫敦，當時他帶一支卡魯薩里（Calusari）農民舞團到亞伯特音樂廳的民俗音樂會上表演。表演獲得巨大成功，雖然舞團彩排時的舞步差點把狹小的肯辛頓旅社（Kensington hotel）和唐夏丘二十一號的地板給踩碎。

哈利人在布加勒斯特大學。他先前被流放到勞改營好幾年，命懸一線，但最近回到大學擔任音樂史的教席。他那些關於吉普賽音樂和民俗音樂的大量圓筒錄音收藏奇蹟似地完好無缺

（圖版編號94）。

黎幻想出「澱粉中毒」之類的各種病症，但其中有一項是真的——她的確患有肌纖維織炎（fibrositis），這是一種肌肉疾病，而且因為她時常舟車勞頓或裹著毯子就地而眠，病況就更加嚴重。她深信只有讓喀爾巴阡山脈裡的跳舞熊（dancing bear）按摩背部，她的背痛才可能緩解。她和哈利一同出發尋找吉普賽馴熊師，但政府居留政策和法西斯主義對非雅利安人的迫害已經讓熊和馴熊師近乎滅絕。一開始，他們在吉普賽聚落和布加勒斯特棚屋區蒐尋舊式的熊旅社。黎描述這個過程：

熊旅社其實就是複合了咖啡館和庭院的空間，動物在這裡休息，主人則蜷縮在牠們身邊，為彼此取暖。專門迎合這種需求的咖啡館旅社通常沒有其他客人。

我們一無所獲，直到哈利．鮑納開始聯絡他在各個村莊的情報管道。六十公里外的村莊裡，有位公證人是該區唯一擁有電話的人，他說他的村子就是個馴熊中心。我們又雇了同一臺破舊計程車，以及先前帶我們到郊區尋熊的同一位親切司機。山路顛簸得嚇人，我們轟隆隆駛入霧氣濃重的神祕鄉野，傾軋著積雪和別人留下的車轍一路前進，最終抵達一座典型的農村社區：到處充斥著一層樓高的茅草灰泥房和破敗的花園，向日葵花梗堆積如山，就像我在戰前見過的吉普賽帳篷

聚落。看見他們住在房子裡感覺很怪。

只剩一隻熊了。只要一隻熊就好⋯⋯我的熊還在睡覺。她被拴在木樁上，四處散落著玉米梗。空氣冷冽，她每一次呼吸都在鼻尖製造出兩團水氣。她又睏又倦，還對著飼主吼了幾聲。整個冬天都沒有生意，所以她恢復了冬眠；現在又被叫起來工作，她顯得很不開心。

他們幫她戴上口套，引她走到飼主家門前的空地。她一直齜牙咧嘴地嚎叫著，直到音樂聲響起。尖銳的笛聲和砰砰作響的鼓聲催促著她用後腳站立起來，隨著樂曲轉調，她也踩著腳跳舞，有時獨舞，有時和主人一起表演。

幾十個流著鼻涕的小孩吵嚷著圍上來，幾乎所有鄰居也都過來一探究竟。我不希望自己的神奇療法有這麼多圍觀群眾，但他們的好奇心阻止不了我。

他們邀請我趴在結凍的土地上，那裡鋪了張俗氣的地毯。好吧，我求仁得仁！我教哈利操作我的祿萊福萊相機。熊的體重換算出來將近一百三十公斤，令人非常擔心。瞥見這隻野獸有著長長的爪子，我決定把外套留在身上；這是當地的一種翻面羊皮大衣，又厚又硬。反正我也冷得要命。

熊知道該怎麼做。她用四隻腳掌在我背上行走，溫柔得像在踩雞蛋。每隻腳掌

都先輕輕探索，直到找到不會陷進去的地方，她才施力踩下，重量從一腳轉換到另一腳，力道大小都差不多。音樂聲再度響起，她用後腳站起來，在我背上來回走動。這讓人驚奇又振奮。我的全身肌肉都輪流緊繃又放鬆，以免被壓扁。接著她被引導落地，轉個方向，再次回到我身上。她巨大、蓬鬆又溫暖的屁股坐在我的後頸上，在我的脖子和膝蓋之間輕柔地來回移動。起初我把拳頭緊握在鎖骨下方，這樣我才有信心她不會突然攻擊我。她每移動一寸，我就吸足一大口氣，就像在鉛做的湖裡邊游邊爬一樣（圖版編號96）。

在這之後我感覺神清氣爽，血液循環變好，肌肉靈活又充滿活力。我發現自己可以用早已遺忘的方式活動肩頸。這就是對「噢！背好痛！」的解答。

飼主很高興。在未獲得憲兵的允許下，他並沒有冒著喪生的危險違法旅行，因此得到了報償。我們給他的錢只值美金一塊半，這是我們在數月長途跋涉後僅存的全部家當。一開始他什麼都不肯拿。他只求我們幫忙取消禁令，這樣他們才能合法在鄉間遊蕩。我們很難跟他解釋這和衛生措施有關，而且吉普賽人被視作斑疹傷寒的帶原者。不過我們答應會盡力而為，雖然我們也不認同取消禁令，而且懷疑在早春的流行病期結束前會有任何放寬的機會。[14]

倚著喀爾巴阡山脈南面，布加勒斯特北邊的西奈亞（Sinaia）是羅馬尼亞的舊時夏都。那兒有賭場、滑雪場和大飯店，度假氛圍濃厚，再點綴幾座錯落有致的皇家宮殿似乎非常合適。在其中最大最豪華的皇宮裡，黎受到米哈伊國王陛下（His Majesty King Michael）15 和他的母后海倫女王（Queen Helen）16 的款待，雖然他們實際上是住在附近的舒適別墅裡。黎寫道：

在各大咖啡廳和政府辦公室裡，我都見過女王陛下的肖像，那些照片極其正式，而且有點修飾過頭；裡頭的女士像是被珠寶給纏得無法呼吸，看起來一臉嚴肅。她的旁邊是十五歲的米哈伊，眼睛閃閃發光。那些照片完全不足以讓我做好準備去會見這位優雅美麗、充滿幽默感又溫暖的女人。她穿得一身碧綠，而且連我都看得出來，她耳上是貨真價實的鴕鳥蛋珍珠耳環。不過，他們的穿著和儀節都已經盡可能地簡化了（圖版編號95）。

黎和米哈伊國王相處融洽。她發現他害羞得不太尋常，但她很快就讓他聊起自己的兩大嗜

15 米哈伊一世（Michael I of Romania），羅馬尼亞王國末代國王（一九二一～二〇一七）。

16 希臘的埃列娜（海倫）公主（Helen of Greece and Denmark，一八九六～一九八二），希臘國王康斯坦丁一世（Constantine I of Greece）與普魯士公主蘇菲亞（Sophia of Prussia）的長女。

好──跑車和攝影。他用徠卡拍照，自己親手沖印，成果奇佳。

離皇宮和大飯店不遠處就是一片占地廣袤的美軍公墓，兩者形成殘酷的對比（圖版編號93）。那裡已經有八百個墳塚，裡面埋的主要是在普洛耶什提（Ploiesti）空襲行動[17]中慘烈犧牲的空軍。國殤墓地委員會（War Graves Commission）仍在持續挖掘墓地，估計最終死亡數字將超過一千人。

就某種意義而言，這裡也是黎埋葬了部分自我的地方。當她越過八年前她與若蘭・彭若斯和哈利・鮑納曾一同拜訪的舊路後，旅程已經回到原點。她身心俱疲，再也沒有更遠的遠方能激起她壯遊的熱情。她也試著寫關於羅馬尼亞的文章，但她腸枯思竭。不斷疊加的焦慮和沮喪攻擊著她，她發現自己既前進不了，又無法原地踏步。藉著和曼・雷、艾齊茲跟若蘭全然隔絕開來，她把自己逼到了只要回頭就會痛失尊嚴的境地。她已身無分文，因此很可能只得再度依附於人。最糟的是，她不得不體認到，自貝希特加登之役後，再也沒有事物能夠那樣強烈地給予她刺激，催化出她的天才。那種催化原本能確保她持續創作並自給自足。令她能夠掌控自己、將才能發揮得淋漓盡致的因素已經消失了。黎的惡龍再度得勝。牠們把她逼到絕境，那裡再也沒有一條路是既不用妥協，又可以遠走高飛的。

在若蘭・彭若斯寄出的一連串無回音的信件裡，這可能是最後一封。他曾絕望地不斷寄信

17 又稱作潮汐行動（Operation Tidal Wave）。第二次世界大戰期間，駐紮在利比亞（Libya）的美國陸軍航空隊對普洛耶什蒂附近的九座煉油廠進行空襲，是美國空軍在歐洲戰區損失最慘重的行動之一。

追逐她，但連一絲回應也沒收到。他能獲得她消息的唯一方法就是不斷騷擾奧黛麗‧威瑟斯。他和黎曾互相承諾，不會讓這份愛妨礙彼此的個人自由，但這堵沉默之牆完全在他的意料之外。事到如今，他已經被冷落落太久了，開始想要和另一個女人建立永久關係。他堅決地說，除非這最後一封信獲得回覆，不然他會假定黎永遠不打算回來。

若不是戴維‧雪曼發了電報給黎，很難說黎會不會搭理若蘭的威脅。凱瑟琳‧麥科根想警告黎說唐夏丘已經出現她的情敵，於是設法打電話給身在紐約的戴維。戴維透過強‧菲利普斯追蹤黎的行蹤，接著從紐約發了封電報給她：「回家」。過了一個多禮拜，他才收到回覆：「好吧」。若電報可以傳遞一種語氣，那麼這封電報必定會散發出滿滿的怨恨。

黎回到巴黎，主要是靠著搭火車。曾經見過或聽說過黎的天仙容顏的人，會被眼前這一縷眼帶血絲的憔悴幽魂給嚇壞。她染上一種病，唇邊起滿水泡，牙齦幾乎無時無刻都在流血。每當她想做比較複雜的事情時，雙手就筋疲力竭地顫抖。回倫敦前，她在文士飯店稍稍逗留，時間短得只夠她取回幾樣東西。

黎和若蘭很快就和好了。情敵友善地離去，黎開始努力恢復自己的健康和生活。有天夜裡，若蘭用黎最鍾愛的方式寵愛她……幫她腳底按摩。黎喃喃自語：「親愛的，這真是棒透了，讓我感覺好平靜。要是有人願意像這樣按摩希特勒的腳，就不會有大屠殺了。」「誰會

做這種事啊？」若蘭不可置信地問。「抹大拉的馬利亞（Mary Magdalen）。」黎回答。

戴維在前往巴黎的路上中停倫敦，協助黎克服著手撰寫羅馬尼亞故事時必經的煎熬。稿子尚未完成，戴維就得前往巴黎工作。蒂米・奧布萊恩接手監督，提供了她同樣份量的威士忌和安慰。《時尚》雜誌在一九四六年五月號裡大幅刊載了這篇文章，搭配十張照片，其中兩幅還是全版。文章大獲好評。這是黎的冒險時代的絕唱。

第十章　惡龍：在漢普斯特和索塞克斯的婚後歲月

1946-1956

一九四六年夏天，新的定期航班飛機讓黎有機會去美國探望父母。若蘭積極促成這趟旅行，於是七月時他們飛越了大西洋。

最重要的事是沿著哈德遜河搭火車到波啟普夕探望老家。自從黎和艾齊茲結婚，她已經將近整整十二年沒有回來。現在她回來了，仍然是埃羅宜夫人，但身邊有著新伴侶。黎很少寫信回家，這讓他們的新情人充滿猜測。在戰爭期間，西奧多·米勒替若蘭保管了一些他收藏的畫作，其中包括若蘭自己的創作，所以，一想到要見到這些古怪畫作的創作者，他們就更好奇了。不過，這些好奇絲毫沒有阻擋黎的父母對若蘭的熱烈歡迎。對他們來說，很明顯地他也愛她，她也愛著他，黎看起來無憂無慮又快樂，但空氣中還殘留著一縷矜持。

當地報社派了一位攝影師和一位記者來採訪黎的事蹟。攝影師安排好全家福的位置，正要按下快門時，黎突然為了她哥哥強一句無心的評論而發起飆來，接著怒氣沖沖地離開現場。家庭最佳行為為準則被突然回訪的童年脾性給打破。最後，看在攝影師的面子上，黎被哄了回來，不過這場意外讓若蘭順利融入了這個家庭。

《時尚》雜誌在紐約為黎舉辦慶祝活動，並幫他們在喜來登飯店（Sheraton Hotel）訂下住宿。讓黎和若蘭失望的是，飯店藉著把房間分配在不同樓層，嚴格地將單身旅客區隔開來。

女賓樓層由一位駐守在電梯門旁的壯碩女管家監管。整個晚上，這位脾氣暴躁的傢伙都待在走廊上，坐在一張小桌子後方怒目而視，阻擋客人在夜間遊蕩。這絕對和黎與若蘭的計畫背道而馳，但可惜飯店裡沒有其他空房了。

他們到處詢問朋友是否有空房可借住，但都遭到婉拒。大家都知道朱利安·烈維即將出遠門一陣子，結果連他也推說自己愛莫能助。不過，他的確有邀請兩人過來喝一杯。那天晚上，他打電話到喜來登給他們。「我注意到你們只喝了啤酒，」他語氣嚴肅，「而且你們有把煙蒂撣在煙灰缸裡。如果你們喝的是威士忌，我就不考慮讓你們住了，但顯然你們比以前收斂得多，所以我不在家時，你們可以借住我的公寓。」隔天他們就搬進去了。朱利安的舒適公寓裡掛滿了超現實主義畫作，讓兩人非常自在放鬆。

《時尚》雜誌幫黎舉辦的派對既奢華又友善，而且後續又衍生出更多場派對。黎和若蘭交了許多新朋友，其中包含艾佛雷·巴爾（Alfred Barr）1。巴爾創建現代藝術博物館 (Museum of Modern Art) 一事給予若蘭莫大啟發，催生出他創立當代藝術學院 (Institute of Contemporary Arts) 2 的念頭。

馬克斯·恩斯特現在和畫家多蘿西亞·譚寧 (Dorothea Tanning) 3 一起住在亞利桑那州的塞多納 (Sedona)，他正著手興建一座工作室。黎和若蘭飛到鳳凰城 (Phoenix) 拜訪他

1 美國藝術史學家（一九〇二～一九八一），紐約現代藝術博物館創立者。

2 由若蘭、彭若斯、赫伯·里德、E.L.T.梅森斯、彼特·華森（Peter Watson）、彼特·貴格利（Peter Gregory）、喬佛利·葛格森（Geoffrey Grigson）於一九四六年在倫敦創立，旨在推廣及展示當代藝術。

3 美國畫家、雕塑家、詩人（一九一〇～二〇一二）。

們，結果發現自己來到一片由粗獷輪廓和充滿張力的色彩所組成的地景之中，這片風景令人不由得想起馬克斯的畫作，彷彿整片天地都是馬克斯親手設計的。每天下午，天色都會變暗，閃電像分岔的鞭子那樣一次次揮向臺地，伴隨隆隆的雷聲滾過峽谷。黎以此為背景，拍了張縮小的多蘿西亞正在怒斥巨大又強勢的馬克斯的照片——這簡直暗示了黎自己在創作生涯上的命運（圖版編號98）。

臺地上一片荒涼，美洲原住民霍皮族（Hopi Indians）在這過著簡樸和諧的生活。馬克斯和多蘿西亞帶著黎和若蘭去拜訪聚落，在平頂屋上觀看霍皮族跳祈雨舞。一排卡齊納（Katchina）[4] 舞者踩著舞步從地下祭壇（kiva）款擺而出，他們的身體和纏腰帶上畫滿了強烈大膽的幾何圖案。領舞者們伸出雙臂，手裡抓著活生生的響尾蛇。他們的面具後方傳出催眠般的哼唱，那聲音如此攝人心魄，令大家緊張得肩膀僵硬，後頸寒毛直豎。

舞蹈持續了整個下午，看來還要持續好幾小時；這時馬克斯堅持大家該走了，因為他知道接下來會發生什麼。儀式的效力在大家離開後立刻得到證實：天空突然下起傾盆大雨，其他遊客的車馬上就卡在泥濘裡動彈不得。

在洛杉磯，有場宴席等著黎的到來，而那也是黎最期待、最珍惜的。自從黎在一九三九年離開開羅後，瑪菲和艾瑞克就命運多舛。艾瑞克飽受長期失業之苦，瑪菲染上熱帶疾病，

4 美國西南部的美洲原住民普韋布洛人（Puebloans）所信仰的神靈存在，其概念包含三個不同面向：神靈、卡齊納舞者、卡齊納娃娃。

身體健康一落千丈。直到一九四一年艾瑞克獲聘成為洛克希德航空集團（Lockheed Aircraft Corporation）的攝影師，他們的運氣才開始逆轉。他拍攝的飛機攝影作品完美地兼具戲劇性與美感，此時已建立卓越名聲。在黎的人生中，艾瑞克和瑪菲永遠是她心中最牽掛的人，雖然一如往常地，黎很少和他們相見，也幾乎沒寫信給他們過。

洛杉磯到處是舊雨和新知。在好萊塢老城區的藤街（Vine Street）附近，曼・雷的工作室就位在一座百花爭豔、棕櫚樹影婆娑的庭院裡（圖版編號99）。這座寧靜綠洲距離喧囂的好萊塢僅咫尺之遙，與他在一九四〇年德國占領後逃離的巴黎極其相似。曼・雷現在全心專注在繪畫上，幾乎不再碰攝影。此外，他意外發現自己是個能夠鼓動人心的傑出演說家，這又令他的事業更上一層樓。

這時曼・雷已與茱麗葉・布勞娜（Juliette Browner）[5] 結為連理，她是個棕色眼珠的削瘦女孩。他們當初和馬克斯・恩斯特及多蘿西亞・譚寧這對愛侶共同舉辦聯合婚禮，兩對新人同時也是彼此的見證人。

接下來的三週是一場社交旋風。黎和若蘭以艾瑞克和瑪菲的家為基地，四處走動去拜訪朋友。交朋友是若蘭的傑出天賦之一，而黎又強化了他的才能。她的社交天性彌補了他的拘謹英國人性格，為兩人打開了無數道友誼之門。他們與許多好萊塢名人交遊，例如葛雷哥

5 美國舞蹈家、模特（一九一一～一九九一）。

萊‧畢克（Gregory Peck）與妻子葛蕾塔（Greta）、詩人兼超現實主義藝術收藏家沃特‧亞倫斯柏（Walter Arensburg）[6]、史特拉汶斯基（Stravinsky）[7]、製片艾伯特‧魯溫（Albert Lewin）及聲響工程師狄克‧凡黑森（Dick Van Hessen）；最後兩位還數度安排他們參觀製片廠。黎的一身專業絕不容許她錯過此等大好機會。她不論去哪，都替《時尚》雜誌拍下照片，不過這些照片從未發表。

黎大可輕鬆地留在美國。攝影記者這一行尚未受到電視威脅，《時尚》雜誌、《生活》雜誌和《攝影郵報》都正處於鼎盛期，她在這些公司的職涯前景都非常看好。但整體來說，她覺得自己已經太過「歐洲化」，不適合在美國定居，而且和若蘭一起生活這件事十分誘人。他似乎準備好在藝術界做些很前衛的事兒，而黎也躍躍欲試。

直到一九四七年三月，黎才再度接下《時尚》雜誌的案子。戰後以來，上流社會第一次湧入聖摩立茲的滑雪場，而黎要去那做一篇關於潮流時尚人士的報導（圖版編號100）。山巔上冠蓋雲集，擁有貴族頭銜的人、花花公子和時尚設計師都碰在一起。黎和《時尚》雜誌作家佩姬‧瑞蕾（Peggy Riley）一起搭火車過去。雖然她很開心能重回工作的懷抱，但卻出現一件意料之外的複雜狀況。在給若蘭的其中一封信裡，她描述了這件事：

6 美國藝術收藏家、詩人（一八七八～一九五四）。

7 伊果‧史特拉汶斯基（Igor Stravinsky），俄裔美籍作曲家、鋼琴家及指揮（一八八二～一九七一）。

親愛的：

我很快就要開始替一個小小人兒織衣服了——透過寫信來告訴你這件事真是天殺的浪漫，但這似乎是真的。我在身體上和情感上都感到很奇異。身體上來說，我覺得沉重而且昏昏欲睡——我以前就常常晨吐，所以晨吐可能和那無關——但情感上我非常愉快。目前為止都沒有怨念，沒受苦，沒有改變心意，也不焦慮——只是對於自己這麼開心感到有點訝異。我不得不跟佩姬實話實說，不然她沒辦法理解我為何要工作做到一半就立刻回倫敦——留她一個人苦惱第一篇報導。她高興得快瘋了，跟發神經一樣呵護我——擔心三腳架會對懷孕產生不良影響。我們老是擔心把那架該死的三腳架搞掉，所以很擔心會生出一個三隻腳的小傢伙（圖版編號101）。

跟我說你對於即將成為父母有什麼感覺——你確定你想要嗎？為什麼？只有一個條件：我的工作室絕對不准變成寶寶房。用你的如何？哈哈。

親愛的我愛你——今晚或明天到倫敦後會打給你。

愛你的黎

懷孕遠非易事。三月時他們搬到對街的唐夏丘三十六號以換取更大的空間，但懷孕早期的併發症也沒有緩解。那是著名的一九四七年冬天，有史以來最冷的冬天之一。寒風從沒鋪設地毯的地板縫隙刮進來。煤炭仍須靠配給，唯一的燃料是街上小販兜售的一點木料和泥煤。

若蘭只好把舊畫架、畫框和雕塑作品的木底座拿來燒。

隨著黎的預產期逐漸靠近，她的原則也變得愈來愈傳統。戰爭期間，艾齊茲的信件幾乎無法送達英國；戰爭結束後，那些寄來的信則無可避免地懇求黎對先前的信件做出回覆。這不是沒有道理的；他出於巨大的慷慨，將自己最重要的兩項事業的控制權交給了黎。她沒有簽署文件或授權給他，他就無力抵抗董事會的政變。他失去一大筆財富，當然黎也是。

雖然損失慘重，艾齊茲對黎毫無埋怨，他一有機會就去了倫敦。在那個月裡，即使以超現實主義的標準來看，唐夏丘三十六號的家庭組合也極不尋常。瓦倫婷先前就到了。夜裡，大家會圍在黎床腳邊的牌桌上吃晚餐，而艾齊茲會講述有如《一千零一夜》（The Arabian Nights）般精彩奇絕的故事，讓大家深深著迷。

艾齊茲對黎的愛與慷慨是無與倫比的。在婚姻期間，他盡其所能給予黎一切，而現在他要贈與黎最後一項禮物：黎在法律上的自由。她躺在床上，他則站在她面前，行使伊斯蘭法律賦予他的特權，堅定地誦念：「我與你離婚，我與你離婚，我與你離婚」。藉此，他將這段

堪稱世上最奇怪的婚姻給終結了。

幾天後的五月三號，黎和若蘭在漢普斯特的戶籍登記處舉行婚禮。《時尚》雜誌工作室老闆希薇亞・雷丁和畫家強・雷克（John Lake）8 是見證人，也是這場簡短儀式的唯二出席者。在唐夏丘，有只以藍色水彩裝飾的信封等待著黎，上面用優美的書寫體題著：黎・彭若斯太太啟。這封信來自她一小時前成婚的丈夫，裡面簡單地裝著三張拼字遊戲的卡牌──I、O、U──一張方塊A，一個心型錫箔紙片，和一塊從書頁撕下的紙片，上面寫著「愛你的若蘭」。

懷孕是個絕妙的藉口，讓黎可以大肆放縱她的慮病症，再用她與生俱來的幻想加重症狀。比如說，她堅持要養寵物。她第一個著迷的對象是墨西哥鈍口螈──那是一種噁心的水生蠑螈，看起來就像溺水的陰莖。接下來一定要養刺蝟，而且不是一隻。黎派若蘭去鄉下蒐羅刺蝟，還威脅說若沒帶回一個完整的刺蝟家族，那他們的小孩絕對會生下來就渾身長滿刺。一位好心的獵場管理員答應了，若蘭便提著一籃子的動物回家。雖然黎一開始很開心，但她很快發現刺蝟們都很不快樂，所以若蘭不得不把牠們帶去漢普斯特荒原野放。

刺蝟想必有好好發揮優良作用吧，因為就在一九四七年九月九日，黎成功在倫敦醫院剖腹產下健康的兒子。他的名字叫做安東尼・「東尼」・威廉・若蘭（Antony 'Tony' William

8 英國畫家、博物館策展人（三一九〇三～一九七五）。

Roland）（圖版編號103）。因為他喜歡握著拳頭，一開始大家都叫他「小霸王」（Butch），但不久後黎堅持大家應該叫他東尼。「我不希望他長大變成一個惡霸」，她解釋道。黎，這位最討厭小孩的人，已經搖身一變成為母親了。安東尼出生後幾天，保爾‧艾呂雅來唐夏丘拜訪一陣子。他抓來一塊膠合版，在上面畫了兩個鳥形人物——其中一個大而優雅，保護欲強烈，而另一個幼小且滿臉鬍鬚，像隻小雞。他在下方寫著：

La beauté de Lee aujourd'hui. Antony,

c'est du soleil sur ton lit

Paul Eluard

（今天的黎如此美麗。安東尼，你的睡床上陽光和煦。保爾‧艾呂雅）

黎在成為母親的頭幾週非常愉快，因為在療養院床上休養的她成了眾人的關注焦點。她為《時尚》雜誌一九四八年四月號寫下這篇文章：

對我來說，一張白色的床是安全的象徵。由衣服上過漿的潔白護士所照料的一整排高腳白床舖，就是我的天堂。但當人們受傷或擔心受怕時，對安全的想像往往各異其趣。有些人想要悄悄地獨自離開。有些人想要回到母親懷抱。有些人在

陌生環境裡保持警戒，一心渴望能回到家，接受熟悉事物、噪音和慣性的撫慰。

我想要我的安全白色小島，但我不願它被一片枯燥之海所包圍。幾個月前，療養院的護士長把一張印刷清單寄給我。它的開頭是標語式的：「請攜帶您的配給手冊」，結尾則是「請備好所需的寶寶衣物，尤其是註明好姓名的尿布」。在這兩行字之間沒有一樣東西令人感興趣。既沒提到任何繫著緞帶的美好夢想，對於寶寶用品有多迷你、多柔軟，也隻字未提。只有：四件羊毛外套，四套睡衣，安全別針，寶寶揹帶，浴帽，彈性繃帶，兩套內衣，之類的。為了節省配給券，清單上半數用品都被刪去了。完全沒寫到裝飾物該怎麼從藍色換成粉紅色（以防萬一），或是大象布偶，或是一支紀錄影片，或是一瓶給訪客享用的琴酒，或是讀物，因為整整兩週都必須住在外面，依賴某個人而活，而且還是位陌生人，感覺起來很漫長。

這篇文章接著提到化妝技巧、衣著打扮、燙髮和「確保你的手肘擦上足夠的乳液，除非你希望它們連續兩週在床單上摩擦後，能夠變成指甲銼刀」。在結論裡，黎提出她的建議：

當有朋友說：「親愛的，你已經有很多花束了，好像什麼都不缺，我究竟該帶什麼給你好呢？」──拋下所有嬌羞矜持，仔細研讀這份清單後說出你的答案，一次一項就好：

番茄醬、伍斯特醬、辣根醬和真正的美乃滋醬（它們會對醫院菜色產生神奇效果）。

煙燻鱒魚、鵝肝醬、紅魚子醬或黑魚子醬、一罐雀巢咖啡、淡奶、喝也喝不完的葡萄柚汁或番茄汁、糖塊、檸檬、胡椒研磨罐、手工餅乾、洗淨的新鮮蔬菜沙拉配一瓶法式淋醬、從塞爾福里奇百貨公司（Selfridges）訂購冰淇淋和一罐巧克力醬，一瓶裝滿冰塊的寬口保溫瓶，一位來自伊莉莎白雅頓（Elizabeth Arden's）⁹的女孩為你做臉，尿布清洗服務。

接著，現在是你的大好機會！大膽地對他說，「把你的畢卡索或那幅薩瑟蘭（Sutherland）¹⁰的畫借我掛在牆上兩週如何？」朋友大概無法拒絕你的要求。你的房間將會變成一座宮殿，護士們會非常小心地對待你，就像對待一個不小心就會變得嚴重癡呆的病人一樣。

最後，除非你希望客人在酒吧一開門時就拔腿衝去解渴，記得要他們帶瓶琴酒

9 紐約知名皮膚護理及彩妝品牌，一九一〇年由伊莉莎白‧雅頓（Elizabeth Arden）於紐約第五大道創立。

10 葛拉漢‧薩瑟蘭（Graham Sutherland），英國藝術家（一九〇三～一九八〇）。

來。

一旦回到唐夏丘，遠離了倫敦醫院這座避風港和那些有求必應的護士，黎的母性本能很快就開始磨損。還好家裡還有安妮‧克雷門茨，她非常寵愛東尼，把他照顧得無微不至。這讓黎有餘裕重拾工作，而她的第一份重要任務是報導威尼斯雙年展（Venice Biennale）。這篇刊登在《時尚》雜誌一九四八年八月號的文章，是黎發自內心寫就的作品，裡頭混合了詼諧的八卦和敏銳的觀察：

古圖索（Guttuso）[11] 是青年獎得主，他是一個不修邊幅、魅力四射的羅馬人，繪畫主題有伐木工人、洗衣女工和有鳥飛翔的風景畫。他將抽象與社會現實主義融為一體；他的色彩裡閃爍著農村的豐饒……另一位年輕雕塑家的獎項授予了來自威尼斯的維亞尼（Viani）[12]，他的抽象大理石雕塑充滿了感官性和解剖學式的表現，整件作品從底座徐徐上升，有如肥皂泡沫般輕盈。他是個嚴肅的年輕人──而且長得很像勒內‧克萊爾（René Clair）[13]。

11 雷納多‧古圖索（Renato Guttuso），義大利畫家、政治家（一九一二～一九八七）。

12 亞伯托‧維亞尼（Alberto Viani），義大利雕塑家（一九○六～一九八九）。

13 法國導演、作家（一八九八～一九八一）。

她把最溫暖的評論留給了亨利·穆爾：

在大會宣布他獲得最佳外籍雕塑家大獎和五十萬里拉（lire）的獎金之前，他就動身前往倫敦了，不過在此之前，他已在佛羅倫斯（Florence）待了一週，又花了幾天在威尼斯整理作品。他四處走動，身材結實，不像個拉丁人，嚴肅而簡樸。他和講義大利語的藝術家及藝評人交談，像義大利人一樣用手勢雕刻他含糊不清的語意，再由他的粉絲加以解讀。他喜歡陽光，美國佬雞尾酒（Americanos，一種苦艾酒加蘇打水調酒）和聖馬可大教堂右側的一組青銅雕塑。

一九四八年夏天，西奧多和芙蘿倫絲第一次來到英國。芙蘿倫絲向來是誠實的典範，但她被黎關於戰後配給的故事打動，將大量絲襪夾在書頁間偷渡過海關。

在唐夏丘，他們大部分的注意力都在孫子身上，而他就在這時踏出了人生第一步，搖搖晃晃地從西奧多身邊走到芙蘿倫絲的懷裡，讓黎非常開心。若蘭帶他們參觀遠處的景點，結果發現他們對什麼都感興趣，因此很容易取悅。毫無疑問，最成功的行程是包含西奧多最愛的橋樑和工程建設的那些。旅行快結束時，西奧多把若蘭拉到一旁，板著臉嚴肅地說：「若

蘭，芙蘿倫絲和我非常仔細地考慮了所有事，我們想要告訴你，這一切不像我們預期的那糟。」

若蘭一直都想當農夫。原本他想要在愛爾蘭成為一位詩人兼農民，但他對倫敦藝術圈的深切涉入已使這件事不再可能。相反地，他開始在英格蘭東南方尋找農場。鄰近跨海渡輪十分重要，因為航空旅行仍然昂貴又不可靠。同時，他知道自己不可能永遠埋首於鄉間，所以也不能離倫敦太遠。他參考了許多物件，但沒有一個符合期待，直到哈利‧約紹的幾位朋友提起法麗農場（Farley Farm）——它位在一座名叫醉綠（Muddles Green）的小村莊裡，這個名字令人很有好感。在一個蕭瑟的二月天裡，若蘭和黎拜訪了這座農場並立刻愛上了它，幾天後就在一場拍賣裡將它買下來。

將近五十公頃的草地從一座孤立的大宅腳下展開，向南方和西方延伸出去。這座大宅看起來陰冷黯淡，一點也不像夢想應許之地，但若蘭卻一眼就看出它的潛力。在南面裝上能讓陽光灑落的新窗戶，一間更大的廚房，以及最重要的——建造一座大花園。室內牆面有偌大留白，能懸掛他們數量急遽增加的畫作收藏。黎和若蘭第二次來這裡時，才看見他們兩人都沒料到的事物。明亮的陽光照亮了十六公里外的南部丘陵區（South Downs），而以白堊岩構圖而成的威明頓長人（Long Man of Wilmington）14 正掌管著那片綿延不絕的地貌。多年來的

14 位於英國東索塞克斯郡的巨型地景雕塑，長約七十公尺，寬約十公尺，圖形是一位雙手各持一長條物體的人形。有些人認為威明頓長人最早於史前時代即存在，但也有研究認為其出現年代最早約在十六世紀。

觀察，進一步證實了這塊寶地在地理位置上的重要性——他們當初只能歸功於他的直覺。夏至的正午時分，從屋子向南望去，太陽恰好就在長人的頭頂正上方；冬至那一夜，更巨大的獵戶座巨人盤據了同一個位置（圖版編號104）。他們因此深信自己受庇於最好的守護者。

若蘭頗明智地認知到自己對農場一竅不通，若他想實現鬱鬱蔥蔥、牛羊成群的農業之夢，非得靠專家不可。他很幸運能請到彼特‧布拉登（Peter Braden）來管理農場，而彼特大力轉化成隱士的沃野，房舍四周才能環繞著新種下的樹木。懷特爺爺（Grandpa White）來自鄉下，他和弗雷德‧貝克（Fred Baker）一起參與這項任務，不出數年便將花園改頭換面。

沿用了現有農場員工。花園之夢也需要類似協助，又冷又硬的韋爾登（Wealden）黏土才能擔任管家和廚師的是寶拉‧保爾（Paula Paul），這位樸實的愛爾蘭女子有著無與倫比的善良；在安妮‧克雷門茨退休後，她介紹女兒帕西‧茉蕾（Patsy Murray）來照顧東尼。

家中員工的數量一口氣來到維多利亞時代的莊園規模，但黎天生的社交天賦讓這裡彷彿是一家人聚在一起生活。這不是在呼應當時流行的左派觀點，而是黎與生俱來的友善超越了階級和地位。她的友誼從不是上對下的；不論她是否喝醉、心情好或不好，這份友誼總是很直接。

黎很快對園藝產生興趣，雖然她嚴格要求自己只應當個管理者。她私下鑽研了幾本關於園

藝的專書。這些新知搭配上科學態度，她很快就成為一個難纏的專家，能夠在自己的土地上挑戰奇登萊園藝協會（Chiddingly Horticultural Society）的元老們。

黎「自給自足」的目標就沒那麼成功。首先，她決定家裡應該用自產的牛乳做奶油，於是訂了一套最新型的攪拌器。她在機器裡倒入大量鮮奶油與牛奶，接著滿懷期待地轉動手把。幾小時後，大家仍在筋疲力竭地轉著，那堆混合物還是沒有任何要變成奶油的跡象。「該死！」黎咒罵，「我要把這些都拿回店裡。」沒人來得及品味黎把整臺裝滿發臭膏狀物的玩意兒拖回哈洛德百貨公司（Harrods）的主意，因為就在那個瞬間，整堆東西突然變成了奶油。雖然黎獲得勝利，但自製奶油的實驗卻再也沒發生過。

黎的下一個實驗更加混亂。在婦女協會的支持下，中選的豬隻被送往屠宰場，屠體被大卸八塊，加工成豬肉和培根。廚房後場的的景象簡直令人不敢想像。在黎的要求下，屠宰場把豬內臟全部送回來，因為她有宏大的計畫。作業流程從清早開始，感覺像是永無止境。做這件事需要補充體力——所以她喝了幾杯威士忌——不久後幾桶內臟被一腳踹翻。到了下午，黎實在是受夠了，決定撤退去睡午覺，讓帕西和寶拉收拾爛攤子。豬豬報仇成功……鹽水的比例有問題，幾乎所有內臟都腐敗了。

黎和若蘭婚後的頭幾年，依照黎自己的說法，是她人生中最快樂的幾年。她既有安全感也

有自由，而且隨著隨著新成立的當代藝術學院橫空出世，她還在若蘭身邊共享了征戰現代藝術前沿的興奮感。「現代藝術四十年」展覽是早期成就之一；接著，一九四九年舉辦「現代藝術四萬年」展覽，闡述所謂原始藝術（primitive art）對當代藝術家的影響，畢卡索、亨利．穆爾、米羅、赫普沃斯（Hepworth）[15] 等人都大名在列。在《時尚》雜誌一九四九年一月號上，黎為這場展覽寫了篇洞察力與博學兼具的文章，舉出「充足的理由讓人在展場中流連忘返，直到你罹患『博物館腳』，潛意識裡的儲藏空間全部滿載而且失去條理」。

接著，黎和三位模特、一位助理、一個時尚總監和比山高的攝影器材一起搭上英國海外航空的水上飛機（BOAC flying boat），到西西里島（Sicily）出差。《時尚》雜誌和航空公司達成共識，他們會在時尚專題中對航空之旅加以美言，條件是對方提供免費航程。長達十頁的雜誌文章定稿令人讚嘆，而裡頭當然沒提到旅程中任何惱人的延誤或挫敗感。只有接觸印樣洩露了黎的問題。印樣顯示她拍了超過一千張照片，很明顯這件事辦得很不順——不是模特或服裝出了問題，而是黎沒辦法專心維持住興致。

在倫敦，黎的聲望讓她在工作領域中享有穩固的領導地位，但她發現這些三不斷重複的例行公事令她沮喪。「我好憂鬱，」她向自己的醫師兼密友卡爾．H．高曼（Carl H. Goldman）哭訴，醫師卻嚴厲以對：「你沒有毛病，我們不可能為了提供你刺激，就讓世界永遠處於戰

15 芭芭拉．赫普沃斯（Barbara Hepworth），英國雕塑家（一九〇三~一九七五）。

爭。」

她的工作起起落落。在無窮無盡的服裝攝影裡，只有像「倫敦焦點」或「新世代小說家」之類的項目能帶來些微安慰，因為這讓黎得以接觸舊友或藝文方面的新潮流。隨著黎在工作上投入的心力愈來愈單薄，唐夏丘的室內陳設也愈來愈常出現在照片背景裡。那些攝影成果都技巧非凡──問題不在相機，而在掌鏡的人身上。還好蒂米・奧布萊恩仍然願意當那個督促黎準時交件的人，令大夥兒鬆一口氣。

一九五一年十一月號的《時尚》雜誌上出現了一篇不需要三催四請、黎就會乖乖寫好的文章。那是為畢卡索的七十大壽所寫的，當代藝術學院也因此辦了展覽。為了出席雪菲爾和平會議（Sheffield Peace Congress），畢卡索曾到若蘭和黎家住了一陣子，不過在展覽開幕前夕又離開了。

如果畢卡索想成為一個「資深前輩」，他最好現在就開始，因為他需要大量的練習。他才剛滿七十歲，卻還沒獲得任何「資深前輩」該有的氣場。資深前輩應該安享退休生活：他們應該要脆弱易碎，還要難以接近。他們年少時期的掙扎、叛逆、不安和放蕩不羈應該要顯得遙不可及，而如果他們還繼續工作的話，必須

顯得富有禮教，才能繼續被眾人景仰。畢卡索不太可能達到這種水準。

接下來的段落裡，提到去年若蘭為了替當代藝術學院選展品而規劃的一趟旅行，當時黎、若蘭和東尼到聖托沛（Saint Tropez）附近的瓦洛里斯（Vallauris）拜訪畢卡索。巧合的是，當時保爾‧艾呂雅也在畢卡索家，而且即將與多明妮克‧蘿樂（Dominique Laure）結婚，於是若蘭一家人將旅行延長，以便參加婚禮。婚禮在市政廳舉行，畢卡索和弗朗索瓦‧吉洛（Françoise Gilot）[16]是見證人，黎負責婚禮攝影。在那之後，畢卡索邀請眾人及他的兩名司機，東尼和馬歇爾（Marcel），一起到鎮上一間老牌旅社的庭院裡用午餐。

憑藉著她將學養和俗趣雜揉並陳的天賦，黎繼續為我們勾勒這位藝術大師的形象和生活方式：

畢卡索不蒐藏東西──他只是什麼都不丟而已。每件物品對他來說都有某種美感或意義，他不想扔掉。就連我用過的閃光燈泡也令他掛心，到現在還躺在樓梯轉角──那是六年前的解放週裡我拋下它的位置。等到某間工作室或公寓的東西滿到連他也嫌擁擠時，他就鎖上門，到新的地方另起爐灶。他在瓦洛里斯的

16 法國畫家、作家（一九二一～）。

畢卡索來英國時，曾兩度在法麗農場留宿。

家想必已經被塞滿了——我懷疑五年後我還能在那裡找到他上次來英國旅行時帶走的紀念品。除了克威爾（Kwell），旅行暈車藥和布萊頓皇家行宮（Brighton Pavilion）的明信片之外，這些紀念品還包括：他和兒子一人一頂鴨舌校童帽、一只博恩維它麥芽飲（Bournvita）塑膠馬克杯——圖案是一個戴著睡帽的人正在昏昏欲睡、若蘭的大阿姨一八七五年時在巴斯和平會議（Bath Peace Congress）上的照片，還有一臺紅色玩具倫敦巴士。

在我們位於索塞克斯的農場，畢卡索發現這個世界非常地英國：白堊丘陵地景和康斯塔伯（Constable）[17] 的雲彩、正經八百的威明頓長人、左側駕駛、紅白相間的愛爾夏乳牛（Ayrshires）、開放式的壁爐、加了威士忌和蘇打水的睡前飲料、熱水瓶、煮熟的早餐和熱茶。罐裝李子布丁，冬青花環和熊熊火焰確實很英國，簡直英國得令人難以置信。

我們三歲大的兒子東尼歡喜得不得了。畢卡索和他成了好友，他們一起講祕

17 約翰‧康斯塔伯（John Constable），英國風景畫家（一七七六～一八三七）。

密、尋找蜘蛛網或種子莢之類的寶藏、打打鬧鬧，還一起看畫。在東尼早期的童言童語裡，畫和畢卡索是同義詞，我猜那是因為若蘭和我用「畫」和「畢卡索」這兩個詞交替著指稱某一幅畫，而且畢卡索（Picasso）和畫（picture）都是 p 開頭的。後來他發現畢卡索是一個人，而且跟爸爸一樣，是個畫畫的人。「畫」這個詞的還意指夸克斯頓（Craxton）[18]、馬克斯·恩斯特、克利（Klee）[19] 和布拉克。寫實類或異想天開的插畫和照片都不是「畫」，雖然我不知道他用哪個術語來統稱。

畢卡索和他立刻達成共識，接著插圖書——尤其是《農民週刊》（Farmer's Weekly）——變成了工具書，用來幫助他們澄清這個神祕語言裡的各種詞不達意。我最近才發現畢卡索會說的英文比他承認的要多得多了！只有這樣，他們之間的完美默契和低聲討論才不用歸功於魔法。

你沒辦法偷偷打鬧。畢卡索和東尼在尖叫和咆哮中互毆。不論是在這裡還是法國，他們每次碰面，節目都會變得更精彩：一邊咯咯笑一邊埋伏在沙發後，大吼大叫的公牛，「好耶！好耶！」的歡叫。暴力事件一路攀升，從扭耳朵到踢來踢去，最後來到了高潮——東尼咬人了。畢卡索狠狠咬了回去——「咬人的人被咬

18 約翰·夸克斯頓（John Craxton），英國畫家（一九二二～二〇〇九）。

19 保羅·克利（Paul Klee），瑞裔德籍畫家（一八七九～一九四〇）。

了」，他震驚得默不出聲，接著畢卡索說：「說起來，這是我咬過的第一個英國人！」

我不懂畢卡索為什麼要忍受這種「陪練員」式的磨難，除非他是在為他自己的小兒子克勞德（Claude）做練習。克勞德是個難搞的客戶，只會在他爸刮鬍子的時候安靜一下。在畢卡索的兒童特別節目中，他把整張臉從下巴到頭頂都塗滿泡沫，留下一片嚇人的空白。接著他把手指穿過肥皂直抵棕色的皮膚，畫上一張小丑的臉。他畫個不停，不斷用刷子刷掉重來，用手指挖出百種微妙的表情，直到觀眾向後倒進浴缸裡。

東尼還沉浸在有畢卡索的氛圍裡。他能一字不漏地描述那些他和畢卡索在聖托沛做的事，有些部分過於誇大——關於深海潛水、槍聲隆隆的遊行隊伍、畢卡索送給保爾·艾呂雅當結婚禮物的花瓶——比畢卡索本人還高，上面畫滿了沒穿衣服的快樂裸女。他學這位英雄戴上貝雷帽，腳踩聖托沛的涼鞋，還拿他當作自己所有奇言異行的擋箭牌：「他們在法國都這樣做啊——像畢卡索一樣」。他拿麵包沾飲料吃，還堅持吃冰淇淋的時候要背對著桌子吃，用手拿盤子在下面接著——「像畢卡索一樣」——他曾經為了不要錯過在港邊遊行的辣妹，做過一模

一樣的事（圖版編號106）。

一

以「資深前輩」而言，你已經做得不錯了。生日快樂，畢卡索！

很快地，法麗農場像是成了一場永不休止的藝術盛宴。黎和若蘭都很喜歡娛樂活動。對他們而言，朋友相聚帶來的滿足感和啟發性是無與倫比的。藝術至關重要，但藝術必須實踐在生活裡，還必須和眾人分享，否則它會變得流於學術、貧乏無味，簡直和死了沒兩樣。他倆都喜歡營造出容易催生新點子或新計畫的氛圍，而無拘無束的週末聚會就是這種概念的延伸。

有些二人是常客，例如蒂米·奧布萊恩和她先生泰利，以及當代藝術學院的湯米·羅森（Tommy Lawson）和丈夫阿拉斯泰（Alastair）。美國藝術家比爾·科普雷（Bill Copley）20 在村裡的活動中心舉辦舞會期間來訪，他決定扮演當地民俗傳說裡的「綠人」（Green Man）；不僅戴上常春藤花環，還熱情追求當地女孩。威廉·敦伯爾（William Turnbull）21 利用小型維修站金十字車庫（Golden Cross Garage）的焊接工具做出風向標，放在鴿社的屋頂上。奧黛麗·威瑟斯已和攝影師維克多·肯尼特（Victor Kennett）結婚；她提著一只籃子來訪，裡頭裝著兩隻翻頭鴿（tumbler pigeons），牠們注定要住在那座別出心裁的鴿社裡。「噢，拜託

20 美國畫家、作家、收藏家、企業家（一九一九～一九九六）。
21 蘇格蘭藝術家（一九一二～二〇二〇）。

別讓媽媽看見！」東尼哀求，「她會馬上把牠們放進冷凍庫裡。」從紐黑文（Newhaven）登岸的怪人變得如此司空見慣，所以當一句英語也不會講的尚‧杜布菲（Jean Dubuffet）[22] 從跨海渡輪下來後，一位計程車司機直接把他送來法麗農場。

當地人饒富興味地觀察了這一切，發現只要稍加誇飾，就能用裸女在草地上跳舞、一群人笑笑鬧鬧中穿插劇烈口角、牆上掛滿難以理解的圖畫、詭異雕像從花園裡冒出來、奇裝異服的人滿嘴外國話之類的故事增加聊天的談興。曼‧雷是其中少數獲得嚴肅對待的訪客，因為他登上英國廣播公司（BBC）電視臺的透視藝術家（Monitor）系列節目，由休‧威爾登（Huw Weldon）進行採訪。

黎知道自己的家頗不尋常。她愛極自己的女主人角色，尤其是在有帕西和寶拉提供協助的情況下，因為她的創造力裡總是有個特殊成分，叫做「折磨身邊的人」。曼‧雷有次曾說，不論黎在幹嘛，她永遠有辦法生出一堆工作給其他人——她是他遇過最會指使別人做事的人。她無法忍受別人在她眼前遊手好閒；她堅持每個人都要聽從她的指揮，參與某些任務，而她則發揮巨大的巧思發想出各種計畫，好讓每個人都很忙。在《時尚》雜誌一九五三年七月號裡，她坦率真誠地寫了篇叫做〈辛勤工作的客人〉的文章，有些人可能誤以為那只是某種另類幽默：

22 法國畫家、雕塑家（一九○一～一九八五）。

報章雜誌的專欄裡，許多專家針對主客之間如何善待彼此提供建議。這些文章充滿了暗示和提醒——以及不勝枚舉的邀請者和受邀人範例。雖然有各種計畫表和菜單，旨在讓單槍匹馬的女主人能保持從容優雅，但這種希冀女主人能美好年代裡的女人一樣悄然無聲地提供服務、而眾人愜意享受一切的陰謀，其實通常只是為夫妻雙方提供更多團隊合作的策略，好讓他倆生出三頭六臂，像一群家庭小精靈在背景裡做各種雜事。有篇講述「優雅生活」的文章堪稱正統，它甚至指導客人如何避免在家庭庶務上提供協助。

這不是我的理想，也不是我的行事風格。我已經花了整整四年來研究並實踐讓朋友做完所有工作的方法。放眼望去，從木柴堆到閣樓水箱，從椅罩到滷水醃豬肉，還有冷凍庫裡的東西，不論是看得見或看不見的，我家幾乎沒有一樣東西不是客人辛勤工作的成果。

由於大部分客人整個早上都在睡覺，而我午餐後昏昏欲睡，所以計畫必須精心設計，才能保持工作不斷進展。訪客簿旁擺的是一本蕭穆的相簿：裡面沒有一群人戴著太陽眼鏡、啜飲「皮姆之杯」（Pimm's Cup）[23]的「歡樂時光」快照。它

23
在英國和美國都很流行的雞尾酒，以琴酒為基底，搭配薑汁汽水、多種辛香料及其他酒類調製而成。

很容易被誤認為蘇聯工人宣傳影片中的一幀剪影。每個人都在忙著幹活兒：有工作才有快樂。

這份「快樂工人」型錄是用來增強菜鳥和手工業白痴的信心，讓他們看見這群笨手笨腳的友人操作各種高技術工作，展示工作計畫的多樣性，以及暗示不務正業者和靜坐抗議者將遭受的社會性排擠。

黎繼續描述各種聰明絕頂的手段，以誘使幫手們粉刷油漆、裝椅套、做園藝工作、縫窗簾或打造一座裝飾性水池。這些故事的誇飾成分不算高，而且還搭配一連串客人正在辛勤工作的照片來取得讀者的信任。艾佛雷·巴爾，紐約現代藝術博物館的館長，被拍到正在餵豬；索爾·斯坦伯 (Saul Steinberg) 24 正在和一組園藝水管搏鬥，把自己變成了自己筆下的漫畫角色（圖版編號105）；亨利·穆爾在跟自己的雕塑作品擁抱；雷納多·古圖索戴上廚師帽瘋狂做菜，時尚編輯恩妮斯汀·卡特替一張古董椅注射防止蛀蟲的藥劑；皇家藝術學院 (Royal College of Art) 的梅綺·嘉蘭 (Madge Garland，亦稱亞什頓夫人 (Lady Ashton)) 25 教授認真地把馬鬱蘭磨成粉，而薇拉·琳賽 (Vera Lindsay，亦稱巴利夫人 (Lady Barry)) 26 用牙齒咬著一把刀準備攻擊菜園，一顆被擒獲的南瓜在她手裡瑟瑟發抖。文章中的最後一張

24 羅馬尼亞裔美國漫畫家（一九一四～一九九九）。

25 時尚記者、編輯、設計師（一八九八～一九九〇）。

26 英國演員（一九一一～一九九二）。

照片恰如其分地描繪了黎本人：她正在沙發上熟睡。

〈辛勤工作的客人〉是黎為《時尚》雜誌寫的最後一篇文章，也是她人生的倒數第二篇文章。黎的寫作過程變得如此煎熬，其引發的情緒波動幾乎要吞噬掉若蘭。他偷偷寫信給奧黛麗·威瑟斯：「我求求你，請別再要黎寫東西了。寫作對黎和她周遭的人帶來的苦難令人難以承受。」奧黛麗一直都清楚知道採用黎的文章有諸多困難。她的文章非常獨特，所以事實上整本雜誌都須隨之進行調整，而不僅是單純把文章納進雜誌而已。除此之外也有截稿期限的問題，但最大的難題還是找出一個她不覺得無趣的題目。面對優秀新人輩出的情況下，奧黛麗對黎的忠誠度必定也已拉扯到了極限。到最後，是黎自己決定收山不寫，原因很簡單：她找不到任何她非說不可的事了。她開始潛心鑽研廚藝，而廚藝對她的吸引力是可以想像的。比起寫作是把自己和打字機綁在一起自我鞭笞，下廚的社交性質高得多，做起來比較不孤寂。

雖然法麗家的氛圍友善又歡樂，但黎在倫敦時才是最開心的。現在唐夏丘的房子已經出售，週間時黎和若蘭會住在肯辛頓的一幢小公寓裡。公寓小不是缺點，因為這樣東尼下課後會待在法麗農場裡，和帕西愉快地生活。公寓由艾莎·傅蕾琪（Elsa Fletcher）照管，她是一個沉靜和藹的女人，很快就對黎忠心耿耿，黎對她也是。這間公寓是黎的避難所，艾莎則

是她的知己，也是同情和理解的重要來源。

到了一九五五年，黎陷入惡性循環，這幾乎要了她的命。東尼出生後，她發現自己再也無法享受性愛。她的容顏也迅速衰老。臉蛋再也不若從前那樣精緻了——皺紋不斷增生，眼周變得浮腫鬆垮。她的頭髮愈來愈稀薄，光澤也消失了。脂肪逐漸累積，讓身體看起來粗糙肥腫。雪上加霜的是，那個大家曾經公認踩在時髦尖端的女人，正在急速邋遢化。她會穿著破舊或不合適的衣服出席高雅晚宴——及膝裙配上高筒襪，或用不合身的西裝外套搭配鬆弛的長褲。但在所有歲月帶來的滄海桑田裡，面容的變化令她受傷最深，這促使她接受痛苦的整容手術和配戴不合適的假髮。

另一方面，若蘭的事業卻蒸蒸日上。當代藝術學院的諸多貢獻正逐步改變英國當代藝術的整體風氣。成功接踵而至，讚譽自四方傳來。最諷刺的是，歲月改善了他的容貌。

黎選擇的戒菸方式帶來更多問題，讓這段時期變得更加難熬。她習慣每天抽五十支左右的菸，而且習慣同時點燃好幾支菸，讓它們在菸灰缸裡悶燒或棲息在家具的邊緣——她從沒把房子燒掉，堪稱奇蹟。有次在巴黎特羅卡德羅廣場（Trocadero）附近的安娜廚房（Chez Anna）用晚餐，她抽菸抽到一半，突然宣布自己打算即刻戒菸。接下來的一年多，當她在和戒斷症狀搏鬥的同時，她以及周遭之人的生活都陷入活生生的地獄。

毫不意外地，黎變得難以相處，總是和人發生爭執，首當其衝的就是那些和她最親近的人。他們成了惡毒謾罵的目標。她和東尼之間開始了一場尖酸惡劣的鬥爭。雙方從不放過狙擊彼此的機會，尤其他們熟知攻擊何處能造成最大傷害。攻擊和反擊的火苗因瑣事而竄起，兩邊都極盡巧思，直逼要害。最明顯的後果是東尼把所有的感情都轉而投注在帕西身上。大量的威士忌加劇了黎的各種問題，讓惡性循環更急轉直下。黎喝酒，因為覺得自己不被愛；黎不被愛，因為她喝酒。

若蘭無法理解這種危機由何而生，因為黎非常謹慎地不讓任何人有機會完全理解她。她沉涵於自己的悲劇裡，在這場漫長的自我折磨中沒頂，用可憎的方式報復任何接近她的人。

一九五四年，出版商維克多‧高蘭茨（Victor Gollancz）委託若蘭撰寫畢卡索的生平和作品。這對黎是另一次重大打擊——「我的老天，你怎麼可能寫？」她說，「你連救命兩個字怎麼寫都不知道！」但當她明白自己的才華正在迅速殞落時，她受傷極深。若蘭接受英國文化協會（Fine Arts for the British Council）巴黎藝術總監的職務，讓她陷入更深的抑鬱。他們長期逗留巴黎，住在借來的奢華公寓裡，社交生活是一場又一場的開幕式和派對。十年前黎會為此快樂，但如今她恨極了。人生頭一遭她感覺自己只是某人的附屬品，而她絲毫無法掌控自己的命運。就連在巴黎，舞臺也都是若蘭的。

這場私人風暴的中心是一項事實：若蘭愛上一位飛行特技演員，黛安·德莉亞茲（Diane Deriaz）27。黛安是保爾·艾呂雅的密友，他曾經這樣描述她：

Je suis amoureux d'une voyageuse, Elle a son soleil

（我愛上一名旅行者，她擁有她的太陽）

Je n'ai pas le mien

（而我沒有）

黛安有著美麗的臉龐、攝人心魄的藍眼睛和蓬鬆的金色鬈髮，就像太陽那樣散發出能量。

一開始黎頗鼓勵這段韻事，相信這只是若蘭的另一段露水情緣。接著，她突然將黛安視為威脅。溫和的寬容不復存在，黎變得很痛苦，而且公開敵視黛安。毀滅性的爭吵像漩渦般纏捲在黎和若蘭之間。在爭吵與爭吵之間，黎會努力克制自己的脾氣，但她的自信已全然粉碎，無法將陰霾撥開。

她的敵意消耗掉太多能量，讓她看不清其實是黛安在保護她。儘管若蘭反覆請求，黛安都堅決不願和他結婚。但黎對此分毫不信，只把她視作死對頭。對黎而言，若蘭在性方面不忠沒什麼大不了；自從她自己失去性慾後，就主動鼓勵他和其他女人上床。痛苦來自於被迫和別人分享他的愛。她覺得自己完全遭到孤立。瓦倫婷、帕西、黛安和其他許多才華洋溢又甜

27 英國特技藝術家（一九二六～二○一三）。

美可親的女人將若蘭團團圍住，對他獻以仰慕的眼光。黎是那個局外人，永遠醉醺醺的，衣著紊亂而且狀況連連。東尼對她愈來愈疏離。他會不經意說出「請讓帕西來接我下課，因為如果是媽咪來，我可能會認不出她」之類的話，讓她內心深受重創。後來，等東尼到了青春期，他們的關係惡化成公開的敵意，只要一有機會就爆發。

大約一九五六年時，黎開始協助若蘭寫書，兩人之間才開始回溫。為了和畢卡索討論寫作內容，也為了拜訪他的出生地馬拉加（Malaga），兩人需要進行許多調查旅行。黎拍攝了老城區、摩爾人城堡（Moorish Citadel）和聖特摩藝術學院（Art School of San Telmo），一開始是為了讓若蘭當作備忘錄來參考。這些照片都沒收錄進書裡，因為幾乎所有空間都讓給了郵票大小的重要畫作圖檔。相反地，這些照片卻在一九五六年的一場展覽裡現身——當代藝術學院舉辦的《畢卡索的自我》（Picasso Himself）大展——這場展覽同時也向大師的七十五歲生日致意。展覽圖錄附在一本名為《畢卡索的肖像》（Portrait of Picasso）的書裡，這本書由隆德·亨弗利斯（Lund Humphries）出版。書的序言是艾佛雷·巴爾撰寫的，內文由若蘭負責，書中納進幾幅黎拍的照片，就在曼·雷、羅伯特·卡帕（Robert Capa）[28]和瓊·米里（Gjon Mili）[29]的旁邊。

某種程度而言，巴黎社交生活是黎的止痛藥。不和若蘭吵架的時候，她是個無與倫比的

28 匈牙利裔美籍攝影記者、戰地攝影記者（一九一九～一九五四）。

29 阿爾巴尼亞攝影師（一九〇四～一九八四）。

女主人。她如大廚般熟知賓客名單的料理技巧。如此精心布排而成的受邀名單，是名人雅士的薈萃：馬克斯‧恩斯特和多蘿西亞‧譚寧，曼‧雷和茱麗葉，強‧休斯頓（John Huston）[30]，馬塞爾‧杜象，賈克‧普維（Jacques Prévert）[31]，林恩‧查德威克（Lynn Chadwick）[32]，多明妮克‧艾呂雅，米歇爾‧雷希斯，斐利普‧伊奇利（Philippe Hiquily）[33]。

但黎只和妮涅特‧里昂（Ninette Lyon）[34] 成為知交。她是位畫家，也是位知名的食譜書作家。妮涅特和先生彼特也是舉辦派對的高手，她和黎的友誼始於交換派對食譜和好玩的點子。

即使是在最盛大的派對場合，黎的緊繃情緒也一觸即發。非常輕微的挑釁也會讓她當場發飆，這讓所有人不僅相當難堪，還充分意識到她正在把所有她想討好的人推開。妮涅特有次看見黎的梳妝鏡上寫著大大的「NA」兩字。她問黎那是什麼意思，黎回答：「意思是『永不回應』（Never Answer）──用來提醒自己，我應該要逆來順受地承受一切，繼續活下去。」

現在惡龍四處攻城掠地，在黎的意識裡肆虐。然而她對精神疾患充滿畏懼，斷然拒絕任何專業協助或理解。她對各種身體疾病深深著迷，但她恐懼並排斥任何一丁點關於她飽受心理疾患所苦的暗示。惡龍緊緊攫住了她。在憂鬱的最低谷，她向妮涅特坦承，自己沒有在塞納

30 美國編劇、導演、演員（一九〇六～一九八七），曾獲奧斯卡獎。

31 法國詩人、劇作家（一九〇〇～一九七七）。

32 英國雕塑家（一九一四～二〇〇三）。

33 法國雕塑家（一九二五～二〇一三）。

34 法國作家、畫家（一九〇一～一九七〇）。

河（Seine）投河自盡的唯一理由，是因為知道這樣會讓若蘭和東尼很快樂。

是食物拯救了她。

第十一章　美食、良友與遠方的跫音

幸運的是，在這段嚴峻的時光裡，黎還能從下廚中獲得些許安慰，這讓眾人得以保持理智。

下廚是一種需要動用各種技藝的藝術，其中一項重要技藝是作品的呈現。為了精進呈現技巧和這門藝術中的其他要素，做菜需要觀眾；而黎的家人通常對她的的努力不太領情。若蘭會說自己好想吃英國菜，東尼這時已開始參與農務了，比較喜歡吃簡單的食物。瓦倫婷每次來法麗農場長住，總是抱怨東抱怨西，這是她的習慣。只有帕西不斷鼓勵黎。帕西吃素，這對黎來說是個有趣的挑戰。不論黎身在世界哪個角落，她都會花上數小時仔細搜索店鋪貨架，找尋各種素食食材，最後帶回幾罐洋溢著異國風情的素食醬料。

一如她學習過的其他事物，黎的烹飪風格很難說是師承哪個流派。她在倫敦參加藍帶國際廚藝學院（Cordon Bleu）課程並以優異成績畢業，又將《比頓夫人的烹飪手冊》（Mrs Beeton's Book of Household Management）[1] 和《老饕拉魯斯》（Larousse Gastronomique）[2] 從頭到尾深入研讀，但這只是基礎而已。她像某些人讀小說那樣蠶食鯨吞了一本又一本食譜，最後累積出超過兩千本的食譜藏書。此外，她也蒐集了同等分量的飲食雜誌，以及多不勝數的報章雜誌剪報，裝在一疊又一疊的箱子裡，裡頭還包含自己創作的食譜的交叉索引。從海量資料中，黎形塑出自己獨特的風格——她的菜餚既奇特又具備高度原創性。「青青醉綠

1 一八六一年於英國出版的書籍，作者為伊莎貝拉・比頓（Isabella Beeton）。雖然書名是「家庭管理」，但內容主要與食譜有關。所收錄食譜多半採集自當時流行的其他食譜書，體例嚴謹宏大，出版後經過多次增補修訂。

2 一九三八年於法國出版的美食百科全書，作者為珀斯裴・蒙塔尼（Prosper Montagné）。

雞」（Muddles Green Green Chicken） 3 的確是綠色的沒錯，但「金魚」（Goldfish）這道菜卻是以重達三公斤的鱈魚巧妙烹煮裝飾而成。「波斯地毯」（Persian Carpet）不能乘坐，因為它是用橙片和糖漬紫羅蘭做成的。

下廚直接激發黎對異國事物的好奇心；世界上幾乎沒有哪個國家的菜餚是黎沒做過的，如果她能找到來自遙遠異土的人來教她做一道當地的民族料理，那就是她最大的幸福。帕西的朋友史坦‧彼特斯（Stan Peters）是波蘭人，他常常花上幾個小時和黎一起做獵人燉肉（bigos）和其他波蘭傳統美食。雷納多‧古圖索是義大利麵專家。奧布萊恩一家人剛從特內里費島（Tenerife）回來，熟知西班牙米飯料理是怎麼回事，而威爾士‧寇特斯（Wells Coates） 4 終於找到人可以和他一起瘋狂大啖中國菜了。詹姆士‧比爾德（James Beard） 5 來訪一陣子，和黎花了整整兩天準備一道魚料理。魚不是唯一的重點——更重要的是他們在準備過程中暢聊的幾百個話題。

黎還發現烹飪可以成為武器。有一天，以對女主人無禮為樂的西里爾‧康諾里（Cyril Connolly） 6 正在針對美國頹廢文化大放厥詞。「他們的道德就像棉花糖一樣軟爛，情願讓自己淹死在噁心的可口可樂裡。」這是他的論點。黎沒說什麼，只是消失在廚房裡。那晚的甜點格外美味。當西里爾稱讚黎時，她的眼裡閃現勝利的光芒。那是用棉花糖和可樂做成的。

3 請參考書末作者註1

4 加拿大喬英籍建築師、作家（一八九五～一九五八）。

5 美國廚師、作家、廚藝教師（一九○三～一九八五）。電視烹飪節目先驅。

6 英國文學評論家、作者（一九○三～一九七四）。

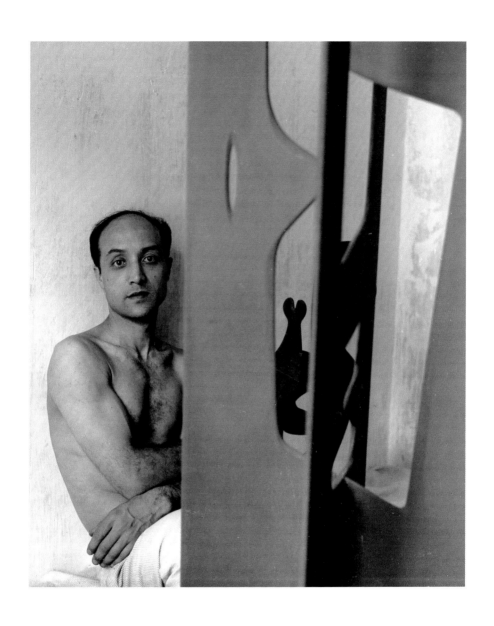

97. 野口勇（Isamu Noguchi），日裔美籍雕塑家，照片
攝於他的工作室。紐約，一九四六年。（黎·米勒）

98. 馬克斯・恩斯特和多蘿西亞・譚寧。亞利桑那州，一九四六年。（黎・米勒）

99. 曼‧雷和若蘭‧彭若斯在曼‧雷的工作室。洛杉磯，一九四六年。（黎‧米勒）

100. 黎在瑞士進行時裝採訪，一九四七年
三月。（攝影者不詳）

101. 黎和佩姬・瑞蕾（後改名爲羅莎蒙・
羅素 [Rosamond Russell]）一起在瑞
士採訪時裝。黎在這趟旅行中發現自己懷
孕。（攝影者不詳）

102.《初次見面》(*First View*)，若蘭‧彭若斯繪，一九四七年。若蘭對黎的身形變化深深著迷，進行了多次研究，最後創作了這幅畫。畫裡的胎兒以綠色蜥蜴的形象出現。

103.「第一個孩子，第一個聖誕」。黎為《時尚》雜誌一九四七年聖誕特輯拍攝安東尼。小寶寶戴不住帽子，因此帽子需分開拍攝，再剪接到照片上。

104. 從法麗農場向南部丘陵區望去。草地上有亨利·穆爾的《母與子》
（*Mother and Child*）雕塑（照片右下角）。一九五二年。（黎·米勒）

105. 索爾‧斯坦伯，紐約的漫畫家。法麗農場，一九五九年。（黎‧米勒）

106. 畢卡索和安東尼・彭若斯在法麗農場，一九五〇年九月。畢
卡索到英國雪菲爾參加和平會議。他到訪法麗農場兩次，對牛隻
很感興趣，還說自己也想要成爲索塞克斯的農夫。（黎・米勒）

107. 畢卡索和若蘭・彭若斯在坎城的加州別墅裡進行
生動的法語對話。一九五六年。（黎・米勒）

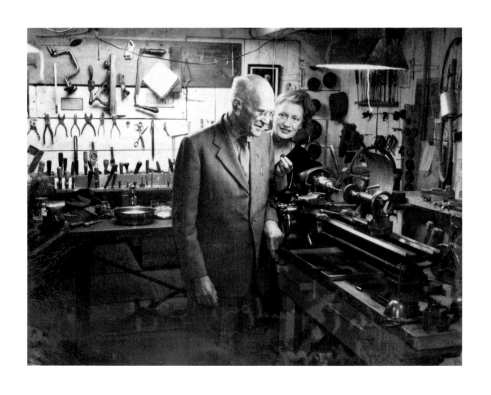

108. 黎和父親，在西奧多位於福布斯街上的工作坊裡。紐約波
啟普夕，約一九五八年。翻攝自拍立得相片。（攝影者不詳）

109. 西奧多‧米勒與黎在威尼斯。一九六○年代。（攝影者不詳）

110. 胡安・米羅在倫敦動物園，約一九六四年。（黎・米勒）

111. 安東尼・達比艾思在他的工作室裡。巴塞隆納（Barcelona），一九七三年。（黎・米勒）

112. 黎在法麗農場的廚房裡，約一九七〇年（牆上的磁磚出於畢卡索之手）。
（克莉絲汀娜・歐克琳 [Christina Ockrent] ）

113. 黎和貝蒂娜・麥克諾提。法麗農場，一九七四年。（攝影者不詳）

114. 若蘭和黎。巴塞隆納近郊的錫切斯（Sitges），一九七二年。（攝影者不詳）

115. 蘇珊娜・彭若斯和阿蜜（Ami）。
伯格丘，一九七七年。（安東尼・彭若斯）

116. 黎在亞耳,一九七六年,長途旅行即將結束,她的手上多拿了一頂給朋友的帽子。(馬克・里布)

黎很喜歡寵壞自己的朋友。她在筆記本上寫滿了朋友的好惡：「伯納德討厭洋菇——吉姆

不能吃小黃瓜——佩姬愛酪梨醬」——洋洋灑灑寫了好幾頁。如果她能發現某人對某種她

也喜歡的食物洋溢著澎湃熱情，那就再好不過。在這方面，泰利・奧布萊恩是固定班底，

因為他對甜食的愛深不可測。有時黎會做鵝莓或覆盆莓或黑醋栗口味的傻子鮮奶油水果甜

點（fools）7，口感濃郁綿密；冬天時就是用巧克力和餅乾一層疊一層，最上方再用鮮奶油

霜畫龍點睛。若是哪裡舉辦了餐飲用品展或「理想家居展」，黎會毫無抵抗力地被吸過去，

再不可避免地帶著一堆新潮廚房工具回來。為了滿足自己的科技癮，就算直接手工處理明明

快得多，黎也一定要讓各種新玩意兒派上用場才行。廚房很快就變成一個無法進行交談的場

所，因為裡頭塞滿了各種用來切片、切絲、拌勻、磨碎的機器，它們發出轟隆隆的怒吼和哀

鳴，還常常故障。

黎絕大多數的作品都是先跟艾莎及美食好夥伴貝蒂娜・麥克諾提（Bettina McNulty）在倫

敦進行試做。真正的登臺亮相要留給法麗家，因為那裡巨大的廚房提供充足作業空間，而且

還有帕西和弗雷德・貝克的太太瓊安（Joan）可以和堆積如山的碗盤奮戰。自耕自種的蔬果

園，加上冷凍櫃和村裡的美食鋪，這幾乎已能滿足黎所有需求。最棒的是，每個週末法麗家

都有絡繹不絕的賓客，而他們幾無例外地都比黎自己的家人要懂得欣賞黎的付出。

7 稱作 fools 的原因不明。傳統上以水果泥（或果醬）攪入卡士達醬，現代做法常以鮮奶油取代卡士達醬。它與另一種英式著名甜點乳脂鬆糕（trifle）有相同起源，乳脂鬆糕就是用海綿蛋糕、果醬（或果凍）、鮮奶油、新鮮水果層層疊加而成。

黎的烹飪字典裡不存在太過偏門或艱澀的字——彼特・里昂週末時的偶然閒聊導致一連串

狂熱而必要的研究，只為了做出「邦聯湯」(Confederate Soup) 8。她查閱所有關於美國南

北戰爭 (American Civil War) 9 的書籍，打電話給所有博學多聞的朋友，還擬訂了一份極其

謹慎的烹飪計畫，簡直比策劃蓋茨堡之役 (Battle of Gettysburg) 10 還認真。黎花了整整兩天

做出這道湯，客人都說很好吃——但有好吃到值得這麼多心力嗎？對黎來說，答案必須是值

得——不然她該如何讓這麼熱烈的情感一口氣獲得滿足？

黎的料理不是女人枯守著一只鑄鐵鍋的那種料理。晚餐的準備工作通常從清晨就開始了，

但這並不妨礙她同時著手進行一頓豐盛的午餐。午飯後黎會睡個覺，帕西則繼續和鍋碗瓢盆

搏鬥；接著做菜流程會快馬加鞭地進行下去，直到她精心創作的作品在晚餐餐桌上隆重登

場。隨便一個意外或有趣的小插曲就會讓烹飪行程延遲好幾小時，所以當賓客終於就座時，

他們早已被若蘭慷慨的杯中物給灌個爛醉。這類晚宴幾乎每次都令眾人酣暢淋漓，因為黎既

喜歡逗她的客人開心，又喜歡給他們驚喜。相反地，只要黎遵照若蘭的要求，做些烤羊腿一

類的傳統英式經典料理，事情就會亂得一發不可收拾。因為這種料理勾不起她的創作興致，

食材會悶在爐子裡苦苦煎熬直至憔悴，而她則和客人喝得開懷。

接下來的幾年，黎時常威脅說要寫一本食譜——這想法讓全家人恐懼不已。她想把她最愛

8 起源於美國南部的傳統湯品，主要以豆類、香腸（或其他肉類）、奶油、香料等食材製成，是美國南北戰爭期間南軍的主要糧食之一。邦聯湯已成為美國南部的文化表徵，許多家庭都有自己喜愛的做法和配方。

9 又稱美國內戰，發生於一八六一年至一八六五年。參戰雙方為北方的美利堅合眾國和南方的美利堅邦聯。

10 一八六三年於賓夕法尼亞州 (Pennsylvania) 一帶爆發，蓋茨堡 (Gettysburg) 是南北戰爭中死傷最慘烈的戰役，常被視為南北戰爭的轉捩點。

的那些各家食譜編輯成冊，為此她在手提包裡藏了各種裁剪工具，這樣每次她在等候室裡等待醫師看診時，就可以先把雜誌開腸破肚。這項計畫持續了好幾年，戰利品也塞滿了一疊又一疊的紙箱。她花費無數個寧靜的週末，埋首在她特地購來的雜誌堆逡巡搜索。「這是我的工作！」當若蘭抗議法麗家的起居室已被潮水般的破碎紙片淹沒時，她會這麼說。對於若蘭這種貌視法庭的言論，瓦倫婷加以聲援──「把雜誌撕得碎碎的然後在上面睡覺──這就是你所謂的工作嗎？」但黎毫不退讓。若蘭很快發覺，讓起居室可以發揮「起居」功能的唯一方法，是在房子的南側替黎打造一間專屬書房。結果這變成整棟房子裡最舒適的房間之一。漆上白漆的書架倚著天藍色的牆壁，陽光穿過西南向的大窗和落地窗照亮了房間，長人就在窗的另一頭遙遙相望。兩千本食譜填滿了書櫃，如果雜誌多到失控的話，就善用櫥櫃，以收眼不見為淨之功。

黎對做菜的興趣可以追溯到沙漠旅行時期，但直到一九六〇年代早期才達到頂峰。做菜不僅抑止了她的憂鬱，還讓她結交一群和藝術圈無涉的新朋友──藝術圈現在是若蘭的天下了。面對廚房的高熱，惡龍開始退卻到洞穴裡，牠們怒目而視，有時蠢蠢欲動。不過，將惡龍完全擊潰的最後一股力量並非來自烹飪，而是來自黎以前從沒考慮過的嗜好──音樂。

她究竟是怎麼迷上音樂的？對所有認識她的人而言，這完全是個謎。她是個音痴，據說她

連首簡單的曲子都哼不好；但憑著努力不懈的鑽研，她突然成了一位對古典樂有著明確喜好的發燒客。她最愛的作曲家是舒曼（Schumann）[11] 和布拉姆斯（Brahms）[12]。莫札特也很不錯，但華格納（Wagner）[13] 絕對不行——他是不可原諒的德國人，[14] 當時安東尼‧霍普金斯（Anthony Hopkins）[15] 在英國廣播公司主持了一個關於音樂欣賞的節目。不論發生什麼事，黎都絕不會錯過它。當然了，她的下一步是把節目都錄進錄音帶裡，然後難以計數的錄音帶就加入撕得爛碎的雜誌行列，成為她的收藏。音樂是她人生最大的樂趣，她還成了威格莫爾音樂廳（Wigmore Hall）和節日音樂廳（Festival Hall）的常客。她也會去格林德伯恩歌劇院（Glyndebourne Opera House）；根據那裡的傳統，中場休息時大家會到優雅浪漫的花園裡，以野餐的方式享用晚餐。在這個例子裡，黎對音樂和食物的熱情合而為一。

到了一九六〇年，英國文化協會在巴黎的工作結束了。若蘭那本關於畢卡索的書也順利出版。他成為泰特美術館（Tate Gallery）的董事會成員之一，負責組織畢卡索在英國最重要的一場作品展。超過兩百五十件的作品從世界各地借展而來，其中幾件來自列寧格勒（Leningrad）冬宮博物館（Hermitage Museum）的作品直到開幕前一晚才抵達，令大家都惴惴不安。

憑藉出色的外交手段，若蘭把開幕夜變成一場關於當代藝術學院的募款晚宴；那是個星光

11 羅伯特‧舒曼（Robert Schumann），德國作曲家（一八一〇～一八五六）。

12 約翰尼斯‧布拉姆斯（Johannes Brahms），德國作曲家（一八三三～一八九七）。

13 理察‧華格納（Richard Wagner），德國作曲家、劇作家（一八一三～一八八三）。

14 舒曼和布拉姆斯其實也都是廣義上的德國人，而且生活年代相近。黎喜歡前二者排斥華格納，實際上也許和品味更有關係。

15 英國作曲家、鋼琴家、指揮、作家（一九二一～二〇一四）。

熠熠的場合，出席名單包括愛丁堡公爵菲利普親王（HRH the Duke of Edinburgh）[16]等政商名流。為容納賓客，泰特美術館的草坪上搭起了大帳篷，而黎除了幫忙定奪菜單外，還匆忙接下撰寫晚宴手冊短文的任務。隨著展覽與晚宴的日期逐步進逼，若蘭忙得焦頭爛額，完全沒注意到黎一直在拖延寫稿。只剩兩天就要開幕，截稿死線突然降臨，黎再向誰懇求拜託都沒用了。

「我要怎麼開頭？」她向若蘭哀嚎。「這個嘛——試著想像畢卡索也會出席開幕式好了。」他拋下這句話就匆匆離開家。黎在餐桌上鋪上報紙，花了好幾小時擺弄她的艾赫墨迷你打字機、字典、打印紙、複寫紙和威士忌瓶。一天又過去了。那天晚上若蘭回家時，紙頁上只有潦潦數字。他陰鬱地爬上床，留下黎一個人埋首打字機前。

隔天早上，廚房地板上到處都是擰成一團的小紙球。一只空蕩蕩的威士忌瓶旁還有另一支威士忌，裡頭僅存幾滴酒液。報紙的邊緣和所有空白處都寫滿塗鴉。黎不見蹤影，但客廳沙發的毯子下傳來陣陣鼾聲。打字機正上方有一份稿子，三頁毫無錯字的字稿整整齊齊地釘在一起，黎在最後——頗具聲明意味地——簽上了「黎·米勒」這兩個字。後來她起床後，堅持要若蘭打電話給印刷廠，讓他們把署名改成「黎·米勒·彭若斯」，以示折衷。

16 原是希臘王國王子，後成為英國女王伊莉莎白二世（Elizabeth II）王夫（一九二一～二〇二一）。

若是今晚畢卡索也在這裡與您握手致意，您就能明白十八世紀梅茲墨博士（Dr Mesmer）17 所說的「動物磁性」（animal magnetism） 18 是怎麼回事。即使只是和他打個照面，他神采奕奕的黑眼珠也令人著迷；若和這位矮小、溫暖、友善的男子相處，您會感覺到自己像是充飽了電那樣煥然一新。他的名字就等同於現代繪畫。

不論身處何處，他都在難以置信的混沌中過著難以置信的簡單生活。他的混沌就是他的寶藏，它們斑斕、相配、別緻、破爛、獲得珍視或遭到遺忘。傑作與垃圾相倚，但在他的巧手之下，垃圾又將蛹化成另一件傑作。老鐵件、碎片和骨頭等待著榮耀時刻的來臨。

在他位於坎城的別墅「加州」（La Californie）裡有個嵌著鏡子的大餐具櫃，裡頭堆滿假鼻子、假鬍子和假髮，以及從各地蒐羅來的民俗服飾——適用於後宮、鬥牛場、馬戲團（沒有防彈背心或緊身衣）場景——和一疊又一疊的帽子。畢卡索享受扮裝，也喜歡把朋友打扮成小丑或唱詩班成員，這種無傷大雅的興致就像真心話大冒險一樣，既能當作破冰遊戲，有時也是令人難忘的自我揭露。

17 法蘭茲・安東・梅茲墨（Franz Anton Mesmer），德國天文學家，亦是心理學家、催眠術先驅（一七三四～一八一五）。

18 法蘭茲・梅斯默提出的一種理論，認為人類、動物和蔬菜在內的所有生物皆具有一種無形的自然力量，並會對彼此造成物理效應。

王冠造就國王，桂冠造就詩人；所有喜劇演員和大多數男人都這麼沉迷於「試帽子」，也許因為這就像夢想成真——像某種算命。要是帽子合適，就戴上。化成補鍋匠、裁縫、士兵或水手。眼與耳如自我（ego）與本我（id），它們變幻莫測，一頂帽子就能讓人從惡魔變成天使。

布文納各城堡（chateau of Vauvenargues）是畢卡索最新的住所，它龐大且堅不可摧，但並不像它的外表和地理位置暗示的那樣簡樸。草莓和夜鶯像文藝復興時期的掛毯那樣環繞著它，而女主人賈克琳（Jacqueline）[19] 和畢卡索帶來了愛和溫柔的氣息。

儘管布文納各的空間寬敞，甚至還有地牢，但城堡大廳高貴典雅，讓它不致淪為未開封板條箱和奇形怪狀神祕包裹的棄置場——別墅「加州」的大廳儘管奢華，卻顯得過時庸俗，因此遭到冷落。

入口臺階下擺放著畢卡索的雕塑作品（貨運司機下貨後把它們排成合唱團隊形），讓城堡更顯尊貴。這些雕塑既是這個家的守護神，又是它的朋友，隨時都準備好向人打招呼或揮手道別。

畢卡索的南國生活現在被他的作品、愛情和普羅旺斯的陽光所包圍。他已很

19 賈克琳‧洛奇（Jacqueline Roque），陶藝家（一九二七～一九八六）。

少遠行，頂多到尼姆（Nîmes）看鬥牛，或到尼斯訪友。五年前他拜訪巴黎時，其實行程很容易就能和羅浮宮（Louvre）的畢卡索大展配合上，但他並沒有設法親自蒞臨。這令人驚奇——他忙著創造新事物，沒空致敬舊事物；他從來沒有愛上自己的倒影。然而，若我能許願，我會希冀他今晚在此。我想他會喜歡這場展覽。

黎·米勒·彭若斯，一九六〇

要在如同《畢卡索：生平與藝術》（Picasso, His Life and Work）這樣權威之作的陰影下另闢蹊徑，描繪出令人耳目一新的畢卡索側寫，想必是件令人望而生畏的差事，但黎表現得很好，替我們帶來獨具個人觀點和原創性的視野。理解她情況的親近人士能從中讀出巧妙的諷刺意味。

黎的母親已在一九五四年九月十一日因癌症去世。處於耳順之年的西奧多開始每年兩次到訪英國。在湯米·羅森的協助下，西奧多坐著輪椅，讓黎推著他遊遍了威尼斯和羅馬（圖版編號109）。這讓所有人都備感壓力，但西奧多對從古至今各類工程奇觀的愛是永誌不渝的，

沒有任何事物能阻擋。

他們首先拜訪了佩姬‧古根漢（Peggy Guggenheim）[20]。對於她富麗宏偉的現代藝術收藏，西奧多禮貌地保持矜持，但接下來的行程裡他和佩姬如老友般相處，西奧多也不再坐輪椅，而是搭著她的貢多拉小船（gondola）悠遊於水都。

西奧多長期住在法麗家，成了廚房角落椅子上的一道風景線。帕西和她女兒喬治娜（Georgina）都很寵愛他們；不僅稱喬治娜是「養孫女」，還堅持要她簽署二十一歲前不抽菸的承諾書。西奧多愛極這座農場，其中他最喜歡的地點之一是東尼的工作坊。他會待在那兒好幾小時，只是靜靜地觀察，若沒人問就不主動提供建議，但卻毫不吝惜給予鼓勵。每晚他都早早回房寫日記，那本日記的扉頁上寫著「別尋找醜聞──我沒寫」。

事實上，他顫抖著手費力寫下的字句裡，除了氣壓、氣溫和天空狀態外，不包含任何會冒犯人的事物。

除了下廚和音樂外，黎的新癮頭又冒出來了。現在拼字競賽正風風火火地大行其道，令人想起她曾經熱愛過紙牌和填字遊戲。比起獎品本身，「贏」這件事才能帶來黎要的滿足感。阿拉斯泰‧羅森是黎的頭號支持者，他擅長找出易位構詞（anagrams）[21]和順口溜。遇到有多種可能性的題目，黎先用數

20 美國藝術收藏家（一八九八～一九七九）。

21 一種文字遊戲，玩法是將某個詞彙或短句的字母重新排列，造出新的詞彙或短句，而且原文中所有字母都被使用一次。

學算出所有可能排列，然後借用家人朋友的名字當人頭，交出盡可能多組答案。這套系統偶爾會失靈，令人垂涎的大獎會落入某個不太熟的朋友手裡，但整體來說，黎大獲成功。法麗家和倫敦的公寓很快就堆滿閃閃發亮的廚房道具，簡直夠開一家店了。

參加烹飪大賽只是水到渠成。挪威食品中心（Norwegian Food Centre）將提供豐厚獎賞給最佳開放三明治的創作者，而黎的想像力就此全面引爆，來到令人難以置信的程度。她花好幾天埋首圖書館，研讀挪威風俗民情和代表性菜色的起源。接著她花上數個月打磨自己的作品。開放三明治喬裝成各種外型，一有機會就堂而皇之登上餐桌。若蘭夢想著吃上一頓烤牛肉，東尼則是心心念念著烤豆子，因為他們每天都得面對一片薄薄的黑麵包，上面錯綜複雜地精心鋪著酸黃瓜、醃生魚和風乾臘腸。有位美國客人不可置信地說：「我千里迢迢橫越半個地球，終於來到英國頂級美食家的家裡，結果還得吃三明治？」幾個月後，人們在傢俱下面找到可憐兮兮的小三明治——早已脫水，四個角還絕望地捲起來——是那些含蓄不敢言的客人把它們藏在那兒的。

挪威人的看法卻截然不同。位在倫敦的挪威食品中心收到數百件參賽作品，黎占其中三件，所有的作品都只用編號標示。評審團的決議極其一致——黎獲得了一等獎、二等獎和三等獎。她慷慨拒絕了二等獎和三等獎，但欣然接受一等獎的榮譽。獎品由挪威觀光局提供，

內容是雙人同享兩週的挪威假期。「到挪威時，您想去什麼地方玩呢？」主辦單位問。「我想去參觀魚罐頭工廠，在專業廚房裡做菜，認識一大堆挪威人，還有拜訪美術館！」黎興奮地回答。

若蘭不願陪她去，所以她立刻邀請貝蒂娜·麥克諾提。貝蒂娜也是美國人，一九六一年黎和她在普尼爾夫人（Madame Prunier）[22] 的餐廳相遇，兩人很快建立起緊密而恆久的友誼。貝蒂娜與丈夫亨利及他們的小孩克勞蒂亞（Claudia）成為法麗家的常客。貝蒂娜對美食、音樂和旅行的興趣恰好與黎相輔相成（圖版編號113）。

挪威之旅的第一站是魚罐頭工廠。黎對製程中運用的工程和物理原則所知甚詳，而且對眼前任何事物都展現出源源不絕的熱情，這兩者都使東道主驚訝不已。當時是隆冬，黎和貝蒂娜搭乘乾淨且設備完善的火車旅行。到了奧斯陸（Oslo），維格蘭美術館（Vigeland Art Museum）已經閉館，但觀光局為他們兩人安排了特殊參觀行程。古斯塔夫·維格蘭（Gustav Vigeland）[23] 的雕塑作品向來複雜而沉重，不久前的一場大雪令它們更顯張力。

旅行的高潮出現在回奧斯陸途中的滑雪勝地雅盧（Geilo）。在當地最大的飯店裡，黎是主廚的座上嘉賓，在他的廚房裡，她可以使用各式各樣的廚具和食材，在寬闊的不鏽鋼料理臺上做任何想做的事。普通的料理課程勾不起黎的興趣——她要和主廚平等地工作，還要求為

22 西蒙·普尼爾（Simone Prunier），美食作家（一九〇三～？），曾在倫敦經營知名法式料理餐廳。

23 挪威雕塑家（一八六九～一九四三）。

飯店當天午餐時段提供的北歐式自助餐（smörgåsbord）製作一道菜餚。她選擇做「揚森的誘惑」（Jansson's Temptation），那是一道用焗烤鰻魚[24]、洋蔥、馬鈴薯和奶油製成的美味挪威料理。這是個好選擇，因為這道菜並不複雜，但準備起來仍頗費心思與技巧。菜餚需進烤箱烤一小時，黎因此有機會充分觀察其他廚師如何做菜，以及觀看東道主的表演。廚房裡的活色生香讓她無暇分心。於是她傳話給貝蒂娜，要她緊緊記牢「揚森的誘惑」是如何璀璨奪目地登上餐桌，以及和桌上其他道菜比起來，客人對它的反應又是如何。一切都很順利，「揚森的誘惑」轉眼間就被一掃而空。黎對這個結果十分滿意，接下來一整天都泡在廚房裡。

一九六三年黎再度與貝蒂娜結伴旅行。這趟旅行也在她心底烙印下深深的痕跡，原因卻截然不同。多虧湯米‧羅森，當代藝術中心籌辦了一系列專為藝術愛好者設計的旅行。黎曾在一九六一年參加了俄羅斯之旅——那是最早期的藝術旅行之一，也是最令人回味的一次——而這次的旅行目的地是埃及。行程景點包含阿布辛貝神殿（Abu Simbel）和亞斯文（Aswan），接著搭乘悠遊天鵝號（Gliding Swan），沿著尼羅河順流而下。黎一直待在酒吧裡和朋友聊天，幾乎沒到甲板上去。相反地，觸目所及的異國景色讓貝蒂娜如癡如醉，她拍下大量照片，後來才發現相機裡沒裝底片。「別在意，」黎安慰她，「意圖才是最重要的，而你已經盡情享受了按快門的樂趣。」

24 有些人認為食譜當初在傳入英語地區時翻譯錯了，其實這道菜使用的是鯡魚而不是鰻魚。鯡魚油脂豐富，肉質厚而有彈性，口味較鰻魚清淡，鰻魚則瘦小而重鹹。

黎不是為了觀光而去埃及的；然而看見時光將某些事物淘洗得面目全非、卻又輕縱其他事物一如往昔，她依然感到驚異非常。在亞歷山大城裡，艾齊茲活得簡樸而沉默。老年歲月待他並不仁厚；社會主義政府剝奪了他擁有的一切。年邁的他疾病纏身，倚賴微薄的養老金過活，幸好身邊有艾妲悉心照料——他們在一九五〇年代結了婚。旅遊行程結束後，為了陪伴他，黎在埃及多待了一個禮拜。她事後不願多談，但即使他的處境令她憂傷不已，他們之間顯然仍存在著緊密溫暖的情感聯繫。

一九六六年，若蘭在「促進當代藝術發展」上的貢獻為他博得爵位。在接受封爵前，他深思良久——以超現實主義者來說，這種頭銜很不尋常，而且他一直都不太能認同爵位隱含的炫耀性質。讓他下定決心的因素是，他認為，接受頭銜能取得更多影響力，可以進一步提升當代藝術中心的地位。

授爵儀式結束後，若蘭爵士（Sir Roland）和彭若斯夫人（Lady Penrose）在麗思大飯店（the Ritz）喝茶慶祝。貝蒂娜開了個玩笑，故意打電話到櫃臺找「彭若斯夫人」接聽，這樣黎就會聽見自己的新封號。她樂不可支。類似的戲謔紛紛至沓來：「若蘭爵士，昨晚在您身旁的夫人是哪一位呢？」比爾・科普雷難掩笑意。「黎夫人」（Lady Lee）——很快地大家都這樣稱呼她——她毫無興致拿這個新身分裝腔作勢，即使這種情況在別人身上很常見。你很難

找到比她更不關心什麼樣的言行舉止才符合這個新角色的人，但她確實喜歡她的頭銜在美國媒體圈產生的炫目效果。這是她的廚師身分能夠獲得廣泛認可的最後一道助力——關於她的文章出現在世界各地的報章雜誌上。

美國版《時尚》雜誌和《國際工作室》（Studio International）雜誌都對黎做了全文報導；不過最大的讚譽來自貝蒂娜為《家居與花園》（House and Garden）雜誌寫的文章，她剛成為他們的特約編輯。這篇文章長達九頁，其中包含三幅由恩斯特·畢朵（Ernst Beadle）拍攝的跨頁照片。黎做的食物已然色香味俱全，不過恩斯特的攝影技巧令它們顯得加倍誘人。法麗家的室內沒有過多贅飾，但屋裡到處點綴著若蘭親自摘採布置的花朵，營造出繽紛、熱情又愜意的氛圍——這的確就是法麗家的模樣。黎有十足的理由自豪，而《家居與花園》雜誌的行銷部門或許曾注意到銷售報表上的一個亮點——黎自掏腰包買了好幾十本寄送給各路親朋好友。

隨著年歲磨去稜角，黎和若蘭變得更加親密。若蘭的工作讓他有愈來愈多旅行的機會，有時黎會和他同行。在許多出於高尚文化理由而訪問的地方中，黎特別喜歡捷克斯洛伐克和日本。她喜歡偷偷溜去大快朵頤，不論是知名餐廳或不起眼的小餐館。用餐結束後，她會想辦法逮住機會闖進廚房，和主廚交換食譜，因為沒有什麼比從旅行中帶回一大堆食譜和奇奇怪

怪的罐頭食物更能讓她開心了。

在這些旅行裡，她幾乎一張照也沒拍。祿萊福萊相機在櫥櫃裡蒙塵，沒有主題勾得起她一絲一毫的興致，也沒人能說服她重拾相機。她對所有建議充耳不聞，連張家庭合照也不肯拍，「一旦當過專業人士，你就不可能再當業餘愛好者了。」她這麼說。她倒是偷偷買過一臺漢威賓得（Honeywell Pentax）相機，想必它的內建測光計和小巧尺寸很能激起她對新科技的愛好。但她也很少用它。有很多專門為她量身打造的委託案找上門來，但她唯一接受的重要案子，是替加泰隆尼亞裔藝術家安東尼・達比艾思（Antoni Tàpies）[25] 在他的工作室裡拍照。這批作品再度展現黎的風格特質和洞察力，而且成功捕捉了達比艾思周遭的獨特氛圍（圖版編號111）。

黎對自己從前作品的態度令大家困惑。來自各大博物館的人會登門拜訪，請求黎出借作品以供展覽或書籍出版使用。若他們想找一幀霍寧根海恩、史泰欽或曼・雷拍的照片，黎會翻遍裝有精美原版照片的破舊紙箱，盡力滿足他們。她會既驕傲又遺憾地宣布：「我是當時在場的人裡唯一還活著的了。」然後沉浸在她所屬的時代裡，將一個又一個精彩故事娓娓道來。

對於自己的作品，她的態度卻截然不同。所有請求都遭到禮貌卻堅決的婉拒。若遇上窮追

25 加泰隆尼亞裔畫家、雕塑家、藝術理論家（一九二三～二〇一二）。

不捨的人，她會說戰爭早已毀了那些作品，而且那些東西沒什麼意思，忘了最好。她對自身成就蔑視到了極點，以致於大家都相信她真的沒做過什麼有意義的事。「噢，我是拍過一些照片啦——但那都是很久以前的事了。」她會這麼說。其實絕大部分的舊底片都還躺在法麗家某個沒人注意的奇怪角落裡，《時尚》雜誌位於倫敦的庫房裡甚至還有更多底片，但她絕不會承認。對她而言，有一整段的人生已成封閉篇章。她對自己的過去毫無興趣，除非是和像曼·雷那樣的老友有關的往事。

隨著黎與若蘭之間的和解，她和東尼的關係也改善了。他很早就逃學離家，在工程領域打滾了幾年後，發現自己仍對牛和土地念念不忘，於是開始學習農業。長時間在別間農場工作有助於修補裂隙。漸漸地，他和黎能夠容忍對方。每當他帶朋友回家，黎都熱情以待，就像接待自己的朋友那樣。

雖然她拒絕再拍照，卻在東尼很小的時候就將她漂亮的蔡司康泰時（Zeiss Contax）相機、所有鏡頭和底片都託付給他。除了關於如何照顧相機的指點——「要是摔到的話我會扭斷你的脖子」——之外，她睿智地拒絕干涉他該怎麼拍，但幫他支付沖洗費用。她覺得提供機會本身就是最大的鼓勵，而且她深知旁人的影響總是輕易就摧毀個人風格。

命運對人間聚散的撥弄總是如此：黎和東尼的和解來得實在太遲。一九七一年十月，帶著

黎和若蘭的祝福，東尼和兩位朋友開著一臺荒原華（Land-Rover）越野車出發環遊世界。

旅行長達三年多，東尼中途只從紐西蘭（New Zealand）簡短地發了封電報回來，說他已和蘇珊娜（Suzanna）結婚了。那是位漂亮的英國女孩，從澳洲（Australia）開始加入他們。

返家後，因為有蘇珊娜從旁鼎力相助，他和黎的關係馬上就開出新局。黎立刻喜歡上了蘇珊娜。生活並非事事美好——和黎生活不可能平靜無波——但雙方再也沒出現過嚴重衝突或機關算盡的情感傷害。

黎饒富興味地看著蘇珊娜和東尼在農場旁的屋子成家立業。起初蘇珊娜對她的婆婆有些敬畏。身為一個年輕新婦，要邀請一位世界知名美食家到家裡來晚餐的確有點可怕，但這位世界知名美食家非常溫暖，對一切都讚不絕口，所以沒過多久兩人就成了朋友。秉持著一貫的慷慨熱情，黎將各種小玩意兒和比賽獎品一股腦的送給蘇珊娜；不過在所有的饋贈中，最令黎快樂的莫過於隔年她們一同去挑選的孕婦裝。「我沒有要買任何東西給寶寶」，黎宣布。「其他人都會送，因為這是你的第一胎。相反地，我要把你打扮得光鮮亮麗，這樣你才能心情飛揚、容光煥發。」在一陣大肆血拼後，蘇珊娜的衣櫥綻放出繽紛光彩，黎也對寶寶之事有所退讓。她最後買了一只綠色鬥雞眼河馬娃娃。

一九七六年七月，黎和若蘭受呂西昂‧克萊格（Lucien Clergue）[26] 之邀，到亞耳（Arles）

26 法國攝影師、作家、電影製片（一九三四～二〇一四）。

參加年度攝影節；當時攝影節正在慶祝曼・雷的成就，舉辦了相關展覽、工作坊和研討會。

前一年若蘭剛出版一本關於曼・雷的書，所以在現場發表了演講；但從許多方面來說，黎才是活動的主角，因為曼・雷請黎代表他出席一場為他而辦的頒獎儀式。她的妙語如珠讓現場歡笑不斷，馬克・里布（Marc Riboud）27、呂西昂・克萊格和戴維・亨爾（David Hurn）的相伴也令她開心。許多年輕攝影師在現場展示他們的作品集，看見他們不可一世的態度和粉絲的狂熱追隨，黎還玩心大發地調侃了一番。

那年冬天回到英國後，檀雅・拉姆（現在該稱為檀雅・麥基〔Tanja McKee〕）在倫敦劇院之旅的途中打電話給黎。黎一生中最大的迴圈在此刻首尾相銜，形成完滿的圓。晚餐時她悄悄和檀雅說：「超衰──我剛剛才知道自己得了癌症。」她接著說，「我不想談這件事，但我知道我時間不多了。」然後她繼續回到關於倫敦和戲劇的話題上，彷彿什麼都沒發生。

兩年前她拜訪艾瑞克和瑪菲時，就已經以某種神祕的方式預知了自己的死亡。住在他們家的最後一夜，黎問瑪菲是否願意和她同睡一間房。她們幾乎整夜都在聊往事，那些或好或壞的，橫跨四十年的各種記憶。隔天早上前往搭乘回倫敦的飛機時，黎說得很清楚──她不覺得自己還能再見到他們。

病況急速惡化。她最後一次自己走下樓梯是在一九七七年六月七日，那天剛好是英國女王

登基五十週年紀念日，也是東尼從伊朗（Iran）拍片回來的日子，她很想親自迎接。所剩時日愈來愈少，若蘭幾乎寸步不離她的病榻。帕西隨侍在側，替黎準備誘人的小點心，滿足各種只有她想得出來的五花八門需求。蘇珊娜也常常帶著襁褓中的孫女來探視她，孫女長得和黎小時候的照片十分神似，令人感到慰藉（圖版編號115）。其他朋友也陸續來訪。只要朋友一來，黎無論如何都會打起精神和他們致意，還會說些俏皮話。面對死亡，黎顯得坦然且一無所懼，甚至帶著點好奇，彷彿另一場偉大旅程就要展開。

一個炎熱安靜的午後，她從午睡裡驚醒過來。驚魂未定之下，她悄聲和坐在床邊的東尼說：「我感覺自己就在深淵的邊緣，只要一放手就會墜落，而且永遠一直墜落下去。」「不是喔，事情不是這樣的。」東尼聽見屋簷上傳來嘰嘰喳喳的聲音，靈機一動，這樣回答她：「小乳燕離巢前也沒機會練習飛行，但牠們從跳出鳥巢的那一刻起，就發現自己可以永遠在天空中翱翔。」這個想法似乎安撫了黎。幾天後，七月二十一日的晴朗清晨，黎從若蘭緊緊擁抱的懷中溜走了。

關於她去世的消息陸續出現在報章媒體上，但大多都只是浮泛之論。話說回來，黎將自己的內心區隔成一個又一個封閉的空間，旁人若能看清其中一兩個就已屬不易，更何況是通透地全盤理解她？如同一艘船的水密艙壁，她絕不讓海水在不同艙壁之間恣意流淌，深信要是

有任何人貫穿了底艙，她的內心就會沉沒。如果真有一篇訃聞堪稱合適，那會是羅伊·愛德華茲（Roy Edwards）寫的一首詩。一九四七年羅伊第一次在唐夏丘遇見黎，那時他年方十八，對超現實主義文學和詩歌求知若渴。若蘭邀請他來喝茶，但當時已大腹便便的黎無心泡茶，於是給這個小伙子倒了杯琴酒，從此贏得他永恆的欽佩和友誼。他對她腳上擦的綠色指甲油、明晰的洞見和絕佳幽默感十分著迷。他在她身上看見一位真正的超現實主義女性。

她去世後不久他便寫下這首詩，以下是一部分節錄：

黎與攝影

（她轉頭

面向鏡頭與鏡子的誘惑）

一張亙古地景

在絲絨般的灰塵下眨眼

這場塵封，從四十年又五千英里外飄降而來

我將它從莊嚴的衣櫃裡取出並

揭拂…

總統、國王或皇后的側臉上
勒附著四散的繩索
天已破曉
夢之布簾早已垂降
但仍聞得出煙硝

（她轉頭
明白這些底片是光的最終蒸餾）

野性且壯美的雕像
在他們的房間角落沉思
聽見要脅與預言如數
灑落時帶著冷光
而小麥像瀑布般
垂瀁……
城鎮之內，森林之中

及高牆之外

有狼群嗥叫

（她轉頭

日與夜在她的後頸幽會）

惡狼，獵犬，成堆的男孩女孩

匍匐在發霉的蘋果榨汁機四周嚎叫

暴烈之人向牌桌擲出硬紙箱、茶葉盒和

塑膠袋，破爛舊布

傾巢而出，能縫成一條百納被

掩住大海

但這片狂風的懷抱裡

有此心安處

一棟屋舍，在林間

且有獵戶觀照

（她轉頭

避雷針要向天空射出電壓）

雲層疏散，一道水氣

從湛藍青空中逸開

躍入愛之循環

穿戴著長矛與利刃的牌卡

從手中飄落且

遭冰雪覆蓋

只有一張紅心Ａ

能渡越融冰、污漬斑痕

和褪色的紫羅蘭花瓣

風翻過一頁又一頁

找出一張褐色照片，證明
時間之永恆如何令肉體脆弱

（她轉頭
詩歌簽署它的投降書）

後記

撰寫這本傳記有時就像參加一場複雜的尋寶活動，一場黎帶著諷刺的微笑設計出的遊戲。延綿數日的死胡同比比皆是，但意料之外的報償也比比皆是。各種看似隨意的線索就隱藏在法麗農場大量的手稿、底片和紀念什物之中。它們冥冥之中將我引向紐約、芝加哥、洛杉磯和巴黎；若是時間和財力允許，這趟旅程還會交錯縱橫地跨越歐洲，通向埃及和東方世界。

我發掘出的黎，和我多年來一直針鋒相對的那個黎截然不同。沒能及時理解她，我感到深深地遺憾。應該有許多人也共享了這份遺憾，因為她對每個人都只揭露了一小部分的自己。與她愈親近的人，通常對我的研究成果愈感到驚喜，這彷彿是黎精心策劃的小小惡作劇，等著她去世後才上演。

281

致謝

黎過世後，我們找到一箱又一箱的底片、照片和手稿，它們當初多半被審查員的剃刀給割割成碎片。感謝《時尚》雜誌的艾力克斯·克羅爾，《時尚》雜誌檔案庫裡保存了當初雜誌刊登不下的照片，這使黎的作品集能夠臻至完整，黎·米勒檔案庫也得以建立。所有的資料和檔案是如此混亂不堪，Kenneth Clarke 以無比的耐心，花了兩年將四萬張底片和五百張相片加以分類，後續的編目工作才得以進行。我的妻子蘇珊娜在 Valerie Lloyd（前皇家攝影協會 [Royal Photographic Society]）、Tim Hawkins、Delia Hardy 和 Sylvia Masham 的協助下完成這項工作。能遇見 Carole Callow 是我們最大的幸運，他是最頂尖的相片沖印師。在 Helen McQuillan 的專業協助下，Carole Callow 為我們的展覽以及這本書製作出高品質的相片。Helen McQuillan 和 Terry Boxall 並協助將這些相片進行修圖。

許多人對這本書的研究和寫作有所貢獻，我無法一一表達出我對每個人的感激之情。然而，我一定要特別感謝若蘭·彭若斯的協助，他讓我自由取用他的著作《剪貼簿》（倫敦，一九八一年出版）中關於黎的資訊。我也非常感謝以下人士的幫助：

美國

艾瑞克與瑪菲、強與 Edith Miller、賽門·博金、亞弗雷·迪里亞格、Bill Ewing、Deborah

Frumkin、羅伯特・哈密（棋斯皮）、強・豪斯曼・檀雅・麥基（原姓拉姆）、Cipe Penellis、強・菲利普斯、Oreste Puciani、Kate Quesada、戴維和 Rosemarie Scherman、Allene Talmey、David Travis。

巴黎

呂西昂・克萊格、Philippe 和 Yen Hiquily、彼特和妮涅特・里昂、茱麗葉和曼・雷、馬克・里布、Lucien Treillard。

英國

Fred and Joan Baker、伯納德爵士與博羅斯夫人、Carole Callow、Kenneth Clarke、艾莎・傅蕾琪、戴維・亨爾、Constance Kaine、艾力克斯・克羅爾、Catherine Lamb、Alastair and Julie（'Tommy') Lawson、Valerie Lloyd、亨利與貝蒂娜・麥克諾提・克勞蒂亞・麥克諾提、Helen McQuillan、帕西・茉蕾、泰利和蒂米・奧布萊恩、蘇珊娜・彭若斯、David Sylvester、Allan Tyrer、Gertie Wissa、奧黛麗・威瑟斯。

283

作者註

第一章

1　Lee Miller, 'What They See in the Cinema' in *Vogue* (August 1956): 46.

2　Arthur Gold and Robert Fizdale, 'The Most Unusual Recipes You Have Ever Seen' in *Vogue* (April 1974): 160–87.

3　一九八四年三月於紐約，霍斯特・P・霍斯特與作者的談話

4　Background information on Condé Nast taken from Caroline Seebohm, *The Man Who Was Vogue*, New York 1982.

第二章

1　Brigid Keenan, *The Woman We Wanted to Look Like*, London 1977, p. 136.

2　Quoted by Arturo Schwartz in *Man Ray*, London 1977, p. 321.

3　Man Ray, *Self Portrait*, London 1963, p. 168.

4　Mario Amaya, 'My Man Ray' (interview with Lee Miller), *Art in America* (May–June 1975): 55.

5　Cecil Beaton, *Vogue*, c. 1960.

6　一九八四年三月於紐約，霍斯特・P・霍斯特與作者的談話。

7　Mario Amaya, 'My Man Ray', p. 57.

8　同上。

9　一九七六年戴維・亨爾與黎在亞耳的談話，後於

10　一九八四年六月轉述給作者。

11　Julien Levy, *Memoir of an Art Gallery*, London 1977, p. 83. Rayograms' in *Time* (18 April 1932).

12 Letters to the Editor' in *Time* (1 August 1932).

13 艾瑞克・米勒，錄音訪談，一九七九年二月。

14 黎・米勒，未刊稿。

15 Lee Miller, *Vogue* (August 1956): 98.

16 Julien Levy, *Memoir of an Art Gallery*, p. 121.

17 Man Ray in *This Quarter* (1932): 55. 曼・雷寫給黎・米勒的信件現存於東索塞克斯登萊伯格・西爾之家（Burgh Hill House）的黎・米勒檔案庫。

第三章

1 無法識別出處的報紙文章，一九三三年十一月。

2 艾瑞克・米勒，與作者的談話，一九七四年七月。

3 Julien Levy, *Memoir of an Art Gallery*, London 1977, p. 297.

4 David Travis, *Photographs from the Julien Levy Collection*, Chicago 1976, p. 53.

5 *New York Sun* (23 December 1932).

6 John Houseman, *Run Through*, London 1973, p. 96.

7 *Poughkeepsie Evening Star* (1 November 1932).

8 艾瑞克・米勒，錄音訪談，一九七九年二月。

第四章

1 艾齊茲・埃羅宜與黎寫給黎的父母的信，現存於東索塞克斯登萊伯格・西爾之家（Burgh Hill House）的黎・米勒檔案庫。信件原由西奧多・米勒保存於波啟普夕，後於一九六〇年代中期交付予黎。

2 艾瑞克・米勒，錄音訪談，一九七九年二月。

第五章

1 Roland Penrose, *Scrap Book*, London 1981, p. 104.

2 同上，第一〇九頁。

3 同上，第一一八頁。

第六章

1 Roland Penrose, *Scrap Book*, London 1981, p. 134.

2 戴維・雪曼，未刊稿，一九八三年。

3 Edward Murrow, *Grim Glory*, London 1941.

4 戴維・雪曼，未刊稿，一九八三年。

5 Caroline Seebohm, *The Man Who Was Vogue*, New York 1982, p. 244.

第七章

1 Lee Miller, 'St. Malo' in *Vogue* (October 1944): 51.

2 Lee Miller, 'Paris' in *Vogue* (October 1944): 51.

3 同上，第七十八頁。

4 Christine Zervos, *Pablo Picasso*, vol. 14, *Editions Cahiers d'Art*, Paris 1963.

5 黎‧米勒，未刊稿，經編輯後成為 'Paris Fashion' in *Vogue* (November 1944): 36 的一部分。

6 Lee Miller, 'Colette' in *Vogue* (March 1945): 50.

7 Lee Miller, 'Pattern of Liberation' in *Vogue* (January 1945): 80.

8 Henry McNulty, 'High Spirits from White Alcohols' in *House & Garden* (April 1970): 182.

9 Lee Miller, 'Hitleriana' in *Vogue* (July 1945): 74.

第八章

1 黎‧米勒，從一份關於薩爾茲堡的未刊稿濃縮而成。

2 黎‧米勒，從一份關於薩爾茲堡的未刊稿濃縮而成。

3 黎‧米勒，關於薩爾茲堡的未刊稿。

4 同上。

5 黎‧米勒，未刊登的電報稿，'Vienna'。

第九章

1 John Phillips, *Odd World*, New York 1959, p. 197.

2 Lee Miller, 'Hungary' in *Vogue* (April 1946): 64，及同一篇文章的其餘未刊稿。

3 同上。

4 同上。

5 Lee Miller, original 'Romania' in *Vogue* (May 1946): 64 的原始稿。

6 同上。

7 同上。

第十一章

1 來自帕西‧茉蕾的筆記：青青醉綠雞（八人份）。雞胸肉（剖半） 4塊——去皮去骨 帶葉芹菜 2磅（907公克）濃雞湯 1夸脫（1892毫升）

切邊白土司 2 片

韭蔥 1 磅（453 公克）

帶梗香芹 5 盎司（141 公克）

高乳脂鮮奶油 5 盎司（141 公克）

奶油炒麵粉糊 2 盎司（56 公克），放涼至室溫（備用）

奶油 1 盎司（28 公克）

香草束（bouquet garni）1 份

鹽與胡椒

・將芹菜和綠葉大致切碎。將芹菜、韭蔥、香芹和吐司放入高湯，並加入香草束、鹽和胡椒。煮至食材非常柔軟。將香草束移出。將鍋中材料放入食物調理機中攪打至柔順──目的是做出濃厚的湯。如果湯汁太水，倒回鍋中加熱至滾沸，再加入麵粉糊。

・另起一鍋，將奶油加熱，放入雞肉，使其變硬但不著色。接著將雞肉輕輕投入濃湯中煮熟。加入鮮奶油。湯鍋不可煮滾。

・盛至大型湯盤中，搭配烤餅和豌豆一同享用。

・也可以使用雞的其他部位，但須去皮。

2 Roy Edwards, *Chaka Speaks and Other Poems*, London 1981, p. 93. Copyright Roy Edwards 1981. 感謝 Geoffrey Lawson 允以引用。

※本書所有引用皆保留原始拼法及標點符號。

圖書館出版品預行編目(CIP)資料

黎‧米勒：時尚模特、超現實攝影師、戰地記者與冠軍名廚，二十世紀傳奇
女性黎‧米勒的多重人生／安東尼‧彭若斯(Antony Penrose)作；謝蘋譯. --
一版. -- 臺北市：臉譜出版，城邦文化事業股份有限公司出版：英屬蓋曼群
島商家庭傳媒股份有限公司城邦分公司發行，2023.06
288面；14.8 x 21公分. -- (藝術設計；FS0166)
譯自：The lives of Lee Miller.
ISBN 978-626-315-306-6(平裝)
1.CST: 米勒(Miller, Lee, 1907-1977) 2.CST: 攝影師 3.CST: 傳記 4.CST: 美國

959.52 112005588

藝術設計 FS0166
黎‧米勒
時尚模特、超現實攝影師、戰地記者與冠軍名廚，二十世紀傳奇女性黎‧米勒的多重人生
The Lives of Lee Miller

The Lives of Lee Miller © 1985 and 2021 Thames & Hudson Ltd, London
Published by arrangement with Thames & Hudson Ltd, London,
Text © 1985 and 2021 Antony Penrose
Cover design by Beth Tunnicliffe
This edition first published in Taiwan in 2023 by Faces Publications, an imprint of Cité Publishing Ltd, Taipei
Traditional Chinese Edition © 2023 Faces Publications, an imprint of Cité Publishing Ltd

作者-安東尼‧彭若斯（Antony Penrose）／譯者-謝蘋
責任編輯-郭淳與／封面設計、內頁版式-馮議徹／行銷業務-陳彩玉、林詩玟／發行人 涂玉
雲／編輯總監-劉麗真／出版-臉譜出版│城邦文化事業股份有限公司／台北市民生東路二段141
號5樓／電話-886-2-25007696／傳真-886-2-25001952

發行-英屬蓋曼群島商家庭傳媒股份有限公司城邦分公司│台北市中山區民生東路141號11樓／
客服專線-02-25007718;25007719／24小時傳真專線-02-25001990;25001991／服務時間-週一
至週五上午09:30-12:00；下午13:30-17:00／劃撥帳號-19863813 戶名-書虫股份有限公司／讀
者服務信箱-service@readingclub.com.tw／城邦網址-http://www.cite.com.tw

香港發行所│城邦（香港）出版集團有限公司／香港灣仔駱克道193號東超商業中心1樓／電
話-852-25086231／傳真-852-25789337

新馬發行所│城邦（新、馬）出版集團／Cite (M) Sdn. Bhd.(458372U)／41, Jalan Radin Anum,
Bandar Baru Sri Petaling, 57000 Kuala Lumpur, Malaysia. ／電話：+6(03)-90563833／傳真：
+6(03)-90576622／電子信箱：services@cite.my

一版一刷 2023年6月／ISBN 978-626-315-306-6／EISBN 978-626-315-312-7（EPUB）／版權所
有‧翻印必究／售價-450元